김병기의 수필이 있는 서예
축원祝願·평화平和·오유傲遊

김병기 지음

어문학사

김병기의 수필이 있는 서예

축원·평화·오유

김병기 지음

祝願　平和　傲遊

서예로,
축하를 건하고
마음의 평화를 찾고
붓이 종이 위에서 춤을 춘다.

어문학사

이 책에 수록된 작품 대부분은 전시장에서 만나실 수 있습니다.
기간: 2020년 11월 7일~26일　장소: 전북대학교 박물관

서예와 문학의 만남 - 수필이 있는 서예

　문학을 제외한 모든 예술은 거의 다 글이나 말의 중계를 거치지 않고 직접 오감을 통해 설득하고 감동하게 한다. 해석이나 해설이 그다지 필요하지 않다. 논설문은 문자를 통해 이성(理性)을 자극하고 설득하지만 예술은 시각, 촉각, 청각을 자극하여 감정을 두드린다. 그래서 나는 평소 후각이나 미각을 자극하는 요리도 예술의 범주에 들어가야 한다는 생각을 하곤 한다. 그런데 서예는 좀 다르다. 분명히 예술의 한 범주에 속하지만 서예는 단순하게 시각만을 자극하여 감정을 두드리는 속성의 예술이 아니다. 특히, 서예가 사회로부터 사실상 거의 유리되다시피 한 지금은 서예를 단순히 시각을 통해 감수할 수 있는 상황이 아니다. 박물관의 유물처럼 설명이 필요한 '현대에 생산되는 고미술'이 되고 말았다. 이 고미술을 어떻게 하면 살아 숨 쉬는 이 시대의 예술로 되살아나게 할 수 있을까? 이런 생각을 하다가 나는 문학을 떠올리게 되었다. 서예도 문학도 '문자'를 매체로 하는 예술이라는 점에 착안하여 문학을 통해 서예를 활성화할 생각을 해본 것이다.

　나는 글쓰기를 좋아했다. 특히, 나의 감성이 물씬 묻어나는 서정적인 글을 쓰기를 좋아했고 지금도 좋아한다. 나는 자칭 시인이기도 했다. 늘 시심이 일었었다. 해묵은 노트 안에는 언젠가는 발표하리라는 생각으로 써서 모아둔 미발표 시고 200여 수가 있다. 그러나 언제부터인가 용솟음치던 시심도 시들해지고 지난 30여 년 동안 거의 매일 학문적인 글, 논리적인 글만 써온 탓인지 서정적인 글을 쓰는 것 자체가 왠지 유치해 보이고, 서정적인 글을 쓰는 과정에서 언뜻언뜻 드러나게 되는 나의 생활과 감정에 대한 표현이 싫어지기도 했다. '설득할 수 있는 논리력이 부족하니까 3류 감성에 호소하는 것 아닌가?'하는 자문(自問)을 하는 때도 있었다. 그런데 어느 날, 도연명(陶淵明 365~427)의 시를 다시 읽다가 문득 잠

시 잃어버렸던 나를 발견하게 되었다. 꾸밈이라곤 없는 소박한 언어로 자신의 생활과 감정을 있는 그대로 드러내 보이며 유유자적하는 삶을 자신감 넘치게 살았던 도연명의 모습을 보며 문득 '그래! 나도 옛날엔 저랬었는데… 물론 도연명에게는 크게 못 미치지만 도연명의 저런 소박하고 진실한 감정 표현을 좋아하며 감동을 받곤 했었는데…'라는 생각을 하게 되었다.

맹하초목장(孟夏草木長),	때는 초여름, 초목들이 자라서
요옥수부수(繞屋樹扶疏).	집을 둘러싼 수목들이 서로 의지하고 서있네.
중조신유탁(眾鳥欣有托),	뭇 새들도 다 제 몸 살 곳이 있고
오역애오려(吾亦愛吾廬).	나 또한 내 집을 사랑한다네.
기경역이종(既耕亦已種),	밭갈이도 끝났고 씨뿌리기도 끝났으니
시환독아서(時還讀我書).	이런 때는 내가 좋아하는 책을 읽어야지.
궁항격심철(窮巷隔深轍),	후미진 골목이라 큰 마차는 들어오지도 못하여
파회고인차(頗回故人車).	친구들이 차에서 내려 돌아서 오곤 하네.
환언작춘주(歡言酌春酒),	봄에 담은 술을 나누며 환담을 하고
적아원중소(摘我園中蔬).	내 뜰에 심은 채소를 따서 안주를 삼네.
미우종동래(微雨從東來),	가랑비는 동쪽으로부터 내리고
호풍여지구(好風與之俱).	가랑비 따라 기분 좋은 바람도 불어오네.

시골 생활을 시시콜콜하게 표현한 것처럼 보이는 이 시가 1200여 년 동안 얼마나 많은 사람에게 마음의 평화를 선물했던가! 시시콜콜한 이야기 속에 진실이 깃들어 있기 때문에 그처럼 사람들이 애송한 것이다. 도연명은 「책자(責子:자식을 꾸짖다)」라는 시도 지었다.

백발피양빈(白髮被兩鬢),	양쪽 귀밑머리는 백발로 덮이고,
기부불부실(肌膚不復實).	이제 나도 늙었는지 살결도 전처럼 건실하지 못하네.
수유오남아(雖有五男兒),	비록 아들이 다섯이나 되지만,
총불호지필(總不好紙筆).	하나같이 글공부는 싫어하는구나.

아서이이팔(阿舒已二八),	'서(舒)'란 놈은 벌써 열여섯이나 되었지만,
나타고무필(懶惰故無匹),	게으르기 짝이 없고,
아선행지학(阿宣行志學),	'선(宣)'이란 녀석도 곧 열다섯이 되는데,
이불애문술(而不愛文術).	이 녀석 역시 글에는 관심이 없네.
옹단년십삼(雍端年十三),	'옹(雍)'과 '단(端)'은 쌍둥이로 열세 살인데,
불식육여칠(不識六與七),	여섯과 일곱조차도 구별 못하고,
통자수구령(通子垂九齡),	'통(通)'이란 놈은 아홉 살이 다 되었는데도,
단멱이여율(但覓梨與栗).	오직 찾는 거라곤 배와 밤 같은 주전부리뿐.
천운구여차(天運苟如此),	하늘이 내게 준 자식 운이 진실로 이러하니,
차진배중물(且進盃中物).	술잔이나 기울일 밖에 방법이 없구나.

다섯 자식들의 이야기를 적나라하게 공개하였다. 요즈음 같았으면 아내로부터는 "집안 망신시킬 일 있느냐?", "자식들 기죽일 일이 있느냐?"는 질책을 들어야 할 테고, 자식들로부터는 "아빠, 우리 아빠 맞아?"라는 불만과 핀잔을 들어야 할 시이다. 그럼에도 이 시 역시 1600년을 이어오며 인구에 회자되었다. 진실이기 때문이다. 순수하고 소박한 마음이 그대로 표현되어 있기 때문에 사람들이 그토록 애송한 것이다. 나는 도연명의 이러한 시들을 다시 읽으며 문득 시시콜콜하다고 해도 좋으니 내가 겪은 일을 솔직하게 글로 쓰고, 내가 느낀 점 또한 공유하고 싶은 생각이 들었다. 그게 순수이고 진솔이라는 생각을 한 것이다.

도연명뿐이 아니다. 중국의 고대 시인으로서 세계적으로 명성이 높은 두보(杜甫 712~770)나 소식(蘇軾 1037~1101)의 시도 마찬가지이다. 두보는 이렇게 읊었다.

… 전략 …
노처화지위기국(老妻畫紙爲棋局),	늙은 아내는 종이에 줄그어 바둑판을 만들고,
치자고침작조구(稚子敲針作釣鉤),	어린 자식은 바늘 두들겨 낚싯바늘 만드네.
단유고인공녹미(但有故人供祿米),	봉급 받아 쌀 대주는 친구 있으면 그만이지,
미구차외경하구(微軀此外更何求).	하찮은 몸이 이 외에 무엇을 더 바라리.
… 후략 …

이 또한 무슨 궁상(窮狀)이냐며 핀잔을 받을 만한 시이다. 그런데 사람들은 이 시를 읽을 때마다 빙그레 미소를 지으며 커다란 평화를 얻는다. 그래서 만고의 절창이라는 평가를 받으며 지금까지도 애송하는 시로 남아있다.

소식(蘇軾)은 「세아희작(洗兒戲作:아이를 씻어주며 장난삼아 짓다)」이라는 시에서 다음과 같이 읊었다.

인개양자망총명(人皆養子望聰明),　　사람들은 다 자기 자식이 총명하길 바라지만
아피총명오일생(我被聰明誤一生),　　나는 총명 때문에 일생을 그르쳤으니
유원해아우차노(惟願孩兒愚且魯),　　오직 바라노니 내 자식은 어리석고 미련하여
무재무난도공경(無災無難到公卿).　　평생 화를 당하는 일 없이 공경대부에 올랐
　　　　　　　　　　　　　　　　　으면 좋겠네.

이 또한 자식을 목욕시키는 것을 소재로 지은 시이다. 당시 문인 사대부의 관점에서 보자면 사생활과 너무 밀착된 시라는 핀잔을 받을 수도 있는 시이다. 그럼에도 사람들은 이 시를 좋아한다. 시에 담긴 순수성과 해학성에 감동을 받는 것이다.

도연명이 위대한 시인이 될 수 있었던 것은 당연히 소박함과 진실함 때문이고, 두보나 소식이 위대한 시인이 된 것도 물론 그들이 쓴 촌철살인의 사회풍자시나 깊은 철학적 사유가 담긴 시 때문이기도 하지만, 늙은 아내가 바둑판을 그리고 사대부가 자식을 목욕시키는 등 소박한 일상의 생활 이야기를 스스럼없이 써낸 순수한 감성이 밑바탕에 자리하고 있었기 때문이라고 생각한다. 순수와 진실이 도연명, 두보, 소식 등을 위대한 시인으로 만든 것이다.

도연명과 두보, 소식 등을 다시 읽으며 이들을 흠모하던 소박함과 순수한 감성이 많이 시들해진 나를 발견하였다. 커다란 아쉬움으로 다가왔다. 그처럼 딱딱해진 감성으로 어떻게 서예를 할 수 있겠는가? 학문적이고 논리적인 글도 필요하지만 감성적인 글을 쓰는 것을 꺼릴 이유가 전혀 없다는 생각을 하게 되었다. 시골 아주머니들이 이웃들과 나누는 수다 속에 많은 진리와 지혜가 내포되어 있다는 생각을 하며 그 분들의 대화 한마디에도 감동을 받곤 했던 옛날이 떠올랐다.

수다라고 해도 좋으니 감성에 바탕을 두고 나의 생활과 생각을 진술하게 표현하는 문학적인 글쓰기를 회복해야겠다는 생각이 밀려들었다.

문학적인 글쓰기를 회복해야겠다는 생각을 하면서 나는 나의 서예를 위해서라도 그 옛날 시도 짓고, 수필도 쓰고, 더러는 소설도 시도해 봤던 문학에 대한 열정을 되살리고 싶어졌다. 단순히 서예작품만 발표할 게 아니라. 내가 써온 글씨, 내가 제작한 작품에 얽힌 사연을 글로 쓰기로 마음을 먹었다. 서예가 바로 문학이었다는 당연한 사실을 나는 그동안 잠시 잊고 살았다. 내가 쓴 글로 인하여 사람들이 내 글씨를 향해 보다 더 친근하게 다가오게 해야겠다는 생각을 했다. 이것이 내가 이번에 작품집 제목에 「수필이 있는」이라는 덧말을 붙인 첫 번째 이유이다.

*

화가의 전시장이든 음악가나 무용가의 공연장이든 관객이 찾아오도록 하려면 무엇보다도 빼어난 실력이 있어야 한다. 관객의 눈은 정확하여 부족한 실력으로 대강 땜질하려 드는 전시회나 연주회는 찾지 않는다. 그런데 기능적 측면에서 탁월한 실력이 있음에도 외면당하는 전시나 연주회가 있다. 작가나 연주자의 인품에 문제가 있는 경우이다. 인품이란 특별한 게 아니다. 평소의 생활 모습이다. 작가가 영위하는 평소의 생활과 작품의 지향점이 일치해야 큰 감동을 불러일으킨다. 생활과 작품 사이에 괴리가 크면 클수록 작가는 비웃음을 사고 작품은 외면당한다. 예술가의 평소 생활 즉 인품이 중요한 이유가 여기에 있다. 서양의 예술이나 예술가의 경우는 구체적으로 연구해보지 않았지만, 최소한 동방 한자문화권 문화예술에서는 작가의 인품 즉 생활과 작품의 일치를 무엇보다도 중시한다. 시는 자연을 벗하며 유유자적하는 내용을 주로 쓰면서 생활은 관직에 나가 부귀영화를 누리고자 혈안이 되어 있다면 아무리 그 시가 아름답더라도 결국은 외면당하고 시인은 빈축을 산다. 아무리 기능적으로 아름다운 글씨를 써도 사람의 인품에 결함이 있으면 그 서예가의 작품은 냉대를 받고 그 서예가는 지탄을 받는다. 일제에게 나라를 넘긴 이완용이 그 대표적인 예이다. 글씨도 잘 썼고 한 때는

서화가로 명성을 얻으며 활동도 했지만 오늘날 그의 작품을 중시하는 사람은 거의 없다. 반면에 백범 김구 선생이나 안중근 의사의 글씨는 비록 서예적 기법이 뛰어난 작품은 아니지만 사람마다 보배로 여기며 소장하기를 원한다. 서화시장에서 거래되는 가격도 전문 서예가들의 작품보다 월등히 높다. 동방 한자문화권의 예술은 이처럼 예술적 기법에만 의지하여 그 가치를 평가하는 게 아니라 사람과 연관 지어 평가한다. 그러므로 한자문화권의 시인이나 서화가들은 고매한 인품으로 삶을 아름답게 영위할 때 그 작품의 가치를 인정받을 수 있다. 서예는 더욱 그렇다.

　나는 지금까지 이런 생각을 하며 서예를 대해 왔다. 누구라도 세속적인 욕심에 빠지면 글씨가 금세 세속적인 글씨로 변해 버린다는 사실을 잘 안다. 그 동안 여러 작가들에 대한 평론을 해오면서 절실히 느낀 점이기도 하다. 어제까지 훌륭한 글씨를 썼던 사람이 오늘 갑자기 형편없이 저속한 작품을 남발하는 경우가 있다. 왜 그럴까? 의아심을 가지고 그 작가를 유심히 들여다보면 금세 그 이유를 찾아낼 수 있다. 돈에 현혹되거나 명예에 취하여 창작에 대한 순수한 열정이 식었거나 혹은 이미 너무 풍족하고 안일한 삶을 살고 있기 때문에 굳이 애써서 작품을 창작해야 할 치열한 작가의식을 상실하여 공부를 게을리하기 때문이다. 그런 방만함과 통속성과 게으름이 작품에 그대로 반영되어 나타난다. 그런데 문제는 정작 본인은 그런 상태에 빠진 자기 작품의 통속성과 저속성을 전혀 느끼지 못한다는 점이다. 그리하여 이미 작가의식이라곤 없는 자신의 시원찮은 작품에 도취되고 만다. 이렇게 되면 작가로서의 생명은 사실상 끝이다. 이에, 나는 작가로서의 인품 즉 소박하고 진실한 삶의 태도를 끝까지 잃지 않으려고 노력하고 또 다짐한다. 평소에 해온 이런 노력과 다짐을 확인하기 위해서라도 나는 나의 서예작품에 얽힌 내 생활과 사연을 글로 써서 밝힐 필요가 있다고 생각했다. 내가 이번에「수필이 있는 서예」라는 이름의 작품집을 출간하게 된 두 번째 이유이다.

<center>*</center>

　서예는 어떤 예술보다도 간절한 축원을 담을 수 있는 예술이다. 문장을 쓰는

예술이기 때문에 구체적인 뜻을 담을 수 있고, 뜻을 담을 수 있기 때문에 보다 더 절실하게 축원의 마음을 담을 수 있다. 출산, 결혼, 수연, 이사, 개업 등을 축원하는 동서고금의 명언을 쓴 서예작품은 어떤 선물보다도 의미는 분명하고 성의는 은은한 선물이 될 수 있는 것이다. 무언가 큰 성취를 이루기를 비는 마음을 담는 데에도 서예만큼 걸맞는 예술은 없다. 나는 그동안 성스러운 탄생을 축원하기 위해 소중한 이름을 지어 정성을 다한 서예작품으로 써 준적도 있고, 더욱더 정진하기를 축원하는 마음으로 호를 지어 써준 적도 있다. 서예작품으로 결혼을 축하하기도 했고, 현판을 써 드림으로써 새집으로 이사하는 것을 축하하기도 했다. 축원하는 마음을 담은 서예작품을 창작한다는 것은 누구보다도 창작자 자신이 행복한 일이다. 남이 잘 되기를 축원하는 것이 행복이 아니라면 무엇이 행복이겠는가? 이 작품집의 제Ⅰ부는 이런 축원의 마음을 담은 작품을 수록하였다.

붓을 잡고 글씨를 쓰면 모든 잡념이 다 사라진다. 서예는 연필이나 볼펜처럼 딱딱한 필기구를 사용하는 게 아니라, 동물의 부드러운 털에 먹물을 묻혀서 글씨를 쓰기 때문에 필획의 굵기가 일정하지 않아 붓끝에 온정신을 집중해야만 글씨를 제대로 쓸 수 있다. 동서고금의 명언과 명시, 명문의 뜻을 새기면서 정신을 집중을 할 수 있는 예술이 곧 서예인 것이다. 그러므로 서예를 하다보면 모든 잡념과 분노와 원망 등이 봄볕에 눈 녹듯이 사라진다. 그리고 잡념과 분노와 원망이 사라진 자리에는 평화가 자리하게 된다. 나는 서예를 통하여 몸과 마음의 평화를 얻은 경우가 참 많다. 이 작품집의 제Ⅱ부에는 내 삶의 과정에서 서예를 통해 평화를 얻게 된 사연과 함께 그때 창작했던 작품들을 수록하였다.

이 작품집의 제Ⅲ부는 '오유(傲遊)'라는 이름을 붙였다. '오유(傲遊)'는 직역하자면 '오만하게 노닐다'라는 뜻이지만 내가 말하는 오유는 결코 무례하게 오만하자는 것이 아니다. 그저 '할 말은 하고 살자'는 뜻이다. 그러나 내가 할 말을 속 시원하게 하면서도 남을 다치지 않게 해야 진정한 오유이다. 중국 남조시대 양나라의 은사 도홍경(陶弘景 456~536)은 다음과 같은 시를 남겼다.

산중하소유(山中何所有), 이 산속에 무엇이 있겠소?
영상다백운(嶺上多白雲). 언덕위에 흰 구름만 많을 뿐.

지가자이열(只可自怡悅),　　이런 흰 구름을 단지 나만 기쁜 마음으로 즐길 수 있
　　　　　　　　　　　　을 뿐
불가지증군(不可持贈君).　　그대에게 가져다 줄 수는 없구려.

　　이 시의 제목은 「조문산중하소유부시이답(詔問山中何所有賦詩以答)」 즉 「황제
가 조서를 내려 '산 속에 무엇이 있기에?'라고 묻자, 그 물음에 답하여 짓다.」이
다. 산 속에 은거하고 있는 도홍경에게 양(梁)나라의 황제인 무제(武帝)가 은거하
지 말고 세상에 나와서 자신의 신하가 되어달라는 뜻에서 "도대체 산중에 뭐가
있기에 산에 사느냐?"고 묻는 조서를 내리자, 이에 대한 답으로 지은 시인 것이
다. 은거하는 도홍경이 가진 것이 무엇이겠는가? 아무것도 없다. 굳이 가진 것을
헤아리자면 고개 위에 떠 있는 구름뿐이다. 은거하는 나야 그 구름을 최고로 여
기며 즐기고 있지만 그걸 어떻게 그대 황제에게 가져다 줄 수 있겠는가? 가져다
준들 그대가 이 구름의 맛과 의미를 알기나 하겠는가? 적잖은 도도함과 오만함
이 들어 있는 시이다. 그러나 그 도도함과 오만한은 결코 미워할 수 없는 도도함
과 오만함이다. 산속에서 오유(傲遊)하고 있는 도홍경의 평화로운 모습이 그려진
다. 나는 이런 오유를 즐기고 싶다. 그러나 현실 속에서는 이런 오유가 결코 쉽지
않다. 그래서 나는 서예를 통하여 오유를 즐긴다. 오유를 즐기는 서예를 한다. 서
예를 통해 나만이 느끼는 경지를 실컷 즐기며 세상에서 가장 청정한 사람인 듯이
그렇게 오유를 하는 것이다.

화개불병백화총(花開不並百花叢),　　뭇 봄꽃들과 무더기 지어 함께 피지 않을래.
독립소리취미궁(獨立疏籬趣未窮).　　찬 가을에 성긴 울타리 가에 홀로 서 있어도
　　　　　　　　　　　　　　　　　흥취는 무궁하다오.
녕가지두포향사(寧可枝頭抱香死),　　향기를 안은 채, 차라리 가지 끝에서 말라죽
　　　　　　　　　　　　　　　　　을지언정
하증취락북풍중(何曾吹落北風中).　　북녘 바람에 떨어질 생각은 해본 적이 없다오.

남송 말기 사람으로서 몽고의 원나라에게 송나라가 망하자 절개를 지켜 은거

한 시인이자 화가인 정사초(鄭思肖 1241~1328)가 국화를 그리고 옆에 써 넣은 제화시(題畫詩)이다. 한때 화사하게 피었다가 져버리는 봄꽃이 아니라, 가을 찬바람 속에서 오히려 진한 향을 내뿜으며 피는 국화와 같은 인물이 되어 절개를 지키겠다는 의지를 밝히고, "차라리 가지 끝에서 말라죽을지언정 북녘 바람에 떨어질 생각은 해본 적이 없다."라고 함으로써 몽고족의 원나라 조정이 그를 향해 시도해온 억압과 회유를 비웃고 있다. 이처럼 할 말은 하고 사는 게 오유이다. 드러내 놓고 싸우는 말은 아니지만 오히려 그보다 더 강한 의지와 힘을 가진 이런 비유의 말이 바로 오유인 것이다. 서예로 이런 시를 쓰면서 세상을 향해 하고자 하는 말을 서예로 대신할 수 있다면 이보다 통쾌하고 행복한 오유는 없을 것이다.

근대 중국의 화가인 서비홍(徐悲鴻 1895~1953)은 "사람은 오기(傲氣)가 있어서는 안 된다. 그러나 오골(傲骨)은 없어서는 안 된다(人不可有傲氣, 但不可無傲骨)."라는 말을 했다. 오기(傲氣)는 남에게 불쾌감을 줄 수도 있고 심지어는 해칠 수도 있는 나쁜 기운이다. 당연히 가져서는 안 될 기운이다. 오골(傲骨)은 자신을 지키고자 하는 '뼈대'이다. 뼈대 즉 자기 중심을 잡고서 노니는 게 바로 오유이다.

아직 많이 부족한 나를 감히 도홍경이나 정사초에게 비할 생각은 없다. 다만, 서예 작품을 할 때만은 그런 오유를 하면서 오유의 정신을 작품 안에 표현하고자 노력한다. 적잖이 답답한 현실 속에서 서예를 통해 오유를 구현할 수 있다는 것은 커다란 행복이다. 내 작품에 담은 오유의 뜻이 전시장을 찾은 관람객들이나 이 책을 보는 독자들께 전해지기를 기대한다. 결코 오만하지 않은 오유로 전달되기를 바란다. 나아가 통쾌함으로 전달될 수 있다면 나는 큰 보람을 느낄 것이다. 내 서예작품으로 인해 함께 위안을 받고 함께 행복해 질 수 있다면 그보다 행복한 일이 어디에 있겠는가? 이 작품집 제III부에는 내가 오유하며 즐긴 작품, 독자들께서 오유하기를 바라는 마음으로 쓴 작품들을 수록하였다.

나는 2021년 2월 말에 정년을 맞아 37년 동안 몸담았던 대학 강단을 떠난다. 보다 더 시간적인 여유를 가지고 나의 37년 대학 교수생활을 정리해 보고 싶은 생각도 있었으나 이내 부질없다는 생각을 했다. 인생이란 본래 그렇게 정리하면서 사는 게 아니라, 그저 하루하루를 최선을 다해 열심히 살아가는 것이라는 생각을 했기 때문이다. 이에, 이 작품집에는 그저 오늘을 살고 있는 나의 모습을 가능한

한 진솔하게 담아보기로 했다. 나의 이런 마음이 전시장을 찾아오신 관람객과 이 책을 읽으시는 독자 여러분께 전달되기를 바라는 마음 간절하다.

　서예는 안으로 나를 들여다보며 몸과 마음을 닦는 예술이다. 곡진한 뜻을 담아 남이 잘되기를 축원하는 예술이다. 축원을 담은 서예 작품은 간직하면 할수록 보물이 된다. 붓을 들고 글씨를 쓰면 마음이 편해진다. 서예는 평화를 선물하는 예술이다. 서예는 나만의 세계에서 무한한 자유를 누리며 오유(傲遊)하는 예술이다. 그러므로 서예는 '코로나19'로 인해 어수선한 이 시기를 극복하는 데에 도움을 줄 수 있는 예술이다. 서예는 이 시대에 꼭 필요한 예술인 것이다. 독자 여러분의 관심을 바라면서 많은 지정(指正)을 아울러 구한다.

2020년 9월
전북대학교 인문사회관 연구실 616에서 김병기 識

목차

제2부 | 평화

서예, 쓰면 편해진다

제3부 | 오유(傲遊)

김병기의 '필가묵무(筆歌墨舞)' 서예

- 서예, 종이 위에 춤이 있었네

36) 이검양덕(以儉養德)

37) 날마다 좋은 날(日日是好日)

38) 붕정만리(鵬程萬里)

39) 당(唐) 가도(賈島) 시「심은자불우(尋隱者不遇)」

40) 이이(李珥) 시「백천변작월(白川邊酌月)」

41) 주희(朱熹) 시 관서유감(觀書有感) 제1수

42) 어제소학서(御製小學序)

43) 겸구(鉗口)

44) 연암(燕巖) 박지원(朴趾源) 선생 시「억선형(憶先兄)」

45) 수처작주 입처개진(隨處作主 立處皆眞)

46) 『공자가어(孔子家語)』「입관(入官)」편 구(句)

47) 청풍녹수가(淸風綠水歌)

48) 포저(浦渚) 조익(趙翼) 선생「원조잠(元朝箴)」

49) 퇴계선생 고죽(枯竹)·화죽(畵竹) 시 예서 대병(大屛)

50) 목은(牧隱)·퇴계(退溪) 양(兩)선생 시 예서 8곡 대병(大屛)

51) 백운(白雲)·미수(眉叟) 양(兩)선생 시 예서 8곡 대병(大屛)

52) 이규보「방외원가상인용벽상고인운(訪外院可上人用壁上古人韻)」구(句)

53) 나무아미타불(南無阿彌陀佛)

일러두기

1. 이 책에 수록한 작품은 대부분 2020년에 새로이 제작한 작품이지만 일부 2020년도 이전에 제작한 작품도 수록되어 있다.

2. 이미 작가가 소장하고 있지 않은 작품을 수록한 경우, 작품의 크기와 제작 연도를 확인하지 못하여 어림잡아 기록했으므로 일부 작품의 경우 이 책에 기록된 바와 작품의 실지 사이즈와 제작연도가 약간의 차이를 보일 수 있다.

3. 수필의 내용으로 보아서는 과거에 제작한 작품을 수록해야 할 경우에도 2020년에 다시 제작한 작품을 수록한 경우가 있다. 책의 출간을 준비하는 과정에서 과거에 제작한 작품을 점검한 결과 작품성이 부족하여 2020년에 다시 제작하였기 때문이다.

제1부 | 축원祝願

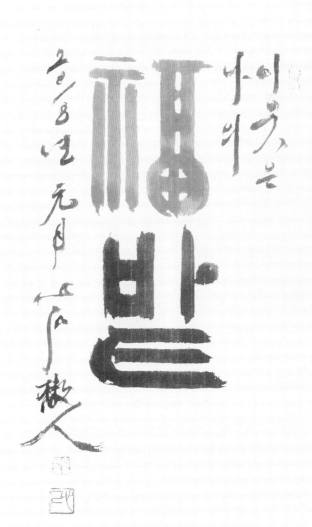

서예로 전하는 " 축하합니다 "

축원을 간직하면 보물이 된다

▪ 서예는 축원祝願이다

 명구(名句)와 명문(名文)을 쓰는 예술인 서예는 쓰는 글귀를 통해 전하고자 하는 메시지를 담을 수 있으므로 어떤 예술보다도 축하와 축원의 마음을 전하는데 적합한 예술이다. 부모님의 수연을 축하하고, 이웃과 친척과 친구의 결혼을 축하하고, 개업을 축하하고, 새 집으로 이사하는 것을 축하하는 등 모든 축하하는 일에 서예처럼 축하의 마음을 전하기가 좋은 선물은 없을 것이다. 작품으로 쓴 글을 보면 축하의 마음이 그대로 드러나기 때문이다.

 2016년 가을, 제자가 한국으로 유학 온 중국 남학생을 만나 결혼했다. 남편 따라 중국의 서안(西安)에서 신혼생활을 시작하였다. 중국 생활에 적응하느라 한국에 자주 못 나오던 제자 부부를 내가 국제학술대회 발표 차 서안에 갔을 때 잠시 만났다. 중국의 대학교수가 된 남편과 행복하게 살며 자신도 학업을 계속하고 있는 제자가 대견했다. 이듬해 여름, 제자 부부가 한국에 나온다는 소식을 듣고 나는 글씨 한 폭을 준비했다. "온불증화 한불개엽(溫不曾花 寒不改葉)" 즉 "날씨가 따뜻하다고 해서 꽃을 일찍 피우려 들지 말고, 춥다고 해서 잎사귀 색깔 바꾸려 하지 말자."라고 쓴 작품이었다.(작품은 30쪽에 수록되어 있음) 미리 두루마리 표구를 해 놓았다가 연구실로 찾아온 제자 부부에게 이 작품을 펼쳐 보이며 꼭 이 글처럼 진지하게 살라고 당부하였다. 제자 부부는 눈물을 글썽이며 꼭 그리 하겠다고 말했다. 작품을 받아들고서 서로 마주보는 그들 부부의 눈길에서 그런 다짐을 확인할 수 있었다. 나는 이들 부부가 '뜨거운 사랑'의 호들갑을 떨지 않고 '진지한 사랑' 속에서 행복하게 살 것이라고 믿으면서 그런 사랑을 영원토록 간직하기를 마음속으로 축원하고 또 축원하였다.

 서예는 이런 것이다. 작품에 말이 있고 뜻이 담기는 예술이기 때문에 서예는 어떤 예술보다도 감동적인 축원을 담을 수 있다. 서예작품에는 쓴 사람의 인품과 학식과 지혜와 격조가 그대로 배어 있기 때문에 훌륭한 인품을 갖춘 인물이 쓴

작품은 오래도록 간직하며 보면 볼수록 보물이 되어간다. 오늘날 우리가 백범 김구 선생이나 안중근 의사의 서예작품을 보물로 여기는 까닭은 작품 안에 그 분들의 인품이 그대로 담기고 혼이 박혀 있기 때문이다. 그런데 이처럼 훌륭한 인품을 갖춘 인물이 누구에겐가 한없이 크고 넓은 축하와 축원의 마음을 담은 작품을 선물했다면 어떠하겠는가? 세상에 둘도 없는 보물이 될 것이다. 존경하는 아버지가 시집가는 딸에게 당부하는 말을 담은 손 글씨, 오래도록 따르며 배우고 싶은 스승이 결혼하는 제자에게 써준 서예작품, 절친한 친구가 이사하는 나에게 정성을 다해 써준 축하의 구절, 이런 소중한 '친필' 즉 '손 글씨'들은 서예작품이면 더욱 좋겠지만 설령 서예작품이 아니라고 하더라도 무엇과도 바꿀 수 없는 소중한 보물이다. 그리고 이런 보물은 디지털 시대에 더욱 빛난다.

그림은 명작이 아니면 얼마동안 버티다가 스러진다. 조각도 명작이 아니면 언젠가는 처치 곤란한 철거 대상이 된다. 그러나 소중한 사람이 소중한 사람에게 써 준 글씨는 쉽게 버릴 수가 없다. 메시지가 있기 때문이다. 숨김없는 축하와 간절한 축원의 메시지가 담겨 있기 때문에 대를 이어가며 보전하고 싶은 것이다.

이처럼 의미 깊은 축원을 담을 수 있는 예술인 서예가 우리의 생활이 지나치게 서구화하고 디지털화 하면서 한동안 우리의 곁에서 멀어졌었다. 그런데 요즈음 개성과 온기가 담긴 사람의 글씨 즉 손 글씨가 되살아나고 있다. 판에 박힌 컴퓨터 폰트가 아니라 사람의 정을 느낄 수 있는 손으로 쓴 글씨에 사람들의 마음이 쏠리게 된 것이다. 그런데, 세상에서 가장 아름다운 손 글씨는 그려서 꾸민 문자 도안이 아니라 일필휘지(一筆揮之)로 쓴 서예이다. 서예에 대한 가장 고전적이면서도 현대적인 정의가 바로 "서여기인(書如其人)" 즉 "서예는 바로 그 사람이다." 이기 때문에 서예는 단순히 손의 온기뿐 아니라, 쓴 사람의 인품과 학식과 정감을 그대로 다 볼 수 있고 느낄 수 있다. 그러므로 아름다운 사람이 쓴 서예작품은 세상에서 가장 아름다운 손 글씨가 되는 것이다. 이런 서예작품을 축원의 의미를 전하는 선물로 삼는다면 보내는 사람은 보내는 사람대로 뿌듯하고 받는 사람은 받는 사람대로 그 작품을 벽에 걸어 두고 보며 매일 같이 의미를 새기면서 보내준 사람의 정성을 생각할 것이다. 축하뿐 아니라, 기원하는 마음을 전달할 때도 서예는 안성맞춤이다. 건강하기를 기원하고 합격을 기원하고 승진을 기원하고

성불하기를 기원하고 군자가 되기를 기원하고 하나님을 만날 수 있기를 기원할 때, 기원하는 내용을 담은 성스러운 명언 명구를 서예작품으로 써 보낸다면 그것처럼 기원하는 마음을 제대로 전달하는 선물은 없을 것이다.

이처럼 의미가 깊은 예술인 서예가 광복 후 우리 사회가 지나치게 빠른 속도로 서구화하면서 우리네 생활로부터 멀어졌다. 학교에서 이루어지고 있는 예술교육은 거의 대부분 서양의 예술에 바탕을 두어 왔다. 아그리파나 비너스 대신 석굴암의 석가여래좌상을 소묘하도록 가르쳐 본 적이 거의 없고, 크레파스화나 파스텔화 대신에 수묵화를 가르쳐 본 예도 많지 않으며, 세레나데나 왈츠, 미뉴에트 대신에 시조나 단가, 판소리를 가르치는 교육도 드물었다. 이런 과정에서 우리의 미감 자체가 급격하게 서양적인 것으로 바뀌었는데 그렇게 바뀌어 버린 미감으로 우리의 전통 문화나 예술을 대하다 보니 우리 전통예술의 아름다움을 제대로 보고 느끼기가 쉽지 않았다. 이런 와중에서 가장 전통적인 예술의 하나인 서예는 국민들의 마음으로부터 차츰 벗어나게 되었다. 송축과 기원을 담아 이웃과 친지에게 전달하면서 나도 함께 아름다워지는 예술인 서예가 서구화한 우리의 미감으로 인해 홀대를 받게 된 것이다. 그런 서예가 지금은 손 글씨의 유행과 함께 다시 살아나고 있다. 서예를 통해 송축과 기원을 담는 시대, 그런 서예작품에 담긴 송축과 기원의 마음을 오래 간직하면 할수록 더욱 보물이 되는 시대가 다가오고 있는 것이다.

좋은 집을 짓고 좋은 옷을 입으며 좋은 걸 먹고 온갖 편리한 시설을 다 갖춰 놓고 산다고 해도 그곳이 나 외에 사람이라곤 아무도 없는 황량한 벌판이라면 그 벌판에 서 있는 사람은 결코 행복할 수 없다. 오히려 외로워서 살 수 없다. 사랑과 관심을 주는 사람이 아무도 없고, 축하와 축원을 보내 주는 사람이 전혀 없기 때문에 외로운 것이다. 행복은 좋은 집에 살고 좋은 음식을 먹는 것처럼 몸으로 직접 즐거움과 안락함을 누리는 데에도 있지만, 진정으로 큰 행복은 다른 사람들로부터 관심과 인정과 축하와 축원을 받는 데에 있다. 그리고 나의 축하와 축원으로 말미암아 다른 사람이 행복해 하는 것을 보는 것은 더 큰 행복이다. 서예는 그런 축하와 축원을 담는 예술이기 때문에 바로 어떤 행복보다도 큰 행복을 가져다주는 예술이다.

백범 김구 선생은 광복된 조국으로 돌아오기 전
날, 상해에서 '불변응만변(不變應萬變)'이라는 구절
을 휘호하셨다. "영원히 변하지 않는 것으로 만 번
변하는 것에 내응하자."라는 뜻이다. 광복된 조국
에 뜻하지 않게 미군과 소련군이 새로운 점령군으
로 들어오고 우익과 좌익이 대립하면서 국내외가
동탕하는 상황이 되자 백범 선생은 만변(萬變)하는
정세에 일일이 다 대응할 수는 없으니 영원히 변하
지 않는 한 가지 가치로 마음을 다잡아 그 한가지로
만변에 대응하자는 뜻에서 이 휘호를 한 것이다. 중
국 땅에서 임시정부를 이끌며 조국의 독립을 위해
평생을 바쳤는데 미 군정청은 백범 선생을 향해 임
시정부를 해산하고 개인자격으로 입국할 때에만 입

자료1 백범 김구 선생이 광복된 조국에
돌아오기 전날 쓴 글씨 「불변응만변(不
變應萬變)」

국을 허락하겠다고 했다. 어쩔 수 없이 임시정부를 해산하고 늦게야 조국으로 돌
아오는 백범 선생이 귀국 비행기에 오르기 전 날 저녁에 이 글씨를 썼으니 그 감
회가 어땠을지 짐작할 만하다. 참으로 서글픈 심정이었을 것이다. 이런 상황에서
남과 북, 좌와 우로 갈라질 조짐을 보이고 있는 조국을 생각하면서 가슴으로부터
토하듯이 터져 나온 말을 서예작품으로 쓴 것이다. 백범 선생이 말씀하신 불변
즉 영원히 변하지 않는 것이란 바로 민족이다. 수천 년을 함께 살아온 같은 민족
이라는 생각으로 만변하는 현실에 대응하면 무엇이든지 해결하지 못할 일이 없
다는 뜻으로 이 '불변응만변', 다섯 글자를 휘호한 것이다. 한 '민족'이라는 불변
의 사실 앞에서는 남과 북이 갈라져야할 이유도 없고 좌와 우가 대립해야할 이유
도 없다는 생각을 담은 것이다.

　세계의 미술평론가들은 피카소가 그의 조국 에스파냐의 작은 마을인 게르니카
가 당시 프랑코 군을 지원하던 독일의 폭격에 의해 폐허가 되고 2000여 명이 사
망했다는 소식을 듣고 그렸다는 「게르니카」라는 작품을 20세기 최고 예술품의
하나로 평한다. 전쟁의 무서움과 민중의 분노와 슬픔을 격정적으로 표현한 작품
이라는 찬사를 보낸다. 왜 피카소의 이 작품만 세계적인 명작이 되어야 하는가?

30여 년 동안 외국 땅에서 온갖 풍상을 겪으며 독립운동 운동을 하던 노인 지사가 가슴에서 용솟음치는 절절한 감정을 승화하여 먼 미래를 꿰뚫어 보는 안목으로 정확하게 방향을 제시하며 쓴 이 한 구절 '불변응만변'은 게르니카보다도 더 위대한 예술이 될 수 있다.

'불변응만변'은 백범 선생께서 우리 국민들에게 준 광복에 대한 자축의 선물이자, 축원이었고 간곡한 당부였다. 그러나 우리는 백범 선생의 뜻을 받들지 않음으로써 6.25라는 전쟁을 겪었고 75년이 지난 지금도 통일을 이루지 못하고 있다. 아직도 백범 선생의 이 간절한 축원은 실현되지 못하고 축원으로만 남아있다. 안타까운 일이다.

민족 외에도 영원히 변하지 않는 가치가 또 있다. 바로 사랑과 진실이다. 민족과 사랑과 진실은 우리가 안아야 할 소중한 축원임과 동시에 반드시 실천해야 할 과제이다. 우리는 이제 서예를 통해 백범 선생이 우리에게 남긴 이 축원을 가슴에 새겨야 하고 '불변응만변'의 정신을 서로가 서로에게 선물하는 마음을 가져야 한다. 영원히 변하지 않아야 할 것이 무엇인지를 아는 것이 곧 깨달음이고, 깨달음이 있는 삶이 진정으로 행복한 삶이다. 깨달음의 삶은 즐거움만 있는 게 아니라 솟아나는 기쁨이 충만함으로써 가슴이 벅차오르기 때문에 행복한 것이다. 서예로 축하하고 기원하며 즐거움과 함께 기쁨을 누리는 삶을 살아 볼 일이다.

1. 결혼을 축하합니다.

중국에서는 결혼을 '종신지대사(終身之大事)'라는 말로 표현한다. '몸을 마치도록' 즉 죽을 때까지 치르는 일 중에서 가장 큰 일이라는 의미이다. 우리나라에서는 비록 이 말을 상용하지는 않지만 결혼을 '종신지대사'로 여기기는 중국과 마찬가지이다.

결혼식은 일생에서 가장 큰 선포식이다. 많은 하객들 앞에서 "우리 부부는 앞으로 영원히 서로 사랑하며 잘 살겠습니다."라는 선포를 하는 의식이 바로 결혼식인 것이다. 그렇게 선포함으로써 결혼한 사실을 만천하에 드러내어 알리고, 그런 알림을 계기로 한 쌍의 부부로 백년해로함으로써 결혼 사실을 알고 있는 모든 사람들을 실망시키지 않고자 하는 것이다. 그래서 결혼 잔치를 '드러낼 피(披)', '드러낼 로(露)', '잔치 연(宴)'을 써서 '피로연(披露宴)'이라고 한다. 결혼한 사실을 널리 드러내어 알리는 잔치라는 뜻인 것이다.

'종신지대사'의 선포식인 결혼은 당연히 축하를 받아야 한다. 결혼을 축하하고 또 축하를 받아야하는 이유는 떳떳하게 결혼한 부부임을 세상에 알리고 서로가 서로를 책임지겠다는 약속을 더욱 굳건히 다지기 위해서이다. 그렇게 의미가 깊은 '종신지대사'를 서예로 축하해 보자.

1) 명월시지明月時至 청풍자래淸風自來

– 밝은 달이 때맞춰 이르니,
맑은 바람은 스스로 불어오네.

작품1 명월시지 청풍자래,
30×100cm, 한지에 먹, 2020

묵계(默契)라는 말이 있다. 더러 '몰래 한 약속'이라는 부정적인 뜻으로 쓰이는 경우도 있으나 묵계의 본래 의미는 "말없는 가운데 서로 뜻이 맞음"이다. 당연히 좋은 뜻이다. 부부 사이에는 이런 묵계가 있어야 한다. 말하지 않고 눈빛만 보고서도 아니, 눈빛을 볼 필요도 없이 가슴과 가슴으로 상대의 마음을 알아차려야 한다. 깊이 사랑하다보면 그런 알아차림이 절로 생긴다. 그렇게 가슴으로 이해하는 가운데 깊은 기쁨을 나누고 가슴으로 알아차려서 슬픔을 함께 할 수 있어야 한다.

부부간의 대화 가운데 가장 하급의 대화가 바로 "그런 말 안했잖아?" 혹은 "그렇게 말하지 않았잖아?"이다. 이런 대화는 대화가 아니라 이미 싸움이다. 가슴으로 헤아리는 대화나 눈빛으로 나누는 대화는 없고, 말로 하는 대화마저도 제대로 이루어지지 않아서 마치 계약서 쓴 내용을 확인하듯이 따지는 꼴이 되기 때문에 싸움으로 이어지는 것이다. 남편이 밝은 달로 떠오르니 아내가 맑은 바람으로 불어오는 부부라야 한다. 아내가 밝은 달로 떠올라 웃으면 남편이 맑은 바람이 되어 그 청량한 바람으로 아내의 웃음을 온 집안, 온 세상에 퍼뜨릴 수 있어야 한다. 그게 사랑이다. 명월시지(明月時至) 청풍자래(淸風自來)! 중국 송나라 때의 학자이자 명 문장가였던 사마광(司馬光 1019~1086)이 쓴 「독락원기(獨樂園記)」에 나오는 구절이다.

2) 온부증화溫不曾花 한불개엽寒不改葉
- 날씨가 따뜻하다고 해서 꽃을 일찍 피우려 들지 말고,
춥다고 해서 잎사귀 색깔 바꾸려 하지 말자.

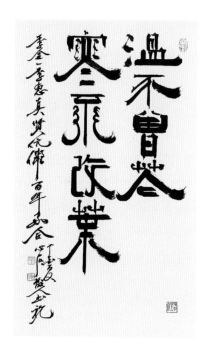

작품2 온부증화 한불개엽(溫不曾花 寒不改葉),
50×72cm, 한지에 먹, 2017

소설『삼국연의(삼국지)』에 나오는 제갈량(諸葛亮 181~234)을 모르는 사람은 아마 없을 것이다. 중국 역사상 가장 뛰어난 전략가로서 다른 사람이 도저히 흉내 낼 수 없는 전략과 전술을 펴면서도 한 마음으로 군주를 섬김으로써 충신이자 명재상의 대명사로 불리는 인물이 바로 제갈량이다. 그는 진심을 담은 문장을 쓰기로도 유명한데 문장력 또한 뛰어나 중국문학사상 불후의 명작으로 꼽히는 「출사표(出師表)」를 남기기도 했다. 뿐만 아니라 4론(論)이라는 문장도 남겼는데 「사귐에 대해서 논함(論交)」, 「황제 광무제에 대해서 논함(論光武帝)」, 「여러 전문가에 대해 논함(論諸子)」, 「양보와 쟁탈에 대해 논함(論讓奪)」 등 4편이다. 세상을 살아가는 데에 필요한 지혜를 네 가지 항목으로 나누어 논한 문장이다. '온부증화(溫不曾花), 한불개엽(寒不改葉)'은 제갈량이 쓴 4론 중 「사귐에 대해서 논함」이라는 글에 나오는 구절이다.

결혼은 어떤 사귐보다도 소중한 사귐이다. 사귐의 아름다움은 변하지 않는 데에 있다. 세상에서 둘도 없이 친한 듯이 지내다가 자그마한 오해 앞에서 원수로 변해 돌아선다면 그것은 결코 진정한 사귐이라고 할 수 없다. 날씨가 따뜻하다고 해서 일찌감치 흐드러지게 피어버린 꽃은 쉽게 시들뿐 아니라, 꽃의 구실도 제대로 못한다. 항상 푸른 나무로 살 것처럼 기세가 높던 나무가 하루아침 찬바람에

잎사귀의 색깔이 싹 바뀌어 버린다면 그 나무는 필시 재목으로 쓸 수 없는 허망한 나무일 것이다. 세상은 진지하게 살 필요가 있다. 사랑은 진지함 속에서라야 영원히 자리하게 된다. 날씨가 따뜻하다고 해서 일찍 꽃을 피우는 호들갑을 떨 필요도 없고, 춥다고 해서 금세 잎사귀 색을 바꿔서도 안 된다. 부부는 그렇게 살아야 한다. 평생을 함께 갈 긴 여정에 어찌 좋은 일만 있겠는가? 조금 좋은 일이 있다고 해서 방정 떨지 말고, 조금 어려운 일이 있다고 해서 낙심하며 서로 탓하지 않아야 한다. 제 때에 꽃을 피워서 충실한 열매를 맺고, 사시사철 푸른 나무로 우뚝 서서 어떤 풍상에도 변함이 없이 의연한 모습을 보이는 부부야말로 아름다운 부부이다. 그런 부부 사이에서 자라는 자식은 훌륭하게 자랄 수밖에 없을 것이다.

제갈량은 '曾(일찍 증)'자를 쓰지 않고 '增(더할 증)'을 써서 "꽃을 많이 피우려 말고"라는 뜻을 표현했는데 나는 더러 '曾'으로 바꿔서 "꽃을 일찍 피우려 말고"라는 뜻으로 쓰곤 한다. 오늘날 사람들이 너무 일찍감치 호들갑을 떠는 경향을 많이 보이는 것 같아 그렇게 고쳐 쓰곤 하는 것이다.

3) 원앙은 들랑날랑
– 조석락재초가중朝夕樂在草家中

작품3 원앙은 들랑날랑, 98.5×74, 한지와 색한지에 먹, 2020

산 자락에

오막살이

어린 아기

웃음 찾아

원앙(鴛鴦)은

들랑날랑

1960년대부터 80년대 초까지 활동했던 김일로(金一路) 시인의 시이다. 먼저 한글로 시를 지은 김일로 선생은 같은 내용을 다시 "조석락재초가중(朝夕樂在草家中)"이라는 일곱 글자의 한문시구로 표현했다. "그 초가집에 아침저녁으로 넘쳐 나는 즐거움이 있네."라는 뜻이다.

요즈음 세상에는 이 시를 보면서 농담인 척 내심을 드러내 "아이 낳기도 싫은데 게다가 초가집에 살아야 한다고?"라고 하며 고개를 절레절레 내젓고 손사래를 치는 남녀가 있을 수 있다. 착하지 않은 남녀다. 복을 지을 생각이 없으니 받을 일도 없는 남녀이다. 어린 아이 웃음을 찾아 들랑날랑하는 원앙의 행복을 나의 행복으로 여길 수 있는 생활이야말로 결혼한 남녀만이 누릴 수 있는 최고로 행복한 생활이다. 원앙이 따로 없다. 아이를 사이에 두고 금슬 좋게 사는 부부가 바로 원앙이다. 천국이 따로 없다. 아이를 사이에 두고 금슬 좋은 부부가 사는 곳이 바로 천국이다.

4) 상간양불염相看兩不厭 지유경정산只有敬亭山

– 서로 마주보고 있어도 싫증이라곤 없는 이!
단지 너 경정산 뿐이로구나.

작품4 상간양불염(相看兩不厭) 지유경정산(只有敬亭山),
30×70cm, 한지에 먹, 2020

두보와 더불어 중국 역사상 양대 시인으로 평가받는 이백(李白:이태백 701~762)
은 간신들의 농간으로 인해 부정과 부패가 만연해 있던 암울한 현실을 떠나 유
랑생활을 한 시인으로도 유명하다. 여행 중에 안휘성의 경정산(敬亭山)에 이르러
지은 시가 있다.

독좌경정산(獨坐敬亭山:경정산에 홀로 앉아)

중조고비진(衆鳥高飛盡),　　뭇 새들은 높이 날아 다 가버리고
고운독거한(孤雲獨去閒),　　외로운 구름 또한 한가하게 홀로 가는구나.
상간양불염(相看兩不厭),　　서로 마주보고 있어도 싫증이라곤 없는 이!
지유경정산(只有敬亭山),　　단지 너 경정산 뿐이로구나.

　새들도 날아가 버리고, 뜬 구름도 제 홀로 어디론가 떠나가는데 눈앞에 자리한
저 경정산만은 언제나 그 자리에 묵직하게 앉아서 떠날 줄도 변할 줄도 모른다.
철따라 풍경이 조금씩 바뀌기야 하겠지만 끝끝내 그 자리에 묵묵히 자리하고 있
다. 신록이 있고, 단풍이 있고, 새가 날고, 구름이 떠가는 그 산은 언제 봐도 아름
답다. 안개가 끼기도 하고 비가 내리기도 하고 햇볕이 쨍쨍 내리 쬐기도 하는 그
산은 언제 봐도 새로운 모습이다. 싫증이 날 리 없다. 부부는 이렇게 산처럼 항상
그 자리에 있는 믿음이 있어야 한다. 그 자리에 있으면서도 싫증나지 않는 모습
이어야 한다. 미소 하나만 있으면 부부 사이는 싫증이 날 리가 없다. 언제나 서로
마주보고 있어도 싫증이라곤 없는 이! 바로 내 아내로구나, 내 남편이로구나!

5) 비익연리比翼連理

– 날개를 나란히 하고 가지를 하나로 하여,
하늘에서는 비익조가 되고 땅에서는 연리지가 되자

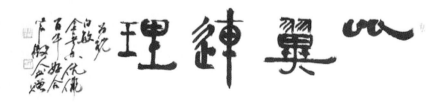

작품5 비익연리(比翼連理), 135×35cm, 화선지에 먹, 2010

비익연리(比翼連理)는 비익조(比翼鳥)와 연리지(連理枝)를 합한 말이다. 비익조
는 중국의 신화를 많이 기록하고 있는 책인 『산해경(山海經)』에 나오는 전설상의
새이다. 그 모양새는 오리와 비슷하며 한 마리의 새가 한 개의 날개와 한 개의 눈
만 가졌다고 한다. 따라서 암수가 한 몸이 될 때에 비로소 양 날개와 두 개의 눈
을 가진 완전한 새가 되어 날아갈 수 있다고 한다. 연리지는 뿌리가 다른 두 나무
의 가지가 서로 연결되어 마치 한 나무처럼 자라는 현상을 이르는 말이다. 이러
한 특이현상으로 인해 연리지는 남녀사이의 사랑 특히 부부애가 매우 돈독한 것
을 비유하는 말로 쓰이게 되었다. '연지(連枝)'라는 말도 있는데 이는 '동근연지
(同根連枝)' 즉 '같은 뿌리에 이어진 가지'라는 뜻으로서 한 부모 밑에서 태어난 형
제자매 사이를 이르는 말이어서 연리지와는 다른 뜻이다.

중국 당나라 때의 시인 백거이(白居易 772~846)가 당현종과 양귀비의 사랑을 읊
은 시 「장한가(長恨歌)」에서 '비익조(比翼鳥)'와 '연리지(連理枝)'라는 말을 사용함
으로써 세상에 더 널리 알려지게 되었다.

칠월칠일장생전(七月七日長生殿),　7월 7일 장생전에서

야반무인사어시(夜半無人私語時),　깊은 밤 아무도 모르게 우리 둘이서만 속삭

　　　　　　　　　　　　　인 약속

재천원작비익조(在天願作比翼鳥),　하늘에서는 비익조가 되고

재지원위연리지(在地願爲連理枝).　땅에서는 연리지가 되자고 했던 그 말

　한 개의 눈, 한 개의 날개로 불완전하게 태어난 비익조가 바로 우리 인간의 모
습이다. 불완전한 남자 혹은 여자가 배우자를 만남으로써 완전한 인간으로 다시
태어나는 것이다.

　결혼은 해도 그만 안 해도 그만인 '선택사항'이
아니라, 완전한 인간이 되기 위해 반드시 거쳐야하
는 하나의 과정이라고 생각할 때 더욱 더 성스러
워진다. 혹자는 "비익조야 원래 한 개의 눈, 한 개
의 날개로 태어났으니 불완전하지만 사람이야 본
시 두 개의 눈, 두 팔과 두 다리로 태어났으니 굳이
다른 짝을 그처럼 필수적으로 찾을 필요가 없지 않
느냐?"고 반문할지 모른다. 외형적으로 두 눈과 두
팔, 두 다리를 가졌다고 해서 과연 완전할까? 아니
다. 영원한 반쪽일 뿐이다. 반쪽씩을 버림으로써
공간을 만들고 그 공간 안으로 다른 한 쪽을 받아
들이는 너그러움을 갖출 때 드디어 사람이 사람다
워진다. 결혼은 자신의 반을 버리고 짝을 맞아들이
는 성스러운 완성인 것이다.

자료2-1,2 비익조와 연리지 /출처-
『금석색(金石索)』, 馮雲鵬, 馮雲鶴 편,
대만국풍출판사, 1974, 1488·1491쪽

6) 영욕애하 永浴愛河

– 사랑의 강물에 영원히 멱 감으소서!

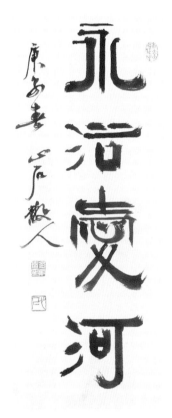

작품6 영욕애하(永浴愛河)
38×62cm 한지에 먹, 2020

　출전이 있는 말은 아니다. 언제부터인가 결혼 축하에 많이 사용하는 말이다. 목욕(沐浴)은 두 가지 개념이 합쳐져서 이루어진 말이다. '목(沐)'은 머리를 감는다는 뜻이고 '욕(浴)'은 몸을 씻는다는 뜻이었는데 '목욕'으로 정착된 후에는 머리감기와 몸 씻기를 구분하지 않고 목욕이라는 말을 통용하게 되었고, '욕(浴)' 한 글자만으로도 '목욕'의 의미를 나타내기도 한다. 목욕은 온 몸을 물에 다 담그고 적시는 행위이다. 바로 멱을 감는 일인 것이다. 사랑의 강물 속에 영원히 멱감으소서! 이보다 진한 결혼에 대한 축사가 또 있을까?

7) 가우천성佳偶天成

– 아름다운 짝, 하늘이 빚어내다.

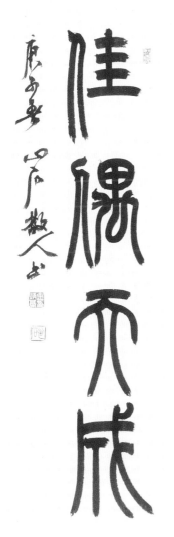

작품7 가우천성(佳偶天成),
24×74cm, 한지에 먹, 2020

가우(佳偶)는 '아름다운 짝'이라는 뜻이다. 하늘이 빚어낸, 하늘이 맺어준 아름다운 짝이니 흠이 있을 리 없다. 하늘이 빚어낸 아름다운 예술품에 흠을 낸다면 큰 벌을 받아 마땅하다. 한 평생 흠도 상처도 내지 말고 아름답게 보존하다가 이 세상을 떠나는 날 하늘을 향해 그 아름다운 예술품을 아름다운 모습 그대로 되돌려 드려야 한다. 부부는 그렇게 꾸준히 보존하고 완성해 가는 사이인 것이다. 예술품도 사랑도 가꾸지 않으면 금세 거칠어지고 흠이 생긴다. 사랑은 부지런히 가꾸는 것이지 결코 게으른 자를 위해 미리 준비되어 있는 게 아니다. 그래서 김남조 시인은 사랑을 이렇게 읊었다.

사랑은 정직한 농사
이 세상 가장 깊은 데 심어
가장 늦은 날에
싹을 보느니

－「사랑초서」

사랑은 한 순간도 허술하지 않도록 끝없이 가꿔나가는 것임을 알고 실천하는 것이다.

8) 화호월원花好月圓

– 꽃은 좋고 달은 둥글어…

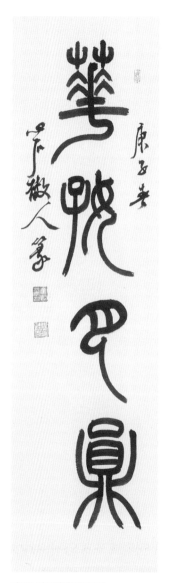

작품8 화호월원(花好月圓),
25×89.5cm, 한지에 먹, 2020

중국 송나라 때 시인 장선(張先)이 쓴 「목란화 (木蘭花)」라는 사(詞) 작품의 "인의공련화월만(人意共憐花月滿)" 즉 "사람들은 누구라도 꽃도 달도 원만하기를 바란다네."라는 구절에서 유래한 말이다. '화호(花好)'는 '꽃이 가장 좋을(아름다울) 때'라는 뜻이고, '월원(月圓)'은 '달이 가장 둥글 때'라는 뜻이다. 그러므로 화호월원(花好月圓)은 평생을 꽃이 가장 아름다울 때처럼, 달이 가장 둥글 때처럼 살라는 축하의 말이다. 대개 꽃은 아내를, 달은 남편을 비유한 말로 이해하고 있다. 아내는 항상 꽃처럼 아름다우려는 노력을 하고, 남편은 항상 둥근달처럼 원만하려는 노력을 해야 한다. 물론 서로 두 가지를 다 갖추려고 노력하면 더욱 좋을 테고.

9) 금슬합명琴瑟合鳴

– 금슬 좋은 부부, 사이좋은 한 목소리

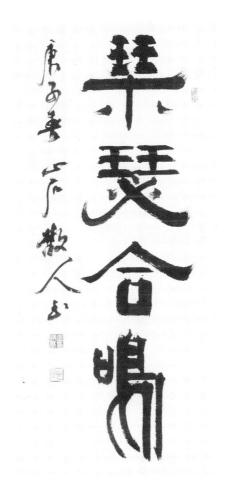

작품9 금슬합명(琴瑟合鳴), 31.5×75, 한지에 먹, 2020

부부간에 사이가 좋은 것을 흔히 '금슬 좋다'고 표현한다. 혹자는 '금실 좋다'고
도 하는데 이것은 잘못 발음한 것이다. 금슬(琴瑟)은 '금'과 '슬'이라는 현악기를
말한다. 고대 중국 주(周)나라 때의 시가를 모아놓은 책으로서 중국 최초의 시가

총집인『시경(詩經)』의 첫 편인「관저편(關雎篇)」은 젊은 군자(신사)가 요조숙녀를 그리다가 결국은 좋은 짝을 만나 결혼에 이르는 과정을 노래한 매우 천진하고 순박한 연애시이다. 이 시의 중간 부분에 "요조숙녀와 금슬을 벗 삼아 논다.(요조숙녀窈窕淑女 금슬우지琴瑟友之)"라는 구절이 나온다. 여기서 말하는 금슬(琴瑟)은 아름다운 음악을 통칭하는 개념이다. 아직 배필을 정하지 못한 젊은 군자가 어떤 여성을 골라야 할지 몰라 전전반측(輾轉反側)하다가 결국에 이 여성, 저 여성을 만나보며 데이트를 즐기는 대목을 '금슬우지(琴瑟友之)'라고 표현한 것이다. 고대에도 지금과 마찬가지로 데이트를 할 때는 으레 음악을 함께 듣는 시간을 가졌나 보다. 남녀가 서로를 가장 아름답게 느낄 때는 바로 이 시절 즉 금슬의 음악 소리를 들으며 데이트하는 시절이다. 꿀맛 같은 사랑을 느끼며 일생에 가장 사이가 좋은 때이다. 이로 인해 본래 악기 소리를 뜻했던 금슬이 남녀 간의 사랑을 뜻하는 말로 쓰이게 되었다. 진정으로 사랑하는 부부라면 데이트할 때의 느낌을 평생 유지해야 한다. 잘 가꾸면 그렇게 할 수 있다.

합명(合鳴) 역시『시경』의 주송(周頌)「유고(有瞽:장님)」편에 나오는 말이다. 장님 악공이 연주하는 음악이 하모니를 잘 이루어 장엄하면서도 온화하게 들린다는 점을 노래한 시이다. 이로부터 합명(合鳴)은 부부간에 조화를 잘 이루어 한 목소리를 내는 것을 뜻하는 말로 사용하게 되었다. 평생을 '금슬'좋게 '합명'할 수 있는 부부는 정말 행복한 부부이다.

10) 상경相敬

– 서로 공경함

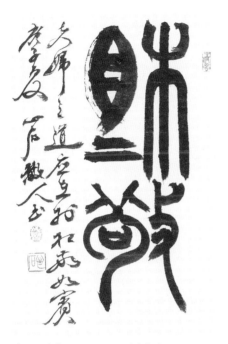

작품10 상경(相敬), 27×39cm, 한지에 먹, 2020

중국의 역사서인 『좌전(左傳)』의 「희공(僖公) 33년」조에 '상대여빈(相待如賓)'이라는 말이 나온다. 서로 대접하기를 마치 손님 접대하듯이 한다는 뜻이다. 옛 사람들은 그러한 접대라야 '경(敬:공경)'한 접대라고 생각했다. 나중에는 아예 '상경여빈(相敬如賓)' 즉 '서로 공경하기를 손님 공경하듯이 하라'는 말로 쓰이면서 4자성어로 정착하였다.

옛 사람들은 접빈(接賓) 즉 손님 접대를 매우 중시하였다. 접빈을 잘 해야 사회적으로 인정을 받는 사람이 될 수 있었다. 오늘날처럼 호텔이나 여관이 흔치 않았으므로 여행을 다닐 때면 으레 친지의 집에서 하루 밤 혹은 며칠씩 묵어가곤 했었다. 따라서 경제적으로 여유가 있든 없든 불쑥 찾아올 손님에 대비하여 좋은 음식은 식구들이 먹지 않고 오히려 손님을 위해 비축해 두곤 하였다. 필자가 초·중등학교에 다니던 1960년대만 하여도 어쩌다가 마른 생선이나 귀한 과일 등이 생기면 그걸 식구들이 먹지 않고 "손님 오셨을 때 쓰자."라고 하면서 아껴 두곤 하였다. 이런 생활에 대해 요즈음 사람들은 '바보 같은 짓'이라고 할지 모르나 그때는 그렇지 않았다. 비록 내가 부족하더라도 외지에서 찾아온 손님을 잘 접대해서 보내는 것을 당연히 갖추어야 할 예의이자 보람으로 여겼다. 물론 당시에도 "나와 내 자식들이 먹을 것도 없는데 손님대접은 무슨… "이라고 하며 손님대접을 허례허식이라고 여겨 배격

하자는 이야기도 있었다. 결국은 그러한 인심이 사회에 만연하여 이제는 집에서 손님을 대접하는 일이 거의 없는 세상이 되었다. 대부분 음식점에서 한 끼를 사주는 것으로 손님접대의 예를 다한다. 특히 외부 손님을 자신의 집에서 재워 보내는 일은 이미 사라신 풍속이 되고 말았다. 냉장고에는 식자재가 가득하고, 장롱에는 이부자리도 켜켜이 쌓여 있으며, 예쁜 그릇도 칸칸이 가득하지만 그런 것들을 활용하여 기쁘고 공경하는 마음으로 손님을 접대하는 일은 거의 없다. 그만큼 사람과 사람 사이가 멀어진 것이다.

손님을 반기고 공경하는 일이 없다보니 '상경여빈(相敬如賓)'은 케케묵은 옛 말이 되고 말았다. 젊은 부부에게 '서로 공경하기를 손님 대하듯이 하라'고 하면 오히려 핀잔을 듣게 될 것이다. 자신의 배우자를 손님을 대하듯이 하라고 하면 그것은 '귀찮은 존재로 여겨 멀리하라'는 뜻이 되어 축하의 말이 아니라 오히려 불쾌감을 주는 말이 되고 말 것이다. 이런 세태를 반영하여 나는 작품에 '여빈(如賓)'을 빼고 '상경(相敬)'이라고만 쓰고서 다음과 같은 설명을 붙이곤 한다.

> 옛 사람은 '상경여빈'이라고 했지만 오늘날 사람들은 대부분 '여빈' 즉 '손님 대하듯이 하라'는 말을 좋아하지 않는다. 그래서 단지 '상경' 두 글자만 썼다.(古人云相敬如賓, 然今人多不喜歡'如賓'二字, 故只書'相敬'兩字而已.)

세상이 아무리 변해도 부부사이에는 서로 공경하는 마음을 가져야 한다. 공경하는 마음이란 '친압(親狎)'하지 않는다는 뜻이다. '친할 친(親)'과 '익숙할 압(狎)' 혹은 '업신여길 압(狎)'을 쓰는 친압은 너무 친하고 익숙한 탓에 쉽고 편한 마음으로 함부로 대한 나머지 심지어는 업신여기는 지경에 이른다는 뜻이다. 그릇이든 사람이든 거리가 전혀 없이 밀착하다보면 깨질 수밖에 없다. 자동차도 차간거리를 유지하지 않으면 사고가 발생한다. 깨지지 않기 위해서는 어느 정도 거리를 두어야 한다. 적절한 거리를 두며 예의를 지키고 서로 공경하는 것, 그것이 바로 상경(相敬)이다. 평화로운 결혼생활을 비는 최고의 축사이다. 상경의 의미를 알았다면 '여빈(如賓)'에 담긴 깊은 의미도 헤아려 볼 수 있을 것이다. 행복한 백년해로의 비방(祕方)은 상경(相敬)에 있음을 알아야 할 것이다.

2. 장수長壽를 비옵나이다.

언제부터인가 100세 시대라는 말이 나오더니 이제는 아예 100세까지 사는 것을 당연시하는 것 같다. 다들 100세는 살아야 한다는 생각으로 열심히 운동도 하고 섭생(攝生)도 특별히 관리한다. 그러나 여전히 세상에는 요절하는 사람도 있고, 우리나라 평균수명은 아직도 80세를 넘지 않았다. 건강하게 장수를 누리는 것은 누구나 바라는 바다. 무병장수에 대한 축사는 아무리 곡진하게 사용해도 지나침이 없을 것이다. 병 없이 장수하는 것, 게다가 단순히 오래 사는 것을 넘어 죽는 날까지 가치를 창조하며 산다면 그처럼 값진 인생은 없을 것이다. 건강하게 오래 살아야겠다는 생각 아래 날마다 열심히 산에 오르내리지만 내 주변 사람들에게 뭔가 이로움을 주겠다는 가치창조의 마음이 없다면 그런 삶은 멧돼지의 삶과 크게 다를 바 없다. 멧돼지도 자신의 건강을 위해 먹이를 찾아 열심히 산을 오르내리는 일은 마다지 않기 때문이다. 건강한 몸은 이웃과 함께 살며 가치를 창조할 때 의미가 있다. 산다는 것은 다름이 아니라 우주 안에서 그 누구 혹은 그 무엇과 끊임없이 서로 교감하고 상호작용을 하는 것이다. 내 주변의 존재에 대해 몹쓸 작용을 할 바에야 차라리 죽은 게 낫다. 아무런 작용을 할 수도 없고, 할 생각도 없이 오로지 몸만 튼튼히 가꿔 그 튼튼한 몸으로 자기 향락을 추구할 생각이라면 그것 또한 사나마나한 삶이다. 어떤 게 진정한 장수인지를 깨달은 마음으로 장수를 추구하고, 그런 깨달음이 있는 장수를 축원한다면 세상은 온통 천국이 될 것이다.

1) 천보구여天保九如

– 하늘이시여! 우리 부모님(스승님, 선배님…)께서
이런 아홉 가지처럼 사시게 보우해 주소서!

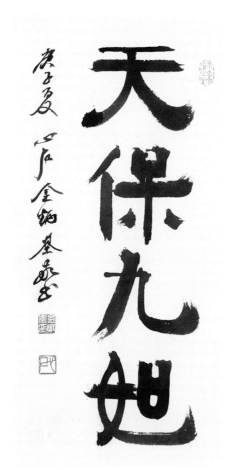

작품11 천보구여(天保九如) 38×69.5cm, 한지에 먹, 2020

욕심을 지나치게 부리면 안 된다는 것을 알면서도 자식에 대한 부모의 마음 혹은 부모에 대한 자식의 마음은 그렇지 않다. 한량없이 욕심을 부리고 싶다. 내 자식은 어떤 복이든 다 받았으면 좋겠고 내 부모님도 모든 복을 다 누렸으면 좋겠다고 생각하는 게 인지상정이다. '구여(九如)'라는 말도 그래서 생긴 것이리라. '구여(九如)'의 '如'는 '같을 여'라고 훈독하는 글자로서 '…과 같이', '…처럼'이라는 뜻으로 쓰였다. 그러므로 구여는 '…처럼' 되었으면 좋겠다는 바람이 아홉 가지라는 뜻이다. 중국의 고전인 『시경(詩經)』「소아(小雅)」'천보(天保)'편의 제3장과 제6장에 나오는 말이다.

산과 같으시고 언덕과 같으시고 멧부리와 같으시고 능선과 같으시며 막 불어나는 냇물과 같으시어 불어나지 않음이 없으시고… 영원히 스러지지 않은 달과 같으시고 매일같이 떠오르는 해와 같으시며, 저 남산과 같이 장수하시어 일그러짐도 무너짐도 없으시고, 소나무 잣나무처럼 무성하시어 이어가지 않음이 없으소서.(如山如阜, 如岡如陵, 如川之方至 , 以莫不增……如月之恒, 如日之升, 如南山

48

之壽, 不騫不崩, 如松栢之茂, 如不爾或承.)

번성하고 풍요롭게 장수하기를 비는 시이다. 여기서 '…같이'라고 표현한 아홉 가지 '여(如)'자를 따서 '구여(九如)'라는 말이 생겼다. 그리고 그 앞에다가 '하늘이 시어 보우하소서.'라는 의미의 '천보(天保)'를 붙여 '천보구여(天保九如)'라는 말이 생겼다. "하늘이이시어! 우리 부모님(스승님, 선배님…)께서 다음 아홉 가지처럼 사시게 보우해 주소서!"라는 뜻이다. 특히 장수를 빌 때 많이 사용하는 축원의 말이다.

사람이 기도를 한다고 해서 다 이루어지는 것은 아니다. 중국 송나라 때의 시인인 동파(東坡) 소식(蘇軾)은 「사주승가탑(泗州僧伽塔)」이라는 시를 통해 다음과 같이 말했다.

약사인인도즉수(若使人人禱則遂),　사람마다 기도하는 대로 다 이루어진다면
조물응수일천변(造物應須日千變),　조물주는 하루에 천 번은 변해야 할 것이다.

세상에 소원이 없는 사람은 없다. 하늘이 그런 소원을 다 들어주면 얼마나 좋으랴! 그러나 하늘은 아무 소원이나 함부로 들어주지 않는다. 사람이 원하는 소원을 다 들어 주려고 하다가는 하늘은 판단력을 상실한 지조 없는 하늘이 되어 하루에도 마음이 천번 만번 변해야 할 것이다. 사람이 원하는 대로 춤을 추는 하늘은 이미 하늘이 아니다. 하늘이 하늘일 수 있는 것은 시비와 선악을 잘 가려서 옳고 착한 소원은 들어주고, 그리고 사악한 소원에 대해서는 오히려 벌을 주는 바른 살핌이 있기 때문이다. 그러나 하느님도 '구여(九如)'를 비는 자식의 기도 앞에서는 전혀 욕심 사납다는 생각을 안 할 것이다. '구여(九如)' 아니 구십여(九十如)를 빈다고 해도 하늘은 그것을 욕심으로 여기지 않고 오히려 기특하게 여길 것이다. 부모님의 장수는 빌고 또 빌어도 지나침이 없기 때문이다. 부모님, 스승님, 내가 존경하는 분들께 '구여(九如)'를 비는 마음을 선물하는 세상은 아름다울 수밖에 없을 것이다.

2) 송백장청松柏長靑
- 소나무 잣나무처럼 오래도록 푸르소서!

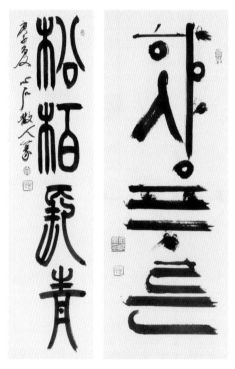

푸름은 곧 젊음이다. 항상 푸름으로써 늙어도 젊음으로 보이는 나무가 있다. 바로 상록수이다. 소나무와 잣나무가 대표적인 상록수이다. 그러므로 소나무와 잣나무는 젊음을 상징하고 특히 변하지 않는 절개와 지조를 나타내기도 한다. 그래서 공자도 "날씨가 추워진 후에야 소나무와 잣나무가 시들지 않는다는 것을 알게 된다.(歲寒然後, 知松柏之後凋)"라고 말한 것이다. 조선의 명필 추사 김정희 선생은 공자의 이 말에 담긴 의미를 그림으로 그려서 자신에 대해 평생 동안 인연과 의리를 지킨 제자 이상적(李尙迪 1804~1865)

작품12-1,2 송백장청(松柏長靑), 17×74cm, 한지에 먹, 2020(좌) / 항상 푸른, 36.5×75cm, 한지에 먹, 2020(우)

에게 선물하였다. 오늘날 국보 180호로 지정된 그 유명한 「세한도(歲寒圖)」가 바로 그 그림이다.

사람도 소나무나 잣나무처럼 오래도록 늘 푸르게 살기를 바란다. 꼿꼿한 자세로 바른 정신을 지키며 장수한다면 더할 나위 없이 복된 삶이다. 그래서 사람들은 '송백장청'이라는 말로 장수를 빌고 젊음을 빈다. 나는 송백장청이라는 한자말을 대신하여 순 우리말로 '노상 푸른', '항상 푸른'이라는 작품을 쓰기도 좋아한다. 한글 작품은 한글 작품대로 아름다움이 있고 가독성(可讀性)도 높기 때문이다.

3) 무량수無量壽
- 한량없는 장수

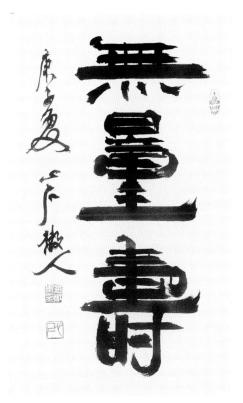

작품13 무량수(無量壽), 38×73cm, 한지에 먹, 2020

무량(無量)은 무한량(無限量)의 의미이다. 즉 제한된 양이 없이 무한대라는 뜻인 것이다. 따라서 무량수는 한량이 없이 장수한다는 의미이다. 생물학적 관점에서 보자면 사람은 언젠가는 죽게 되어 있다. 우리는 모든 생명은 무한대로 이어질 수 없다는 점을 잘 안다. 그럼에도 무량수라는 말로 사랑하고 존경하는 사람

의 장수를 빈다.

불교에는 무량수불(無量壽佛)도 있고 무량수경(無量壽經)도 있다. 그리고 무량수불을 모신 전각인 무량수전(無量壽殿)도 있다. 우리나라에서 가장 오래된 목조 건물로 알려진 영주 부석사의 무량수전이 바로 그런 건물이나. 무량수불은 범어 아미타불을 한자어로 번역한 말이다. 아미타불은 서방정토 극락세계에 있는 부처로서 모든 중생을 구제하겠다는 대원(大願)을 품고 수행하여 마침내 성불한 부처이다. 극락정토에서 영생하면서 극락에 들어오는 사람들을 맞아 교화하고 있는 부처이다. 이런 까닭에 불교에서는 사람이 죽으면 49제를 지내는 동안 자손들로 하여금 수시로 '나무아미타불'을 외우게 한다. 범어 '나무'는 '귀의(歸依)한다' 즉 돌아가 몸을 의지한다는 뜻이다. 그러므로 나무아미타불은 아미타불께 몸과 마음을 다 의지한다는 뜻이다. 자손들이 아미타불께 귀의한다는 말을 늘 함으로써 망자가 아미타불이 계시는 서방정토 극락세계로 가시기를 비는 것이다. 그러므로 불자들이 비는 무량수는 현생의 100년 삶이 아니라 극락세계에서 사는 영원한 삶 즉 선업(善業)으로 끊임없이 이어지며 순환하는 영생을 의미한다.

100년도 다 채우지 못하는 현생의 삶을 무량수로 여기며 산다면 탐욕이 될 것이고, 선업으로 순환하는 영생을 무량수로 깨달은 삶이라면 그 삶은 성불(成佛)한 삶이 될 것이다. 어디 불교뿐이랴! 현생을 하나님의 말씀대로 삶으로써 장차 하느님 나라에 가서 영생을 얻고자 한다면 그 또한 무량수일 것이다. 무량수를 축원하는 것은 곧 선업을 쌓아 성불하시라는 의미이고, 하느님 나라에 가서 영생을 얻으시라는 뜻이다. 무량수, 세 글자를 현생의 탐욕으로 탐내다가는 오히려 단명하고 말 것이다. 무량수는 단순히 생물학적인 'Long Life'를 기원하는 말이 아니라, 선업을 쌓아 해탈의 경지에 이르는 장수를 이르는 말인 것이다.

4) 춘훤병무椿萱並茂

– 아버님 어머님 건강하세요!

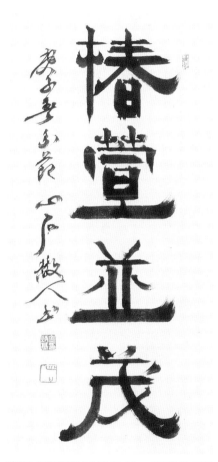

작품14 춘훤병무(椿萱並茂), 30×64cm, 한지에 먹, 2020

"옛날 대춘(大椿)이라는 나무가 살았는데 8000살이 한 해 봄이고 8000살이 한 해 가을이었다.(上古有大椿者, 以八千歲爲春 以八千歲爲秋.)"『장자(莊子)』에 나오는 이야기이다. 이 이야기로 인하여 대춘 즉 '큰 가죽나무'는 장수를 상징하는 말이 되었고, 남의 아버지를 높여 부를 때 춘부장(椿府丈)이라고 하게 되었다. '府'는 '마을 부'라고 훈독하므로 춘부는 '장수 마을'이라는 뜻이고, '丈'은 '어른 장'이니 춘부장은 '장수마을의 어르신'이라는 뜻이다. 한 계절이 8000년이니 4계절로 곱한 햇수인 3만2000년을 인간세상의 1년으로 사는 장수마을인 춘부의 어르신이니 그 장수를 가히 짐작할 만하다. 椿과 春(봄 춘)은 발음이 같으므로 더러 '春府丈'으로 쓰기도 한다.

남의 어머니를 높여 부르는 말에 훤당(萱堂)이란 말이 있다. 각 글자는 '원추리 훤', '집 당'이라고 훈독한다. 원추리 꽃은 근심을 잊게 한다고 하여 '망우초(忘憂草)'라고도 한다. 옛 사람들은 모든 근심 걱정을 다 잊고 노후를 편히 지내시라는 뜻으로 어머님이 계시는 별채의 뜨락에 이 꽃을 많이 심었다고 한다. 이로 인해 어머님이 계시는 방을 '훤당(萱堂)'이

라고 부르게 되었고, 이것이 나중에는 남의 어머니를 높여 부르는 말이 되었다.

아버지의 장수를 비는 글자인 '춘(椿)'과 어머니의 장수를 비는 글자인 '훤(萱)'이 결합하여 만들어진 '춘훤(椿萱)'이라는 말은 '아버지와 어머니' 즉 부모님을 함께 칭하는 단어이다. '並'은 '아우를 병'이라고 훈독하며 '함께'라는 뜻이다. '茂'는 '우거질 무', '성할 무'라고 훈독하며 '무성하다', '건강하다'는 뜻이다. 춘훤병무(椿萱並茂)는 아버님 어머님 부부가 함께 건강하시기를 비는 축사인 것이다.

부모님의 장수를 빌지 않는 사람이 있을까? 왜 그리 간절히 부모님의 장수를 비는 것일까? 그것은 부모님은 다름이 아니라 바로 희생이기 때문이다. 낳으시고 기르시는 과정에서 무한대로 바친 위대한 희생에 보답할 길이 없기 때문에 그렇게 간절한 마음으로 장수를 비는 것이다.

김일로 시인은 어머님에 대한 감사의 마음과 그리움과 회한을 다음과 같이 읊었다.

포근한
가슴에
새긴 슬픔
지우질
못해
찾는 보살(菩薩)님

그리고 이 한글시를 "모은여해인자한(母恩如海人子恨)"이라는 일곱 글자 한문 구절로 다시 읊었다. "어머님 은혜는 바다와 같으니 자식은 그게 한스럽습니다."라는 뜻이다. 어디 어머님 은혜뿐이랴! 때론 아버님 은혜가 더 깊이 느껴져 한없이 슬플 때가 있다. 우리는 어머님 가슴에 우리 스스로 새긴 아픔 때문에 더욱 슬플 때가 있다. 내가 새긴 그 상처를 지워드리지 못해 이미 보살이 되신 어머님을 다시 찾는다.

포근한

어머니 가슴에
내가 새긴 게 무엇인지
어머니는 전혀 모르는데
나는 안다

그래서 슬프다.

그렇게 새긴 것이
어머니 가슴엔 없고
내 가슴에는 또렷이 남아
또렷한 그것을 지우지 못해
뜨겁게 찾는
어머니!

어머니는
애지 녘에
보살님이 되었다

어머님 은혜가 강(江)만하다면
갚아볼 엄두라도 내겠지만
망망대해니
갚을 길이 전혀 없다.

갚을 길 없음이 안타깝다.

 김일로 시인의 시에 대해 내가 붙인 사족이다. 내 부모님이든 남의 부모님이든
부모님께는 춘원병무의 축원을 드리는 외에 달리 방법이 없다.

5) 도개연리桃開連理

– 연리지 복숭아나무에 꽃피고 열매 맺으시기를!

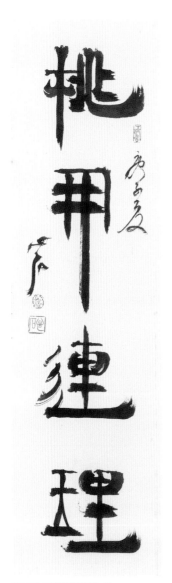

작품15 도개연리(桃開連理),
17×74cm, 한지에 먹, 2020

연리는 앞서 36쪽에서 살펴본 바와 같이 두 뿌리에서 난 가지가 하나로 연결되어 있는 현상을 이르는 말로서 부부간의 깊은 은애(恩愛)를 상징하는 말이다. 그런데 그런 연리지의 복숭아 나무에 꽃이 피고 열매가 맺혔다. 복숭아꽃은 영원한 평화의 이상향 '무릉도원(武陵桃源)'을 뜻한다. 여기서 말하는 복숭아 열매는 하나를 먹으면 3000세를 살수 있다는 천도(天桃:하늘나라의 복숭아)이다. 따라서 '도개연리'는 연리지처럼 정다운 부부로 살면서 유토피아의 영원한 평화와 함께 하늘나라에서나 누릴 수 있는 장수를 누리시라는 뜻이다.

방랑시인으로서 무수한 일화를 남긴 김삿갓 즉 김병연(金炳淵 1807~1863)은 방랑길에 어느 부잣집 수연(壽筵)에 참가하여 다음과 같은 시를 지었다고 한다.

피좌노인비인간(彼坐老人非人間).　저기 앉은 저 노인은 사람이 아니구나.

의시천상강신선(疑是天上降神仙),　혹시 하늘에서 내려온 신선이 아닐까?

슬하칠자개도적(膝下七子皆盜賊),　슬하의 일곱 자식은 다 도둑이구만.

투득천도헌수연(偸得天桃獻壽宴).　하늘나라 복숭아를 훔쳐다가 이 수연에 바
　　　　　　　　　　　　　　　　쳤으니.

　밥을 얻어먹을 양으로 말석에 앉아있는 김삿갓에게 "진짜 김삿갓인지를 증명
하기 위해 축시를 지으라."고 했단다. 그러자 김삿갓은 대뜸 오늘 수연의 주인공
인 노인네를 가리키며 "저기 앉은 저 노인은 사람이 아니여!"라고 말하자, 주변
에 있던 사람들이 "저런 나쁜 놈!"하면서 몽둥이를 들고 덤벼들었다고 한다. 그
러자 김삿갓은 천연덕스럽게 다음 구절을 읊었다. "혹시 하늘에서 내려온 신선이
아닐까?"라고. 그러자 주변에서는 "아!"하는 감탄사가 쏟아져 나왔다. 이어서 김
삿갓은 자식들을 가리키며 "도둑놈들!"하고 욕을 하였다. 화가 난 자식들이 팔을
걷어 부치려는 참에 다시 김삿갓은 태연하게 "하나를 먹으면 3000세를 산다는
하늘나라 옥황상제의 복숭아를 훔쳐다가 이 잔치 상에 올렸으니…"라고 읊었다.
다시 감탄사가 쏟아져 나왔음은 물론이다. 대단한 기지의 시이다. 이처럼 복숭아
는 장수를 상징하는 과일이다. 그래서 "도개연리(桃開連理)"는 부부 금슬과 장수
를 동시에 축원하는 최고의 축사이다.

6) 천사하령 天賜遐齡

– 하늘이 먼(오래, 영원한) 나이를 내려주셨으니.

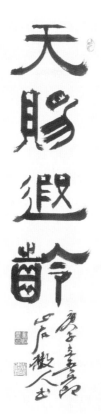

작품16 천사하령(天賜遐齡), 25×81cm, 한지에 먹, 2020

　하늘이 장수의 복을 내려 주셨다는 뜻이다. '遐'는 일반적으로 '멀다'라는 의미로 사용하는 글자인데 뜻이 확대되어 '오래오래', '영원하다'는 뜻도 갖게 되었다. 하령(遐齡)은 '영원한 나이'라는 뜻으로서 '하수(遐壽)'와 같은 말이다.

58

7) 훤화정수萱花挺秀

－ 원추리 꽃이 꼿꼿하고 빼어난 모습이시기를.

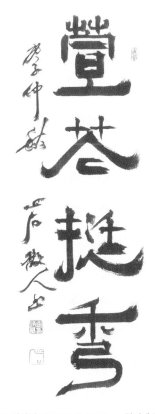

작품17 훤화정수(萱花挺秀), 25×74cm, 한지에 먹, 2020

앞서 51쪽에서 살펴 본 바와 같이 훤화(萱花) 즉 원추리 꽃은 어머니를 상징한다. 그러므로 훤화정수(萱花挺秀)는 어머님께서 꼿꼿한 자태로 장수하시기를 비는 축사이다. 남편이 먼저 저 세상으로 가고 혼자 여생을 보내는 어머니의 생신을 축하하는 축복의 말로 주로 사용한다.

3. 득남得男 득녀得女를 축하합니다.

자식을 낳는 일처럼 기쁜 일이 또 있을까? 종족번식은 모든 생물의 본능이자, 권리이며 의무이다. 닭이 알을 품어 병아리를 부화하고, 야생 토끼가 굴을 파서 새끼를 보호하고, 누에가 자신의 몸을 감아 고치가 되었다가 때가 되면 나방으로 다시 태어나 작은 구멍을 뚫고 힘겹게 나와서 알을 까는 모습 등, 모든 생물들이 종족을 번식하기 위해 노력하고 또 새끼를 끔찍이 아끼고 보호하는 것을 보면 그 성스러운 봉사와 희생 앞에 숙연하지 않을 수 없다. 만물의 영장인 사람은 자식을 아끼는 정이 다른 어떤 생물보다도 더할 것이다. 아니, 더해야 할 것이다. 그래서 예로부터 자식을 낳으면 주변으로부터 온통 축하를 받았다.

그런데, 과학의 발달로 인하여 임신과 출산의 비밀이 적나라하게 밝혀진 이후 사람들은 피임을 통해 임신의 시기와 횟수를 임의로 조절하고 심지어는 '원하지 않는 임신'이라는 이유로 낙태하는 일도 용인하게 되었다. 다른 어떤 생물도 하지 않은 짓을 인간만 자행하고 있는 것이다. 그리고 지금은 '나 살기도 힘들다'는 이유를 들어 자식을 낳은 일을 미루거나 포기하거나 아예 거부하는 일이 벌어지고 있다. 물론, 생활이 힘드니까 그런 힘든 생활을 자식에게 물려주지 않겠다는 생각으로 임신과 출산을 회피하는 심정이 이해가 되지 않는 것은 아니나 그래도 모든 생물의 본능이자 권리이며 의무인 종족번식을 인류만 포기하려 드는 현실이 안타깝고 불안하다. 그리고 그런 본능과 의무를 '선택사항'으로 이해하려 드는 인류를 다른 자연과 비교할 때 적잖이 오만하고 주제 넘어 보인다. 왠지 벌을 받을 것 같다는 생각이 드는 것이다.

한 남녀가 결혼하여 사랑의 결과로 자식을 낳는 일은 백 번을 축하해도 지나침이 없을 것이다. 젊음이 가기 전에 뜨겁게 사랑하고, 사랑의 힘으로 모든 것을 이겨내려는 의지를 가지고 자식을 위해 기쁜 마음으로 봉사와 희생을 할 각오로 자식을 낳아 키우려는 젊은이들이 많은 사회가 건강한 사회이다. 활력이 넘치는 사

회이다. '인구절벽'이라는 말이 사라져야 한다. 인간 생명의 탄생은 자연스럽게 이어져야 하고, 자연스러운 탄생은 큰 축복을 받아야 한다. 자식의 탄생을 축하하는 말이 사방에서 터져 나오는 세상이 되어야 한다. 그게 바로 축복으로 넘치는 인간의 세상이다. 아들을 보셨다고요? 축하합니다! 딸을 낳으셨다고요? 축하합니다! 손주를 보셨다고요? 축하합니다! 축하합니다! 축하합니다!

1) 득남득녀, 최고의 축사는 이름을 '작품'으로 써 주는 것

- 附: 명'온유'설(名'溫柔'說)

　　세상에 이름이 없는 사람은 없다. 사람만이 아니다. 이 지구상에 존재하는 모든 동물과 식물은 사실상 다 이름이 있다. 그래서 "천불생무록지인(天不生無祿之人), 지불양무명지초(地不養無名之草)"라는 말이 있다. "하늘은 복록이 없는 사람을 탄생시키지 않고, 땅은 이름이 없는 풀을 기르지 않는다."는 뜻이다. 이름은 그 생명체 혹은 사물을 대변한다. 그러므로 이름은 실체를 가장 잘 나타낼 수 있도록 지어야 한다. 컴퓨터로 작업을 한 후 저장할 때 파일명을 그 파일의 내용을 가장 잘 알아볼 수 있는 말로 정해야 나중에 바로 찾아서 사용할 수 있지 파일의 내용과 다른 엉뚱한 이름으로 저장했다가는 그 파일을 다시 찾기가 쉽지 않다. 명실상부(名實相符)! 이름과 실지는 반드시 서로 부합해야 하는 것이다. 이름과 실지가 부합하지 않는 상태가 바로 난국(亂局)이고 그러한 세상이 곧 난세이다. 공자는 말했다.

> 이름이 바르지 못하면 말이 순조롭지 못하고, 말이 순조롭지 못하면 일이 제대로 이루어지지 못하고, 일이 제대로 이루어지지 않으면 예악(禮樂)이 흥성하지 못하고, 예악이 흥성하지 못하면 형벌이 합당하게 적용되지 않고, 형벌이 합당하게 적용되지 않으면 백성들은 손과 발을 어디에 어떻게 두어야 하는지 즉 무엇을 어떻게 해야 할지 모르게 된다.(名不正則言不順, 言不順則事不成, 事不成則禮樂不興, 禮樂不興則刑罰不中, 刑罰不中則民無所措手足)
>
> 　　　　　　　　　　　　　　　　　　　　　　- 『논어』

　　세상이 어지러워지고 국민들이 도탄에 빠지게 되는 첫 단계가 바로 이름이 바르지 못한 것이다. 이름이 바르지 못하다는 것은 명실이 상부하지 못하다는 뜻이고 명실이 상부하지 못하다는 것은 개념이 통하지 않고 왜곡되어 말과 실지가 들어맞지 않은 거짓 세상이라는 뜻이다. 그러니 그게 난세가 아니고 무엇이겠는

가? 이런 까닭에 공자는 "임금은 임금답고 신하는 신하다우며 아비는 아비답고 자식은 자식다워야 한다."라고 하였다. 각자의 도리를 다하라는 뜻이다. 자기에게 주어진 임금, 신하, 아비, 자식이라는 이름대로 살면 평화롭고 안정된 세상이 되는 것이다. 이름의 의미는 이처럼 크고 중하다.

'고명사의(顧名思義)'라는 말이 있다. '이름을 돌이켜 보며 그 뜻을 생각한다.'라는 뜻이다. 예로부터 중국이나 우리나라 사람들은 뜻을 담아 이름을 짓고 늘 그 뜻을 생각하며 이름에 담긴 뜻에 합당한 행동을 하고자 노력하였다. 이름을 좌우명으로 여기며 이름의 의미를 실천함으로써 명실상부한 삶을 살고자 한 것이다.

중국 당나라, 송나라 두 시대를 통틀어 문장을 잘하는 사람 8명을 뽑아 이른 바, '당송8대가'라고 하는데 그 가운데 세 사람이 한 집안의 아버지와 아들 사이다. 즉 한 집안의 아버지와 아들 둘이 '당송8대가' 중 세 자리를 차지하고 있는 것이다. 바로 소씨(蘇氏) 3부자 즉 아버지 소순(蘇洵)과 두 아들인 소식(蘇軾) 소철(蘇轍)이 바로 그들이다. 그런데 아버지 소순은 두 아들의 이름을 '식(軾)'과 '철(轍)'로 짓고서 그 이름에 경계의 뜻을 담아 〈명이자설(名二子說)〉이라는 글을 지어 두 아들로 하여금 평생을 두고 고명사의하게 하였다. 〈명이자설〉은 다음과 같다.

수레바퀴(輪)와 바퀴살(輻),수레덮개(蓋)와 수레뒤턱의 나무(軫)는 모두가 수레에서 자신이 해야 할 직책을 갖고 있으나, 수레 앞턱에 가로 댄 나무(軾)는, 단지 형식일 뿐, 하는 역할이 없는 것 같다. 비록 그렇기는 하지만, 만약 수레앞턱의 가로 나무를 제거해 버린다면 우리는 그것을 완전한 수레라고 볼 수 없다. 식(軾)아! 나는 네가 외식外飾(외면상의 형식적 꾸밈)에 지나치게 소홀함을 걱정하노라.
천하의 수레는 수레바퀴 자취를 따라가지 않는 것이 없으나 수레의 공능을 말함에는 수레바퀴 자취는 들지 못한다. 비록 그렇기는 하나 수레가 넘어지고 말이 죽더라도, 재난이 수레바퀴 자취에는 미치지 않는다. 이 수레바퀴라는 것은 화와 복 사이에 있는 것이다. 철(轍)아! 나는 네가 험난한 세상을 살면서도 화를 면할 수 있을 것임을 안다(輪, 輻, 蓋, 軫, 皆有職乎車, 而軾獨若無所爲者. 雖然去軾

則吾未見其爲完車也. 軾乎! 吾懼汝之不外飾也. 天下之車, 莫不由轍 而言車之功轍不與焉. 雖
然車仆馬斃, 而患不及轍, 是轍者禍福之間. 轍乎! 吾知免乎.)

수레 앞턱에 가로 댄 나무인 식(軾)이라는 것이 비록 꾸밈이요, 형식이어서 쓸
모없는 것이기는 하지만 완전한 수레를 이루기 위해서는 그것 또한 필요하다는
비유를 들어 평소의 언어나 행동에 외적인 꾸밈이 전혀 없이 모든 일에 곧이곧대
로 너무 강직하기만한 아들 소식을 염려하는 아버지의 마음이 잘 나타냈다. 둘째
아들 소철에 대한 염려와 사랑도 마찬가지로 잘 드러나 있다.

이처럼 이름은 일생의 생활지침을 담아 지었으니 옛 사람들은 이름을 무척 소
중히 여겼다. 그리고 이름은 개개인을 상징적으로 대표하는 것이기 때문에 이름
을 소중히 여긴다는 것은 바로 개인의 인격을 높인다는 뜻이었으므로 사람들은
타인의 이름을 함부로 부르지 않았고 자신의 이름도 소중하게 여겨 더럽히지 않
으려는 노력을 했다. 이에, 소중한 이름 외에 가볍게 부를 수 있는 자(字)와 호(號)
가 생겨나게 되었다.

중국의 고전인『예기(禮記)』라는 책의「곡례(曲禮)」상편에는 "남자는 20세에
관례(冠禮)를 행하고 자(字)를 짓는다.(男子二十, 冠而字)"는 말이 있다 그리고 여
자에 대해서도 "여자가 혼인을 약속하면 계례(筓禮)를 행하고 자를 짓는다.(女子
許嫁, 筓而字)"는 말이 있다. 관례나 계례는 오늘날로 말하자면 '성인식'이다. 남·
녀 모두 성인으로 인정하는 나이가 되면 소중한 이름을 함부로 부르지 않기 위하
여 '자(字)'라는 또 하나의 이름을 지어 비교적 허물없이 사용한 것이다. 실지로
성인식인 관례나 계례를 치른 후에는 부모님이 지어준 본래 이름은 부모님과 임
금만 부르고 다른 사람들은 거의 다 자로써 호칭했다. 자가 실질적인 사회적 이
름이 되는 것이다.

자가 이름보다 가볍게 부를 수 있는 것이라면, 호(號)는 자보다도 더 허물없이
부를 수 있는 칭호이다. 자는 자기와 동년배 이상인 사이에서 부르지만 호는 아
래 사람도 부를 수 있는 이름이기 때문이다. 이처럼 편하게 사용할 수 있는 게 호
라고 해서 호는 대강 지어도 된다고 생각하면 안 된다. 고려시대의 큰 문장가였
던 이규보(李奎報 1168~1241)는 호를 짓는 사례에 대해 다음과 같이 말하였다.

옛 사람 중에는 호로써 이름을 대신한 사람이 많았다. 거처하는 곳을 취하여 호를 삼은 사람도 있고, 소중하게 간직해온 것이나 특별히 좋아하는 물건을 호로 삼은 사람도 있었다. 중국 당나라 때의 시인인 백거이(白居易)의 호 향산거사(香山居士)는 거처하는 곳의 지명을 호를 삼은 것이고, 도연명(陶淵明)의 오류선생(五柳先生), 구양수(歐陽脩)의 육일거사(六一居士) 등은 그들이 평소 애완했던 물건을 들어 지은 호이며, 장지화(張志和)의 현진자(玄辰子), 원결(元結)의 만량수(漫凉叟)라는 호는 그들이 얻은 실상(도달한 경지)을 호로 삼은 것이다.

이규보의 이 말을 토대로 지금까지 사람들이 지은 호의 작례를 귀납적으로 정리해 보면 다음과 같다.

*소처이호(所處以號): 자신이 거처하는 지역의 지명으로써 호를 삼은 경우
　예를 들자면, 정도전의 호 삼봉(三峯)은 단양의 도담삼봉(島潭三峯)을, 성리학자 이황(李滉)의 퇴계(退溪)나 도산(陶山)이라는 호는 안동의 퇴계와 도산이라는 지명을 호로 삼은 것이고 이이(李珥)의 호인 율곡(栗谷)과 석담(石潭)은 경기도 파주의 율곡마을(밤나무골)과 황해도 해주의 석담을 호로 삼은 것이다.
*소축이호(所蓄以號): 자신이 아껴 즐기는 물건을 호로 삼은 경우
　예를 들자면, 고려 의종 때의 인물인 정서(鄭敍)는 참소를 당하여 동래에 유배된 후 정자를 짓고 참외를 심고서 그 속에서 시와 거문고로써 임금을 기리는 뜻을 표현했는데 그가 좋아하는 '참외를 심고 정자를 지었다(種瓜築亭)'는 뜻을 취하여 '과정(瓜亭)'이라는 호를 지었다. '과(瓜)'와 '정(亭)'은 곧 그가 갖고서 즐긴 물건인 것이다.
*소우이호(所遇以號): 처한 환경이나 여건으로부터 호를 취한 경우
　예를 들자면, '푸른 산에 맑은 정신으로 은거한다.'라는 뜻으로 지은 '벽산청은(碧山淸隱)'이라는 김시습의 호와 '물고기나 잡으며 한가히 지내는 사람'이라는 뜻을 담아 지은 성효원의 호 '어부(漁夫)' 등이 여기에 해당한다. 이 '소우이호'의 호는 대부분 은거한다는 의미에서 '은(隱)', 시골에 사는 늙은이라는 의미에서 '옹(翁)', '수(叟)', '노인(老人)'이나 벼슬을 하지 않고 산이나 들에 묻혀

산다는 의미에서 '거사(居士)', '산인(山人)'등 처한 환경이나 여건을 나타내는 말을 붙여서 짓는 것이 특징이다.

*소지이호(所志以號): 자신의 의지를 담아 지은 경우

호를 지을 때 가장 많이 사용하는 방법이며 앞서 언급한 고명사의라는 말과도 깊은 관련이 있는 작호 방법이다. 이름과 마찬가지로 호에다가도 자신의 의지와 이상을 담아 늘 그것을 돌이켜 보며 생활의 좌표로 삼는 경우이다. 옛 사람이 사용한 호의 대부분이 '소지이호'이므로 그 예는 수없이 많다. 예를 들자면, 『역옹패설(櫟翁稗說)』의 저자인 익재(益齋) 이제현(李齊賢)은 '익재'와 함께 '역옹(櫟翁)'이라는 호도 사용하였는데 역옹이라는 호를 지은 이유를 "역목(櫟木:가죽나무)이 쓸모없는 나무이기 때문에 목수의 도끼에 찍힘을 당하지 않고 천수를 다할 수 있는 것과 같이 자신도 역목처럼 훌륭한 인재가 되지 못한다는 마음가짐으로 함부로 나서지 않음으로써 난세에 보명(保命)하고자 한다."라고 밝혔다.(『역옹패설』서문) 율곡의 어머니인 사임당 신씨는 주나라 문왕(王)의 어머니인 태임(太任)을 스승으로 삼아 훌륭한 어머니가 되겠다는 의지의 표현으로 사임당(師任堂)이라고 호하였다.

부모님께서 자신의 이름에 부여한 뜻을 받드는 것은 더할 나위 없이 중요하다. 자기 스스로의 의지를 담아 문기(文氣)가 넘치고 높은 해학(諧謔)이 있는 호를 하나 지어 평생을 두고 사용한다면 이 또한 매우 운치가 있는 삶이 될 것이다. 이 시대에 사실상 사라져버린 '호(號)'문화를 되살리는 것은 스스로 삶의 방향을 정하고 의지를 다지는 자각과 자부와 자축의 문화를 되살림에 다름이 아닐 것이다. 그리고 서로가 의미 깊은 이름을 부르며 서로를 축원하는 문화를 되살리는 길이 될 것이다.

附: 명'온유'설(名'溫柔'說)

전북대학교에는 나와 더불어 서예 공부를 함께하는 교수서예동호회 '시엽(柿葉)'이 있다. 전북대학교 의학전문대학원의 이혜수 교수도 시엽회원 중의 한 분이다. 어느 날, 이혜수 교수는 손자를 보았는데 이름을 '온유(溫柔)'라고 지었다

고 하면서 손자의 탄생을 축하하기 위해 '溫柔' 두 글자를 서예작품으로 써 주고 싶다고 했다. 그러면서 작품 구성을 어떻게 할 것인지를 문의하였다. 나는 어떤 의미에서 '온유'라는 이름을 지었는지에 대해 비교적 상세히 물었다. 그리고 작품의 구성에 대해서는 내일 논의하자고 했다. 그날 밤, 다음과 같은 글을 지었다.

손자 이름을 '溫柔'라고 지으며

'溫'이란 다른 사람에게 온정을 베푼다는 의미이다. "자신에 대해서는 가을 서리처럼 엄하게, 다른 사람을 대할 때는 봄바람처럼 훈훈하게"라는 말이 있는데, 이때의 봄바람이 바로 '따뜻함' 즉 '溫'에 해당한다. '柔'는 자기 자신을 향하여 부드러운 사람이 되자는 결의를 다지는 말이다. "지나치게 강하면 부러지니 부드러운 것이 오히려 강한 것을 이긴다."는 말이 있는데 여기서 사용한 '柔'가 바로 그런 다짐을 의미한다.

이에, '溫'과 '柔' 두 글자를 취하여 내 손자의 이름을 삼았으니 이름에 담은 뜻인즉 " '柔'로써 나를 닦아 다른 사람에게 '溫'을 베풀라."는 것이다.

갑오년 여름에 심석 교수가 글을 지었고 아정 할머니가 어린 손자에게 써서 주면서 아울러 내 손자가 장차 어른이 될수록 자신의 이름을 돌아보며 이름에 담긴 뜻을 생각하여 마침내 이름에 담긴 의미를 온전하게 실천하는 삶을 살기를 기원한다.

名孫兒'溫柔'說

溫者對人施溫情之意, "持己秋霜待人春風"之春風者是也　柔者向己加決意之辭, "太強則折, 柔能制強"之柔者是也　故取'溫柔'二字作吾孫兒之名, 意則以柔修己而施溫於人也　甲午夏 心石教授作說, 鵝亭祖母書貽並祈我孫兒將必顧名思義以遂此名義也

다음 날부터 할머니 아정(鵝亭) 이혜수(李惠洙) 교수는 이 글을 정성을 다해 몇 번이고 연습하였다. 마침내 맘에 드는 작품을 얻어 잘 표구하여 손자의 방에 걸어 주었다고 한다. 손자에게 할머니의 정성이 담긴 최고의 선물을 안겨 준 것이다.

2) 천사석린天賜石麟

– 하늘이 기린을 내려 주셨네.

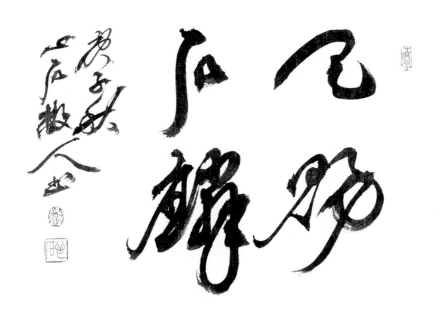

작품18 천사석린(天賜石麟), 36×27cm, 한지에 먹, 2020

　'기린아(麒麟兒)'라는 말이 있다. 재주와 지혜가 뛰어나 장래가 촉망되는 아이를 일컫는 말이다. 기린은 훌륭한 인재 특히 성스러운 왕의 출현을 예고하기 위해 나타난다는 전설상의 동물이다. 오늘날 동물원에서 볼 수 있는 기린(giraffe)은 아프리카 원산의 목이 긴 동물이 중국에 들어오면서 전에 못 보던 동물이었으므로 길한 동물이라는 뜻에서 전설상의 '기린'이라는 명칭을 차용한 것일 뿐, 한자문화권에서 원래 사용하던 의미의 기린과는 전혀 다른 동물이다. 중국 전설에 보이는 길조인 봉황(鳳凰)도 봉(鳳)은 수컷, 황(凰)은 암컷이듯이 기린도 기(麒)는 수컷, 린(麟)은 암컷이다. 『시경(詩經)』과 『춘추(春秋)』 등 중국 주나라 때의 고전

에 '린(麟)'자가 자주 나타나는 것을 보면 중국에서 기린 전설은 매우 오래된 이야기임을 알 수 있다.

　중국 위진남북조 양나라 때의 인물인 서능(徐陵 507~583)은 8세에 다른 사람의 추종을 불허하는 아름다운 문장을 지었고 13세 때에 노자, 장자 등의 학설에 정통했다고 한다. 시주를 청하려고 서릉의 집에 들른 보지(寶志)라는 스님이 서릉을 보는 순간 "하늘나라에서나 볼 수 있는 옥기린(玉麒麟)이 지상으로 내려왔다."고 칭송하였는데 이때부터 지혜와 재주가 탁월한 아이를 '옥기린'이라 칭하게 되었다. 나중에 사람들이 천상의 옥기린에 직접 대비하는 것을 하늘에 대한 불경으로 여겨 옥기린 대신 '석기린(石麒麟)'이라는 말을 사용하게 되었고 이를 약칭하여 석린(石麟)이라고 하게 되었다. 천사석린(天賜石麟)은 바로 하늘이 그런 기린과 같은 아들을 내려 보내주셨다는 뜻이다. 오늘날이야 딸 아들 구별하지 않고 사용해야 되겠지만 옛날에는 딸보다는 아들을 얻었을 때 주로 사용하는 축사였다. '기린아'라는 말 역시 '옥기린'이나 '석기린'으로부터 파생한 말이다.

3) 농장징희弄璋徵喜
– (남자아이가) 구슬을 가지고 노는 기쁨을 불러들이다

작품19 농장징희(弄璋徵喜),
24×74cm, 한지에 먹, 2020

중국 최초의 시가 총집인 『시경』「소아(小雅)」장의 「사간(斯干)」편에 "남자아이가 태어나면 침상에 잘 눕히고, 때때옷을 입히며 구슬을 가지고 놀게 한다.(乃生男子, 載寢之牀, 載衣之裳, 載弄之璋.)"라는 말이 있다. 고대 중국에서는 사내아이가 태어나면 손에 구슬을 쥐어 줌으로써 그 구슬을 가지고 놀게 하였다고 한다. 여기서 '농장(弄璋)'이라는 말이 나왔는데 농장은 나중에 득남 즉 사내아이가 태어났음을 뜻하는 단어로 굳어졌다.

요즈음이야 아이들이 가지고 놀 장남감이 쌔고 쌨지만 고대에는 아이들이 가지고 놀 장난감이 마땅치 않았다. 그래서 옥으로 만든 구슬을 손에 쥐어주었다. 옥으로 만든 구슬처럼 굳센 의지와 투명한 정신을 가지라는 뜻에서 그렇게 했다.

적절한 장난감은 어린 아이들의 건전한 인성함양과 창의력 개발에 큰 도움을 준다. 그러나 잘못된 장남감은 많은 해악을 가져온다. 어린 아이가 좋아한다고 해서 장난감을 무분별하게 사 줘서는 안 될 것이다. 답답한 이야기로 들릴지 모르나 장난감은 아이 스스로가 만들어서 가지고 노는 장난감이 가장 좋은 장난감

이다. 지금 50대 이상 사람들이 어린이일 때는 팽이도 스스로 깎아서 치고 스케이트도 직접 만들어서 얼음을 지쳤다. 그리고 막대기 하나만 가지면 자치기 놀이도 신나게 했었다.

실은 어린이의 가장 좋은 장난감은 물건이 아니라, 함께 놀 수 있는 또래 친구들이다. 그런데 요즈음 어린이들은 바쁜 일과에 쫓겨 또래 친구들과 어울려 놀 시간이 없다. 안타까운 현실이다. 비싼 장난감을 혼자서만 가지고 노는 세상이 아니라, 아이들이라면 누구라도 자신이 가진 장난감을 함께 가지고 놀며 깔깔대는 세상이 되게 해야 한다. "이거 귀한 장난감 장(璋)이야, 절대 친구에게 빌려주지 말고 너만 가지고 놀아야 해." 이런 부모 밑에서 자란 아들은 비록 장(璋)은 가지고 있지만 '농장(弄璋)'을 제대로 할 줄 몰라서 부모에게 농장지희(弄璋之喜)를 안겨 주지 못할 것이다. 아들을 얻은 부모는 '농장지희'라는 축원을 받으면서 진정한 '농장지희'는 함께 하는 농장(弄璋)에 있음을 깨달아야 할 것이다.

4) 웅몽정상熊夢呈祥

– 곰 꿈을 꾸는 상서로움을 드립니다.

작품20 웅몽정상(熊夢呈祥), 92×25cm, 한지에 먹, 2020

『시경』「소아(小雅)」장의 「사간(斯幹)」편에 "길몽이란 무엇인가? 곰 꿈이 길몽이지. 곰 꿈을 꾸는 것은 남자의 길조라네.(吉夢維何, 維熊維羆, 維熊維羆, 男子之祥.)"라는 시가 있다. 이로부터 곰 꿈을 꾸면 남자 아이를 얻을 징조라는 해석이 나왔다. 일설에 의하면, 중국 고대 주(周)나라에 문예부흥을 가져온 위대한 왕인 문왕은 날개 달린 큰 곰이 그의 품 안으로 들어오는 꿈을 꾼 후에 큰 스승 여상(呂尙:강태공)을 얻게 되었다고 한다. 이로부터 곰 꿈은 지혜로운 아들을 얻을 징조라는 의미로 그 뜻이 확대 되었으며 나중에는 득남을 축하하는 말로 두루 쓰이게 되었다. 곰처럼 튼튼하면서도 듬직한 아들을 얻는다는 것은 축복이 아닐 수 없다.

5) 농와징상弄瓦徵祥

– (여자아이가) 기와 실패를 가지고 노는 기쁨을 불러들이다.

작품21 농와징상(弄瓦徵祥), 24×74cm, 한지에 먹, 2020

농와(弄瓦)는 『시경』 「소아(小雅)」장의 「사간(斯幹)」편에 나오는 "여자아이가 태어나면 바닥에 재우고 포대기로 덮어주며 흙으로 빚어 구운 방직용 실패를 가지고 놀게 한다.(乃生女子, 載寢之地, 載衣之裼, 載弄之瓦.)"라는 시구에서 유래한 말로서 여자아이를 칭하는 말이다. 농와징상(弄瓦徵祥)은 여자아이가 태어남을 축하하는 말이다. 앞서 살펴본 '농장징희(弄璋徵喜)'와 짝을 이루는 축사이다. 오늘날의 관점으로 보자면, '농장징희'와 '농와징희' 사이에는 심한 성차별 의식이 깔려 있다. 남자아이는 태어나면서부터 침상에 뉘고 여자아이는 태어나면 바닥에 뉜다는 말부터가 엄청난 차별이다. 남자아이는 옥구슬을 가지고 놀게 하고 여자아이는 기와로 만든 방직용 실패를 가지고 놀게 한다는 말도 심한 차별을 내포하고 있다. 그러므로 성 평등을 당연시하는 오늘날의 입장에서 보자면 '농와(弄瓦)'라는 말 자체가 축하이기는커녕 오히려 기분 나쁜 말로 들릴 수 있다. 이처럼 어원을 따지다보면 오늘날에는 좋은 의미로 사용하고 있지만 원래의 의미는 엉뚱하게도 기분 좋은 데에 있지 않은 경우가 더러 있다. 따라서 '농와(弄瓦)'를 축사로 사용하려면 어원보다는 이미 '여아의 탄생'을 뜻하는 후대의 의미를 취해야 할 것이다.

6) 희득천금喜得千金

- 기쁨 속에서 '천금'을 얻었네.

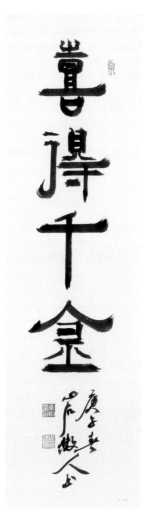

중국 남조시대 양나라의 고관을 지낸 사비(謝朓 441~506)로 인하여 생겨난 말이다. 사비(謝朓)는 어렸을 적부터 총명하여 10세에 이미 세상을 놀라게 할 만한 문장을 지었다. 당시의 재상인 왕경문(王景文)이 사비의 아버지를 향해 "아드님이 신동이군요. 장차 크게 될 인물입니다."라고 하자, 아버지는 "우리 집의 천금(千金) 보배입니다."라고 말하며 기뻐했다. 이로부터 천금은 '총명하고 귀한 아들'을 상징하는 말로 쓰이게 되었다. '희득천금(喜得千金)'은 그처럼 총명하고 귀한 아들을 기쁨으로 얻었다는 뜻이다. 원래 득남을 축하하는 말이었다. 그러나 명나라 이후로는 민간으로부터 차츰 '천금'이 여자아이를 뜻하는 말로 바뀌 쓰이게 되었고 오늘날 희득천금(喜得千金)은 여자아이의 탄생을 축하하는 말로 굳어졌다. 남녀를 막론하고 자식은 다 천금 이상으로 소중하다. 중국인들이 주로 사용해온 천금은 우리가 흔히 사용하는 '금지옥엽(金枝玉葉:금가지에 옥 잎사귀)'과 같은 의미로 이해하면 될 것이다.

작품22 희득천금(喜得千金),
25×92cm, 한지에 먹, 2020

7) 쌍지경수雙芝競秀

– 한 쌍의 지초가 빼어남을 다투네.

지초(芝草)는 여러해살이식물로 뿌리는 자줏빛을 띠며 약재로 사용하거나 천연염료를 추출하는 데에 많이 사용한다. 전남 진도에서는 진도의 명주인 홍주(紅酒)를 제조하는 원료로 사용한다. 향이 좋아서 옛날부터 난초와 더불어 향초의 대명사로 쓰였으며 몸에 지니면 오늘날의 향수 역할을 했다. 쌍지(雙芝)는 그런 향기를 뿜는 지초가 쌍으로 있다는 뜻이며 경수(競秀)는 그 빼어남을 다툰다는 뜻이다. 그래서 '쌍지경수(雙芝競秀)'는 빼어남을 서로 다투는 쌍둥이 형제 혹은 자매를 일컫는 말이다. 쌍둥이의 탄생을 축하하는 말인 것이다. 이 외에 쌍둥이의 탄생을 축하하는 말로써 벽합연주(璧合聯珠:쌍을 이루는 옥과 구슬), 옥수연분(玉樹聯芬:아름다운 나무가 쌍으로 향기를 내뿜네), 당체연휘(棠棣聯輝:당(棠)나무와 체(棣)나무가 함께 빛을 발하네) 등이 있다. 인구가 날로 줄고 있다. 쌍둥이의 탄생을 축하하는 이런 말들이 많이 사용되는 사회가 되었으면 좋겠다.

작품23 쌍지경수(雙芝競秀),
17×74cm, 한지에 먹, 2020

4. 성취와 성공을 기원하고 격려합니다.

　성취와 성공을 기원하고 격려할 때에도 또 하나의 이름인 호(號)를 지어 서예 작품으로 써 주는 것만큼 의미가 깊은 선물은 없다고 생각한다. 자신이 지어서 써줄 수 있다면 더할 나위 없이 좋겠지만 그럴만한 상황이 아닐 경우에는 인품과 덕망이 높은 서예가에게 청하여 의미 깊은 호를 짓고 그것을 아름다운 서예작품 으로 받아 선물해도 무방하다. 아니, 무방한 정도가 아니라 최고의 선물이 될 것 이다. 나는 나의 제자와 지인들에게 더러 호를 지어주곤 하였다. 미사여구를 취 하여 즉흥적으로 예쁘게 지은 게 아니라, 적게는 몇 개월, 많게는 몇 년씩 교유하 면서 관찰한 결과 뭔가 느낀 바가 있을 때 그 느낌을 담아 지어준 호들이다. 그 동안 지은 호를 다 수록하지 못하고 몇 가지만 골라 보았다.

1) 금우錦雨

－ 전통 자수(刺繡) 명인 전경례(全炅禮) 선생의 호

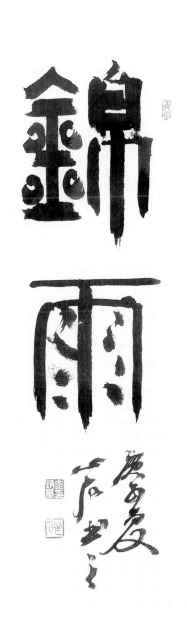

작품24 금우(錦雨), 17×74cm, 한지에 먹, 2020

2006년에 지은 호이다. 호와 함께 호기(號記)도 지었다.

'금우'설('錦雨'說)

금우(錦雨)는 자수의 명인 자운(紫雲) 강소애 여사의 딸인 전경례 여사의 별호이다. 전여사는 그 어머니의 업을 이어 성실한 자세로 수업하여 대성(大成)이 기대되며 사계(斯界)의 실력자로 촉망받는 인물이다.

갑신년 2월 20일, 이날은 노무현 대통령과 영부인 권양숙 여사가 전주에 온 날이다. 이날, 전주의 전통문화산업 종사자들은 권양숙 여사를 모시고 간담회를 가졌다. 나는 자운 여사와 함께 이 간담회에 참여하였다. 회의를 마친 후 나와 자운 여사, 그리고 한지 공예가 김혜미자 여사, 부채의 명인 조충익 선생, 특수 한지 사장 강갑석 선생, 전주공예품 전시관 백옥선 관장 등 여러 명이 교동에 있는 한 한정식 집에서 함께 점심을 하게 되었다. 이 자리에서 서로 담소를 나누던 중 자운 여사가 갑자기 나에게 딸 전경례 여사의 아호를 지어 줄 것을 청하였

다. 청하는 것이 진지하고 간절하여 감히 사양하지 못하고 청에 응하기로 약속하였다. 그리하여 며칠을 두고 생각하고 또 생각하여 마침내 '금우'라는 호를 짓게 되었다.

무슨 까닭으로 호를 "금우"라고 지었을까? 그 까닭을 알기 위해서는 먼저 그 어머니의 호인 자운(紫雲)의 의미에 대해서 먼저 살펴보아야 한다. '紫'는 상서로운 색이다. 신선이나 제왕이 거주하는 곳에 나타나는 색이라고 한다. '紫雲'은 상서로운 징조이다. 《남사 송문제기》에 의하면 "경평(景平) 2년에 강릉성 위에 자운이 떠도니 그 기운을 바라보던 사람들이 모두 저것은 제왕이 계시다는 신호이다."라고 하였다고 한다. 알고 보니 과연 그 당시에 왕은 강릉에 있었다고 한다.

자운 여사는 일생동안 자수를 전공하여 한 바늘, 한 땀씩 상서로운 꽃과 상서로운 형상과 상서로운 글자들을 수놓음으로써 스스로 즐기고 또한 그것으로 생활을 한 분이다. 20세기 산업사회에서 모두가 자수를 방치하여 한사람도 그 업을 이으려 하는 사람이 없었지만 자운 여사는 일이관지(一以貫之), 시종여일(始終如一)한 자세로 남이 알아주든 안 알아주든 자신이 좋아하고 자신이 중히 여기는 바를 따라서 전통자수를 보전해 온 것이다. 전통의 상실시대에 후세를 위하여 자수의 서운(瑞雲:상서로운 구름)을 준비한 사람이라고 할 수 있다.

구름이 모이면 비를 내리게 마련이다. 비는 구름으로부터 내려와서 만물을 적셔주는 것이다. 자운 여사의 따님인 전경례 여사는 그 어머니의 뜻을 이어서 이미 반평생을 자수에 종사하여 왔다. 따라서 전경례 여사는 어머니가 준비해둔 구름으로부터 비를 내리기 시작한 사람이라고 할 수 있다. 이러한 까닭에 그의 호를 지음에 있어서 먼저 '雨'자 한 글자를 택하게 되었다. '雨'자에는 또한 '가르침의 은택을 널리 베푼다.'라는 뜻이 있으니 세상 사람들이 말하는 "가르침의 비, 교화의 바람"이라는 말이 바로 그것이다. 전경례 여사는 장차 그가 가지고 있는 기술을 널리 가르쳐서 자수가 일상생활에서 부활하도록 하고 또한 이 아름다운 전통문화를 후세에 전하고자 하는 강한 뜻도 가지고 있으니 이는 마치 '雨'자에 들어있는 '가르침의 은택을 널리 베푼다.'는 의미와 매우 흡사하다고 할 수 있다. 이것이 그의 별호를 지음에 있어서 '雨'자를 택하게 된 또

하나의 이유이다.

'錦'자는 원래 '두터운 비단 바탕에 별도로 오색실로 무늬를 짜 넣는다.'는 뜻을 가진 글자이다.《석명(釋名)》이라는 책의 〈석채백(釋采帛)〉편에 보면 "물들인 실로 베를 짜서 아름다운 무늬를 이룬다."는 말이 있으니 이것이 바로 '錦'자의 본의이며, 이를 통해 '錦'은 자수와 매우 비슷한 뜻임을 알 수 있다. 이러한 까닭에 전경례 여사의 호를 지음에 있어서 '錦'자를 택하게 되었다. '錦'은 또한 '金'이라고 풀이하기도 한다. 왜냐하면 '錦'을 짜는데 들이는 공력이 마치 '金'만큼이나 중하고 귀하다고 생각했기 때문이다. 그러므로 '錦'자는 '백(帛:비단 백)'과 '金'이 합해져서 이루어 졌다. 자수를 할 때의 공력은 정말 금과 같이 소중하고 그 가치는 사실 금보다도 더 귀하다고 할 수 있다. 여기에 '錦'자를 넣어 전경례 여사의 호를 짓게 된 또 하나의 이유가 있다.

이러한 연유로 '錦'자를 취하고 또 저러한 이유로 '雨'자를 택하여 호를 짓기를 '錦雨'라고 하였으니 이 호를 지어드림에 있어서 나는 잠시 옛사람이 한 "이름을 돌아다보며 그 뜻을 생각한다."라는 말을 인용하여 전경례 여사가 더욱 정진하시기를 빌며, 아울러 전통의 맥을 이어 후대에 널리 펼치는 일을 완수하기를 기원한다.

錦雨則刺繡名人紫雲女士之千金全炅禮女士之別號也. 全女士是繼其慈母之業而誠虔修業, 可期大成, 而囑望斯界之主盟者也. 甲申二月二十日, 是日也盧大統領武鉉閣下及令夫人權良淑女史來全, 而有權女史與全州之傳統産業從事者懇談會, 余與紫雲女士同參此懇談會. 會終後, 余同紫雲女士還有韓紙工藝家金惠美子女士, 扇子名人趙忠翼先生, 特殊韓紙社長姜甲石先生, 全州工藝品展示館白玉仙館長等數人於校洞所在一韓定食餐廳俱喫午飯. 在是席交談換笑中, 紫雲女士突然正色向我求作其千金全炅禮女士雅號, 求之頗切, 不敢辭而約應. 因此, 費數日想而又想, 遂作其別號, 曰:'錦雨'也. 何故號之曰錦雨乎? 要知其故須先顧其慈親之雅號紫雲也. 紫, 瑞色也. 神仙或帝王住居之色也. 紫雲, 祥瑞之徵也. 『南史 宋文帝紀』云: "景平二年江陵城上有紫雲, 望氣者, 皆以爲帝王之符"果然時王在於江陵也. 紫雲女士一生專攻刺繡, 一針一絲以每繡瑞花瑞像瑞字以自娛, 而亦以此謀生者也. 二十世紀産業社會裏, 皆放棄刺繡, 無一人甘心繼傳其業, 然紫雲女士則一以貫之始終如一, 不關人之知不知而從其所好所重以行, 保傳傳統刺繡. 可謂之爲遇喪失傳統之世而爲傳後世自備刺繡之瑞雲者也. 雲集則降雨, 水從雲下來

以潤萬物, 紫雲女士之千金全炅禮女士繼其慈母之志, 已半生從事刺繡, 比於紫雲, 可云水從雲下者也. 故作其雅號, 先取一雨字也. 雨字又有敎澤普施之意 卽世所言敎雨化風者是也. 全炅禮女士將欲廣敎其術, 使刺繡復活日常生活中, 且有必傳後世之强志, 其志恰似於雨字中有敎澤普施之意者也. 此取雨字之義一故也. 錦字原以厚繪爲地別以綵絲織之之意也, 『釋名 釋采帛』所云: "染絲織之以成文章也"者是也. 其意與刺繡頗相似, 因取一錦字當別號. 錦亦金解, 意則作之用功重, 其價如金, 故其制字從帛與金也. 作刺繡, 其用功眞重如金, 其價實同金者也. 此取錦字作號之又一緣由所在也. 如此取'錦'如此擇'雨', 以作其雅號曰: '錦雨'. 當呈暫引古人所言'顧名思義'一語以勉勵, 并祝完遂繼往來之業也.

전경례 여사의 어머니 자운 선생님은 작고하셨고 전경례 여사가 자당의 업을 이어 지금 활발한 활동을 하고 있다. 내가 지은 '금우'라는 호를 지금도 사용하는지 모르겠다. 자운(紫雲)이 금우(錦雨)가 되어 온 세상을 적시기를 다시 한 번 기원한다.

2) 자산滋山, 심연心研, 시우時雨, 이림以琳, 오윤五潤, 경석景石

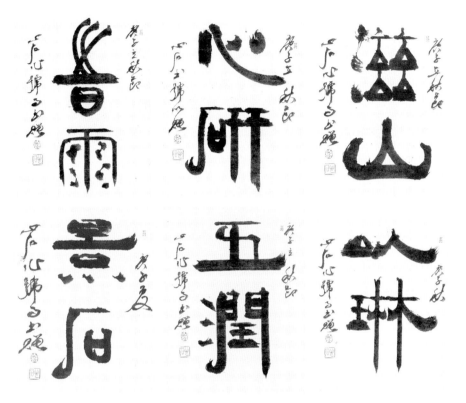

작품25-1~6 자산(滋山), 심연(心研), 시우(時雨), 이림(以琳), 오윤(五潤), 경석(景石), 각 27×39cm, 한지에 먹, 2020

2009년 내가 공주대학으로부터 전북대학으로 자리를 옮긴 후, 나와 더불어 공부하며 석사, 박사 학위를 취득한 학생들이 있다. 어떤 학생은 석사과정에서부터 만나 박사학위 취득으로 이어졌고, 어떤 학생은 학부 때부터 만나 박사학위까지 이어졌다. 함께한 세월이 다 10년 이상이다. 그 과정에서 연구 과제를 함께 하기도 했고, 학술대회에 나가 함께 논문을 발표하기도 했으며, 내가 BK사업단의 단장을 맡았을 때는 연구교수로서 혹은 박사 후 과정을 밟는 연구자로서 나를 많이 도와주기도 했다. BK사업단 소속의 연구생들을 데리고 중국이나 대만 등에 가

서 국제 학술회의에 참가했던 경험은 이제 아름다운 추억이 되어 가슴에 남아 있다. 국제학술회의에 참여할 때마다 이들 나의 석·박사 학생들은 수준 높은 논문을 발표하여 나를 빛내 주었다. 고마운 일이 아닐 수 없다. 정년퇴임을 눈앞에 두고 보니 이들 석·박사 제자들과 자주 못 만나게 될 것이 많이 아쉽다. 더욱이 가슴이 아픈 것은 진즉에 교수가 되었어야할 제자들이 말로만 인문학을 중시할 뿐 제대로 된 대책이 없는 한국의 학계상황으로 인해 아직도 자리를 잡지 못하고 있다는 점이다. 다행히도 포기하지 않고 꾸준히 논문도 쓰고 발표에도 참여하고 연구과제도 수행하면서 하루하루를 열심히 살아가고 있는 제자들이 대견하고 고마울 따름이다.

나는 앞서도 언급했듯이 이름을 중요하게 여긴다. 내 제자들에게는 물론 부모님이 지어주신 소중한 이름이 있지만 나 또한 내 생각을 담은 이름을 하나씩 지어주고 싶은 마음에 모두에게 호를 지어 주었다. 그리고 그 호를 작은 작품으로 썼다. 제자 중에는 진즉부터 서예활동을 해왔기 때문에 이미 익숙하게 호를 사용하고 있는 제자도 있다. 그런 제자에게는 이미 사용하고 있는 호가 좋을 경우에는 새로 짓지 않고 지금 사용하고 있는 호를 써 주기로 했다. 이것이 하나의 축원이 되고 기념이 되고 추억이 되었으면 좋겠다.

① 자산(滋山)

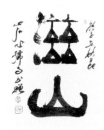

문혜정(文惠貞) 박사의 호이다. 석사논문은 「소동파(蘇東坡)의 예술론-시·서·화 일률론(一律論)을 중심으로-」를 썼고, 2009년에 박사학위를 취득했는데 논문은 「유희재(劉熙載)《예개(藝槪)》문예이론 연구」를 썼다. 지금까지 연구논문을 26편을 썼고 대한민국서예대전(국전)의 서예부에서 입선하고 전라북도서예대전에서 우수상을 받는 등 서예 창작 분야의 수상경력도 적지 않다. 대한민국이 아껴 대우해 주어야 할 인재인데 아직도 일정한 일자리를 잡지 못하여 학계의 중심에 서지 못하고 주변에 서 있는 게 못내 아쉽고 안타깝고 또 한편으로는 미안하다. 문박사는 원래 '지헌(志軒)'이라는 호가 있었다. 아마도 심지(心志)를 굳게 갖자는 생각에서 그런 호를 택한 것으로 보인다. 그런데 이

번 여름에 내가 나서서 호를 '자산(滋山)'으로 바꾸자는 제안을 했다. 나의 제안을 받고서 희색을 띠는 문박사에게 나는 우리나라 학계 현실을 비판하는 마음을 담아 다음과 같이 말했다.

"맨날 뜻만 세우고 있으면 뭐해? 이젠 자리를 잡을 때도 됐는데 자리를 못 잡고서 여전히 뜻만 세우고 있으니 학문적인 풍요든 경제적인 풍요든 누릴 날이 그렇게 요원해서야 되겠는가? 이제 뜻만 세우고 있을 게 아니라, 정신적으로도 학문적으로도 경제적으로도 풍요롭게 불어나는 삶을 좀 살아보시게! 호를 바꾸세. '불어날 자(滋)'를 써서 자산(滋山)이라고 하세. 이 호를 사용하면서 운수 대통하여 좋은 일만 많이 불어나기를 바라네."

현실을 한탄하며 한 말이지만 문박사의 처지에 대한 안타까움은 진심이었다. 고급 연구 인력이 안정된 자리에서 연구에 몰두하지 못하고 세월을 허송하는 게 너무 안타까워서 한 말이다. 물론 송나라 때의 대시인이자 문호였던 구양수(歐陽脩)가 그의 친구 매요신(梅堯臣)에 대해서 한 "시다궁이후공(詩多窮而後工)"이란 말의 의미를 잘 알고 있다. 시인은 처한 환경이 곤궁한 것이 오히려 좋은 시를 창작하는 큰 자산이 될 수 있다는 뜻인 이 말에 나 또한 동의한다. 시인을 포함한 많은 예술가들이 풍요로 인해 정신이 병들어 명작을 쓰지 못하고 안락한 생활에 안주하다가 생을 마감한 경우가 허다하기 때문에 나 역시 구양수의 말에 깊이 공감하고 있다. 그래도 그렇지! 박사학위를 취득한 이후, 10년이 넘도록 학계의 중심에 앉지 못하고 주변만 맴돌게 하는 우리나라의 현실은 너무 심한 것 같다. 정부에서 대책을 마련해도 진즉에 마련했어야 한다. 우수한 연구 인력을 홀대하는 나라는 결코 건실한 발전을 할 수 없다. 문혜정 박사가 '자산'이라는 호를 사용하면서부터 운수가 대통하기를 축원한다.

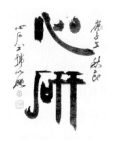

② 심연(心研)

심연(心研)은 송수영(宋修英) 박사의 호이다. 내가 지어준 게 아니고 본래부터 사용해 오던 호이다. 2001년도에 전북대학교 중문과 박사과정에 입학함으로써 나와 함께 공부를 시작하여 12년 만인 2012년에 「송·원교체기 조맹부(趙孟頫)의 '한(漢)'문예 부흥의지와 그 성과에 관한 연구」라는 논문으로 박사학위를 받았다. 서예과 출신으로서 학위과정을 하는 동안에 중문과에서 석·박사과정을 이수하기 위해서는 절대적으로 필요한 중국어를 배우고 한문 고문과 백화문의 독해력을 기르기 위해 무척 노력하였다. 그런 와중에서도 서예는 꾸준히 연마하여 전라북도 미술대전 서예부문 대상을 받았고, 전라북도 미술대전 초대작가와 전라남도 미술대전 초대작가가 되었으며, 2013년에는 대한민국 미술대전에서 최우수상을 수상하고 초대작가가 되는 영광을 안았다. 지금은 충청북도 문화재 전문위원으로 활동하고 있다.

심연이라는 호의 발음이 좋아서 나도 '수영'이라는 이름 대신 '심연'이라는 호로 부르곤 했다. 부르기 좋은 호라고 여겨 고쳐 지어줄 생각을 안 했는데 어느 날 생각해보니 '심연(深硯)'인지, '심연(心硯)'인지, 심연(心研)인지 잘 모르고 있었다. 곧 바로 문자를 보냈다. 전주에 살지 않고 멀리 청주에 살고 있어서 그렇잖아도 자주 못 보는데 코로나 때문에 더더욱 얼굴 본지가 오래 되어 소식도 궁금한 터여서 바로 문자를 보낸 것이다.

잘 지내지? 자네 호가 深硯, 心硯, 心研, 深姸 어떤 게 맞나?

예의 그 명랑한 표정이 읽혀지는 문투의 답이 왔다.

안녕하세요~ 교수님. 제 호는 心研입니다. 성질이 못돼서 평생 마음 닦아야 해
서… 이름도 '닦을 수'자 修英이예요 ㅎㅎ

자신의 호에 제대로 의미를 부여하고 고명사의(顧名思義)를 잘 하고 있었다. 평

생 마음을 닦으며 마음공부를 하겠다는 의미로 심연(心硏)이라는 호를 택했다니 굳이 다른 호를 지어주어야 할 필요를 느끼지 못했다. 더욱이 호에 '마음 심(心)' 자가 들어 있으니 나의 호 심석(心石)과도 연관이 있어서 내 제자의 호로는 썩 괜찮다는 생각을 했다. 이런 내 마음을 담아 '心硏'이라는 호를 작품으로 써주기로 했다.

③ 시우(時雨)

학부 때부터 가르치기 시작하여 재작년에 박사학위를 취득하였고 지금도 BK사업단에서 박사 후 과정을 하고 있는 전가람 박사의 호이다. 짧지 않은 세월을 나와 더불어 공부하면서 내 일도 많이 도와준 제자이다. 본래 이름은 '강(江)'의 고어인 순수한 우리말 '가람'이다. 따라서 이 학생은 본래 한자 이름이 없었다. 교환학생으로 중국에 갈 때 한자 이름이 갑자기 필요하게 되었다. 나는 '가람(加藍)'이라는 이름을 지어 주었다. 성이 '담양(潭陽)전씨'라서 '온전 전(全)'을 쓰지 않고 '밭 전(田)'을 쓴다는 데에 착안하여 지은 이름이다. 성과 이름을 합쳐 '田加藍'이라고 쓰면 '밭에 푸른빛을 더하다'라는 뜻이 된다. 밭에 푸른빛을 더한다는 것은 철을 가리지 않고 부지런히 농사를 짓는다는 뜻인데 세상에 농사처럼 정직한 게 없으니 노력한 만큼 성과를 얻을 수 있으리라는 뜻을 담아 지은 이름이다.

어느 날, 두보의 시 「춘야희우(春夜喜雨)」의 "호우지시절(好雨知時節), 당춘내발생(當春乃發生.)" 즉 "시절을 알고서 내리는 좋은 비, 봄을 맞아 모든 것을 소생시키네."라는 구절을 읽다가 '시우(時雨)'라는 말을 생각해 내고선 전가람에게 '時雨'라는 호를 지어 주었다. 왜 그런 호를 지어 주었는지를 눈치 채지 못하다가 "때에 맞춰 비가 내리면 밭에 푸른빛이 늘 생기를 띠지 않겠니?"라는 설명을 하자 그제야 "아~"하면서 좋아했다. '加藍'이라는 이름을 지어 주었기 때문에 우연히 '時雨'라는 호도 짓게 되었는데 지금 생각해 봐도 田加藍의 호로는 '時雨'보다 더 좋은 것을 찾기가 쉽지 않을 것 같다. 전가람의 부모님이 '가람(강)'이라는 순

수 한글이름을 지었기 때문에 얼결에 '전가람'이 田加藍이 되고 또 時雨라는 호도 얻게 된 것이다. 다 부모님 은덕이다. 가람 즉 강처럼 막힘없이 길게 흐를 때, 때에 맞춰 비가 내리면 강은 더 넉넉하게 불어날 것이고, 밭에도 푸르름이 더하여 큰 수확을 얻게 될 것이나. 학자로서 긴단(間斷)없는 노력을 하다보면 時雨의 행운이 뒤따를 것이니, 時雨의 행운에 힘입어 加藍의 성과를 내기를 바란다.

④ 이림(以琳)

'이림'은 원광대학교 서예과 학부와 석사과정을 마친 후, 전북대학 중어중문과의 박사반에 입학하여 한문 고문과 백화문 독해 공부도 제대로 하고, 중국어 회화 공부도 열심히 해 가면서 박사 과정을 다 마치고, 2019년 2학기에 박사 학위를 취득한 의지의 제자 김선희의 호이다. 동아미술제에서 입선도 하고 전라북도 미술전람회에서 심사받는 과정을 다 거쳐 초대작가가 되면서 촉망받는 서예가로도 활동하고 있다. 박사학위 논문 제목은 「한·중 한자 전서체의 유전(流傳)양상 연구」이다. 분명히 문자학의 한 분야임에도 그 동안 학계에서 연구가 소홀했던 조충전(鳥蟲篆) 유엽전(柳葉篆) 등 이른바 38전(篆)의 내력과 특징, 그리고 그것이 도장을 새기는 인전(印篆)에서 어떻게 활용되었는지 등을 소상하게 연구한 논문이다. 남들이 하지 않는 분야를 공부하며 그간에 연구가 거의 이루어지지 않은 원전자료를 이용하여 논문을 쓰느라 고생을 참 많이 했다.

김선희도 진즉부터 서예활동을 해왔기 때문에 이미 익히 사용해온 호가 있었다. '이림(以林)'이라는 호다. 직역하자면 '수풀로써'라는 뜻이다. 어느 날 내가 농담조로 물었다.

이림! 자네는 수풀로써 뭘 하겠다는 것인가? 개간 사업? 화전 일구기? 벌목하여 숯이라도 구울 셈인가? ㅎㅎ 사실 자네가 수풀로써 할 수 있는 일이 없잖아? 수풀 속에 들어앉아 계곡에 발 담그고 놀기나 하면 모를까…

나의 농담 섞인 이 물음에 김선희는 곧바로 답했다.

대학 때 졸업작품전을 하면서 급히 지은 호라서 그래요. 원래는 '이송(以松)'이
라고 했는데 발음이 별로여서 망설였더니 당시 교수님 한 분이 "그럼 '이림(以
林)'이라고 해!"라고 하신 한 말씀 때문에 그날로 '以林'이 되어 오늘에 이른 것
입니다.

대답을 해놓고서 본인도 호를 너무 가볍게 생각했던 게 겸연쩍었는지 헛웃음
을 쳤다. 내가 말했다.

그랬었군. 내가 자네 호를 보면서 생각해 왔던 것인데 '林'을 '琳'으로 바꾸면
어떨까? '琳'은 '아름다운 옥돌 림'이라고 훈독하는 글자일세. 자네는 전서를
연구했고 전각도 잘하니 아름다운 옥돌로써 뭔가를 이뤄보는 게 어때? 옥을
다듬는 마음으로 글씨도 쓰고, 실지로 옥돌에다 전각도 하고… '절차탁마(切磋
琢磨)'에서 '탁마'가 바로 옥을 다듬는다는 뜻이니 '以琳'이라는 호는 '탁마', 나
아가서는 '절차탁마'의 뜻도 담게 되는 것이지.

이렇게 해서 '以林'은 그날로 '以琳'이 되었다.

⑤ 오윤(五潤)

2020년 2학기에 박사학위논문 제출을 목표로 현재 열심
히 논문을 쓰고 있는 박세늬 학생의 호이다. 전가람 박사보
다는 5년 후배지만 이 학생도 학부 때부터 내 강의를 들었
으니 벌써 10년째 나와 함께 공부를 하고 있는 셈이다. 활
발하고 적극적인 면도 있으며 리더십도 있어서 학부 때는
학생회 부회장을 했고 당시 회장이던 학생과 결혼하여 지금 아주 잘 살고 있다.
두뇌가 영민하고 기억력도 좋은 편이어서 장차 훌륭한 학자로 성장할 가능성

이 많다. 다만 아쉬운 점은 몸이 좀 약하여 감기 몸살 등 작은 병치레가 잦고 실지로 체격도 내 눈에는 많이 마른 편으로 보인다. 본인도 마른 편이라는 점을 인정하고 있다. 그래서 생각 끝에 '오윤(五潤)'이라는 호를 지어 주었다. '다섯 가지 윤택함'이라는 뜻이다. 첫째, 자신의 몸을 윤택하게 하고, 둘째, 자신의 정신을 윤택하게 하고, 셋째, 스스로의 노력으로 가족의 삶을 윤택하게 하고, 넷째, 갈고 닦은 학문으로 세상을 선도하여 사회를 윤택하게 하고, 다섯째 '모든 살아있는 것'들을 사랑하는 마음으로 만물을 윤택하게 하라는 의미를 담았다. 굉장히 많은 것을 바라는 호로 여길지 모르나 실은 그렇지 않다. 자신의 몸과 정신이 윤택해지면 나머지 셋째로부터 다섯째까지의 일은 관심만으로도 자연스럽게 이루어질 것이기 때문이다.

　박세닉는 학부를 다닐 때 나의 '한문서예' 강의를 들으면서 이미 '유연(裕然)'이라는 호를 지었었다. '넉넉할 유(裕)'를 택하여 보다 더 넉넉해지고자 하는 의미를 담은 호를 스스로 지었기에 잘 지은 호라고 칭찬해 주었건만 그 뒤로 관찰해 봤더니 여전히 몸은 넉넉해지지 않았다. 이에, 이번에 내가 처방을 달리하여 '潤'을 택하였다. '넉넉할 윤(潤)'의 의미를 다섯 번이나 강조하고 겹쳐서 '五潤'이라는 호를 지어 주었으니 장차 고명사의를 잘 하여 '五潤'을 실천하도록 노력해야 할 것이다.

⑥ 경석(景石)

　경석(景石)은 현재 공군사관학교 공군박물관에 학예사로 근무하면서도 어렵게 시간을 내어 박사과정을 수료하고자 열심히 노력하고 있는 제자 원종필의 호이다. 원종필은 원래 부모님의 권유로 전북대학교 행정학과에 입학했으나 적성에 맞지 않아 역사과와 문헌정보학과를 복수 전공하게 되었다. 복수전공을 하면서 당시 예술대학에 설강되어있던 교양과목 「서예의 이해」를 수강한 것이 계기가 되어 나와 인연을 맺게 되었다. 병역을 마치고 학부를 졸업한 후에는 아예 중문과로 학과를 바꿔 대학원에 입학하였다. 2016년에 「송대

문인 '연명(硯銘)' 연구」라는 독특한 주제의 논문으로 석사학위를 받았는데 박사학위 못지않은 좋은 논문을 발표하여 심사위원들의 칭찬을 받았다. 현재 박사과정에 재학 중이다. 한 마디로 '돌쇠'와 같은 의리와 인정미를 갖춘 제자이다. 결혼할 때 주례를 하면서 했던 말을 작품으로 써 주었더니 내가 느끼기에는 여전히 그 말을 잘 실천하며 살아가고 있는 것 같다. 대견스럽고 고마운 제자이다.

> 정이수신(靜以修身),　고요함으로써 몸을 닦고
> 검이양덕(儉以養德).　검박함으로써 덕을 기르자.
> 온부증화(溫不曾花),　날씨가 따뜻하다고 해서 꽃을 일찍 피우려 들지 말고,
> 한불개엽(寒不改葉).　춥다고 해서 잎사귀 색깔 바꾸려 하지 말자.

　마음을 고요하게 가져야만 몸과 마음을 닦을 수 있다. 물결이 가라앉은 고요한 물이라야 자신을 비쳐 볼 수 있듯이 행동에 경거망동함이 없이 태산처럼 무겁고, 마음에 흔들림이 없이 차분히 가라앉아 있을 때 비로소 자신을 볼 수 있다. 자신을 볼 수 있어야 수신을 할 수 있다. 그러므로 '수신(修身)'이라는 것 자체가 실은 고요한 평정을 유지하는 것에 다름이 아니다. 자신의 생활을 근검하게 함으로써 재물도 힘도 남겨서 남에게 주는 삶을 사는 것이 바로 덕을 쌓는 삶이다. 내가 번 돈이라고 해서 내 몸을 치장하고 맛있는 것을 먹으며 안락하게 사는 데에 다 써버리면 남을 조금치도 도울 수 없다. 그런 삶은 덕을 쌓는 것과는 거리가 먼 삶이다. 앞에서도 언급했다시피 날씨가 따뜻하다고 해서 꽃을 일찍 피우려고 호들갑을 떠는 꽃은 날씨가 추워지면 필시 금세 잎을 떨어뜨리고 말 것이다. 부부로 산다는 것은 그런 호들갑을 떨지 않는 것을 의미한다. 서로 바라보는 눈빛만으로도 무한한 신뢰를 느낄 수 있는 부부가 가장 행복한 부부이다. 원종필은 이렇게 착하고 검소하며 정겹고 진실하게 사는 '삶의 모범생'이라고 믿어 의심치 않는다.
　평소 사용하는 호가 있느냐고 물었더니 "수업시간에 소토(小土)라고 지어 보기도 했고 명재(鳴齋)라고 지은 것도 있습니다만 즐겨 사용하는 것은 없습니다."라는 답이 왔다. 나는 평소에 가지고 있던 내 생각을 전했다.

내가 두 가지를 생각해 봤네. 첫째는 경석(景石), 큰 돌이라는 뜻이지. 잘 알다시피 '景'은 경복궁(景福宮)의 '景'처럼 크다는 뜻이 있잖아? 이외에도 '景'은 좋은 뜻을 많이 가진 글자이니 크다는 뜻 외에 다른 뜻도 덤으로 다 챙기시게. 내가 심석(心石)이니 지네는 나처럼 돌을 마음속에 넣어 두려는 생각보다 빛(景=影)으로 드러나는 '큰 돌'이 되기를 바라는 마음을 담아 '景石'이라는 호를 생각해 보았네. 둘째로는 인산(印山)이라는 호를 생각해 봤네. 산의 무게로 삶에 차근차근 도장을 찍어나가기를 바라는 마음을 담았네. 맘에 드는 것을 골라 보게. 두 개를 다 사용해도 좋고…

바로 답이 왔다.

교수님, 둘 다 좋은데 景石이 더 좋은 것 같습니다. 교수님의 호와도 연관이 있어서 좋고, 부연해 주신 의미도 감사합니다. 제 아들 이름이 호연(昊淵)이라 '날 일(日)'자 부분이 서로 통하는 것도 좋습니다. 인산(印山)은 또 따로 장서인으로 새겨 사용하면 좋을 것 같습니다.

이렇게 해서 원종필은 두 개의 호를 가져갔다. 선생님이 주는 것이니까 감사하는 마음으로 덥석 두 개를 다 챙겨가는 질박한 마음과 약간은 눈치 빠르게 '립 서비스(?)'도 할 줄 아는 재치를 느끼며 나는 혼자 빙그레 웃었다. 원종필이 선택하지 않은 하나의 호는 또 한 사람 내가 아끼는 제자에게 주고자 하는 나의 심산을 알 리 없기에 원종필은 두 개의 호를 다 챙기려 했겠고, 나는 두 개를 다 챙기려 하는 그 마음이 고마워서 빙그레 웃은 것이다.

3) 심농心農

작품26 심농(心農) 27×39cm, 한지에 먹, 2020

심농(心農)은 내가 전북대학교 중문과 BK사업단장을 하는 동안 나를 도와 많은 일을 해준 신진 연구교수 이경훈(李京勳)의 호이다. 전북대학교 중어중문과를 졸업하고 북경사범대학에서 석·박사 학위를 취득한 우수한 연구인재이다. 박사 논문은 「『논어(論語)』 이문(異文) 연구」이다. BK사업단의 연구교수 전에 학과 조교를 할 때에도 나를 많이 도와주었었다. 내가 전북대학교에 부임하기 전에 학부를 다녔기 때문에 나에게 직접 수강한 적은 없지만 BK사업단의 연구교수로 재직하는 동안에는 내가 대학원생을 대상으로 개설했던 「필사본 고문헌 읽기」 과목을 청강하며 탈초(脫草) 공부를 함께 하기도 했다. BK사업단의 연구생들을 데리

고 중국이나 대만에서 열린 국제학술대회에 여러 차례 함께 참가하면서 학술적인 대화를 많이 나눴다. 연구역량을 충분히 갖춘 우수한 인재인데 아직 전임교수로 임용되지 못하고 있는 현실이 안타깝다.

노년의 부모님을 정성을 다해 모시는 효녀이기도 하고, 선대이신 영조 때의 큰 학자 목산(木山) 이기경(李基敬 1713~1787) 선생이 남긴 『연행록』에 깊은 관심을 가지고 연구하여 가학을 이으려는 노력도 게을리 하지 않는 연구자이다. 이런 연구자들이 마음 놓고 연구할 수 있는 환경이 빨리 만들어지기를 바라는 마음 간절하다.

정년퇴임을 앞두고 이경훈 연구교수에게 기념으로 호를 하나 지어주고 싶다는 생각을 했다. 호가 있느냐고 물었더니 없다고 했다. 나는 다음과 같은 카톡 문자를 보냈다.

내가 호 하나 지어 줄까? 내가 이선생의 호를 지어줄 자격이 있는지는 모르지만… 그래도 내가 수년을 곁에 두고 함께 일을 했으니 나와의 인연도 만만찮지? 물론 학과 조교를 할 때도 나를 많이 도와준 인연이 있지만. 나와의 인연을 생각하며 내 호가 심석(心石)이니 자네 호는 '심농(心農)'이라고 하면 어떨까 하는 생각을 해 보았네. 나는 젊은 시절, 경제적 어려움을 극복하자는 의지를 돌처럼 단단히 갖고자 하는 의미에서 심석이라는 호를 사용했었는데 자네는 마음도 넉넉하고 남을 돕기도 잘 하고, 무엇보다도 효녀이니 마음 안에 늘 심은 대로 거두는 정직하면서도 풍요로운 농사를 담기를 바라는 마음으로 '심농(心農)'이라는 호를 생각해 봤네. 맘에 들지 모르겠네. 내 생각일 뿐이니 사용 여부는 자네가 알아서 하시게.

이 문자를 보더니 "감사합니다"라고 말하면서 덩실덩실 춤을 추는 이모티콘 두 개가 답신으로 왔다. 사용하겠다는 뜻으로 여겨 이 책에 그 내력을 밝힌다. 요즈음 사람들은 대부분 시골에 살기를 꺼려 '農'자를 별로 반겨하지 않을지 모르나 사실 '農'처럼 좋은 글자도 많지 않다. 가장 정직한 수확이 바로 농사이기 때문이다. 이경훈 선생이 학문농사를 잘 지어서 훌륭한 학문적 업적을 창출하기를 바란다.

4) 묵림黙林, 시림時霖, 다농多農, 청전青田, 연아蓮雅, 목호木虎

작품27-1~6 묵림(黙林), 시림(時霖), 다농(多農), 청전(青田), 연아(蓮雅), 목호(木虎) 각 75×36cm, 한지에 먹, 2020

2020년 1학기 대학원 강의를 하면서 많은 생각이 들었다. 이번 학기로서 내가 하는 대학원 강의는 마지막이기 때문이다. 원래 강의 배정을 할 때는 중국으로부터 오는 객원교수가 맡기로 했던 강의인데 코로나19 사태로 인하여 중국인 교수가 입국하지 못하게 됨으로써 갑자기 내가 맡게 되었다. 학부수업은 다 비대면(非對面) 화상강의로 진행하는데 수강학생 수가 적은 대학원 강의는 대면강의를 할 수 있어서 다행이었다. 갑자기 맡게 된 강의이지만 나의 마지막 강의를 듣는 대학원생이라는 점을 생각하며 최선을 다하기로 마음먹었다. 내가 급히 만든 교재를 중심으로 강의를 하면서 때로는 나의 유학시절 구학(求學)과 치학(治學)의 경험도 이야기 해주곤 하였다. 학생들이 성실하게 강의에 임해주어서 고마웠다. 『시경(詩經)』의 의미와 가치, 도연명(陶淵明)과 사영운(謝靈運), 이백(李白)과 두보(杜甫), 원진(元稹)과 백거이(白居易), 두목(杜牧)과 이상은(李商隱)을 강의하고 소

식(蘇軾)과 황정견(黃庭堅)에 대해 강의를 하게 되었을 때, 소식(蘇軾)과 그의 동생 소철(蘇轍)에 관한 이야기 하는 과정에서 자연스럽게 그들의 아버지 소순(蘇洵)이 지은 「명이자설(名二子說)」을 언급하게 되었다. 이로부터 이야기의 범위가 확대되어 명(名)과 자(字)와 호(號)의 개념과 관계에 대해 강의를 이어가게 되었다. 자와 호를 짓은 방법과 경우 등에 대해서 이야기를 하다 보니 당연히 '이름값을 하면서 살자'는 당부도 하게 되었다. 이때 나는 한 생각을 떠올렸다. 나의 마지막 대학원 강의를 듣는 이 학생들에게 호를 지어 주고 그것을 작품으로 써주면 그것도 하나의 기념이 될 수 있겠다는 생각을 한 것이다. 이에, 학생들에게 강의를 통해 말한 호 짓는 방법 중의 하나인 '소지이호(所志以號:자신이 지향하고자 하는 뜻을 표현한 호)'의 방법으로 각자 호를 지어오라는 과제를 냈다. 모두 나름대로 의미를 담아 호를 지어 왔다. 잘 지은 학생은 자신이 지은 호를 그대로 사용하게 하고, 의미는 좋은데 호로 사용하기에는 약간 부적절한 점이 있는 것은 내가 윤색하거나 달리 지어 주었다. 새로 지은 호가 마음에 든다며 좋아하는 모습을 보면서 나는 어느 날 저녁 시간을 내어 여섯 학생의 호를 작품으로 제작하였다.

① 묵림(黙林)

마음이 넉넉할 뿐 아니라, 전공 실력이 풍부하여 주변 사람들로 하여금 박사과정인 줄로 착각하게 하는 석사과정 연구생인 김수민(金秀旻) 연구생이 스스로 지은 호이다. 이런 호를 지은 이유를 '묵(黙)'자와 '림(林)'자가 가진 뜻을 열거한 다음에 다음과 같이 소상하게 밝혔다.

소통의 수단인 말은 듣는 이에게 위로가 되기도 하지만 때로는 비수가 되어 사람에게 상처를 주기도 한다. 그래서 우리나라 속담 중에는 '말로 천 냥 빚을 갚는다.'는 말이 있고, 중국의 4자성어 중에는 '화중구출(禍中口出:재앙은 입으로부터 나온다).'이라는 말도 있다. 말은 아낄수록 좋다고 생각한다. 실천은 동반하는 무언(無言)이야말로 진정한 힘이라고 생각한다.

땅 속에 깊게 뿌리가 내린 나무들이 숲이 이루면 서로가 서로를 의지하게 되어 거센 바람에도 흔들기만 할 뿐 쉽게 쓰러지지 않는다. 그렇게 뿌리 깊게 모인 숲속의 나무들임에도 스스로 소리를 내어 자신을 과장하거나 과시하는 법이 없다.

나는 말없는 가운데 실천하며 숲처럼 서로 의지하며 사람들에게 많은 것을 줄 수 있는 사람이 되고 싶다. 묵림(黙林)을 호로 삼은 이유이다.

내가 조언을 해줄 필요 없이 신실(信實)한 뜻을 담아 참 잘 지은 호라고 생각했다. 조언 대신 '黙林'이라는 두 글자를 더 정성을 담아 써 주었다.

② 다농(多農)

박사과정 육화상(陸華湘) 연구생의 호이다. 개인 사업을 하는 남편을 돕고 아이들도 잘 키우면서 열심히 연구하는 연구생이다. 입학할 때 면접시험을 치를 당시, 너무 말이 없어서 걱정이 될 정도였는데 웬걸, 입학 후에 봤더니 말도 잘하고 곧잘 농담도 받아들일 줄 아는 활발한 학생이었다. 면접시험 때 그렇게 움츠렸던 이유를 "무서워서요."라고 말하여 한바탕 웃음을 사기도 했다. 호를 '로요(路遙)'라고 짓고 이유를 다음과 같이 말했다.

"서산유로근위경(書山有路勤爲徑), 학해무애고작주(學海無涯苦作舟)." "책의 산에는 길이 있으니 부지런함이 곧 길이고, 배움의 바다는 끝이 없으니 고생으로 배를 삼아야 하리."라는 뜻이다. 당송팔대가의 한 사람인 한유(韓愈)의 「권학편(勸學篇)」에 보이는 말이다. 학문을 이루기 위해서는 달리 특별한 방법이 없다. 부지런히 책을 읽으며 어려움을 견뎌내는 것이 유일한 길이다. 굴원(屈原)의 「이소(離騷)」에는 "로만만기수월혜(路漫漫其修遠兮), 오장상하이구색(吾將上下而求索)."이라는 말이 있다. "길이 아득하니 해야 할 일이 많도다. 나는 이곳저곳에서 길을 찾으리라."라는 뜻이다. 진리를 추구하는 굳센 의지와 각오를 표현한

말로서 온가보(溫家寶) 전 중국 총리가 취임 초기에 기자회견에서 인용하기도
했다.

나는 중학교 때부터 책 읽기와 글쓰기를 좋아했다. 그때 문학소녀소년들 사이
에 필명(筆名)을 짓는 것이 유행했다. 나는 앞에서 언급한 한유의 「권학편」과
굴원의 「이소」 구절을 참고하여 '로요(路遙)'라는 필명을 지었다. 아름다운 인
생을 살기 위해 먼 길을 간다는 생각으로 '로요(路遙)'라는 호를 지었다.

이 글을 읽고 나는 다음과 같은 메일을 보냈다.

의미는 무척 좋은데 '遙'가 명사가 아니라서 호로 부르기에는 적잖이 어색하고,
한국어 발음으로 읽자면 '로요'여서 발음도 까다롭네. 내가 자네를 위해서 평
소에 생각해 둔 호가 하나 있는데, '다농(多農)'이라고 하면 어떨까? 자네의 성
씨인 육(陸)은 농사를 지어야 그 가치를 제대로 발휘할 수 있네. 이름 글자인
화(華)는 '花'와 같은 의미이므로 '풍성한 수확'이라는 의미도 내포되어 있지.
상(湘)은 풍부한 물을 의미하네. 내가 보기에 자네는 의외로 매사에 적극적이
고 안으로 숨은 열정을 가지고 있더군. 육지(陸地)에다 많이 심고(多) 물(湘)을
잘 주고 잘 가꿔서(農) 아름다운(華) 꽃(華)을 피우는 삶을 살기를 바라며 '多農'
이라는 호를 생각해 봤네. 참고하게.

이렇게 해서 육화상(陸華湘)의 호는 '다농(多農)'이 되었다.

③ 시림(時霖)

황채금(黃彩金)은 고등학교 선생님을 하
면서 박사과정에 재학 중인 부지런한 선생
님이자 연구생이다. 호를 지어보라는 과제
를 받고 내게 보내온 호는 우로(雨露)였으며 "가뭄에 내리는 단비와 같은 사람이
되고자 하는 마음에서 지은 호입니다. 살다보면 이런저런 유혹에 이끌려 이익에

따라 움직일 수도 있겠지만 저는 '雨露'라는 호를 생각하며 남에게 단비와 같은 도움을 주고자 노력하는 마음을 놓지 않고자 합니다."라는 설명이 첨부되어 있었다. 성실하고 착한 선생님의 모습이 그대로 보이는 설명이었다. 그런데 '雨露'는 누구라도 흔히 사용하는 일상적인 용어라서 좀 다른 말로 바꿔주고 싶은 생각이 들었다. 나는 다음과 같은 답신을 보냈다.

> '雨露'는 '이슬과 비'라는 뜻으로서 너무 일상적인 말이네. 은혜. 은택을 비유하는 말이기도 하지만 그 또한 누구나 다 아는 뜻이네. 단비를 흠뻑 내릴 때면 장마도 반갑지. 조선 후기의 문신인 이유태(李惟泰 1607~1684)는 다음과 같은 시를 지었네.
>
> | 적우유림청부음(積雨幽林晴復陰), | 장맛비에 깊숙한 숲이 개었다가 다시 음산해졌다가 |
> | 음시구좌초당심(吟詩久坐草堂深). | 깊숙이 초당에 앉아 오래도록 시를 읊조리네. |
> | 호아빈문강변사(呼兒頻問江邊事), | 이따금씩 아이를 불러 강가 사정을 물으니 |
> | 화곡영주수반침(華穀盈疇水半沈), | 여문 곡식은 밭두렁에 가득하고 물이 반쯤 잠겼다네. |
>
> 글을 읽는 선비에게 장마철은 독서하기에 딱 좋은 철이지만 장마로 인해 농사에 피해가 생기면 안 되지. 그래서 이유태 선생은 장마를 구실로 삼아 깊숙이 들어앉아 책을 읽고 시를 지으면서도 농사일을 걱정하고 있는 게지. 흠뻑 내리는 장마 비가 사람들에게 이로움으로 작용하느냐 아니면 손해를 끼치느냐를 가름하는 기준은 바로 '때'일세. 때에 맞춰 내리는 장마 비는 큰 이로움이 되고, 때를 어겨 지나치게 내리는 장마는 손해를 끼칠 수밖에 없네. 내가 남에게 베푸는 도움도 때에 맞으면 은혜가 되지만 자칫 때에 맞지 않으면 오히려 상처가 될 수도 있다네. 그래서 자네의 호를 '시림(時霖)'이라고 고쳐 보았네.

장마 비가 때에 맞게 내리면 단비가 되듯이 황채금 '선생님'이자 연구생이 학생들에게도 이웃에게도 때에 맞는 도움을 베풀며 살기를 기원한다.

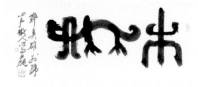

④ 목호(木虎)

박사과정 공부를 하고 있는 정진웅(鄭眞雄) 연구생의 호이다. 호를 지어보라는 과제를 받고서 다음과 같은 글을 보내왔다.

삶에서 가장 중요한 것이 무엇이냐는 질문에 대해 많은 사람들은 '행복'이라고 말한다. 나는 동서고금의 많은 성현들의 마음을 조용히 들여다보고 자신을 반추하여 마음속에서 피어오르는 희노애락(喜怒哀樂)을 거부하지 않고 잘 조절한다면 행복한 삶을 살 수 있다고 생각한다.

대입, 취업, 군대, 결혼 등 인생의 변곡점마다 마음이 흔들릴 때 우연히 읽은 『장자(莊子)』「달생편(達生篇)」의 한 고사가 나에게 큰 힘이 되었다.

닭싸움을 몹시 좋아했던 주나라 선왕(宣王)은 투계 사육사인 기성자(紀省子)에게 최고의 투계를 만들어 달라는 부탁을 했다. 10일이 지난 후 왕이 닭의 훈련 상황을 묻자 "닭이 강하긴 하나 교만합니다. 그 교만이 없어지지 않는 한 최고의 투계는 아닙니다."라고 대답하였다. 또 10일 뒤에는 교만함은 버렸으나 조급하여 진중함이 없다고 답했으며, 다시 열흘 뒤에는 눈초리가 너무 공격적이어서 역시 최고의 투계는 아니라고 대답하였다. 다시 10일이 지나 40일째 되는 날에야 "이제 된 것 같습니다. 다른 닭이 아무리 도전해도 움직이지 않아 마치 나무로 조각한 목계(木鷄)처럼 됐습니다. 어느 닭이라도 그 모습만 봐도 도망칠 것입니다."라고 대답하였다. 이 고사를 읽은 후 목계의 모습은 나에게 세속의 탐(貪)·진(嗔)·치(癡)에 오염되지 않고 묵묵히 평정심을 지키는 성인에 대한 비유로 느껴졌다. 목계 사진을 구해 핸드폰에 저장해 두고 마음이 흔들릴 때마다 열어 보기도 했다. 이런 이유로 나는 호를 '목계(木鷄)'라고 지었다.

세상에 삶을 되돌아보게 하는 고사는 많다. 그러나 그 고사를 얼마나 절실하게 느끼느냐는 사람마다 다르다. 정진웅 연구생이 '목계'의 의미를 느끼고 실천하고자 하는 의지가 담긴 글이었다. 나는 욕심을 내어 다음과 같은 답신을 보냈다.

많은 사람들이 이미 알고 있는 『장자(莊子)』에 나오는 고사 속의 본래 단어 그대로 '목계'를 호로 사용하는 것은 너무 직접적인 의지 표현이 되지 않을까? 한 단계 업그레이드(?)하여 '목호(木虎)'라고 함이 어떨까?

잘한 조언인지 아니면 오히려 연구생 자신이 추구하고자 한 본래의 뜻을 퇴색하게 한 잘못된 조언인지 나도 잘 모르겠다. 금문(金文) 서예 필법을 살려 '木虎' 두 글자를 묵직하게 써 주었다.

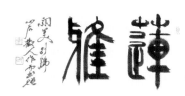

⑤ 연아(蓮雅)

중국에서 유학 온 박사 연구생 관미(關美: 관메이)의 호이다. 호를 지어보라는 과제에 대해 다음과 같은 글을 보내왔다.

나는 호를 '눌민(訥敏)'이라고 지었다. 공자는 "군자는 말은 어눌하게(訥) 하고 행동을 민첩하게(敏) 한다."(『논어』「里仁」)고 하였다. 공자가 말한 '訥'은 참아서 말을 적게 하는 것이고. '敏'은 기민하고 적극적으로 행동한다는 뜻이다. 군자는 말은 조심하고 해야 할 일은 민첩하게 실천해야 한다는 의미이다. 항일전쟁 당시 모택동(毛澤東)은 당시 연안(延安)에서 태어난 두 딸의 이름을 리민(李敏)과 리눌(李訥)이라고 지어주었으니 바로 『논어』에 나오는 '눌언민행(訥言敏行)'의 의미를 취하여 지은 이름이다. 나는 평소에 일을 자꾸 미뤄서 우유부단(優柔不斷)한 경우가 많다. 이에, 말보다는 실천을 중시하겠다는 다짐과 함께 '눌민'이라는 호를 지었다.

자신의 단점을 경계하기 위해 고명사의 정신으로 지은 호였다. 나는 다음과 같은 답신을 보냈다.

관메이의 호를 눌민(訥敏) 혹은 눌민재(訥敏齋)라고 하면 의미는 너무 좋은데

『논어』의 말을 그대로 따왔기 때문에 너무 직설적인 면이 있으니 약간 은유적으로 분위기를 바꿔서 '연아(蓮雅)'라고 하면 어떨까? 연(蓮)은 '염화시중(拈花示衆)'이라는 불교고사에서 보는 것처럼 "말은 없었으나(訥) 금세 깨달음(敏)"이리는 의미를 가진 꽃이니 訥敏과도 연관이 있나고 생각하네. 그리고 '아(雅)'는 '문아(文雅)'라는 뜻이니 중국적 개념으로 보자면 최상승(最上乘)의 아름다움이네. '연아'라는 발음도 예쁘다고 생각하네.

착한 관메이는 '너무 좋아요'를 연발하며 그날로 '연아(蓮雅)'라는 호의 주인이 되었다.

어느 날 나는 코로나19 상황 속에서 서울에 가게 되었다. 기차를 타면서부터 마스크를 쓰기 시작하여 밤늦게 전주로 돌아올 때까지 거의 종일 마스크를 쓰고 있어야 했다. 기차 안에서 문득 이런 생각을 했다. '귀가 없었다면 마스크를 어떻게 썼을까?' 생각이 여기에 미치자 마스크를 쓰게 해준 귀가 더 귀하게 여겨졌다. 문득 '귀이(貴耳)'라는 단어가 생각났다. 이어서 '눌언(訥言)'이라는 말이 떠올랐다. 입보다는 '귀를 귀하게 여기는 것'이 바로 '눌언'이라는 데에 생각이 미치자 '눌민'이라는 호를 짓고자 한 관메이가 생각났다. '蓮雅'는 '敏行'에 주로 초점을 맞춘 호이니, '눌언'의 의미를 살려 '귀이헌(貴耳軒)'이라는 또 하나의 호를 지어 주기로 했다.

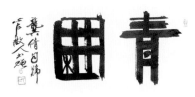

⑥ 청전(靑田)

중국에서 유학 온 박사과정 연구생의 공천(龔倩:궁치엔)의 호이다. 호를 지어보라는 과제를 내자 다음과 같은 글을 보내 왔다.

내 이름 '천(倩)'에는 두 가지 뜻이 있다. 하나는 '아름답다'는 뜻을 가진 '아름다울 천(倩)'이고, 다른 하나는 고향의 들풀을 나타내는 '꼭두서니 천(蒨)'과 같은 뜻이다. 아버지께서는 내가 변함없이 아름다운 사람이 되길 바라셨고, 또

'倩草'라는 들풀처럼 아무리 어려운 환경에서라도 꿋꿋이 견뎌낼 수 있는 사람이 되길 바라셨다. 나는 나의 본래 이름에 담긴 뜻과 같은 뜻을 담을 수 있는 호를 짓고자 하였다. 그래서 '靑田'이라고 지었다. 푸른색은 자연의 색으로서 이 세상에서 가장 흔하면서도 대부분의 사람들이 좋아하는 색이다. 푸른색은 희망, 청춘, 활력을 나타내기도 한다. 뒤의 글자 '田'은 모든 곡식이 자라고 생물이 사는 땅이다. 땅은 늘 다른 생명체가 잘 자랄 수 있도록 도우며 활력을 불어넣는다. 나도 땅처럼 다른 사람들을 도와줄 수 있는 사람이 되기를 바란다.

학생 스스로 '고명사의(顧名思義)'의 의지를 가지고 '靑田'이라는 호를 지은 것이다. 나는 잘 지은 호라며 한국의 유명화가 중 한 사람인 이상범(李象範)의 호도 '靑田'이라는 이야기를 참고로 들려주었다. 당시에 다 못해준 말을 덧붙여 보기로 한다.

공자의 제자 자하(子夏)가 공자에게 『시경』「석인(碩人)」편에 나오는 "아름다운 웃음이여! 어여쁜 눈동자여! 소박함으로써 눈부신 아름다움을 삼아야지(巧笑倩兮, 美目盼兮, 素以爲絢兮)!"라는 시가 무슨 의미인지를 묻자, 공자는 "흰 바탕을 만든 다음에 그림을 그려야 하느니라(繪事後素)."라는 설명을 한다. 바로 그 유명한 '회사후소(繪事後素)'라는 말이 여기서 나왔다. 공자는 흰 바탕이 마련되어 있어야 그림을 아름답게 그릴 수 있듯이 여성들도 평소에 소박한 아름다움을 소중히 여겨야만 귀엽게 웃는 웃음도 예쁘고 곱게 화장을 한 눈동자도 예쁘다고 한 것이다. 소박한 아름다움을 먼저 갖춰야만 현란하게(絢) 아름다운 '천(倩)'과 '반(盼)'도 꾸밀 수 있다는 게 공자의 생각인 것이다. "근본이 서야만 방법이 생긴다(本立而倒生)"라는 말과도 상통하는 말이다. 궁치엔(龔倩)의 아버지께서 '倩'을 이름 글자로 택하신 이유도 아마 여기에 있으리라고 생각한다. 밭(田)은 바로 모든 생명을 키우는 바탕이다. 그러므로 '田'은 '바탕 소(素)'나 '근본 본(本)'의 의미를 내포하고 있다. 바탕과 근본을 중시함으로써 진정으로 '화려한 아름다움(倩)'을 이루겠다는 궁치엔이 '청전(靑田)'이라는 호를 지은 것은 참 잘한 선택이다.

5) 인산재印山齋

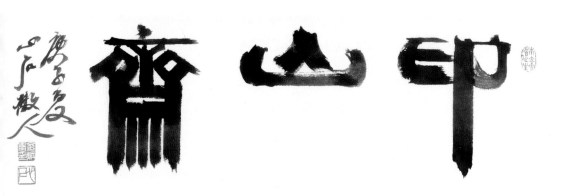

작품28 인산재(印山齋), 75×36cm, 한지에 먹, 2020

　전북대학교 중문과를 졸업하고, 역사교육과에서 석사를 마친 후, 지금은 중학교에서 교편을 잡고 있는 오도원의 호이다. 원래 '인산(印山)은 원종필 제자더러 골라보라고 했던 호 가운데 하나인데 원종필이 '경석(景石)'을 택했으므로 '인산(印山)'은 오도원의 호로 주기로 했다. 원종필이 선배이기 때문에 먼저 물었을 뿐, 어차피 두 사람 중 누군가 한 사람이 경석이 되면 다른 한 사람은 인산이 되거나 아니면 그 반대로 호를 나눠 가질 운명(?)이었다. 왜냐하면, 두 남자 제자의 성격이나 인품이 서로 비슷하여 처음부터 호 두 개를 지어 놓고서 고르게 할 셈이었으니 말이다. 문학적인 매력은 인산이라는 호가 더 많다는 생각을 한다. '산을 뽑아다가 도장을 찍는다.'는 뜻이니 어느 정도 문학적인 과장이 있기 때문이다. 남자가 하는 일은 본래 그래야 한다. 마치 산을 뽑아다가 도장을 찍듯이 뚜벅뚜벅 한 가지씩 일을 마쳐 나가야 한다. 그렇게 꾸준히 살아가다 보면 어느새 자신이 하나의 산이 되어 있음을 발견하게 될 것이다. 일(Job)만 그런 게 아니다. 인품을 닦는 일도, 남과 사귀는 일도 다 산을 들어 도장을 찍듯이 진중하게 하면 언젠가

는 주변으로부터 높이 추앙을 받는 사람이 될 수 있을 것이다.

내 제자 오도원은 이미 그런 삶을 살고 있다고 생각한다. 한 마디로 의리가 산과 같은 제자이다. 학부 1학년 때 내 강의를 들으면서 나와 인연을 맺은 후 지금까지 설과 추석 명절 그리고 스승의 날, 어느 한 해도 거르지 않고 찾아와 인사를 하는 제자이다. 한두 번 부득이한 사정이 있다며 전화로 인사한 이외에 어김없이 찾아와 인사를 하고, 안부를 묻고, 건강하시라는 축원을 하고 간다. 벌써 20년 가까운 세월 동안 그렇게 변함이 없다. 가히 산에 비할 만한 의리이고 인품이다. '인산'이라는 호가 딱 어울리는 것 같아서 의향을 물었더니 다음과 같은 답을 했다.

> 제가 학부 1학년일 때 교수님께서 부채에 '네 몸이 바른데 어찌 그림자가 굽을
> 수 있겠느냐?'라는 뜻이라면서 '형단영기곡(形端影豈曲)'이라고 써서 주셨었어
> 요. 그때부터 저는 마음속으로는 '단영(端影)'이라는 호를 생각해 본적은 있지
> 만 요즈음 세상에서는 호를 사용할 일이 없으니 사용해 본 적은 한 번도 없습
> 니다.

나는 까마득히 잊고 있었는데 내가 학부 1학년 때에 부채를 선물해 주었다니 새삼 그때부터 내가 이 학생을 예뻐하긴 했나보다 하는 생각이 들었다.

> 그래? 단영이라는 호도 괜찮겠네. 그런데 단영은 발음이 약간 여성적이고 뜻
> 또한 여성적인 면이 있으니 내 생각엔 인산이 더 좋을 것 같은데… 자네의 체
> 격이나 성격과도 더 어울리고…

오도원이 말했다.

> 정식으로 호를 지어 주셨으니 써주시기도 하실 것이지요? 호는 인산이라고 하
> 고 재호도 인산재라고 하겠습니다. 마침 고향 김제에 집을 하나 마련했으니
> '인산재(印山齋)'라고 현판을 써주십시오.

이렇게 해서 나의 의리 있는 제자 오도원은 '인산'이라는 호를 갖게 되었고, 나는 '인산재(印山齋)' 현판을 써야하는 빚을 안게 되었다. 기분 좋은 빚이다. 인산이 앞으로도 사나이다운 진중한 걸음으로 세상을 착실하게 살아가기를 축원한다. 호를 나누어 가진 경석과 인산이 서로 의리 깊은 사귐을 가꾸어가기를 아울러 축원한다.

6) 고정古井

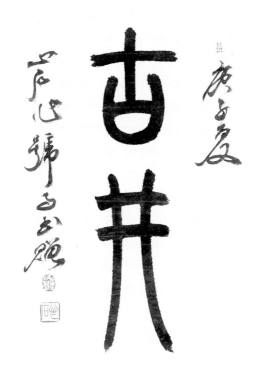

작품29 고정(古井), 27×39cm, 한지에 먹, 2020

2015년 학부의 「서예와 문화산업」 강의를 수강한 노은지 학생의 호이다. 당시에 수강했던 많은 학생들이 나름대로 의미가 있는 호를 지었으나 다 거론하지 못하고 한 학생의 호를 거론하면서 내가 진행했던 서예과목 강의에 얽힌 사연도 말해 보기로 하겠다.

나는 1999년 공주대학으로부터 전북대로 자리를 옮긴 후, 2000년대 초부터 중어중문과 커리큘럼에 2학년 과목으로 「한문서예(나중에 '서예와 문화산업'으로 개명)」를 개설하여 강의해 왔다. 학생들의 반응도 좋았고 성과도 적지 않았다.

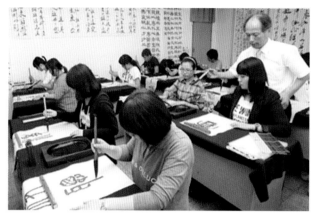

22일 전북대 중문과 2학년 학생들이 김병기 교수(맨 오른쪽) 지도를 받으며 서예연습을 하고 있다. [전북대 제공]
자료3 중앙일보 보도 내용 https://mnews.joins.com/article/3796931home

2009년도 중앙일보 대학평가에서는 이「한문서예」과목의 수업장면이 크게 보도되기도 했다. 2009년부터는 강암서예학술재단의 지원을 받아 매년 학기말에 학생들이 제작한 작품을 학내의 전시장에서 전시하고 도록도 발간하는 행사를 가졌다. 2019년까지 10회의 전시를 가졌으나 안타깝게도 2020년에는 코로나로 인해 대면 강의를 못하는 바람에 실기 수업을 할 수 없게 되었고 이에 따라 전시도 하지 못했다. 전시를 진행해온 10년 동안 발간한 도록이 10권이다.(2017과 2018년은 합책 발간) 도록에는 한 학생당 3점의 작품을 수록하였는데 한 작품은 학기 내내 연습했던 작품 중에서 가장 잘 쓴 것을 골랐고, 다른 한 작품은 자신의 좌우명을 썼으며, 나머지 한 작품은 자신의 호를 지어 그것을 작품화하였다. 이 과정에서 학생들은 이름과 호의 중요함을 배우고 자기 삶의 지표가 될 만한 자신만의 호를 지었다. 기발한 발상으로 참 잘 지은 호들이 많았다. 자신들이 디스플레이를 하여 전시를 개막하면 학생들은 성취감을 만끽하며 자신감도 갖곤 하였다. 10권씩 전시도록을 받아든 학생들은 스스로 대견스러워 하며 친지들께 보여드리며 자랑도 하고, 평생 동안 간직하겠다는 다짐도 한다.

학생들이 호를 짓는 과정에서 나는 학생의 뜻을 최대한 반영하여 호를 다듬어 주었다. 학생들이 자신의 이름과 함께 새로 지은 호를 사용하여 작품에 낙관을 할 때면, 나는 학생들이 비싼 돌에 도장을 새길 형편이 아님을 잘 알기 때문에 작

자료4-1,2 학부 학생서예전 도록의 한 페이지(좌)와 작품에 그려준 낙관 도장(우)

품에 주묵으로 일일이 도장을 그려서 마치 실지로 도장을 찍은 것 같은 효과를
내주곤 했다. 디스플레이를 하는 날, 표구가 된 자신의 작품에 빨간 인장이 예쁘
게 찍힌 모습을 보고 학생들은 무척 좋아했다.

해마다 이 강의를 하면서 서예에 천부적인 소질을 타고난 학생을 발견하기도
하였다. 이런 학생은 나의 권고를 받아들여 매주 한 차례씩 서예 강의실에서 교
수서예동아리 활동이 이루어질 때 함께 참석하여 졸업할 때까지 서예를 연마하
기도 했다. 상당한 수준에 오른 후에 졸업하면서 '큰 보람'이라는 인사를 할 때면
나 또한 보람을 느끼곤 하였다.

이런 강의를 10여 년 동안 지속하면서 나는 많은 학생들의 호를 지어 주었는데
그럴 때마다 호에 담긴 뜻을 곡진하게 설명해주곤 하였다. 그 중에서도 노은지
학생은 서예에 대한 천부적인 소질이 있을 뿐 아니라, 정성을 다해 서예를 연마
하고 또 학과 공부도 매우 열심히 한 모범학생이었다. 특별히 '고정(古井)'이라는
호를 지어주고 호의 의미를 글로 써주기도 하였다.

중국 당나라 때의 유명한 시인인 백거이(白居易)가 쓴 〈증원구(贈元九:원구에게
줌 ※원구는 백거이의 친한 친구)〉라는 시의 한 구절에 「무파고정수 유절추죽간
(無波古井水 有節秋竹竿)」이라는 구절이 있다. "마음에 물결(흔들림)이 없기로는

오래된 우물과 같고, 절개가 있기로는 가을 대나무의 줄기와 같네."라는 뜻이다. 땅 위로 저절로 솟아 올라오는 게 샘이고, 땅 속 깊이 파고 들어가 지하수를 찾아 그 지하수를 고이게 한 게 우물이다. 이제, '고정(古井)' 즉 '옛 우물'의 의미를 새겨보자.

① 파고 들어가는 노력이 필요하다. 노력 끝에 맑은 물을 얻으니 그 보람이 얼마나 크겠니?

② 파고 났더니 맑은 생수, 즉 살아있는 물이 끊임없이 솟는다. 얼마나 신선한 일이니? 사람은 날로 샘솟는 지혜로 살아야 한다. 지혜가 없이 지식이나 매뉴얼로만 살면 스스로 바보가 되는 길로 걸어들어 가는 것이다. 지식의 매너리즘에 빠져 지혜의 우물을 파지 않는 사람은 결코 현명한 삶을 살 수 없다. 그러므로 끊임없이 솟는 생수와 같은 지혜를 얻기 위해 우물을 파는 노력을 해야 한다.

③ 샘은 지표로 노출이 되어 사람의 발길에 채이기도 하고 솟는 물위로 마차가 지나가며 물을 흐려놓기도 하며 세찬 바람에 낙엽이나 쓰레기가 몰려와 샘을 덮어버릴 수도 있다. 즉 세파를 탈 수밖에 없다. 노출의 대가(代價)로 그런 세파를 견뎌야 한다. 그런데 지하 깊숙이 자리한 우물에는 바람이 불어올 리가 없다. 그래서 우물물은 두레박을 넣기 전까지 제 스스로는 작은 물결도 일으키지 않는다. 그저 고요하고 안정되어 있기만 하다. 마음은 이런 우물물처럼 고요해야 한다. 요철도 없고 움직임도 없는 거울이라야 사물의 모습을 제대로 비춰볼 수 있듯이 자신의 마음이 고요해야 세상만사를 있는 그대로 정확하게 꿰뚫어 볼 수 있다. 우물물처럼 고요한 마음을 갖는 것이 바로 수신(修身)이다.

④ 우물은 방금 판 우물이 아니라 예로부터 있어온 옛 우물이라면 그 오랜 시간동안 흔들림이 없었다는 의미에서 더 그윽한 멋과 아늑한 정이 있다. 그래서 신정(新井)보다는 고정(古井)이 더 멋있다.

네가 고요하게 마음을 가라앉히고 그렇게 가라앉은 마음의 거울에 자신을 항상 비춰본다면 장차 인생을 큰 흠 없이 살 수 있을 것이다. 그리고 그런 마음가짐으로 공부를 하고 서예를 한다면 반드시 뭔가를 크게 이룰 수 있을 것이다. 이런 의미에서 건강한 몸과 착한 마음으로 열심히 사는 너의 호를 '古井'이라고 지어 보았다. 마음에 들지 모르겠다.

이왕에 백거이의 시 한 구절을 배웠으니 뒤 구절인 「유절추죽간(有節秋竹竿)」
즉 "절개가 있기로는 가을 대나무의 줄기와 같네."에 대해서도 생각해 보자. 사
람이 고요한 마음만 가지면 다일까? 아니다. 마음이 고요하기만 하면 자칫 유
약해질 수도 있다. 그래서 사람은 고요함과 함께 대나무처럼 곧고 푸른 절개도
가져야 한다. 평소에는 말도 없고 나서는 일도 없이 그저 고요하기만 하다가도
정말 큰 절개를 지켜야 할 때에 이르면 당당히 나서서 자신의 대나무와 같이
곧고 건강하고 힘찬 기개를 활짝 펼 수 있어야 한다. 이런 사람이 바로 진정한
인재이고 현인이며 영웅이다. 이와 반대로, 평소에는 못 할 게 없다는 듯이 자
신만만하게 떠들다가도 정작 일을 해야 할 때를 당해서는 한 발자국도 나가지
못하고 꽁무니를 빼는 사람이 있다. 이런 사람이 바로 못난이 소인이다.
평소에는 옛 우물처럼 고요한 마음으로 자신을 바라보며 자신을 윤택하게 닦
아나가다가 기회를 만났을 때에는 대나무처럼 강인한 기상과 절개로 당차게
일을 해내는 사람이 된다면 얼마나 좋겠니? 그런데 평소 고요한 사람이라야
때를 당했을 때 그런 기상과 절개가 나온다. 그래서 대나무보다는 古井을 닮으
려는 생활을 하는 것이 우선이어야 한다.

　네가 '古井'이라는 호를 마음에 새기며 서예를 인생의 반려로 삼고 옛 우물과
대나무와 같은 삶을 살면서 인류에게 도움이 되는 일을 할 수 있기를 바란다.

　착한 마음으로 열심히 공부했던 이 학생은 임용고시에 합격하여 지금 중등학
교 선생님을 하고 있다. 훌륭한 선생님이 되기를 축원한다.

5. 이사를 축하합니다.
1) 이사에 대한 최고의 축사는 집의 이름을 지어 주는 것

(1) 집에도 이름이 있다.

옛 사람들은 사람에게만 이름을 지어 부른 게 아니라, 집에도 지름을 지어주고 그 이름을 부르곤 하였다. 집에 붙인 이름에도 '그 이름을 돌아보며 뜻을 생각하게 하는' '고명사의(顧名思義)'의 정신이 담겨 있음은 더 말할 나위가 없다. 그러므로 아예 자신의 호를 집의 이름으로 삼는 경우도 있었고, 집 이름으로 호를 삼는 경우도 많았다. 매죽헌(梅竹軒) 성삼문(成三問), 신독재(愼獨齋) 김집(金集), 연려실(燃藜室) 이긍익(李肯翊), 위당(爲堂) 정인보(鄭寅普) 등의 호에서 보는 바와 같이 호에 '堂(집 당)', '齋(집 재)', '軒(집 헌, 마루 헌), 室(집 실) 등의 글자가 많이 들어가는 것은 바로 이런 이유 때문이다. 따라서 이러한 집의 이름을 통칭하여 당호(堂號) 혹은 재호(齋號), 실명(室名)이라고 칭한다.

옛 사람들은 이렇게 '고명사의'의 정신을 담아 지은 집의 이름 즉 당호나 재호를 명필의 글씨로 받아 품질 좋은 나무에 판각한 다음 집의 중앙 정면 처마 아래 혹은 대청마루 위쪽 벽에 걸어두고 보며 날마다 그 뜻을 새기곤 하였다. 이렇게 집의 이름을 써서 건 목판을 현판(懸板)이라고 한다. 선인들이 남긴 현판 중에는 의미가 심장한 것이 많이 있다.

① 留齋

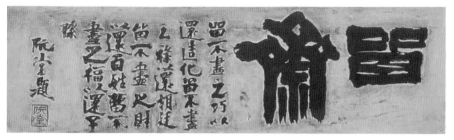

자료5

　이 현판은 추사 김정희 선생의 글씨로 각이 되어 있다. 유재(留齋)는 김정희의
제자인 남병길(南秉吉 1820~1869)의 호인데 남병길은 이조참판을 역임하였고 김
정희가 죽은 후, 그의 유고를 모아 『완당척독(阮堂尺牘:완당 김정희의 편지 글)』과
『담연재시고(覃研齋詩藁:담연재 김정희의 시 원고)』를 펴냈다. 추사는 남병길의 재
호를 '유재(留齋)'라고 하게 된 까닭을 다음과 같이 설명하였다.

　　기교를 다 사용하지 않고 남김을 두어 자연의 조화로 돌아가게 하고, 녹봉을
　　다 사용하지 않고 남김을 두어 그 남긴 녹봉이 다시 조정으로 돌아가게 하고,
　　재물을 다 써버리지 않고 남겨둠으로써 그것이 백성에게 돌아가게 하고, 내게
　　내려진 복이라고 해서 그 복을 다 누려버리지 않고 남김을 두어 자손에게 돌아
　　가게 한다.(留不盡之巧, 以還造化. 留不盡之祿, 以還朝廷. 留不盡之財, 以還百姓. 留不盡之
　　福, 以還子孫.)

　'남길 유(留)'에 담긴 의미를 살려 지은 의미가 깊은 재호이다. 기교든 녹봉이든
재물이든 복이든 다 욕심껏 '싹쓸이'하여 사용하지 말고 자연과 나라와 백성과
후손을 위해 남기는 아량과 여유를 가질 것을 당부하는 재호이다. 스스로에 대한
경계와 수신은 물론, 국가와 사회에 대한 봉사와 후손에 대한 배려까지 담긴 짧
지만 의미가 깊은 재호에 대한 설명의 글이다.

② 아석재(我石齋)

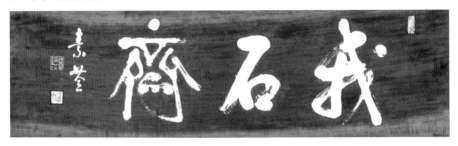

자료6

　근대 한국 서단의 대가인 강암(剛菴) 송성용(宋成鏞 1913~1993) 선생의 재호이
다.　아석재는 강암 선생 스스로 지은 재호인데 중국 송나라 때의 학자인 주희(朱
熹)의 시로부터 아석재라는 재호를 취했다.

　　금서사십년(琴書四十年),　　금(琴)과 책과 더불어 살기 40년,
　　기작산중객(幾作山中客).　　이제는 거의 산중 사람이 다 되었네.
　　일일모동성(一日茅棟成),　　어느 날, 띠 집 한 채를 짓고 보니
　　거연아천석(居然我泉石).　　문득 내가 사는 곳에 샘이 있고 돌이 있음을 알았네.

　탈속한 경지를 읊은 시이다. 음악과 독서를 즐기며 살다보니 비록 속세를 떠
나 산 속으로 은거한 것은 아니지만 이미 은거한 사람이나 다를 바가 없어서 편
안한 마음으로 내가 사랑하는 샘물과 돌과 더불어 자연 속에서 산다는 내용의 한
적한 시인 것이다. 바로 이 시의 "거연아천석(居然我泉石)"이라는 구절에서 '我'자
와 '石'자를 따서 강암은 재호를 '아석재'라고 지었다. 비록 도심에 살지만 은자처
럼 살겠다는 의지를 담은 재호이다. 지금도 강암 고택에는 소전(素筌) 손재형(孫
在馨)이 쓴 '我石齋'라는 현판이 걸려 있다.
　옛 사람들은 이처럼 집에도 당호나 재호, 실명 등을 부여하였고, 그 이름을 매
우 중시했기 때문에 집과 관련한 명문들도 많이 창작되었다. 그 중, 당나라 사람
유우석(劉禹錫)의 「누실명(陋室銘:누추한 나의 집에 대해 새긴 글)」은 중국은 물론 한
국과 일본에도 전해져서 인구에 회자되고 있다.

작품30-1,2 누실명(陋室銘), 24×76cm, 한지에 먹, 2020(좌)/ 34×100cm, 화선지에 먹, 2005(우)

산의 값어치는 높은데 있지 않다. 신선이 살고 있으면 그것이 좋은 산이다. 물
의 값어치는 깊은데 있지 않다. 용이 살고 있으면 그게 신령스러운 물이다. 비

록 누추한 집이지만 이곳에는 항상 내 덕의 향기가 숨 쉬고 있네. 이끼는 섬돌 위로 푸르게 피어오르고 풀빛은 주렴 안으로 푸르게 비쳐 들어오는구나. 언제라도 담소를 나눌 훌륭한 선비들이 찾아오는 곳, 무식한 사람이라곤 없네. 가끔씩 소박한 금(琴)을 타 보기도 하고 금불로 쓴 경전을 들춰보기도 하지. 관악기 현악기의 화려한 음악소리가 귀를 어지럽히는 일도 없고 처리해야할 공문서로 인하여 몸이 수고로운 일도 없다네. 남양에 살던 제갈량의 초가집을 이에 비할 손가? 서촉 사람 양자운의 정자를 이에 비할 건가? 공자는 일찍이 말하였다네. "아무리 누추한 집이라도 군자가 살고 있다면 거기에 다시 무슨 누추함이 있겠느냐?"고. 나는 여기에서 '누(陋)'라는 글자를 따서 나의 집 이름을 '누실(陋室)'이라고 지었네.(山不在高, 有仙則名. 水不在深, 有龍則靈. 斯是陋室, 爲吾德馨. 苔痕上階綠, 草色入簾靑. 談笑有鴻儒, 往來無白丁. 可以調素琴,閱金經.無絲竹之亂耳, 無案牘之勞形.南陽諸葛廬, 西蜀子雲亭. 孔子云 : "何陋之有?")

대다한 자부심을 표현한 실명(室銘)이다. 이미 군자인 내가 거처함으로써 군자의 향기가 가득 밴 집이니 어찌 누추할 수가 있겠느냐는 반문이다. 스스로 군자가 될 것을 다짐하는 마음을 이처럼 역설적으로 표현함으로써 만고의 명문이 되었다.

(2) 한옥의 우아한 장식 - 주련(柱聯)의 멋

현판은 한옥의 멋진 이름표이다. 이 이름표에 대해 부연설명을 겸하면서 한옥을 더욱 멋스럽게 하는 장식이 있으니 그것이 바로 주련(柱聯)이다. 주련은 영련(楹聯)이라고도 하는데 '柱(기둥 주)'나 '楹(기둥 영)'은 모두 기둥을 나타내는 글자이다. 그러므로 주련이나 영련은 모두 기둥에 써 걸은 연구(聯句) 즉 짝을 이루는 글귀를 뜻하는 말이다. 한국에서는 일반적으로 주련이라는 말을 많이 사용하고 중국에서는 영련이라는 말을 더 많이 사용한다.

주련은 '도부판(桃符板)'에서 기원한 것으로 알려져 있다. 즉 '복숭아나무 판'을 걸어두는 것으로부터 기인했다는 것이다. 중국 고대 하(夏)나라 때에 '예(羿)'라는 활을 잘 쏘는 궁수가 있었다. 어느 날, 하늘에 열 개의 태양이 떠올라 만물이 타들어 가는 상황이 되었을 때 예가 활로 아홉 개의 태양을 쏘아 떨어뜨림으로써 한 개의 태양으로 안정되어 오늘에 이르고 있다고 한다. 그는 해와 달을 주관하는 여신인 서왕모(西王母)로부터 공로를 인정받아 장의를 상징인 하늘나라 복숭아(천도:天桃)를 재로로 만든 장생불사의 약 두 알을 하사받았다. 예는 때가 되면 아내 항아(嫦娥)와 함께 그 약을 나누어 먹고 장생불사해야겠다는 생각으로 약을 잘 간직하고 있었다. 그런데 어느 날 항아가 몰래 약 두 알을 다 훔쳐 먹어버렸다. 이에, 항아는 약의 효과가 지나쳐 지상에 살지 못하고 달나라로 올라가게 되었다. 이때부터 항아는 달나라에서 홀로 사는 외로운 여인이 되었고 예 또한 홀아비 신세가 되었다. 이때부터 예는 복숭아를 무서워하고 기피하게 되었다. 복숭아로 만든 약 때문에 아내를 잃게 되었기 때문이다. 지상에 혼자 남은 예는 그의 탁월한 궁술을 후대에 전하기 위해 제자들을 가르쳤다. 한 제자가 예에 버금가는 실력을 갖추게 되었다. 그는 예보다 더 유명한 궁수로 인정을 받고 싶었다. 그러나 예가 살아 있는 한, 아홉 개의 태양을 떨어뜨림으로써 국민영웅이 된 예의 명성을 꺾을 수가 없었다. 이에, 마음씨 나쁜 제자는 스승인 예를 죽이기로 마음먹고 예가 홀로 있을 때를 틈타 몽둥이로 뒤통수를 가격하여 죽였는데 이 때 사용한 몽둥이가 바로 복숭아나무 몽둥이였다. 억울하게 죽은 예는 사후에도 탁월한 궁술을 인정받아 귀신세계의 우두머리가 되었다. 아무 것도 두려울 게 없는 무소불능의 귀신이 된 예였지만 그에게도 치가 떨리도록 무서운 존재가 있었다. 바로 복숭아와 복숭아나무였다. 복숭아 때문에 아내를 잃었고 복숭아나무로 인하여 죽음을 당하게 되었으니 복숭아를 무서워할 수밖에 없었던 것이다. 귀신의 우두머리가 이처럼 복숭아와 복숭아나무를 무서워하니 나머지 귀신들도 당연히 복숭아를 가장 무서운 존재로 여기게 되었다. 이때부터 사람들은 복숭아를 귀신을 쫓는 데에 사용하게 되었다. 그래서 지금도 중국이나 한국에서는 제사상에 복숭아를 놓지 않는다. 제사상에 복숭아를 차려 놓으면 조상귀신이 무서워서 흠향하러 올 수 없기 때문이다. 그리고 집을 지을 때에는 복숭아나무 판때기를 문의 양편

에 붙여둠으로써 잡귀가 침범하는 것을 막는 풍습도 생기게 되었다. 이 복숭아나무 판때기가 바로 '도부판(桃符板)'이다. 나중에는 이 도부판의 효력을 더 강하게할 셈으로 도부판에 귀신세계의 감찰관인 '신다(神茶)'와 '울루(鬱壘)'라는 무서운귀신의 상을 그리거나 이름을 써넣는 풍습이 생겼다. 노부판의 풍습이 그렇게 이어져 내려오다가 후대에 이르러서는 험한 모양의 귀신 형상 대신 집안의 행운을비는 길상어(吉祥語:길하고 상서롭기를 축원하는 말)를 써 넣게 되었다. 특히 입춘절에는 춘첩(春帖)을 써서 붙이기도 했는데 이로부터 해마다 바꿔 써 붙이는 춘첩은 춘첩대로 발전하고, 꼭 복숭아나무 목판이 아니더라도 목판에 글자를 새겨 거는 주련 문화는 주련문화대로 발전하게 되어 집을 지으면 으레 주련을 걸게 되었다.

우리나라에는 조선 초기에 이미 이러한 주련문화가 도입되었으며 조선 후기에 이르러서는 청나라와의 빈번한 교류를 통하여 주련 외에도 대련(對聯)서예 문화가 도입되었다. 특히, 추사 김정희 선생이 중국 서예의 영향을 크게 받으면서대련 형식의 서예작품을 많이 창작함으로써 세간에 대련 형식의 서예가 크게 유행하였으며 추사를 추종하는 이른바 추사서파에 의해서 그 유행은 더욱 번졌다.대련 서예의 유행과 함께 주련문화도 더욱 성하여 이때부터는 멋진 한옥을 지으면 으레 주련을 걸게 되었다. 주련까지 제작하여 걸어야만 한옥의 건축이 완성된것으로 보기 시작한 것이다.

이처럼 조선 초기부터 도입된 주련 문화로 인해 많은 주련 작품들이 탄생하였는데 그중 남명(南冥) 조식(曺植 1501~1572) 선생이 지어 걸었다는「제산천재주(題山天齋柱:산천재의 기둥에 제하여)」라는 주련이 인구에 회자되고 있다. 산천재(山天齋)는 조식 선생이 61세 이후에 거처했던 집이다. 지리산 천왕봉이 바라보이는곳에 지은 이 집에서 후학을 양성하였으니 임진왜란이 일어나자 의병을 일으켜싸운 조헌, 정인홍, 곽재우 등이 다 조식 선생의 제자이다. 조식 선생이 산천재에건「제산천재주」시는 다음과 같다.

작품31 조식 선생 「제산천재주(題山天齋柱), 70×135cm, 한지에 먹, 2011

춘산저처무방초(春山底處無芳草), 봄 산 어느 곳인들 향기로운 풀 없으랴마는
지애천왕근제거(只愛天王近帝居). 천제가 사는 곳과 가까운 천왕봉이 좋아 이
 곳에 자리를 잡았네.
백수귀래하물식(白手歸來何物食), 맨손으로 이곳 왔으니 무얼 먹고 살겠냐고?
은하십리끽유여(銀河十里喫有餘). 은하수처럼 십리 흐르는 물, 마시고도 남으리.

청빈함과 호방함이 돋보이는 시를 지어 주련으로 써 걸은 것이다. 이 주련은 남명 선생이 뜻을 갖고 지리산 천왕봉에 지은 집 '산천재'의 의미를 그대로 부연 설명하고 있다. 아울러 산천재 건축을 꾸며주는 장식적인 역할도 하고 있다. 이 것이 바로 주련의 매력이다.

근래에 필자가 본 주련 중에 특별히 기억에 남는 것은 지리산 자락에 자리한 남원 실상사 승사에 걸린 다음과 같은 주련이다.

정천각지안횡비직(頂天脚地眼橫鼻直), 머리는 하늘을 향하고 발은 땅을 딛고서
 눈은 가로 찢어지고 코는 세로로 선 존
 재(사람)여!
반래개구수래함안(飯來開口睡來合眼), 밥이 오면 입을 벌려 밥을 먹고 졸음이
 오면 눈을 붙여 잠을 잘지어다.

득도한 큰 스님만이 할 수 있는 말이라고 생각한다. 스님이 사는 집에 대한 부 연설명으로서 이만한 구절이 또 있을까? 그리고 이 한 폭의 주련으로 인하여 절 집의 분위기가 얼마나 소박하면서도 성스럽게 살아나는가? 사람을 "머리는 하늘 로 향하고 발은 땅을 딛고서 눈은 가로 찢어지고 코는 세로로 선 존재"로 표현한 것도 재미있고, '바쁜 체 말고 잘난 체도 말라. 분수에 맞게 살면서 배고프면 밥 먹고 잠이 오면 자라'고 일침을 가한 말도 가슴에 와 닿는다. 주련의 매력이 바로 여기에 있다. 이런 경구(警句)를 집의 기둥에 잘 새겨서 걸어 놓고 밤낮으로 감상 한다면 삶이 자신도 모르는 사이에 맑아질 것이다.

(3) 내가 쓴 현판과 주련

① 보현당(普賢堂) - 어짊을 널리 펼치는 집

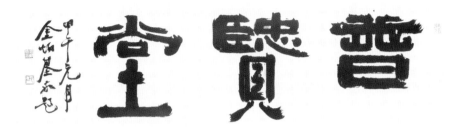

작품32 보현당普賢堂 145×45cm, 한지에 먹, 2014

　대전에 있는 죽림정사(竹林精舍)의 대웅전 곁에 있는 건물의 이름이다. 죽림정사는 인도에 조성된 최초의 승원(僧園)이라고 한다. 가란타(迦蘭陀) 장자(長者)가 자기 소유의 죽림을 붓다께 바치자 마가다의 국왕인 빔비사라가 건립하여 불교 교단에 기증했다고 전해지고 있다. 우리나라에도 죽림정사라는 이름을 딴 절이 여러 군데 있다.

　보현당은 조계종 포교원장을 지냈고 지금은 전북 완주군 소양면에 자리한 송광사의 회주스님이신 도영(道永) 대종사 스님의 부탁을 듣고 기꺼이 써드린 당호이다. 보현은 보현보살(普賢菩薩)을 뜻한다. 보현보살은 부처님의 수행과 소원을 대변하는 보살로서 문수보살(文殊菩薩)과 함께 석가모니불을 협시(脇侍)하는 보살로 유명하다. 문수보살은 석가여래의 왼편에서 여러 부처님의 지덕(智德)과 체덕(體德)을 맡고, 보현보살은 오른쪽에서 이덕(理德)과 정덕(定德)과 행덕(行德)을 널리 펼치는 임무를 맡는다고 한다. 고려 시대 균여(均如)대사는 「보현십원가(普賢十願歌)」를 지어 석가여래의 가르침을 널리 폄으로써 불교의 대중화를 꾀하기도 하였다. 대전 죽림정사의 보현당에 거처하시는 스님께서도 보현보살과 같이 어짊의 덕을 소원하고 행하시기를 발원하는 마음으로 보현당이라는 당호를 지으셨을 테니 서예가인 나는 스님께서 그 뜻을 이루시기를 축원하는 마음을 담아 이 당호를 정성을 다해 써 드린 것이다.

② 인향재(仁香齋) - 어짊의 향기가 나는 집

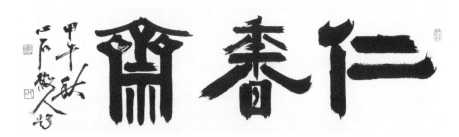

작품33-1,2 인향재(仁香齋) 140×40cm

　전북 완주군 구이면 항가리에 자리한 송 기인(宋基仁) 이향미(李香美) 부부의 단란 한 저택 이름이다. 선대로부터 살아오던 고가 자리에 현대식 건물을 앉히고 입주하면서 건 현판이다. 부부의 이름 송기인 (宋基仁)과 이향미(李香美)에서 '어질 인(仁)'과 '향기 향(香)'자를 따서 '인향재(仁 香齋)라는 집 이름을 지었다고 한다. 참 잘 지은 이름이라고 생각한다.

　공자는 "마을이 어짊이 바로 아름다움이니 어진 곳을 택하여 살지 않는다면 어 찌 지혜롭다고 할 수 있겠는가!(子曰 里仁爲美 擇不處仁 焉得知?:『논어』「이인편」)" 라고 하였다. 마을의 풍속이 어진 것을 가장 아름다운 마을의 조건으로 본 것이 다. 그런데 송기인·이향미 부부는 자신의 집을 '어짊의 향기가 나는 집'이라고 이 름 짓고 그것을 실천하고자 하니 아름다운 집 이름이라고 아니할 수 없다. 이 인 향재로 인하여 주변 마을이 온통의 어짊의 향기가 넘치기를 축원하는 마음으로 이 당호를 썼다. 새집을 마련하여 이사할 때 주는 축하선물로 집의 이름을 써주 는 것보다 더 좋은 것은 없을 것이라는 믿음을 가지고 쓴 글씨이다. 이처럼 의미 가 깊은 재호를 지어 서예작품으로 써 걸고서 그 의미를 음미하며 실천하는 문화 가 널리 보급되기를 바라는 마음 간절하다.

③ 청청헌(聽淸軒) - '맑음'을 듣는 집

중국 남북조 시대 양나라의 소명태자 소통 (蕭統)은 인품이 고결하고 문학적 경지 또한 높은 인물로 알려져 있다. 오늘날까지도 중 국문학 연구의 주요 자료로 활용되고 있는 『문선(文選)』이라는 책을 편찬한 인물로도 유 명하다. 어느 날 그는 교유하던 문인들과 함 께 뱃놀이를 하게 되었는데 문인 중의 한사 람이었던 후궤(侯軌)가 아첨하여 말하기를

자료7 청청헌기(聽淸軒記) 서각 (부분)

"이만한 뱃놀이에 여인과 음악이 없어서야 되겠습니까?"라고 하였다. 이에, 소명 태자는 후궤의 제안에 대한 대답대신 다음과 같은 시구를 읊었다.

하필사여죽(何必絲與竹),　무엇 때문에 실(현악기)과 대나무(관악기)가 필요하겠
　　　　　　　　　　　　소?
산수유청음(山水有淸音).　산수(山水) 속에 이미 맑은 음악이 있는데.

이 시구는 중국 진(晉)나라 시인 좌사(左思)의 「초은(招隱)」에 나오는 구절이 다. 자연 산수 속에 물소리, 새소리, 바람소리 등 천연의 음악이 있는데 그런 자 연 속으로 들어가 뱃놀이를 하려는 참에 무엇 때문에 인공의 음악인 관악기 현악 기의 소리가 필요하며 여인은 또 왜 필요하겠느냐는 반문이다. 아첨했던 후궤가 얼마나 무안했을까?

청청헌(聽淸軒)은 이 시에 나오는 "자연산수 속에 맑은 음악이 있는데(山水有 淸音.)"라는 구절에 착안하여 지은 당호이다. '자연 속의 맑은 소리를 듣는 집'이 라는 뜻이다. 전북대학교 박기인 교수가 전북 완주군 동상면에 터를 잡아 아름다 운 한옥을 짓고 당호를 지어줄 것을 청하기에 지어준 이름이다. 벌써 20년 전의 일이다. 당호를 짓게 된 내력을 밝힌 「청청헌기(聽淸軒記)」도 지어주었는데 일부 를 옮겨보면 다음과 같다.

청청헌기(聽淸軒記)

… 전략 … 옛 사람들이 기왕에 이처럼 이름을 중시했다면 단지 사람의 이름만 이렇게 중시했을까? 아니다. 옛 사람들은 궁실이나 누각, 재실, 방이나 대청 등을 짓고서도 다 이름을 붙였는데 그런 이름을 지을 때에도 백 번 만 번 생각하였으니 그렇게 신중하게 이름을 지은 까닭 역시 고명사의(顧名思義) 즉 이름을 돌아보며 뜻을 생각하고자 함에 있다. 당나라 때의 시인인 유우석이 지은 '누실명(陋室銘)' 이래로 송나라 사람 구양수의 '취옹정' 산곡노인의 '대아당' 및 우리 한국의 '선교장', '운조루', '한벽원' '아석재' 등도 모두 이름을 돌아보며 뜻을 생각하기 위해서 지은 이름들이다.

박기인(朴基仁) 교수는 완주군 동상면 운장산 동쪽 기슭에 좋은 집터 수 백 평을 장만하여 고요하게 거처할 수 있는 집을 지었다. 수개월의 시간을 들여 두 개의 대청과 두 개의 방이 있는 목조 기와 별장을 한 동을 낙성하였으니 이 별장은 남을 향하고 북을 등지고 있으며, 뒤로는 산을 짊어지고 앞으로는 물을 바라보는 자리에 서 있다. 산에는 소나무가 있고, 골짜기에는 옥류가 흐르며, 정원에는 은행나무가 있고, 뜰에는 너럭바위가 있다. 때로는 맑은 바람이 불고, 때로는 밝은 달이 뜨며, 어떤 때에는 어부를 만날 수 있고, 어떤 때에는 나무꾼도 만날 수 있는 곳이다. 굽어보면 멀리 자동차가 점이 되어 달리는 모습을 볼 수 있고, 고개를 들어보면 흰 구름이 한가하게 떠가는 양이 눈에 들어온다. 사람 사는 동네로부터 멀지도 않고 가깝지도 않은 곳에 자리 잡고 있어서 속세인 것 같으면서도 은거할 수 있고, 은거하는 중에도 속세를 볼 수 있는 곳이다. 따라서 외경만으로 보아서는 그 옛날 도연명이 은거했다는 시상촌(柴桑村)과 비슷하다고 할 수 있다. 그러나 이 별장의 주인인 박교수가 품고 있는 뜻이 어느 정도인지에 대해서는 나는 알 수가 없다. 과연 도연명의 경지에 몇 분의 일이나 근접해 있는지를 알 수 없는 것이다. 감히 말하건대 세속으로부터 멀어지고자 하는 마음은 이미 도연명의 경지에 도달해 있으나 몸이 아직 따르지 못하고 있다고 할 수 있지 않을까? 앞으로 만일 이 곳에서 오래 오래 살면서 날마다 자연을 배워 나간다면 장차 도연명의 경지에 이를 수 있으리라고 믿는다.

별장을 낙성한 후에 박기인 교수는 나를 들볶아 그 별장의 이름을 지어달라

고 하였다. 이에 나는 '청청헌(聽淸軒)'이라고 이름을 지었다. 옛날 남조(南朝) 양나라 때에 소명태자가 그의 문우들과 더불어 뱃놀이를 나가려 하니 시종하던 후궤(侯軌)라는 사람이 태자 앞에 나서서 말하기를 "이처럼 성대한 행락에 여자와 음악이 없어서야 되겠습니까? 마땅히 여자들과 음악을 불러서 흥을 돕는 것이 좋을 것입니다"라고 하였다. 이에, 태자는 좌사(左思)가 지은 「초은(招隱)」시를 인용하여 "무엇 때문에 관악기 현악기 등의 음악을 필요하겠느냐? 자연 산수가 이미 맑은 음악을 읊고 있는데 말이다"라고 말하였다. 박기인 교수는 음악에 대한 소양이 깊고 특히 아쟁을 잘 타서 그 조예가 거의 국악 명인들에게 비할 만하다. 박교수가 기왕에 이처럼 음악을 애호하고 또 기왕에 속세로부터 비교적 먼 곳에 별장까지 지었으니 오늘 이후로 경건한 마음으로 자연 산수의 맑은 음악을 배워나간다면 장차 반드시 소명태자나 도연명의 경지에 이를 수 있으리라고 생각한다. 이에, 나는 박교수의 별장 이름을 '청청헌'이라고 지었다. 또한 박기인 교수는 친구들과의 고아한 모임을 매우 즐기는데 그의 다정한 친구들이 만약 이 청청헌에 모여서 눈으로는 산도 있고 물도 있는 경치를 보면서, 귀로는 산수 자연이 읊어내는 맑은 음악을 듣고 달이 밝아서 잠을 이루지 못할 때는 그 좋은 밤을 청담으로 새면서 취하고자 하면 맹물을 마시고서도 능히 취하고, 취하지 않으려고 하면 백 잔의 술을 마시고서도 취하지 않은 채, 함께 좋은 밤을 보낸다면 그 즐거움이 융융(融融)할 것이고 그 기쁨이 참으로 이이(怡怡)할 것이니 이처럼 자연의 산수풍경에 머리를 감고 맑은 음악에 목욕을 하면 이럴 때 느끼는 흥취는 거의 옛 사람의 경지와 비슷하다고 할 것이다.

당나라 때의 시인인 배적(裵迪)의 시에 다음과 같은 게 있다.

"산으로 은거하시려거든 깊은 산으로 가든 옅은 산으로 가든 산과 골짜기의 아름다움을 마음껏 다 누리도록 하시오. 무릉의 어부가 했던 것처럼 도원에서 잠시 노닐다가 다시 돌아오는 일일랑은 하지 마시오."

나는 이 시를 통하여 박교수에게 감히 나의 뜻을 전하고자 한다.

"그대여, 산과 골짜기의 아름다움을 맘껏 다 누리시오. 배적이 말한 '무릉 사람처럼 하지 말라'는 점에 대해서는 나는 이렇게 생각하오. 완전히 속세를 떠나

은거할 필요가 무엇이겠느냐고. 그대여! 뜻만 은거에 두면 될 것이오. 반드시 실지로 은거하라는 뜻은 아니외다. 마음만 은거자가 되면 그뿐, 몸까지 은거의 구애를 받을 필요가 무엇이겠소? 산에서 살든 시끄러운 저자거리에 살든 언제라도 맑은 자연의 소리를 듣고 어느 곳에서라도 맑은 지언의 소리를 들으려고 하는 것, 여기에 바로 청청헌의 참의미가 있소이다."

… 前略 …古人旣而如此重名, 豈只及人名乎? 古人築宮室樓閣齋室房屋, 皆有名, 取名百思萬慮, 其故亦在於顧名思義也. 劉賓客之'陋室'以降, 歐陽永叔之'醉翁亭', 山谷老人之'大雅堂', 及我韓國之'船橋莊', '雲鳥樓', '寒碧園', '我石齋' 皆爲顧名思義而取名者也.

朴教授基仁先生, 於完州東上雲長山東麓下, 買得福地數百坪, 經營精舍, 費數月而落成二廳二房之木造瓦屋之別墅一棟. 朝南負北, 背山臨水. 山有松樹, 澗有玉流, 園有杏樹, 庭有磐石. 有時淸風, 有時明月. 得見漁翁, 可逢樵夫. 俯視則遠見汽車點行, 仰觀則眼到白雲閑行. 不遠不近於人境, 俗中可求隱, 隱中得見俗, 外境頗彷彿陶之柴桑也. 至於墅主之意境, 吾不知幾分近接於柴桑村人, 然敢試謂心已達而身還未及淵明者也. 信乎若久處此地而日學自然, 則將必至淵明之意境也.

別墅落成後, 基仁敎授央我爲其作名, 因而名之曰:「聽淸軒」. 昔南朝梁昭明太子與文友船遊時, 從者侯軌進言曰:「如此盛大之行樂, 應致女樂以助興當可」云云. 於是, 太子借左思招隱詩而答曰:「何必絲與竹, 山水有淸音」. 基仁敎授音樂素養深厚, 尤善彈雅箏, 其造詣之深幾可娉美國樂名人. 朴敎授旣如此愛好音樂, 又旣而遠逸塵囂營經別墅, 從今以後, 敬學自然山水之淸音, 則將必臻昭明 淵明之境也. 故以聽淸軒作墅名. 又基仁敎授甚愛友人雅集, 其友人若會集於此軒, 目遇有山有水之風光, 耳聽山水自然之淸音, 皓月未能寢, 良宵宜淸談, 欲醉則飮白水而能醉, 不欲醉則飮烈酒百壺而不醉, 共渡良宵, 其樂也融融, 其悅也怡怡, 沐於山水, 浴於淸音, 其趣庶幾可及古人乎哉.

唐人裵迪有詩云:「歸山深淺去, 須盡丘壑美. 莫學武陵人, 暫遊桃源裏.」于此亦托此詩略表吾意, 請君'須盡丘壑美'. 至於'莫學武陵人', 則勸君意隱則可也, 不必實隱也, 心隱則可也 不必身隱也. 不關居於山居於市, 時時聽淸, 處處聽淸, 是聽淸軒之眞意所在也.

④ 석청청거(石淸淸居) - 석청(石淸)이 맑게 거처하는 집

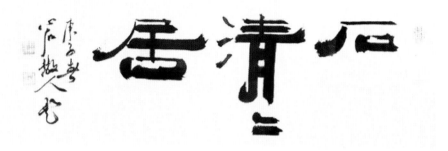

작품34 석청청거(石淸淸居) 100x38cm, 한지에 먹, 2020

　경기대학교 김영준 교수의 부탁을 받고 쓴 서울대 서현 교수 댁의 현판이다. 김영준 교수는 '빠떼루 아저씨'로 더 유명하다. 젊은 시절 국가대표 레슬링 선수로 활동했고 방콕 아시안 게임에서 동메달을 땄으며, 뮌헨 올림픽에서는 경기를 잘 하고서도 탈락하는 억울함과 불운을 겪었다. 1984년 LA올림픽 레슬링 국가대표 감독을 맡았을 때, 유인탁 선수가 금메달을 타자 목말을 태우고 경기장을 도는 명장면을 연출하여 그 장면이 두고두고 애국가 방송의 영상이 되어 국민들의 가슴을 뜨겁게 했었다. 이후, KBS, MBC, SBS 등 각 방송사 레슬링 경기 해설을 하면서 그 유명한 "아, 반칙입니다. 빠떼루를 줘야 합니다."라는 말을 함으로써 반칙 없는 세상을 갈망하는 국민들의 큰 호응을 얻어 크게 유행하는 유행어가 되었으며 이때부터 김영준 교수는 "빠떼루 아저씨'로 불리게 되었다. 대한주택공사(LH공사)의 간부직과 방송활동을 겸하면서 주경야독으로 경영학석사와 이학박사 학위를 취득하는 입지전적인 삶을 이어감으로써 1998년에는 경기대학교 교수가 되어 후학을 양성함과 동시에 대학원원장을 맡아 대학 행정을 일신하기도 하였다. 서예 감상에 탁월한 안목을 갖고 있는 서예 애호가이기도 하다. 나를 무척 아껴 주시는 선배님이시다. 이런 선배님이 부탁할 정도이면 서울대 서현 교수님의 인품은 충분히 짐작하고 남음이 있어서 흔쾌히 써 드렸다. 석청(石淸)은 서현 교수님의 아호이다. 일부러 '淸'자가 두 번 겹치도록 '청거(淸居)'라는 말을 붙이고, '淸'자 하나를 서예에서 전통적으로 사용해온 방식의 '〃'로 씀으로써 조형성을 추구하였다.

⑤ 단원수족실(但願睡足室) - 다만 잠이 충분하기를 원하는 집(방)

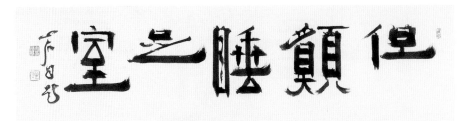

작품35 단원수족실(但願睡足室), 92×25cm, 한지에 먹, 2020

이것은 나의 침실에 붙일 실명(室名)이다. 나보다 더 잠을 못 자서 고생하는 사람이 있다면 그분께 드릴 생각이다. 오죽 잠을 자고 싶었으면 이런 이름을 지어 붙였을까? 나는 정말 잠을 잘 자지 못한다. 어림잡아 35세 이후로는 매일 밤 5시간 이상을 자본 적이 없는 것 같다. 5시간만 자면 다음날 컨디션이 참 좋다. 밤잠을 4시간 정도 자는 게 일상이 되어버렸다. 대신 낮에 30분~1시간 정도 낮잠을 자면 다시 정신이 개운해진다. 이런 잠 습관 덕택에 밤늦도록 공부도 할 수 있었고, 새벽 일찍부터 글씨를 쓸 수도 있었다. 그런데 문제는 생활의 리듬이 깨지면 4~5시간 자는 잠마저 제대로 못 자거나 아예 뜬 눈으로 날을 새는 경우가 적지 않다는 데에 있다. 이런 불면이 사나흘 혹은 10여일 계속되면 그 고통은 형언하기가 쉽지 않다. 그렇다고 해서 아직 수면제를 먹어본 적은 없다. 버티면서 낮에 해야할 일을 다 하고 다니면 어느 날엔가 5시간 정도 잠을 자는 날이 있고, 그 다음부터는 다시 생활리듬이 5시간 수면으로 정상화된다. 그런데 나이가 들면서 불면이 조금씩 걱정이 된다. 제발 아침에 해가 동동 떠오를 때까지 늘어지게 잠을 잘 수 있었으면 좋겠다. 그래서 침실 이름을 '다만 잠이 충분하기를 원하는 집(방)'이라는 뜻을 담아 '단원수족실(但願睡足室)'이라고 지었다.

중국 송나라 때의 이름난 시인이자 산문가이며 서예가이자 화가였던 동파(東坡) 소식(蘇軾 1036~1101) 또한 불면증에 시달렸다고 한다. 그는 「시원에서 차를 달이며(試院煎茶)」라는 시의 마지막 구절에서 다음과 같이 말했다.

문자(책) 5천권으로 장(腸내장)을 지탱하고 배를 버티게 할 게 아니라, 단지 원

126

하는 것은 마실 차 한 단지가 항상 있고 해가 높이 떠오를 때까지 잠을 충분히
자는 것(不用文字五千卷撑腸拄腹, 但願一甌常及睡足日高時).

문인이나 학자는 독서를 많이 하여 얻은 지식을 힘으로 삼는다. 밥을 먹어서
밥의 힘으로 장과 배의 버팀목을 삼듯이 학자는 많은 책을 읽어서 그 책의 힘으
로 자부심을 가지고 장과 배를 버티게 하고자 한다. 그러나 불면증에 시달릴 때
는 그런 독서가 아무 소용이 없다. 오히려 불면증을 가중시키기 십상이다. 그저
적당히 마시고 먹고 충분히 잠을 잘 수 있는 생활이 필요하다. 불면에 시달릴 때
내게는 소동파의 이 말처럼 절실하게 다가오는 말이 없었다. 그래서 이 구절의
의미를 취하여 내 침실을 '단원수족실(但願睡足室)'이라고 이름 하였다.

소동파는 시를 짓는 태도에 대해서 "시는 불을 끄러 가듯이 화급하게 지어야
한다. 멈칫거리다가 시상이 달아나버리면 더 이상 그 시상을 붙잡을 수 없을 테
니.(作詩火急追亡逋, 淸景一失後難摹.)"라고 말한 적이 있다. 천재 시인다운 발언
이다. 용솟음치는 시상을 제때에 시로 표현해 두지 않으면 다시 뒤이어 쏟아지는
시상으로 인하여 앞의 시상은 묻혀 버려서 다시는 원래의 그 시상을 더듬어 볼
수조차 없게 된다. 그러므로 시상이 떠오르는 그때에 화급히 시를 지어야 한다고
했다. 참으로 운치가 있는 해학적 표현이다. 나는 시에 대해서는 감히 이런 생각
을 못한다. 둔재라서 그처럼 화급히 붙잡아야할 시상이 떠오르지 않기 때문이다.
그러나 잠에 대해서는 소동파의 이 말을 반드시 적용해야겠다는 생각을 한다.

잠이 올 때면 화급하게 잠자리에 듦으로써 그 잠이 달아나지 못하게 해야 한다.
달콤한 졸음은 한 번 잃어버리고 나면 다시 붙잡기 어려울 테니…

(入睡火急追亡逋, 甛眠一失後難摹.)

단원수족실(但願足睡室)에서 깊은 잠을 충분히 잘 수 있기를 기대해 본다. 아
아! 이 기대감이 또 잠을 쫓을 지도 모를 일이다. 呵呵.

⑥ 진수당(進修堂) - 덕을 향해 나아가고 자신이 해야 할 업(業일)을 닦는 집

작품36 진수당(進修堂), 각 글자 110×110cm, 한지에 쓴 후 동판, 2002

　전북대학교의 국제회의장과 모의법정 등이 자리한 건물의 이름이다. 진수(進修)는 『역경(易經)』 중천(重天) '건(乾)'괘의 문언전(文言傳)에 나오는 "진덕수업(進德修業)"의 줄임말이다.

　　군자는 덕을 향해 나아가고 업을 닦는다(자기 일에 최선을 다한다). 충성되고 미
　　덥게 하는 것이 덕에 나아가는 것이고, 말을 닦음으로써 하는 말에 진실과 정
　　성을 세우는 것이 곧 업을 닦는 것이다(君子進德脩業. 忠信 所以進德也, 脩辭立其誠
　　所以居業也).

　2001년도엔가 대학 측의 부탁을 받고 쓴 현판이다. 한 글자가 가로 세로 각 1.1m인 큰 글씨이다. 이처럼 큰 글씨를 전혀 개칠함이 없이 일필휘지하느라 꽤 힘이 들었다. 고생하는 나를 보며 주변에서 작게 써서 확대 복사하라는 권고를 하는 사람도 있었지만 나는 필획의 생명력이 떨어지는 확대복사를 끝내 사양하고 이틀 만에 원하는 작품을 얻었다.

자료8 진수당 건물

40대 후반 아직 젊었을 때 팔팔한 기상으로 휘호한 글씨라서 내 개인적으로 애착이 가는 작품이다. 아쉽게도 동판을 뜨는 과정에서 부주의로 원본이 망실되었다. 아무튼 이 동판 현판이라도 오래 남기를 소망한다.

⑦ 계영원(誡盈院) - 가득 차는 것을 경계하는 집

작품37 계영원(誡盈院), 160cm×50cm, 한지에 쓴 후 타인 서각, 2002

전주시 한옥마을에 위치한 '전통 술 박물관'의 시음실(試飲室:음주 체험실) 현판이다. '계영(誡盈)'은 '가득 차는 것을 경계하고 삼간다.'는 뜻이다. '계영배(誡盈杯)'라는 술잔이 있다. 자료9에서 보는 바와 같이 술잔 안에 입을 벌린 용이 한 마리 들어앉아 있다. 용의 입 높이보다 높게 술을 채우려 들면 용의 입으로 술이 들어가 잔 받침 아래에 달린 그릇으로 내려감으로써 술이 가득 차는 일이 없도록 만든 잔이다. 술을 가득 차게 따르는 것을 경계하고, 나아가 지나친 욕심을 경계하는 의미를 담은 잔이다. 전해오는 바에 의하면 당나라 현종이 고안했다고 한다. 후대의 왕들도 이런 잔을 만들어 스스로 경계를 삼기도 하고 신하들에게 나누어 주기도 했다.

술잔을 가득 채우는 것도 경계해야 하지만 술 자체를 꽉 차게 마시는 것, 즉 만취(滿醉)하도록 마셔서는 안 된다는 의미를 담아 내가 짓고 쓴 현판이다.

자료9 계영배(戒盈杯)

⑧ 삼도헌(三到軒)

작품38-1,2 삼도헌(三到軒), 130×35cm(한자)/25×100cm(한글), 한지에 쓴 후 김종연 서각, 2000

　내가 짓고 쓴 현판이다. 전주시 한옥마을에 걸려 있다. 원래 '3도(到)'는 송나라 때의 학자인 주희(朱熹)가 독서의 방법으로 제시한 '심도(心到:마음으로 읽음)', '안도(眼到:눈으로 읽음)', '구도(口到:입으로 흥얼거리면 읽음)'를 이르는 말이다. 주희의 이 말을 원용하여 사람들은 차를 마실 때에도 3도(到), 즉 차의 색깔이 눈에 이르게 하고(眼到) 차향이 코에 이르게 하며(鼻到) 맛이 입에 이르게(口到) 해야 한다."는 생각을 가졌다. 이 건물은 전통차를 마시는 곳이기 때문에 '3도(到)'의 의미를 살려 이런 이름을 지어 붙인 것이다. 집에는 한자로 '三到軒'이라고 쓴 현판을 걸었고 골목을 향해 난 대문에는 관광객들이 쉽게 읽을 수 있도록 한글로 쓴 현판을 걸었다.

⑨ 완판본문화관

작품39 완판본문화관, 160cm×50cm, 한지에 쓴 후 김종연 서각, 2000

완판본은 조선 말기에 전라북도 전주에서 간행된 고대 국문소설을 주로 판각한 목판본을 통틀어 이르는 말이다. 17세기 전라도 태인 지방에서 손기조(孫基祖), 전이채(田以采), 박치유(朴致維) 등 아전 출신들이 간행한 책이 방각본의 원류가 되었다고 한다. '방각본(坊刻本)'이란 서울에서 판각한 '경각본(京刻本)'에 상대되는 '지방 동네'에서 새긴 판본이라는 뜻이다. 18세기에 들어서면서 방각을 담당하는 층이 서리 중인층으로부터 서민 출신의 상공인 층으로 바뀌어 갔는데 일찍부터 상업이 발달하고 물자가 풍성하던 전주 지방에는 소작하던 농민들이 호남평야를 배경으로 경제적 안정을 얻으면서 상업 자본의 유입으로 돈이 많은 상인(富商) 층을 형성하게 되었다. 이처럼 경제적 여유가 있는 서민층이 폭넓게 형성되면서 이들의 독서에 대한 욕구가 높아지자 완판본의 간행이 성하게 되었다. 완판본은 그때 판각하여 간행한 '완판방각본(完板坊刻本)'의 줄임말이다. 전주 지방은 출판에 필요한 판재(板材), 각수(刻手), 한지(韓紙) 등이 풍부했으므로 완판본의 간행이 성하게 된 것이다.

완판본문화관은 완판본 도서에 대한 연구는 물론 조선시대 판각문화의 현대적 활용과 문화상품화를 도모하기 위해 세운 건물이다. 준공에 즈음하여 전주시의 요구로 쓴 현판이다. 완판본 문화관이 전주를 이 시대의 출판문화도시로 거듭나게 하는 데에 큰 역할을 다하기를 축원한다.

⑩ 매창화우상억재(梅窓花雨相憶齋)

작품40 매창화우상억재(梅窓花雨相憶齋), 420cm×60cm, 한지에 쓴 후 이봉희 서각, 2018

매화가 핀 창가에 꽃비가 내릴 때 서로가 서로를 그리워하는 집

전북 부안에는 매창(梅窓)공원이 있는데 이 공원은 빼어난 시를 남긴 조선시대의 시기(詩妓) 이매창(李梅窓 1573~1610)을 기리기 위해 조성한 공원이다. 2018년 4월 10일, 이곳에서는 '매창화우상억재(梅窓花雨相憶齋)'라는 이름의 매창기념관 개관행사가 있었다. 시인 이매창과 관련된 자료를 수집하여 연구, 교육, 활용, 보존하기 위해 지은 2층 한옥건물이다.

부안군청으로부터 이 건물에 걸 현판(懸板)을 써달라는 부탁을 받았을 때 나는 "뭐라고 써야하느냐?"고 물었다. "지금 생각한 이름은 '매창테마관'인데 교수님께서 더 좋은 이름이 있으면 지어주시라."고 했다. 참 다행이었다. '매창테마관'이라는 이름을 듣는 순간 그렇게 써달라고 하면 어쩌나 하는 걱정을 했는데 멋진 이름을 지어달라고 하니 오히려 반가웠다.

요즈음 문화관련 건물로 한옥을 짓고, 거기에 전통방식으로 현판을 제작하여 거는 경우가 종종 있다. 그런데 이런 현판의 내용을 보면 아쉬울 때가 많다. 이름을 지어서 현판을 건 게 아니라 건물의 용도에 대한 설명을 써서 걸어 놓은 경우가 많기 때문이다. '한옥생활체험관', '도자문화체험관', '전통문화연수원' 등이 바로 그런 예이다. 궁궐 건물에 '왕의 집무실', '왕의 침실'이라는 설명을 붙이지 않고, 건물에 '근정전(勤政殿)', '교태전(交泰殿)' 등 고유의 이름을 지어 불렀듯이 오늘날 짓는 집에도 '한옥생활체험관', '전통문화연수원' 등과 같은 설명을 붙일 게 아니라 의미가 깊은 이름을 지어 붙여야 건물이 제격을 갖추게 될 것이다. 건물

에 대한 용도설명은 별도로 스테인리스나 아크릴 등으로 제작하여 눈에 띄는 곳에 세워두는 것이 실용적이기도 하고 미관에도 좋을 것이다. 부안군청으로부터 '매창테마관'이라는 용도로 지은 건물에 대한 작명을 부탁받은 나는 한 동안 생각 끝에 '매창화우상억재(梅窓花雨相憶齋)'라는 이름을 지었다.

'매창화우상억재(梅窓花雨相憶齋)'는 '매화꽃 핀 창가에 꽃비가 내릴 때 서로가 서로를 그리워하는 집'이라는 뜻이다. 부안이 낳은 조선시대 최고 수준의 여류시인 '매창(梅窓)'이라는 이름과 함께 그의 시 〈이화우(梨花雨:비처럼 쏟아지고 흩날리는 배꽃)〉에서 '花雨(꽃 비)'라는 두 글자를 따고, 평생 그의 삶에 배인 추억과 그리움에서 '상억(相憶)'이라는 말을 취하여 지은 이름이다.

이화우 흩날릴 제 울며 잡고 이별한 님
추풍낙엽아래 저도 나를 생각는지
천리에 외로운 꿈만 오락가락 하노매

이매창이 지은 '이화우(梨花雨)'시의 전문이다. 아쉬운 이별과 간절한 그리움이 담긴 명편이다. '매창화우상억재(梅窓花雨相憶齋)'가 이 시의 정신과 의미를 담을 수 있기를 바란다. 매창화우상억재에 들어서는 누구라도 시인 이매창의 숨결을 느끼고, 화우로 쏟아지는 그의 시에 물들면서, 사람과 사람 사이의 온정인 추억과 그리움에 빠지게 되기를 기원한다. 매창화우상억재가 한 시대를 풍미한 여류시인 이매창을 추모하면서 이 시대를 살아가는 우리들 가슴에 시심(詩心)을 심고, 사람에 대한 사람의 사랑을 실천하며, 사랑하는 사람에 대한 그리움을 엮는 역할을 다하는 건물이 되어 전북 부안의 명소로 자리하게 되기를 축원하는 마음 간절하다.

⑪ 정담원(情談園)

작품41 정담원(情談園), 70cm×80cm, 한지에 쓴 후 이봉희 서각, 2016

　전북대학교 어학연수원인 '뉴실크로드'관 내에 있는 학내식당에 걸린 현판이
다. '정감이 넘치는 대화를 나누며 식사를 하는 동산'이라는 의미를 담은 현판이
다. 이름은 누가 지었는지 확인하지 못했고 전북대학교 측의 요청을 받고 글씨만
내가 썼다. 현판으로서의 가독성(可讀性)과 의미 전달의 기능, 벽면과의 어울림
을 고려하면서 서예의 예술성도 충분히 살리기 위해 많은 생각 끝에 한글과 한자
를 함께 쓰는 현판을 구상하였다.

⑫ 청운정(靑雲亭)

작품42 청운정(靑雲亭), 100cm×35cm, 한지에 쓴 후 김종연 서각, 2018

　전북대학교가 개교 70주년을 맞아 한옥 분위기가 나는 캠퍼스를 조성하는 사업의 일환으로 닦은 건지광장의 분수대가 내려다보이는 소나무 숲에 세운 정자의 이름이다. 학생들로 하여금 청운의 꿈을 갖게 하자는 취지에서 세운 정자의 현판이다. 나는 원래 학생들이 보다 더 적극적이고 주체적으로 꿈을 끌어당기는 마음을 갖게 하자는 의미를 담아 '당길 나(拏)'자를 써서 '나운정(拏雲亭)'이라고 명명하자는 제안을 했으나 "무슨 뜻인지 알아보기 어렵다."는 대학 측의 의견을 받아들여 '청운정(靑雲亭)'이라고 쓰게 되었다. 가능한 한 젊고 튼튼하고 문화적인 매력이 흐르는 서체로 쓰려고 노력하였다. 학생들이 이 정자에 올라 사색하면서 청운의 꿈을 꾸고 또 이루기를 바란다.

⑬ 희망의 샘 안전봉사대

전주시청 공무원 김칠현 사무관이 중심이 되어 운영하는 자원 봉사대의 현판이다. 김칠현님으로부터 '희망의 샘 안전봉사대'가 하는 여러 가지 봉사활동에 대한 이야기를 듣고 감명을 받아 나 또한 봉사하는 차원에서 윤필료도 받지 않고 써준 작품이다. 희 망자원봉사대의 아름다운 봉사활동이 오래도록 계속되기를 축 원한다.

작품43 희망의 샘 안전봉사대,
25cm×150cm, 한지에 쓴 후 이봉희 서각, 2017

⑭ 여천(如泉) 최온순전통복식실

전북대학교 박물관 내에 마련된 전통복식실의 현판이다. 여 천(如泉) 최온순 여사는 대한민국 무형문화재 제22호 침선장(針 線匠)으로 지정을 받은 전통복식 연구가이자 제작 장인이다. 평 생을 바느질하여 제작한 전통복식을 모두 전북대학교 박물관에 기증함으로써 이 '여천(如泉)최온순전통복식실'이 마련되었는데 기증하신 분의 숭고한 뜻을 담기 위해 정성을 다해 쓴 작품이다. 이 전통복식실이 한국의 전통복식을 연구하는 중심역할을 다하 기를 축원한다.

작품44 여천(如泉) 최온순전통복식실,
35cm×120cm??, 한지에 쓴 후 이봉희 서각, 2017?

⑮ 전북대학교

작품45 전북대학교, 560×110cm, 한지에 쓴 후 이봉희 서각, 2019

　2019년 9월에 써서 판각과정을 거쳐 11월 20일에 새로 지은 한옥 정문에 건 '전북대학교' 현판이다. 전국 최초로 한옥 정문을 조성한 전북대학교는 일찍부터 전통문화의 도시 전주와 어울리는 캠퍼스 조성을 위해 노력해 왔다. 이미 전북대학교 주변에 위치한 건지산(乾止山)으로부터 이름을 취한 '건지광장'을 조성하고, 작은 연못과 연못 속에 세운 문회루(文會樓) 정자, 그리고 그 곁의 작은 송림(松林) 속에 앉힌 청운정(靑雲亭) 등을 통하여 한국적인 분위기가 물씬 풍기는 캠퍼스를 조성하였다. 새로 지은 법학전문대학원의 문루(門樓)도 한옥으로 조성하였다. 4개의 교문 중 가장 큰 남면의 정문교문도 한국 최초로 한옥으로 건립함으로써 전 캠퍼스의 분위기를 웅장한 위용과 함께 아늑한 한국 전통의 아름다움이 흐르도록 꾸몄다.

　정문 교문의 현판을 써달라는 대학 본부의 요청을 받고 예상되는 현판의 크기를 가늠해 봤더니 가로 560cm 세로 110cm였다. 여러 장의 한지를 이어 원촌(原寸) 크기로 준비한 다음 9월 12일부터 시작된 추석 연휴를 이용하여 작품을 제작하기로 계획하였다. 9월 13일, 차례와 성묘를 마친 후, 작품을 제작하기 위해 미리 책상을 한편으로 몰아붙여 공간을 확보해둔 중문과 서예 강의실에 나왔다. 그런데 이게 웬일일까? 에어컨이 작동하지 않는 것이었다. 냉난방 시설이 중앙제어식이기 때문에 연휴가 시작되기 전인 9월 11일 대학본부 시설과에 전화하여 혹시라도 서예실이 있는 건물의 에어컨 작동을 중단하지 않도록 당부까지 했었는데 뜻밖에 에어컨 작동이 안 되니 당황스러웠다. 휴일이라서 미안하긴 했지만 담당 직원에게 전화를 걸어 문의하였다. 작동을 중단하지 않았다면서 바로 시설 팀에게 연락을 해주었다. 점검 결과, 아! 이게 웬일! 에어컨의 실외기가 노후로 인하여 고장을 일으킨 것이라서 연휴가 끝나야만 수리 혹은 교체가 가능하다고 했다. 2019년 여름은 우리나라 기상 관측

이후 가장 더운 여름이었다. 여름 내내 연일 40도에 육박하는 폭염이 계속되었고 추석을 맞은 9월 중순에도 여전히 35~36도를 오르내리는 더위가 계속되었었다. 이런 폭염에 에어컨 작동이 안 되니 난감하지 않을 수 없었다. 그러나 나는 계획했던 대로 9월 14일에 작품을 제작하기로 했다. 전날 저녁부터 재계하는 마음으로 몸과 마음을 가다듬고, 14일 아침 태극권으로 몸을 풀어 컨디션을 조절한 다음 오전 10시부터 작품을 시작했다. 미리 준비한 한지를 펴고 사전에 골라놓은 붓을 들어 일필휘지로 쓰기 시작했다. 개칠이나 덧칠 한 번 없이 첫 작품을 완성했다. 진즉부터 구상해 두었던 필획과 자형이 구현되어 나왔다. 온 몸이 땀으로 범벅이 되었다. 제법 괜찮은 작품이 나왔으나 '북'자와 '학'자의 'ㄱ' 받침 부분이 마음에 들지 않았다. 다시 썼다. 거푸 세 번을 쓰고서 세 벌의 작품을 비교해 보았다. 두 번째 썼던 게 제일 나아 보였다. 에어컨이 없는 실내는 온도가 분명 30도를 훨씬 넘었을 텐데 그런 더위 속에서 다리는 기마자세를 한 채 팔을 앞으로 뻗어 가로 세로 각 1미터가 넘는 글자를 5자씩 세 번을 반복하여 15자를 쓰고 났더니 거의 탈진 상태가 되었다. 세 벌의 작품을 그대로 바닥에 펼쳐둔 채 그날은 제작을 멈추기로 했다. 일요일인 다음날 10시 다시 서예실에 갔을 때 실내는 이미 훈훈한 기운이 꽉 차 있었다. 일단 어제 썼던 것을 살펴 본 후, 어제 보다 더 좋은 작품을 얻을 셈으로 다시 붓을 들었다. 두 벌을 더 썼다. 붓을 놓은 후 지금까지 쓴 것들을 바닥에 모아 놓고 비교해 보려고 했으나 작품의 가로 길이가 5.6미터나 되다보니 작품들이 한 눈에 들어오지 않았다. 책상 위에 올라가서 내려다보아도 별 차이가 없어서 시야에 다 들어오지 않기는 마찬가지였다. '이제까지 쓴 게 다 그다지 나쁘진 않으니 이 중에서 고르리라'라는 생각을 하며 작업을 마무리 했다. 더위에 몸이 다시 탈진할 지경에 이르렀다.

다음 날, 어제 쓴 5벌의 작품을 들고 대학원 연구생 네 명과 함께 벽면이 좋은 대형 강의실을 찾아갔다. 연구생들로 하여금 두 사람씩 조를 나누어 한 조당 한 작품을 들고 하얀 벽면을 배경으로 서게 하였다. 그리고선 나는 멀리 떨어져 작품을 바라보며 선별하기 시작했다. 이렇게 해서 둘 중의 한 작품씩을 탈락시켜 나가다 보니 맨 마지막에 남은 것은 첫째 날 두 번째로 쓴 작품이었다. 전북대학교 한옥 정문의 현판 글씨가 확정되는 순간이었다. 각 작품에서 잘 쓴 글자만 골라 낱글자를 오려서 이어붙이는 일이 없이 한 장의 한지에 한 번에 쓴 작품으로 현판을 새기게 되어 마

음이 흐뭇했다. 각(刻)은 이봉희 선생이 맡았고 목재는 잘 건조한 은행나무를 사용하기로 했다.

한옥 정문 준공식을 하는 날, 현판을 가렸던 막이 걷히자 자리를 함께한 내빈들이 자신도 모르는 사이에 탄성을 터뜨렸다. 그 탄성을 들으며 나는 일단 안도의 숨을 내 쉬었다. 식순에 현판을 제작하는 과정과 선택한 글씨체 등에 대해서 설명하는 시간이 있었다. 나는 다음과 같은 설명을 하였다.

"현판은 예술성도 중요하지만 '가독성(可讀性)'을 갖춘 바른 글씨체로 쓰는 것이 더 중요합니다. 바르게 쓰면서도 살아있는 필획을 구사함으로써 정직하면서도 은근한 예술미를 갖추도록 써야 합니다. 제가 지난 20여 년 동안 연구한 광개토태왕비 서체의 필획과 광개토태왕비에 반영된 민족미감을 그대로 재현하여 창제한 훈민정음 판본체의 필획, 그리고 그러한 민족미감의 연장선상에 있는 추사 김정희 선생 서예의 필획과 결구를 융합하여 나름대로 독특한 서체를 창조하여 쓰려고 노력했습니다. 광개토태왕 즉 '국강상광개토경평안호태왕(國岡上廣開土境平安好太王)'은 우리 역사상 국토의 경계 즉 '토경(土境)'을 가장 많이 넓힌 왕입니다. 21세기는 '토경(土境)'은 넓힐 수 없으니 '문경(文境)' 즉 문화영토를 넓혀나가야 합니다. 전북대학이 한국의 문화영토를 넓히는 데에 앞장서는 인재를 많이 배양하기를 기원하면서 '광개토경(廣開土境)' 대신 '광개문경(廣開文境)'을 꿈꾸며 현판에 광개토태왕의 기상을 담고자 했습니다."

자료10 전북대학교 교문 전경

이 현판과 함께 내가 22년 동안 재직했던 전북대학이 무궁한 발전을 이어가기를 축원한다. 이 현판의 원본 글씨는 전북대학교 박물관에 기증할 생각이다. 이 또한 오래도록 보존되기를 바란다.

⑯ 전주한옥마을(全州韓屋村)

작품46 전주한옥마을(全州韓屋村), 250cm×120cm, 한지에 쓴 후 석수 석각, 2006

　전주 한옥마을로 들어서는 입구에 세운 표지석이다. 이 표지석의 위치에서 왼편으로 방향을 꺾어 등산로를 따라 오목대(梧木臺)에 오르면 한옥마을의 전경을 한 눈에 내려다 볼 수 있다. 방향을 꺾지 않고 한옥마을의 동서를 관통하는 메인 스트리트(Main Street)를 따라 내려가면 전주공예품전시관이 자리하고 있고, 더 내려가면 조선 개국의 경사를 기념하여 지은 경기전(慶基殿)과 태조 이성계의 어진을 보관하고 있는 어진박물관을 만나게 된다. 더 내려가면 100년 이상의 역사를 가진 전동성당이 자리하고 있다.

　이 한옥마을 석각은 2009년에 제작한 작품이다. 일부러 돌 안에 꽉 차지 않도록 글자를 배치했다. 글자를 크게 써서 석면에 가득 차게 배치하면 글씨를 보다 크게 볼 수 있는 효과는 얻을 수 있겠지만 꽉 채운 구도가 답답할 뿐 아니라, 글씨에 시선을 집중하게 하는 효과는 오히려 떨어진다. 가독성과 예술성을 동시에 만족시키려는 의지를 가지고 필획을 구사하고 장법을 모색하였다. 전주한옥마을이 세계적인 관광명소가 되기를 축원하는 마음을 담았다.

⑰ 세전미풍(世傳美風), 화성양속(化成良俗) 주련

작품47 세전미풍(世傳美風), 화성양속(化成良俗) 주련,
30×120cm×2폭, 한지에 쓴 후 타인 서각, 1998

전주 한옥마을의 '한옥생활체험관' 대문 양편에 걸려 있는 주련이다. 한옥생활체험관의 주 건물 이름은 '세화관(世化館)'이다. 전주시의 부탁을 받고 '세상을 변화시키는 집'이라는 뜻을 담아 그렇게 지었다. 세화관이 자리한 '한옥생활체험관'의 정문이기 때문에 문의 이름은 세화문이다. 그 세화문의 양 편에 걸 주련이니 '세화(世化)'의 의미를 담아야 함은 당연하다.

세전미풍(世傳美風)
세상에 아름다운 풍속을 전하여
화성양속(化成良俗)
이 시대에 맞는 좋은 습속을 이루도록 하자

'세화관(世化館)'의 '세화(世化)' 두 글자를 머리글자로 삼아 지은 대련 구절을 주련으로 썼다. 1998년인가? 막 한옥마을을 조성하기 시작한 시기에 쓴 글씨이다. 22년 전 내 나이 45세에 쓴 글씨라서 지금도 이 주련을 볼 때마다 감회가 새롭다. 대구를 이루기 위해서는 '상전비풍(相傳美風)'이라고 하는 게 더 낫다는 생각을 했지만 '世'와 '化'로 머리글자를 삼다보니 '세전미풍(世傳美風)'이라고 하게 되었다. 이 세화관을 찾는 사람들이 우리의 전통 한옥의 생활을 체험하면서 조상들이 남긴 미풍양속을 이 시대에 되살려 사용할 수 있는 지혜를 얻기를 축원하는 마음으로 썼다.

⑱ 내소사(來蘇寺) 지장전(地藏殿) 주련

전라북도 부안군 진서면에 자리한 내소사는 입구에 줄지어 서 있는 전나무 숲이 아름답기로 유명하고, 단청을 하지 않은 문루인 봉래루와 대웅전의 질박하면서도 문기가 넘치는 건축으로 유명하다. 또한 대웅전 외부의 무단청과는 달리 내부를 치장한 단청이 아름답기로도 유명한 절이다. 내

작품48 내소사(來蘇寺) 지장전(地藏殿) 주련,
32×180cm×8폭, 한지에 쓴 후 타인 서각, 2012

소사의 이름에 대하여 일설에는 당나라 장수 소정방(蘇定方)이 와서 세웠기 때문에 '내소(來蘇)'라 하였다고 하나 이는 속설일 뿐 근거가 없다. 원래는 '소래사(蘇來寺)'였음이 『동국여지승람(東國輿地勝覽)』과 최자(崔滋)의 『보한집(補閑集)』, 그리고 정지상(鄭知常)이 지은 「제변산소래사(題邊山蘇來寺)」라는 시 등을 통해서 밝혀졌다. 이것이 언제부터 '내소사'로 불리게 되었는지는 확인할 수 없다.

나는 부모님이 건강하실 당시 가끔 부모님을 모시고 내소사에 갔었다. 나는 노년의 부모님을 모시기에는 부모님께서 옛날에 사셨던 곳이나 전답이 있던 곳 혹은 특별히 자주 가셨던 곳을 찾아가는 것만큼 좋은 게 없다고 생각한다. 옛날에 살던 시골마을 고샅을 돌아볼 때면 부모님은 두 분이 서로 경쟁하듯이 그 옛날 추억을 말씀하시곤 하셨다.

이게는 정읍댁네 집인데 사람이 안 사는지 다 무너졌네.… 저것 좀 봐라, 저게 부무실댁네 담장이었고 거기에 능소화가 있었는데 지금도 능소화가 피어있

네.… 옛날에 있던 우물은 없어졌네.… 늬 아버지는 여자들이 우물터에서 빨래
하고 있으면 부끄러워서 그 옆으로 지나가도 못했어야…

두 분이 끊임없이 추억을 이야기하며 그렇게 좋아하실 수가 없었다. 1주일쯤
지난 후 다시 모시고 또 그 곳에 가면 전에 했던 이야기를 다 잊어버리시고 또 다
시 그때 하셨던 이야기를 반복하시기도 하고, 문득 생각해 낸 다른 이야기도 하
시며 또 즐거워 하셨다. 관광명소를 여행하실 때에는 사실 차안에서도 호텔에서
도 주무시기에 바빠 별로 구경을 못 하신다. 그리고 별 흥미도 못 느끼신다. 그런
데 옛 고향 마을 고샅 안으로 들어가면 두 분은 어린아이처럼 신이 나곤 하셨다.
나는 비록 짧은 시간이라도 틈을 내어 부모님을 차로 모시고 이런 고샅풍경을 구
경시켜 드리기 위해 2010년에 내게는 좀 버거운 가격의 승용차를 사기도 했다.
그 차를 타고 아버지의 고향마을을 돌아볼 때 차가 너무 편하다고 하시며 무척
좋아하셨던 아버지 얼굴이 지금도 눈에 선하다. 아버지는 그 차를 채 2년도 못 타
시고 2012년에 돌아가셨고 나는 지금도 그 차를 운행하면서 가끔 부모님 생각을
하곤 한다.

고향마을을 돌아본 후에는 해질 무렵에 내소사에 들르곤 했다. 아버지께서 젊
었던 시절 어느 봄날, 종친들과 함께 내소사에 갔다가 절 구경을 마치고 근처 주
막에서 부침개를 안주 삼아 몇 잔 마셨던 막걸리가 그렇게 맛있었다는 말씀을 하
셨기에 나는 부모님을 모시고 몇 차례 내소사에 갔던 것이다. 절 구경을 대강 마
치고 근처 식당에서 파전에 막걸리를 시켜드리면 정말 맛있게 드셨다. 어머니께
서는 아버지의 막걸리를 한 모금 마신 후에 산채비빔밥을 그렇게 맛있게 드셨다.
고급 호텔의 일류 주방장이 만든 고급요리가 다 무슨 소용이랴! 부모님의 추억이
어린 곳에서 추억이 어린 음식을 드시는 것이 부모님에게는 최고의 즐거움이고
행복이었으리라고 생각한다.

내소사와의 이런 인연으로 인하여 나는 아버님께서 선서(仙逝)하신 후에 내소
사에서 49제를 모셨다. 유가의 법식대로 3년 상을 치렀어야 하지만 아버지께서
평소에 "유(儒)·불(佛)·선(仙)은 서로 다 통해."라고 하신 말씀과 '성인군자도 종시
속(從時俗)한다.'는 세간의 말을 구실삼아 스스로 위안을 삼으면서 49제를 올렸

다. 49제 동안에 지장전(地藏殿) 건물을 살펴보았더니 현판은 나의 외당숙인 우산 송하경 교수님이 썼는데 주련은 없었다. 49제를 마친 후 주지스님께 주련을 써서 시주하겠다고 했더니 몹시 반가워하였다. 나는 당시에 홀로 계신 어머님을 모시기 위해 부안의 고향집에서 선주보 출·퇴근을 했었는데 어느 하루 날을 잡아 이 주련을 썼다.

약인욕식불경계(若人欲識佛境界),	만약 부처의 경지를 알고자 한다면
당정기의여허공(當淨其意如虛空).	응당 그 뜻을 텅 빈 듯이 깨끗하게 가져야 하리.
원리망상급제취(遠離妄想及諸趣),	망상과 세속적 흥취를 멀리 떠나보냄으로써
영심소향계무애(令心所向皆無碍).	마음이 지향하는 바에 구애됨이 없어야 하리라
자광조처연화출(慈光照處蓮花出),	부처님의 자애로운 빛이 비치는 곳에서는 연꽃이 피어날 테니
혜안관시지옥공(慧眼觀時地獄空).	지혜의 눈으로 세상을 보게 되면 지옥은 텅 비게 되리라

　나는 지금도 내소사를 즐겨 찾는다. 소박한 듯 깊은 화려함을 내장하고 있는 건물의 포근함에 안기고, 단청의 아름다움에 취하고, 청량한 전나무 숲길을 걷고 싶어서 내소사를 찾기도 하지만 그보다는 부모님과의 추억이 서려있어서 내소사를 찾는다. 요즈음에는 한 가지 의미를 더 부여한다. 내소사 지장전의 현판은 나의 외당숙이 썼고 주련은 내가 썼으니 한 건물의 현판과 주련을 구생(舅甥:외숙과 생질)간에 나누어 쓴 예도 많지 않을 것이라는 생각에 글씨를 보러가는 재미도 쏠쏠하다.

⑲ 개암사(開巖寺) 명부전(冥府殿) 주련

작품49 개암사(開巖寺) 명부전(冥府殿) 주련
35×180cm×6폭, 한지에 쓴 후 타인 서각, 2012

내소사에 주련 글씨를 시주한 지 3개월쯤 지났을까? 부안에 있는 또 하나의 명찰인 개암사(開巖寺)의 주지 재안 스님을 만났더니 대뜸 왜 내소사에는 주련 글씨를 시주하고 개암사에는 안 해주느냐고 따져 물었다. 스님의 속성(俗姓)이 부안(부령) 김씨로서 나와 종친인 까닭에 남달리 친하게 지내던 터였다. 나는 그 자리에서 두 건물에 걸 주련을 시주하겠다는 승낙을 하고 말았다.

개암사는 전라북도 부안군 상서면에 자리하고 있으며 삼국시대 백제의 묘련(妙蓮)스님이 창건한 고찰이다. 절 뒷산의 정상에는 깎아지른 절벽으로 이루어진 거대한 바위가 두 쪽으로 갈라진 모습을 하고 있는데 늘 서기(瑞氣)가 어린 분위기를 띠고 있어서 많은 사람들이 신비롭게 여긴다. 한자로는 우금암(禹金巖)이라고 쓰며 한글로는 흔히 '울금바위'라고 부르고 있다. 이 바위에는 모두 3개의 동굴이 있는데 그 가운데 원효방(元曉房)이라는 굴은 원효대사가 수도를 하던 곳으로 유명하며 밑에는 조그만 웅덩이가 있어서 물이 괸다. 전설에 의하면 원래 물이 없었으나 원효대사가 이곳에서 수도하면서부터 샘이 솟았다고 한다. 이 바위를 중심으로 축성된 주류성(周留城)은 백제의 유민들이 왕자 부여풍(扶餘豊)을 옹립하고, 3년간 백제부흥운동을 폈던 사적지로도 유명하다. 원래는 30여 동의 건물이 자리했던 대찰이었으나 전란으로 인한 폐허와 중수를 거듭하는 과정에서 오늘날과 같은 소규모의 고즈넉한 절이 되었다. 최근 신축한 건물이 많아 10여 년 전까지 유지하던 소박하면서도 아늑했던 천년 고찰의 분위기가 많이 감소되었다. 절로부터 50여 미터 거리에 맑은 호수가 있고 호수 주변으로 굽어 도는 길에는 벚나무가 줄지어 서 있어서 벚꽃 철이면 장관을 이룬다.

나는 재학시절에 이곳으로 소풍을 자주 갔다. 초등학교 4학년 때는 시골 초등학교로부터 무려 20km나 떨어진 이곳까지 왕복 40km를 걸어서 봄 소풍을 다녀갔었고, 중학교 때에도 왕복 30km를 걸어서 이곳까지 소풍을 다녀갔었다. 학교까지 걸어서 돌아온 후에도 다시 껌껌한 밤길 5km를 더 걸어서 집으로 돌아가면 꽤나 늦은 밤이 되곤 하였다. 녹초가 되어 자고서도 아침이면 거뜬하게 일어나 다시 학교에 갔다. 지금은 다 아련한 추억 속의 일이지만 그때를 돌아보며 나는 "휴식보다 더 중요한 것은 단련이다"는 생각을 하곤 한다. 당시만 해도 소풍을 겸한 일종의 극기 훈련이 실시되던 시절이었기 때문에 학교에서는 이런 소풍 행사를 시행했던 것이다. 만약, 오늘날 학생들에게 이런 소풍을 하자고 하면 아마도 학생에 앞서 학부모들이 나서서 반대하는 소동이 일어날 것이다. 그만큼 요즈음 학생들이 나약해졌다는 생각을 하는 건 나만의 잘못된 속단일까? 나와 개암사 사이에는 이런저런 많은 추억이 있기 때문에 재안 스님으로부터 주련글씨를 시주할 것을 종용(?)받았을 때 그 자리에서 승낙을 한 것이다. 명부전에 시주한 주련의 내용은 다음과 같다.

장상명주일과한(掌上明珠一顆寒),　　손바닥 위 한 알의 밝은 구슬 차갑지만

자연수색변래단(自然隨色辨來端).　　저절로 빛깔 따라 분별이 뚜렷하구나.

기회제기친분부(幾回提起親分付),　　몇 번이나 이 구슬을 들어 보이며 친히 알려

　　　　　　　　　　　　　　　　　주려 했건만

암실아손향외간(闇室兒孫向外看).　　미혹한 중생은 바깥(엉뚱한 곳)만 내다보네.

'명주(明珠)'는 '마니(摩尼)'라는 구슬로서 흐린 물을 맑게 하고 불행과 재난을 물리치는 공덕이 있으며 밝은 빛으로 인과(因果)관계를 자세히 보여준다고 한다. '암실(暗室)'은 지옥을 비유한 말이며 '아손(兒孫)'은 지옥에 떨어진 어리석은 중생을 가리킨다. '향외간(向外看)'은 어리석은 중생이 시선을 다른 곳으로 돌려버림을 비유한 말이다. 지장보살은 지옥으로 떨어진 중생을 그때에라도 구하고자 지옥의 문전에서 명주를 들고서 친히 분부하며 교화를 펴고 있지만 어리석은 중생은 자기 고집에 빠져 여전히 못 알아듣고서 명주를 보지 않고 엉뚱한 곳만 바라

보고 있다는 뜻이다. 어리석은 중생을 구제하기 위해 끝까지 교화의 덕을 베풀고 있는 지장보살의 공덕을 찬양하는 내용의 주련이다. 우리도 엉뚱한 곳만 바라보고 있지는 않는지 스스로를 돌아보게 하는 주련이다.

⑳ 개암사(開巖寺) 응진당(應眞堂) 주련

개암사의 응진당 주련으로는 다음과 같은 연구(聯句)를 썼다.

나한신통세소희(羅漢神通世所稀),	나한의 신통력은 일반 세상에서는 쉽게 볼 수 없는 바이니
행장현화임시위(行裝現化任施爲).	세상에 나타남과 숨는 일을 마음대로 하시네.
송암은적경천겁(松巖隱迹經千劫),	소나무 바위 등에 숨어 천겁이나 지내시다가도
생계잠형입사유(生界潛形入四維).	사람 사는 생계에 숨어들면 동서남북 어디에라도 다 자리하고 계시네.
오심리역응진재(吾心裏亦應眞在),	우리네 마음 안에도 응당 나한이 자리하게 되리라.
방하도도천선시(放下屠刀遷善時).	도살하는 칼을 놓고 착함으로 옮겨가려는 마음을 가질 때면.

나한(羅漢)은 아라한(阿羅漢)의 줄임말로서 깨달음에 도달하고 공덕을 갖춘 사람을 이르는 말이고, 응진전(應眞殿)은 바로 그런 나한들을 모신 전각이다. 신통력을 갖춘 나한은 소나무 아래나 바위틈에 천겁이나 숨어 있다가도 선한 사람 앞이라면 언제 어디서라도 나타나 공덕을 베풀 것이니 그 공덕을 받기 위해서는 우리 스스로가 착한 사람이 되어야 한다는 뜻을 담은 주련이다. 가람(伽藍) 내에서 응진전은 그다지 큰 건물이 아니므로 대개 기둥이 넷이어서 주련을 네 폭만 거는 것이 상례이다. 따라서 이 주련도 원래는 "생계잠형입사유(生界潛形入四維)"까지만 글이 이어져서 언제 어디서라도 모습을 드러내는 나한의 신통력을 칭송하는 구절로 많이 사용한다. 그런데 신축한 개암사의 응진전은 규모가 제법 커서 기둥

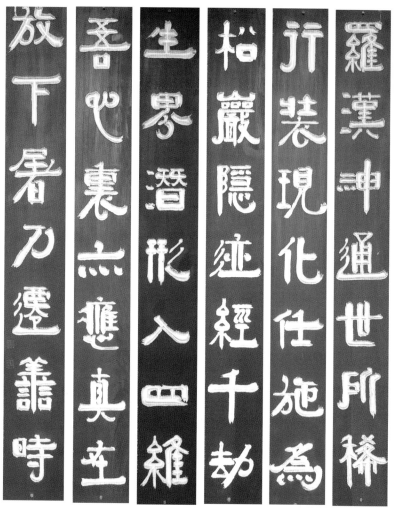

작품50 개암사(開巖寺) 응진당(應眞堂) 주련 36×190cm×6폭, 한지에 쓴 후 타인 서각, 2012

이 여섯이다. 이에 맨 끝의 두 구절은 내가 지어서 흔히 사용하는 앞의 네 구절에
이어 붙여 여섯 구절의 주련을 만들었다. 감히 내가 지어 붙인 끝의 두 구절의 내
용을 부연 설명하자면 이렇다. 신통력을 갖춘 나한은 언제라도 우리네 가슴 안에
찾아들 것이다. 그때가 언제일까? 바로 우리가 도살장의 칼을 놓듯이 과감하게
나쁜 일을 멈추고 선한 마음을 갖기 시작한 그 때이다.

작품51 문정공(文貞公) 지포(止浦) 김구 선생(金坵先生) 시비(詩碑)한지에 쓴 후 김영두 석각, 2012

　　나는 앞으로도 개암사에 자주 들를 것이다. 내 스스로 도살의 칼을 놓고 선한 마음을 먹는 순간에 내 마음 안에 나한이 나타날 수도 있고, 나 스스로가 나한이 될 수도 있다는 생각으로 두 구절의 주련을 지어 붙였으니 내가 지은 주련의 뜻을 실천하기 위해서라도 나는 개암사에 자주 들러야 하는 것이다.

附: 문정공(文貞公) 지포(止浦) 김구 선생(金坵先生) 시비(詩碑)

　　이 시비(詩碑)는 고려 명현(名賢) 문정공(文貞公) 지포(止浦) 김구(金坵 1211~1278) 선생의 문학적 업적을 기리기 위해 세운 비석이다. 김구 선생은 고려시대 큰 학자이자 명 문장가였고 지대한 외교 업적을 남긴 정치가이다. 전북 부안 출신으로서 호는 지포(止浦)이고 자는 차산(次山)이며 시호는 문정(文貞)이다. 22세에 과거에 급제하여 정원부 사록, 제주통판, 국학직강, 이부상서 등을 거쳐 정승의 반열인 평장사(平章事)에 이르렀다. 빼어난 문장력과 탁월한 기지로 외교문서를 작성하여 당시 고려를 간섭하던 원나라를 상대로 자존심과 실익을 동시에 추구하는 외교를 벌였으며 강직한 성품으로 무신 최씨의 무단정치에 맞섰고 새로운 철학

인 성리학을 도입하고 전파하는 데에 선구적인 역할을 하였으며 주옥같은 시문을 남겼다. 외교의 현장에서 통역의 중요성을 절감하고 우리 역사상 최초의 '국립 통역사 양성기관'이라고 할 수 있는 '통문관(通文館)'의 설치를 건의하여 성사시켰다. 특히 애민정신이 강하여 제주통판시절에는 돌로 논밭의 두럭에 담을 쌓게 함으로써 경계 분쟁을 없애고 바람과 동물들로부터 농작물을 보호하였는데 이 은덕을 기려 지금도 제주도에서는 '돌문화의 은인'으로 추앙하고 있다. 충렬왕이 아직 세자일 때 주고받은 시가 《용루집(龍樓集)》에 수록되었으며 원나라에 다녀와서는 여행기록인 《북정록(北征錄)》을 남겼다. 불행히도 당년의 저술이 거의 다 망실되어 《고려사》, 《역옹패설》, 《신증동국여지승람》, 《동문선》, 《동문감》 등에 부분적으로 전하는 기록에 의지하여 선생이 이룬 대업과 명현(名賢)적 면모의 일단만을 볼 수 있다.

지포 김구 선생 탄신 800주년을 맞아 부안군의 지원으로 세운 이 시비(詩碑)는 정치, 외교, 학문, 목민 등 여러 방면에서 선생이 남기 많은 업적 중에서 우선 문학적 업적을 기리기 위해 선생이 남긴 주옥같은 시 한 수를 새겨 세운 비석이다.

비무편편거각회(飛舞翩翩去却回),　펄펄 날아 춤추며 날아 가다가 다시 돌아와,
도취환욕상지개(倒吹還欲上枝開).　거꾸로 불려 가지에 올라 다시 꽃으로 피고
　　　　　　　　　　　　　　　자 하네.
무단일편점사망(無端一片粘絲網),　속절없이 한 조각 꽃잎 거미줄에 걸리니
시견지주포접래(時見蜘蛛捕蝶來).　때마침 나타난 거미가 나비인 줄 알고 잡으
　　　　　　　　　　　　　　　려 드네.

이 시에 대해 익재 이제현은 『역옹패설』에서 "구슬처럼 아름답기가 더 할 나위 없는(瑰麗無雙) 시"라고 극찬하였으며, 근대의 저술인 《한국한문학사》에도 고려 말을 대표하는 명시로 소개되어 있다. 떨어진 꽃잎이 바람에 불려 올라가 다시 나뭇가지에 붙어 꽃으로 피고자 한다는 표현이 절절하게 가슴에 와 닿는다. 청춘을 아쉬워하는 사람의 욕구를 꽃잎에 이입시켜 표현하였다. 그런데 그 꽃잎이 안타깝게도 거미줄에 걸려 이제는 꼼짝달싹 못하게 되었다. 꽃잎의 심정을 알 리

없는 거미는 나비가 걸려든 줄로 알고 잡아먹으려 다가오고 있다. 비록 짧은 이야기지만 그 안에 욕망, 아쉬움, 속임, 실망 등 인간의 이야기가 다 들어있다.

지포 김구 선생은 우리 집안의 중시조이시기도 하다. 그래서 나는 더욱 심혈을 기울여 이 시비의 글씨를 썼다. 비의 디자인과 각(刻)에도 성심성의를 다해 관여하였다. 모든 사람들이 읽을 수 있도록 한글과 한문 이중으로 썼다. '文貞公止浦金坵先生詩碑'라는 표제는 전아한 전서체로 씀으로써 고풍스런 분위기를 살렸고, 한글 표제와 시에 대한 한글 번역은 광개토태왕비의 서체를 응용하여 썼으며, 본문에 해당하는 한문시는 시의 의미를 반영하여 호방한 행초서체로 썼다. 지포 김구 선생의 업적이 후세에 영원히 전하기를 축원하는 마음을 담아서 썼다.

이상으로 「이사를 축하합니다」라는 절목(節目) 아래 이사를 축하하는 최고의 선물은 이사하는 집의 이름을 지어주는 것이라는 이야기로부터 시작된 각종 현판과 주련에 대한 이야기를 마치고 다시 이사를 축하는 구절을 쓴 몇 작품에 대한 이야기로 돌아가 보자

2) 난계첨희蘭階添喜

– 난초 섬돌에 기쁨을 더하소서!

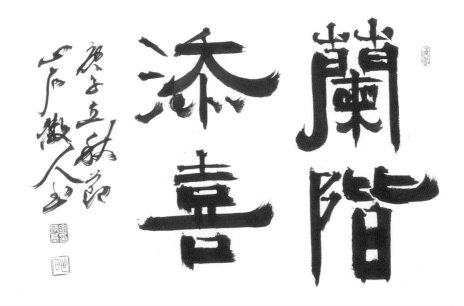

작품52 난계첨희(蘭階添喜), 54cm×36cm, 한지에 먹, 2020

난초는 고결한 향초의 대명사라고 할 만큼 품위 있는 향기를 내뿜는다. 따라서 난계(蘭階)는 난초향기가 가득한 섬돌이라는 뜻으로서 고결하고 우아한 품위를 갖춘 집을 칭송할 때에 사용하는 말이다. '첨희(添喜)'는 기쁨을 더한다는 뜻이다. 난계가 있는 우아한 집에서 날로 기쁨을 더하며 사시라는 뜻이니 이사에 대한 축사로 이만한 것도 많지 않을 것이다.

3) 앵천교목鶯遷喬木
– 꾀꼬리가 키 큰 나무로 옮겨가다

작품53 앵천교목(鶯遷喬木), 65cm×48cm, 한지에 먹, 2020

교목(喬木)은 소나무나 잣나무처럼 줄기가 곧고 굵으며 높이 자라는 나무를 말한다. 아름다운 목소리를 내는 꾀꼬리가 이런 교목으로 옮겨간다는 것은 바로 아름다운 사람이 크고 좋은 집으로 이사하는 것을 비유한 것이다. 고대광실에서 꾀꼬리처럼 아름다운 노래를 부르면 살기를 축원하는 축사인 것이다.

4) 명봉서오鳴鳳棲梧

- 상서로운 울음을 우는 봉황이 오동나무에 깃들다.

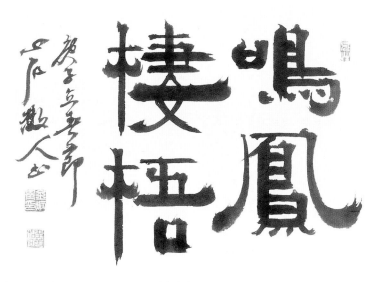

작품54 명봉서오(鳴鳳棲梧), 56cm×41cm, 한지에 먹, 2020

봉황은 훌륭한 지도자가 나타날 것을 세상에 미리 알린다는 전설상의 길조이다. 오동나무는 동방 한자문화권에서는 매우 고결하고 청량한 이미지를 가진 나무이다. 나무의 결이 곱고 가벼워서 악기를 만들기에 안성맞춤인 나무가 바로 오동나무이기 때문에 그런 이미지를 갖게 되었을 것이다. 지금도 가야금, 거문고, 기타(guitar) 등 울림통이 있는 현악기는 대부분 오동나무로 만든다. 그런데 길조 봉황은 오동나무에만 깃들어서 오동나무 열매만 먹고 산다고 한다. 고결하고 청량한 나무인 오동나무에 길조인 봉황이 둥우리를 치고 깃들어 상서로운 울음을 운다는 것은 곧 훌륭한 집으로 이사하여 명랑하고 화목하게 사는 것에 대한 비유이다. 이사에 대한 축사로 잘 어울리는 말이다.

이외에도 '실접청운(室接靑雲:집이 청운과 맞닿기를)', '천상운집(千祥雲集:천 가지 상서로움이 구름처럼 몰려들기를)' 등 이사에 대한 축하의 말은 매우 많다. 이런 축원의 구절들을 서예작품으로 재탄생시켜 우리가 사는 집에 거는 문화가 활성화되기를 바라는 마음이다.

6. 가정의 행복을 빕니다 - 행복은 언제나 마음속에 있는 것!

"가화만사성(家和萬事成)"이라는 말이 있다. "가정이 화목하면 모든 일이 다 잘 이루어진다."는 뜻이다. 가정이 화목하지 못하면 천만금의 돈이 있어도 불행하고 가정이 화목하면 경제적으로 좀 어려워도 행복한 마음으로 잘 헤쳐 나갈 수 있다. 물론, 경제적 풍요로움과 사회적 지위가 어느 정도 행복에 도움을 줄 수는 있다. 그러나 행복은 전적으로 부(富)의 양에 달린 것도 아니고 사회적 지위의 고하에 달린 것도 아니다. 내 마음의 평화에 달려 있다. 그런데 사람들은 이 평범한 진리를 알면서도 그것을 마음으로 받아들이지 못하여 불행한 경우가 많다. 물질을 탐내다가 정신을 놓치고, 쾌락을 탐하다가 청정함을 잃음으로써 나락으로 떨어지는 경우가 허다하다. 선현들이 남긴 가정의 행복을 축원하는 글을 보며 진정한 행복이 무엇인지를 깨닫도록 노력해야 할 것이다.

우리나라 최고의 명필로 추앙을 받는 추사 김정희 선생이 만년에 쓴 대표적인 예서(隸書) 대련(對聯) 작품 중에 다음과 같은 글을 쓴 작품이 있다.

대팽두부과강채(大烹豆腐瓜薑菜),　두부, 오이, 생강 등 푸성귀라도 풍성히 삶아 놓고,

고회부처아여손(高會夫妻兒女孫).　우리 부부, 아들 딸, 손녀들이 높은 뜻 품고 모여 앉으면…

이 글은 원래 중국 명나라 말기로부터 청나라 초기에 걸쳐 산 시인인 오종잠(吳宗潛)이 쓴 「중추절에 연 집안 잔치(中秋家宴)」라는 시의 한 구절이다. 오종잠은 '생강(薑)'이 아니라 '가지(茄)'라고 썼고 '부처(夫妻)'가 아니라 '형처(荊妻:소박한 아내)'라고 썼던 것을 추사는 '생강(薑)'과 '부처(夫妻)'로 바꿔 썼다.

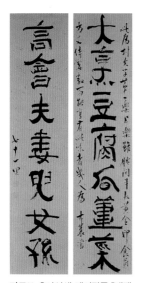

자료11 추사선생 예서작품 「대팽
두부과강채(大烹豆腐瓜薑菜) 고회
부처아여손(高會夫妻兒女孫)」

이 작품에 추사가 지어 쓴 협서의 내용은 다음과 같다.

"이것은 촌사람이 누릴 수 있는 첫 번째 즐거움이자
최상 등급의 즐거움이다. 비록 허리에 말(斗)만한 황
금 도장을 차고, 식사 때마다 사방 1장(丈) 넓이의 큰
밥상 앞에서 시중드는 첩이 수백 명이라고 해도 능히
이 맛(이 즐거움)을 누리는 사람이 몇이나 될까?(此爲
村夫子第一樂上樂, 雖腰間斗大黃金印, 食前方丈侍妾數百, 能
享有此味者幾人)."

'첫 번째 즐거움(第一樂)'이라 한 것은 '우선적으로 누
릴 수 있는' 즉 '가장 손쉽게 누릴 수 있는' 즐거움이라는
뜻이고, '최상 등급의 즐거움(上樂)'이라 한 것은 '가장 차
원이 높은 즐거움'이라는 뜻이다. 추사는 푸성귀 반찬이라도 풍성하게 장만하여 온
가족이 한 밥상에 '높은 뜻을 가지고 모여 앉는' '고회(高會)'야말로 가장 쉽게 얻을
수 있는 즐거움이자 최고의 즐거움이라고 생각한 것이다. 여기서 눈여겨봐야 부분
은 바로 '높은 뜻을 가지고 모여 앉는다.'는 뜻의 '고회(高會)'라는 단어이다. '고회(高
會)'란 '고고한 이상을 가진 모임'이라는 뜻이다. 산해진미가 따로 없다. 가족끼리 화
목한 분위기에서 먹는 음식이 가장 맛있는 음식이다. 게다가 가족 모두가 비록 가난
하더라도 속되지 않게 살아가려는 높은 뜻이 있다면 그보다 더 큰 즐거움은 없을 것
이다. 늘 고고한 이상을 꿈꾸는 삶이야말로 살아갈 만한 가치가 있는 삶이기 때문에
그처럼 즐겁고 행복한 것이다. 나는 추사 선생이 이 작품에서 '형처(荊妻)'를 '부처
(夫妻)'로 바꿔 쓴 점을 무척 좋아한다. 남편과 아내가 대등한 개념인 '부처'라는 말
을 씀으로써 내가 중심이 되어 아내와 자식과 손자를 '데리고' 앉는다는 뜻이 아니
라, 나와 아내와 자식과 손자 모두가 '함께' 앉는다는 뜻이 되기 때문이다. 나 또한
이런 제1락과 상락을 추구하기에 이 구절을 즐겨 쓰곤 한다. 남녀노소 할 것 없이 바
쁘기만 한 현실 속에서 옥수수, 고구마라도 한 소쿠리 삶아 놓고 온 가족이 '고회'하
는 날이 많기만을 바랄 뿐이다. 이것이 진정한 가정의 행복이기 때문이다.

1) 석복惜福

– 복을 아끼자.

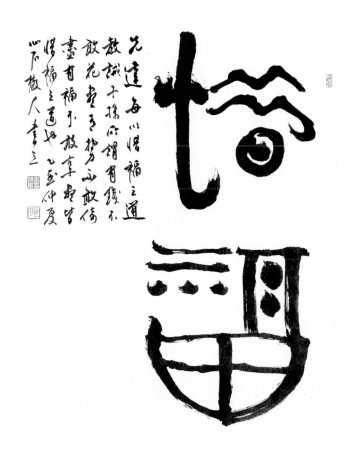

작품55 석복(惜福), 60cm×75cm, 한지에 먹, 2005

'석복(惜福)'이라고 쓴 큰 글씨 옆에 작은 글씨로 쓴 문장은 다음과 같다.

돈이 있더라도 감히 다 써버리지 않고, 권세가 있다고 해도 온통 그 권세에 기

대지 않고, 복이 있다고 해서 그 복을 다 누려버리지 않는 것, 이게 다 복을 아

끼는 도리이다.(有錢不敢花盡, 有勢不敢依盡, 有福不敢享盡, 皆惜福之道也.)

돈이 잘 벌린다고 해서 항상 그렇게 잘 벌리는 게 아니고 권세가 있다고 해서 영원히 그러한 권세가 자신에게 머물러 있는 게 아니다. 현재 복을 누리고 있다고 해서 그 복이 언제까지나 자신에게 머물러 있지만은 않는 것이다. 그러므로 우리는 현재 우리에게 다가와 있는 복을 아껴서 누려야 한다. 어느 유행가 가사처럼 "있을 때 잘 해"야 하는 것이다. 복을 아끼지 않으면 언제 복이 화(禍:재앙화)로 변할지 모른다. 그래서 세상에는 "복은 쌍으로 들어오지 않고, 재앙은 한 길로만 들어오는 게 아니다.(福無雙至, 禍不單行.)"라는 말도 있고, "재앙과 복은 스스로 들어오는 문이 있는 게 아니라, 사람이 불러들인다.(禍福無門, 唯人所召.)"는 말도 있다. 소동파는 다음과 같이 말했다.

입과 배의 욕망이 어찌 끝이 있겠는가? 늘 좀 더 절약하고 검소하려고 하는 것

또한 복을 아끼고 수명을 늘리는 방법이다.(口腹之欲, 何窮之有? 每加節儉, 亦是惜福

延壽之道.)

우리는 그동안 "새해 복 많이 받으세요!"라는 새해 인사를 해왔다. 어떤 스님께서 "복은 스스로 짓는 것이기 때문에 '복 많이 지으세요.'라는 인사가 더 맞다."는 말씀을 하셨을 때 크게 공감했다. 이제는 "새해 복 많이 아끼세요!"라는 인사를 하는 것이 더 좋을 성 싶다. 나는 이미 많은 복을 누리고 있다는 생각 아래 그 복을 아끼려들면 우리는 보다 더 여유가 있는 평화를 누릴 수 있을 것이다.

2) High think, simple life 高理想, 淡生活
– 높은 이상, 간소한 생활

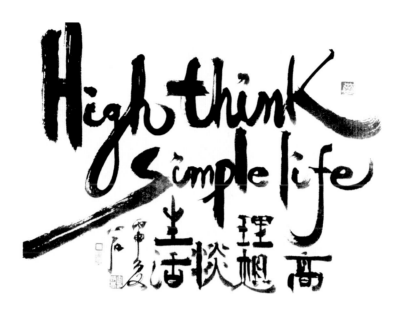

작품56 High think, simple life 高理想, 淡生活, 56cm×41cm, 한지에 먹, 2017

천박한 생각을 할수록 사람은 추해진다. 나중에는 추한 게 뭔지 조차 느끼지 못하는 지경에 이를 수도 있다. 그래서 'High think'가 필요하다. 얽히고설킨 인연 속에서도 생활을 간소화하면 할수록 몸도 마음도 머리도 가벼워진다. 그래서 'simple life'가 필요하다. 아예 생각이 없이 단순하게 살자는 얘기가 아니라, 쓸데없는 생각으로 복잡한 일을 많이 벌이지 말자는 뜻이다. 사람으로서 마땅히 해야 할 생각을 하고 해야 할 일을 하면 비록 일이 많아도 그것은 간소한 삶이 될 테고, 하지 않거나 말아야 할 생각을 하면서 남을 시기하고 미워하며 앙갚음할 일을 벌이면 그 삶은 말할 수 없이 복잡해지고 실타래처럼 엉켜서 불행에 빠지게 된다. 'High think, simple life'를 제대로 실천하는 사람이야말로 인생을 값지게 사는 사람이다.

3) 오복五福 – 수壽 부富 강녕康寧 유호덕攸好德 고종명考終命

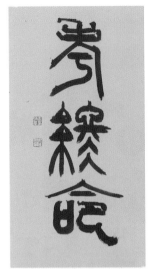

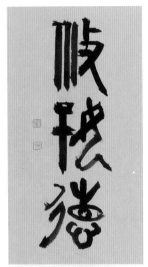

작품57 오복(五福) 병풍, 34×115×6폭, 한지와 색한지에 먹, 2020

작품의 본문과 발문은 다음과 같다.

수(壽) - 늘 근신하여 천수(天壽)를 누리게 하소서

부(富) - 근검절약으로 스스로 부자가 되게 하소서

강녕(康寧) - 성실한 생활습관으로 건강하게 하소서

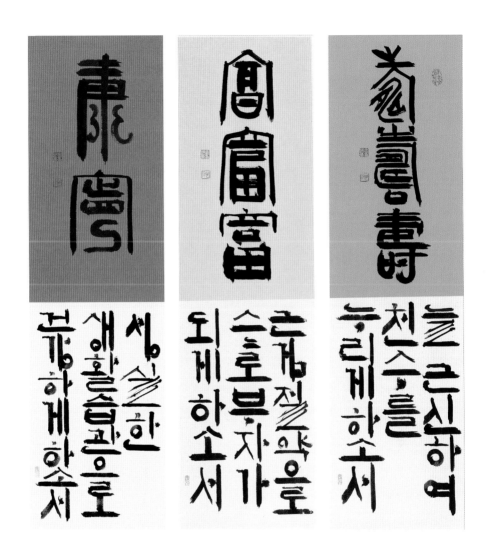

유호덕(攸好德) - 덕을 쌓고 베풀기를 좋아하게 하소서

고종명(考終命) - 평화로운 얼굴로 잠들게 하소서

발문(跋文)

 - 오복이 문헌상에 나타난 것은 『서경(書經)』「홍범편(洪範篇)」이다. 혹자는
고종명 대신에 '자손다(子孫多 - 자손이 많음)'를 넣기도 하고, 강녕 대신에 '귀

(貴)'를 넣기도 하고, 속설에서는 치복(齒福:치아건강), '처복(妻福:아내 복) 등을 5복의 하나로 치기도 하는데 이들은 다 오복의 본래 의미는 아니다. 수, 부, 강녕은 동물적 본능이자 욕망이라고 할 수 있다. 어느 동물인들 장수와 풍요와 건강을 마다하겠는가? 오복 중에 들어있는 유호덕(攸好德)과 고종명(考終命)이야말로 인간을 인간답게 하는 중요한 복이다. 덕을 쌓지도 베풀지도 않는다면 동물과 다를 바 없다. 죽음의 모습은 어떻게 살아왔는지에 따라 결정된다. 많은 사람이 애도하는 죽음이 있는가 하면 오히려 환호하는 죽음도 있기 때문이다. 덕을 베풀며 살다가 만인이 애도하는 죽음을 맞는 것이야말로 진정한 5복을 이루는 길일 것이다. 壽﹐富﹐康寧﹐攸好德﹐考終命﹐五福始見於書經洪範　人或以"子孫多"代"考終命"﹐以"貴"代"康寧"﹐皆非也　又有置"齒福"﹐"妻福"於五福內之俗說﹐亦非也　壽﹐富﹐康寧﹐此三者亦禽獸之所求也　人與禽獸之別在於"攸好德"與"考終命"也　人而無德﹐又人而非考終命﹐豈非憫憐之甚乎？

162

7. 창업創業을 축하합니다

　새로운 일을 시작하는 경우는 크게 두 가지로 나눌 수 있다. 공공기관이나 개인회사에 취업하는 경우와 스스로 회사를 차려 사업을 시작하는 경우이다. 같은 시작이지만 취업과 사업에 임하는 심적 부담은 판이하다. 전자는 일단 자신의 몸을 맡기면 큰 탈은 없지만 후자는 자신의 몸을 맡길 수가 없고 스스로 모든 것을 맡아서 해야 하기 때문에 책임이 무겁다. 그러므로 전자도 물론 새로운 시작을 축하받아야 하지만 후자의 경우에는 더더욱 축하와 축원을 받아야 한다. 창업을 축하하는 말 한마디가 창업주에게는 엄청난 힘이 될 수도 있고 평생의 좌우명이 될 수도 있다.

1) 신부만방信孚萬方

– 믿음이 온 세상에 펼쳐지기를…

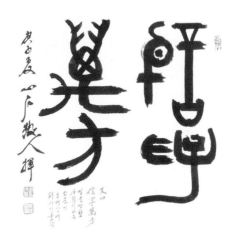

작품58 신부만방(信孚萬方), 47×46cm, 한지에 먹, 2020

　사업을 하는 사람에게 무엇보다도 소중한 덕목은 '믿음'이다. 한 식구인 사원들끼리는 물론, 소비자에게 믿음을 주지 않고서는 결코 사업에 성공할 수 없다. 산업화가 한창 진행되던 시절에는 대부분의 회사가 경영이 잘 되는 분위기였다. 이런 분위기를 타고 일부 기업주는 믿음보다는 약삭빠른 술수로 기업을 운영한 경우도 있었다. 처음엔 어느 회사보다도 이윤을 많이 창출했지만 결국은 다 부도를 내고 도산하고 기업주는 감옥에 갔다. 믿음을 얻지 못한 기업은 결코 생명이 길 수 없다. 그럼에도 사업이 잘 되다보면 쏟아져 들어오는 돈에 취해 순간적으로 믿음보다는 술수의 유혹에 빠지는 경우가 허다하다. 이런 때에 마침 벽에 '신부만방(信孚萬方)' 네 글자가 걸려있다면 순간의 유혹을 털어내 버리고 다시 믿음으로 돌아올 수 있을 것이다. 서예는 강한 메시지를 담을 수 있는 예술이다. 그런 메시지로 인하여 사람의 마음을 돌려놓는 작용을 한다. 사람을 정직하게 살게 한다. 신부만방(信孚萬方)! 창업하는 친구에게 선물하고 싶은 한 구절이지 않은가!

2) 준업굉개駿業宏開

– 준마가 힘차게 달리듯이 열심히 일하는 기업, 앞길이 크게 열리기를 빕니다.

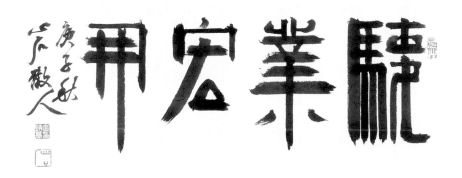

작품59 준업굉개(駿業宏開), 63×29cm, 한지에 먹, 2020

글 내용은 평범하지만 큰 기상이 담겨 있다. 준마가 치달리듯 하는 기상으로 일을 하면 당연히 길은 크게 열릴 것이고, 길이 크게 열리면 더 큰 기상으로 달릴 수 있다. 노력과 성취는 상호 상승작용을 하는 것이다. 노력하면 성취가 있고 성취가 있다 보면 노력은 신바람 나게 배가되는 것이다. 결국은 큰 뜻과 마음을 다하는 노력이 성공의 비결이다. '클 굉(宏)'대신 '클 홍(鴻)'을 쓰기도 한다. '鴻'은 본래 '큰 기러기 홍'이고 '雁'은 '작은 기러기 안'이다. 이에 기인하여 '鴻'에는 '크다'는 뜻이 붙게 되었다. 그래서 '駿業鴻開'라고 쓰기도 하는 것이다.

3) 굉도대전宏圖大展
– 크게 계획한 것을 크게 펼치소서!

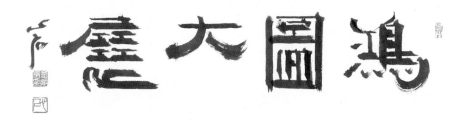

작품60 굉도대전(宏圖大展), 86×29cm, 한지에 먹, 2020

　규모가 크든 작든 사업을 시작하는 사람의 입장에서는 모든 계획이 다 '큰 계획'이다. 그 계획을 활짝 펴 보일 수 있으면 사업은 성공이고 펴 보일 수 없으면 실패이다. 그러므로 창업 하는 사람에게 '굉도대전(宏圖大展)' 즉 '크게 계획한 것을 크게 펼치소서.'라고 하는 축원은 100번을 해도 지나치지 않는다. '圖'는 원래 '그림 도'라고 훈독하는 글자이다. 그림을 그린다는 것은 뭔가를 계획하고 도모하고 시도한다는 뜻이기도 하다. 그러므로 이 4자성어에 쓰인 '圖'는 '도모할 도'라고 훈독하는 것이 좋을 것이다. 물론, '클 굉(宏)' 대신에 '클 홍(鴻)'을 써도 된다.

4) 미불유초靡不有初, 선극유종鮮克有終

- 시작이 있지 않음은 아니나, 능히 끝이 있기는 쉽지 않나니….

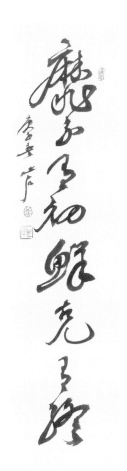

작품61 미불유초, 선극유종(靡不有初, 鮮克有終), 17×73cm, 한지에 먹, 2020

중국 고대 시가의 총집인 『시경(詩經)』 「대아(大雅)」의 「탕지집(蕩之什)」 시에 나오는 '탕(蕩)'시의 첫 연 끝 구절이다. 누구라도 뭔가를 새로이 시작할 때는 각오를 다지지 않는 사람이 없을 것이다. 그래서 항상 시작은 있다. 그러나 그 각오가 끝까지 지속되기는 쉽지 않다. 그래서 대부분 끝은 없다. 새 구두를 샀을 때에는 구두 뒤축을 구부려 신을 생각을 하지 않는다. 구두를 신을 때마다 구두주걱을 찾아서 제대로 신는다. 그러나 얼마가지 않아 새 구두의 '새 맛'이 좀 시들해지고 나면 구두주걱도 쓰지 않은 채 발을 밀어 넣으면서 구두 뒷부분을 뭉개는 일이 빈번해진다. 시작은 있었지만 끝이 없는 대표적인 예이다. 그래서 세상에는 작심삼일(作心三日), 용두사미(龍頭蛇尾)라는 말이 생겨났다. 경계로 삼아야 할 말들이다. 이처럼 경계로 삼아야 할 구절이 미사여구로 수식된 100마디 축사보다 훨씬 더 진한 축원의 의미를 갖는다. 선물을 하는 사람도 받는 사람도 진정한 축원이 무엇인지를 잘 헤아려 "미불유초, 선극유종(靡不有初, 鮮克有終)"의 의미를 제대로 전달하고 제대로 이해해야 할 것이다. 자칫 이 구절은 축원의 말이 아니라 끝맺음의 좋은 결과가 없기를 바라는 저주의 말로 오해를 받을 수도 있기 때문이다. 구두 한 켤레라도 처음 신을 때 마음으로 끝까지 정갈하게 신어 볼 일이다. 끝까지 잘 하려는 진지한 마음과 성실한 태도만이 사업을 성공으로 이끈다는 점을 명심해야 할 것이다.

8. 병원 개업을 축하합니다

 요즈음 병원에 가보면 지나치게 '모던(modern)'한 인테리어로 인해 벽에 서예 작품을 거는 것이 그다지 어울리지 않은 경우가 많다. 벽마다 새로 도입한 진단 기계, 새로 개발한 시술방법 등에 대한 광고가 가득하여 서예작품 뿐 아니라 어떤 미술작품 한 점도 게시할 공간이 없는 경우도 허다하다. 서예 작품의 작품성이나 표구의 방식도 현대적 인테리어에 어울릴 수 있도록 개선해야 하겠지만 병원 측에서도 온갖 광고로 벽을 메울 생각보다는 뭔가를 생각하게 하는 서예작품 한 점 정도는 걸 수 있는 공간을 마련하는 것이 병원 종사자들을 위해서도 환자를 위해서도 더 좋을 것이다. 병원개업에 대한 축사는 다른 업종과 달라서 마냥 병원의 사업이 번창하여 많은 수익을 창출하기를 축원할 수만은 없다. 병원이 번창하고 수익을 많이 창출한다는 것은 그만큼 환자가 많아야 한다는 뜻이기 때문이다. 수년전 어느 약국에 갔더니 벽에 「천객만래(千客萬來)」 즉 「천 명의 손님이 만 번 오시기를…」이라고 쓴 서예 작품이 걸려 있어서 황당했던 적이 있다. 「천객만래」는 음식점이나 술집처럼 많은 손님들이 와서 북적이며 맛있는 음식을 즐겁게 먹는 사업장에나 어울리는 말이기 때문이다. 몸이 아파서 약을 지으러 온 사람에게 '또 오세요.' 혹은 '자주 오세요.'라는 인사를 하는 것이나 다를 바가 없는 내용의 서예작품이 걸려 있었기 때문에 황당하지 않을 수 없었던 것이다. 사업주의 입장만 생각하다보면 자칫 이런 실수를 할 수 있다. 따라서 병원이나 약국을 개업하는 경우에는 사업의 번창을 비는 내용이 아니라 환자의 쾌유를 빌고, 내원 객들로 하여금 건강에 대해서 다시 한 번 생각할 수 있는 명구를 써 주는 것이 진정한 축사가 될 것이다.

1) 수도생기手到生起

– 손길이 이르는 곳에 생명이 살아 일어나게 하소서

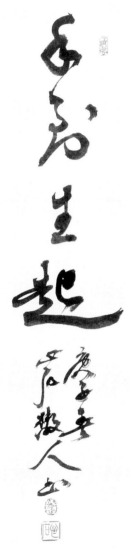

의사들의 의술을 칭송할 때 가장 많이 사용하는 구절중의 하나이다. 의사의 손길이 미치는 곳마다 생명이 되살아 일어난다면 얼마나 좋겠는가? 환자 본인은 물론 회복과 치유를 애타게 기다리는 환자의 가족을 이 보다 더 기쁘게 하는 일은 없을 것이다. 병원은 오로지 의사의 손길이 닿을 때마다 생명이 되살아나기를 바라는 곳이 되어야지 행여 돈이 들어오기를 비는 곳이 되어서는 안 된다. 그리고 의사는 자신의 손이 환자에게 어떤 의미를 갖는 손인지를 깊이 인식하고 손을 바르고 정확하게 사용해야 할 것이다.

작품62 수도생기(手到生起),
17×73cm, 한지에 먹, 2020

2) 행림춘만杏林春滿
- 살구나무 숲에 봄빛이 가득하기를

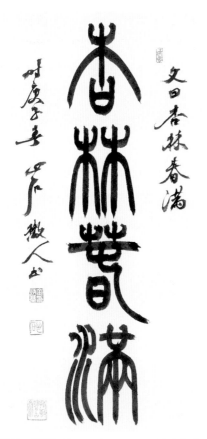

작품63 행림춘만(杏林春滿), 29×63cm, 한지에 먹, 2020

행림춘만(杏林春滿)이란 말에는 고사(故事)가 들어 있다. 중국 삼국시대 오(吳)나라의 의사 동봉(董奉)은 환자들을 치료 해준 후 치료비를 받지 않았다. 대신 그가 인술을 베풀던 여산(廬山) 자락에 살구나무를 심게 하였는데 수 년 후에 10만여 그루가 되어 오히려 치료비를 받은 것보다 더 많은 수익을 올리게 되었다. 인술을 베푼 결과 수익도 함께 얻게 된 것이다. 이때부터 '행림(杏林)'은 인술(仁術)로서의 의술(醫術)을 베푸는 의료기관을 이르는 말로 사용되었다. 또 '동선행림(董仙杏林:동씨 신선의 살구나무 숲)'이라는 4자성어도 생겼는데 행림춘만(杏林春滿)도 동봉의 고사로부터 생겨난 4자성어의 하나이다. 의술로 인하여 봄의 생기발랄한 기운이 온 천지에 가득하고 그런 풋풋한 기운이 사람마다 가득하기를 축원하는 말이다.

3) 관태어환성官怠於宦成 병가어소유病加於小癒

– 관직은 높아진 데서 게으름은 싹트고. 병은 약간 나은 데에서 도진다.

작품64 관태어환성 병가어소유(官怠於宦成 病加於小癒), 21×64cm, 한지에 먹, 2020

중국 송나라 때의 학자인 주희(朱熹)가 편찬한『소학집주(小學集註)』에 나오는 증자(曾子)의 말이다. 처음 공무원 시험에 합격하여 발령을 받았을 때에는 진정으로 국가와 민족을 위해서 일을 해보겠다는 마음이 없었던 게 아니었다. 그러나 세월이 가고 지위가 높아질수록 마음이 해이해져서 국가와 민족보다는 일신의 안일과 자신의 이익을 더 생각하게 된다. 처음 먹은 마음을 버렸기 때문이다. 병도 마찬가지다. 몹시 아파서 끙끙 앓을 때의 마음으로는 '이번에 낫기만 하면 내가 반드시 술도 끊고 담배도 끊고, 운동도 규칙적으로 해서 누구보다도 건강한 사람이 되리라'고 몇 번씩이나 다짐을 한다. 그러나 병이 나을 만하면 다시 술 생각도 나고 담배 생각도 난다. 그래서 '딱 한잔, 딱 한 모금'하다가 다시 병이 도져서 재차 입원하고 다시 치료받는 사람이 한 둘이 아니다. 처음 먹은 마음을 지켜야 한다. 나무 끝에 올라 있을 때는 누구나 다 긴장하고 조심한다. 그러나 나무에서 거의 다 내려 왔을 때 '휴, 이제는 뛰어 내려도 되겠다.'는 생각으로 뛰어 내리다가 다리가 부러지는 일이 많다는 것을 기억하도록 하자.

'병은 약간 나은 데에서 도진다.'는 말은 환자도 염두에 두어야 하고 의사도 염두에 두어야 할 말이다. 병원에 걸어두고 교훈으로 삼아야 할 최고의 축사이다. 병은 환자의 의지력과 의사의 봉사정신이 만났을 때 비로소 온전한 치료를 할 수 있는 것이다.

9. 당선을 축하합니다

　대통령을 뽑은 대선, 국회의원을 뽑는 총선, 지자체 선거, 농협 조합장 선거…
민주국가인 우리나라에는 많은 선거가 있다. 선거제도가 없던 옛날에는 과거(科
擧)시험을 통하여 관리를 뽑았고, 과거제도가 확립되기 전에는 찰거(察擧)제도를
통하여 관리를 등용하였다. '察'은 '살필 찰'이라고 훈독하므로 '찰거'는 사람을 잘
살핀 후에 고른다는 뜻이다. 오늘날로 치자면 면접시험이다. 찰거제도는 지역별
로 어른을 지정하여 유망한 인물을 지속적으로 관찰하여 기록해 두었다가 인재
가 필요할 때면 이 기록을 바탕으로 추천하고, 추천된 인물을 대상으로 면접시
험을 치러 관리를 등용하는 제도였다. 이런 찰거는 자연스럽게 관상학의 발달을
가져왔다. 사람을 살피다보니 외모와 내면의 상관관계가 점차 통계로 드러나게
되었는데 그런 통계를 정리한 것이 바로 관상학인 것이다. 따라서 관상학은 전
혀 터무니없지만은 않다. 다만 당시의 가치관과 오늘날의 가치관이 다르기 때문
에 믿을 수 없는 것으로 인식하는 경우가 많을 뿐이다. 조선시대에는 광대가 천
한 직업 중의 하나였지만 지금이야 가수, 탤런트, 배우 등이 '스타'로서 인기몰이
를 하며 돈과 명예도 가질 수 있는 선망의 직업이 되었다. 조선시대의 가치관으
로 보자면 관상학에서 천하게 여기는 '광대 상'이 오늘날에는 오히려 가장 귀한
대접을 받는 스타로 활동하고 있는 것이다.

　"체상불여면상 면상불여안상 안상불여심상(體相不如面相 面相不如眼相 眼相不
如心相)"이라는 말이 있다. "몸이 아무리 잘 생겼어도 눈빛이 좋은 것만 못하고,
눈빛이 아무리 좋아도 마음이 바른 것만 못하다."는 뜻이다. 좋은 관상도 결국은
마음에 달려 있다. 심상을 착하게 가꾸면 언제라도 찰거의 대상이 될 수 있을 것
이다.

　과거는 '科擧'라고 쓰고 '과목 과', '들 거'라고 훈독한다. 즉, 학과목 시험을 통
해 인재를 들어 올린다(뽑는다)는 뜻이다. 오늘날도 공무원이 되기 위해 혹은 회

사에 입사하기 위해 수많은 젊은이들이 옛날의 과거와 크게 다를 바 없는 시험에 매달리고 있다.

　찰거나 과거보다 더 진화한 인재 선발 방식이 '선거(選擧)'이다. 선거(選擧)의 '選'은 '가릴(고를) 선'이라고 훈독한다. 세계 최초의 선거는 고대 그리스에서 독재의 위험이 있는 인물을 추방하기 위하여 이름을 조개껍데기나 도자기의 조각에다 써서 투표를 했던 '도편(陶片)추방제(오스트라키스모스:Ostrakismos)' 선거였다고 한다. 우리나라에서 민주주의의 원칙과 방식에 따라 처음 실시한 선거는 1948년 5월 10일에 있었던 제헌국회의원 선거이다. 오늘날 우리가 사용하는 '선거'라는 말 안에는 이미 옛날의 찰거와 과거(科擧)의 의미가 다 내포되어 있다. 국민들은 TV와 인터넷을 통해 후보들의 말하는 바와 행동하는 바를 일일이 살피고 있으니 그게 바로 찰거이고, 생중계되는 토론을 통하여 어떤 시험보다도 어려운 시험을 치르고 있으니 그것은 곧 과거시험에 다름이 아니다. 평소 후보자에 대해서 찰거와 과거를 잘해두었다가 마지막으로 선거를 잘해야만 훌륭한 인재를 뽑을 수 있다.

　이처럼 어려운 관문을 통과하여 국민의 대표로 뽑힌 사람들은 축하받아 마땅하다. 가려 뽑는 일을 한 국민은 뽑힌 사람들에게 뜨거운 축하를 보내야 하고, 뽑힌 당선자는 겸허한 마음으로 국민의 뜻을 받들어야 한다. 국민의 뜻을 받들면서도 대중영합주의나 중우주의가 아닌 바른 길을 인도해 나갈 때 발전은 절로 뒤따르게 될 것이다.

1) 도리무언桃李無言, 하자성혜下自成蹊.
- 복숭아, 오얏(자두)은 말이 없어도 그 아래엔 저절로 길이 생기네.

작품65 도리무언 하자성혜(桃李無言 下自成蹊), 29×61cm, 한지에 먹, 2020

중국 한나라 때의 역사가인 사마천(司馬遷)의 『사기(史記)』 「이광열전(李廣列傳)」에 나오는 말이다. 복숭아나무는 때가 되면 꽃을 피우고 열매를 맺는다. 사람들을 향해 꽃구경 오라고 부르지도 않고 과일을 먹으러 오라고 손짓을 하지도 않는다. 그저 말없이 꽃을 피우고 열매를 맺을 뿐이다. 그러나 복숭아나무 밑에는 길이 생길 정도로 사람들이 모여든다. 꽃구경하러 모여들고 열매를 따라 모여들고… 실력을 갖추고 믿음을 얻을 일이다. 실력과 믿음만 있으면 사람이 찾아오지 않음을 걱정할 필요가 없다. "도리무언, 하자성혜(桃李無言, 下自成蹊)"! 이 말은 많은 제자들을 길러낸 훌륭한 스승을 칭송할 때 주로 사용한다. 그러나 스승님을 칭송하는 데에 국한된 말은 아니다. 대통령, 국회의원, 지방자치단체장 등은 사실 어느 스승님보다도 더 스승님다운 인물이 되어야 한다. 실력을 인정받고 믿음을 주는 인품을 갖춤으로써 국민들이 저절로 다가오도록 하는 인물이어야 한다. 그런 인물이 진정한 정치인이다. 정치인은 결코 권모술수에 능한 사람이 아닌 것이다. 당선자를 향해 "도리무언, 하자성혜.(桃李無言, 下自成蹊.)"라는 축사를 올리고, 당선자는 그 말을 신념으로 받아들인다면 세상은 온통 정의롭고 평화로운 세상이 될 것이다.

2) 비즉충천飛則沖天, 일명경인一鳴驚人.

- 날았다 하면 하늘을 뚫고 오르고, 울었다(말했다) 하면 사람들을 놀라게 하자.

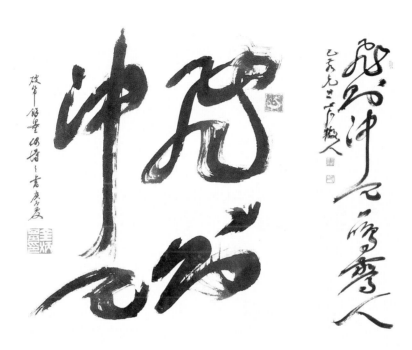

작품66-1,2 비즉충천, 일명경인(飛則沖天, 一鳴驚人), 52×63cm/35×135cm/한지에 먹, 2020/2019

사마천(司馬遷)의 『사기(史記)』 「골계열전(滑稽列傳)」에 나오는 말이다. 원문은 "이 새는 안 날았으면 안 날았지 한 번 날았다 하면 하늘을 차고 오르고, 안 울려면 안 울지 한 번 울었다 하면 사람들을 놀라게 한다.(此鳥不飛則已, 一飛沖天, 不鳴則已, 一鳴驚人.)"이다. 큰 뜻을 품고서 일을 제대로 하려는 사람을 격려하고 축원할 때 사용하는 말이다. 진정한 지도자는 이것저것 말만 늘어놓는 사람이 아니다. 말보다는 실천, 그것도 제대로 된 실천을 하는 사람이다. 하늘을 치고 오르려는 기상을 가지고 세상을 깜짝 놀라게 할 성과를 거두고자 노력하는 사람이야말로 진정한 지도자인 것이다. 새로운 꿈을 안고 정치를 시작하려는 사람에게 이보다 더 절실하면서도 통쾌한 격려와 축원의 말은 없을 것이다.

3) 정통인화政通人和

– 정치는 소통하고 사람은 화목하다.

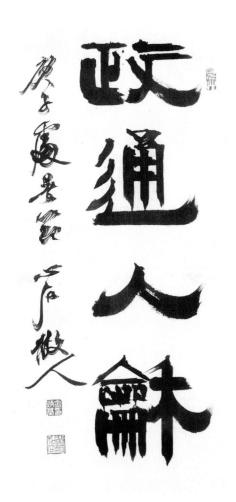

작품67 정통인화(政通人和), 40×90 cm, 한지에 먹, 2020

백성들과 소통하는 정치가 행해져서 백성들이 서로 평화롭게 지낸다는 뜻이다. 중국 송나라 때의 문인인 범중엄(范仲淹)이 지은 「악양루기(岳陽樓記)」에 나오는 말이다. 범중엄이 「악양루기」 초입에서 지인인 등자경(藤子京)이 파릉(巴陵) 태수로 부임한 다음 해에 "정치는 소통하고 사람들은 화목하게 되자, 그동안 피폐했던 여러 일들이 다시 부흥하게 되었다.(政通人和, 百廢具興.)"라고 칭찬하는 구절이다. 정치는 소통이 중요하다. 정치가가 정직하고 바르면 소통은 절로 이루어진다. 바르지도 정직하지도 못하면 자꾸 숨길 수밖에 없고, 숨김이 있다 보면 소통은 이루어질 수가 없으며, 소통이 이루어지지 않으면 백성들은 불만과 불평을 터뜨릴 수밖에 없다. 소통은 정치를 하고자 하는 사람이 반드시 알아야 하고 또 지켜야할 덕목이다. '정통인화'는 바른 정치를 지향하는 정치인에게 딱 어울리는 축원의 말인 것이다.

4) 구비재도口碑載道

– 거리에 있는 사람들의 입이 곧 네 비석이다.

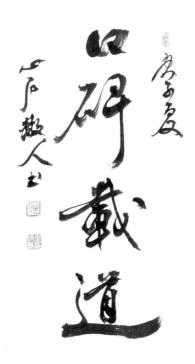

작품68 구비재도(口碑載道), 29×63cm?, 한지에 먹, 2020

중국 송나라 때의 보제(普濟)선사는 불교 선종(禪宗)의 역사와 주요 깨달음을 기록한 이른바 5종의 '등록(燈錄:지혜의 등불을 밝히는 기록)'인 『경덕전등록(景德傳燈錄)』, 『천성광등록(天聖廣燈錄)』, 『건중정국속등록(建中靖國續燈錄)』, 『연등회요(聯燈會要)』, 『가태보등록(嘉泰普燈錄)』 등의 내용을 중복을 피해 정리하여 20권으로 편찬하였는데 이 책이 바로 유명한 『오등회원(五燈會元)』이다. 이『오등회원』 권17에는 다음과 같은 게송(偈頌:부처의 참된 지혜를 찬미하는 노래)이 나온다.

권군불용전완석(勸君不用鐫頑石), 그대에게 권하노니 딱딱한 돌에 그대의 비문
 을 새기려 말게,
로상행인구사비(路上行人口似碑). 길 가는 사람의 입이 곧 그대의 비문이라네.

이 게송의 내용을 네 글자로 요약하여 4자성어로 만든 것이 바로 '구비재도(口碑載道)' 즉 '거리에 있는 사람들의 입이 곧 네 비석이다.'라는 말이다.

자신의 공적을 기록한 비를 세우기를 바라는 사람이 많다. 조선시대에 지방 수령으로서 선정을 베풀다가 임기를 마치고 돌아갈 때 그 고을 사람들이 수령의 덕을 기리기 위해 세운 '선정비(善政碑:선정을 기리는 비)'나 '불망비(不忘碑:잊지 않겠다는 다짐의 비)' 등이 다 비를 세우기를 바라는 사람의 마음을 헤아리게 한다. 이런 선정비나 불망비는 처음에는 고을 백성들이 자발적으로 나서서 진심으로 감사하는 마음을 담아서 세웠다. 그러나 나중에는 진짜 비를 세울 만한 선정을 베푼 수령은 오히려 말없이 떠나는데 온갖 학정과 부정을 저지른 수령은 백성들을 강제 동원하여 자신의 선정비와 물망비를 자신의 임기가 끝나기 전에 미리 세우고 떠나는 경우가 허다했다. 당연히 백성들로부터 원성이 터져 나왔다. 심지어는 수령이 떠난 뒤에 그 비석에 똥칠을 하거나 비를 훼손하는 경우도 적지 않았다. 이런 비석을 세워서 어쩌자는 것일까? 공적은 내세운다고 해서 내세워지는 게 아니다. 사람들이 진심으로 추앙할 때 비로소 공적이 된다. 이런 사람에게는 비석이 따로 필요 없다. 날마다 칭송하는 사람들의 말이 곧 그 사람의 비문이기 때문이다.

누구나 이런 칭송을 받는 삶을 살려고 노력해야겠지만 특히 정치인의 경우는 더욱 그렇다. 별 특별한 공적도 없으면서 자신의 공적을 스스로 내세우는 정치인은 화를 자초하게 된다. 진정한 공적을 쌓은 정치인은 비를 세우지 않고 자서전을 쓰지 않아도 국가가 나서고 연구자가 나서서 공적을 정리해 주고 거리거리마다 칭송의 말이 넘치게 된다. 거리에 넘치는 백성들의 칭송의 말을 당신의 비문으로 삼으라는 말은 정치인에게 주는 최고의 축원이자 축사가 될 것이다.

5) 범중엄范仲淹 「악양루기岳陽樓記」 구句

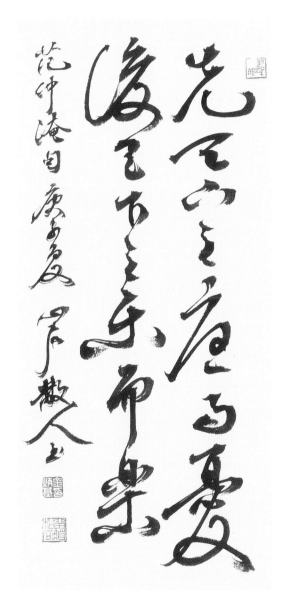

작품69 범중엄(范仲淹) 「악양루기(岳陽樓記)」 구(句) 29×70cm, 한지에 먹, 2020

선천하지우이우(先天下之憂而憂),　천하의 근심에 앞서 먼저 근심하고,

후천하지락이락(後天下之樂而樂).　천하의 즐거움에 뒤서서 나중에 즐거라.

중국 송나리 때의 문장기인 범중엄(范仲淹)의 「악양루기(岳陽樓記)」에 니오는 말이다. 선비란 항상 근심을 하면서 사는 사람이다. 자신의 영달과 이익을 위해서 노심초사하는 천박한 근심이 아니라, 천하에 근심이 닥칠 조짐이 보이면 그 근심거리를 예견하고서 천하의 백성들을 위해서 근심하며 예방책을 강구하는 사람이 바로 선비인 것이다. 뿐만 아니라, 선비는 천하의 백성이 다 기쁨과 안정 속에서 살게 된 연후, 맨 나중에야 비로소 마음을 놓고 백성들과 더불어 기쁨을 함께 하는 사람이다. 이것이 바로 선비들의 우환의식(憂患意識)이다. 이런 선비의 우환의식을 가진 사람이 정치를 해야 한다. 최고의 선비가 정치를 할 때 최고의 정치가 이루어지고 최고의 정치가가 탄생하게 된다.

그런데 요즈음엔 진정한 선비 정치가도 없을 뿐 아니라 우환의식을 갖고 사는 선비도 보기 힘들다. 지식인들과 사회 지도층들이 나라와 국민들을 생각하기보다는 오히려 앞장서서 자신의 이익을 더 챙기려 드니 선비가 남아 있을 리 없는 것이다. 복제인간을 만들면 비록 큰 편리한 점이 있다고 하더라도 그 기술을 잘못 사용하면 전 인류를 다 망가뜨릴 수도 있다는 점을 예견하면서도 그 예견에 대한 근심보다는 자신의 성취욕을 우선시하여 기어이 복제인간을 만들려고 하는 게 오늘날 지식인의 실상이다. 이처럼 지식인의 우환의식이 마비되면 세상은 위태로워진다. 비록 이로운 점이 있다고 하더라도 더 큰 재앙을 불러올 위험이 있는 것이라면 과감히 그 이익을 버릴 줄 아는 게 진정한 선비이다. 그리고 그런 선비가 정치를 하는 세상이 바른 세상이다. "천하의 근심에 앞서 근심하고, 천하의 즐거움에 뒤서서 나중에 즐겨라."는 말의 의미를 제대로 아는 정치인이야말로 진정한 정치인이다. 진정한 정치인에게 진정한 축원의 말을 하는 세상은 희망이 넘치는 세상이 될 것이다.

제2부 | 평화(平和)

서예, 쓰면 편해진다

■ 서예, 쓰면 편해진다.

2019년 10월 22일 한겨레신문에는 "늦봄 문익환 지켜낸 아내 '봄길의 편지' 첫 공개한다"라는 제목의 기사가 실렸다.

'바라지'는 누군가의 생활에 긴요한 일들을 건사해주는 행동이다. 보통의 바라지도 수고스런 일인데, 감옥에 갇힌 이를 돕는 '옥바라지'에 이르면 이는 노고를 넘어 걱정과 설움, 애태움과 그리움이 뒤섞인 극한의 돌봄 노동에 이른다. 여섯 차례 투옥에 123개월간 옥살이. 남편이 갇혀 있는 이 기나긴 시간의 무게를 거의 매일같이 편지를 쓰면서 힘과 용기를 준 아내가 있었다. 늦봄 문익환(1918~94) 목사의 부인 봄길 박용길(1919~2011) 장로다. 봄길 탄생 100돌을 맞아 그가 남긴 '사랑의 기록'을 펼쳐보는 자리가 마련됐다. 봄길은 남편에게 쓴 3000여통의 편지, 면회록, 한빛교회 역사와 민주화실천가족운동협의회와 관련한 기록 등 방대한 기록물을 남겼다. 이 가운데 편지 100통을 골라 담은 도록과 20통의 편지 원본을 전시하는 〈사랑의 기록가, 박용길〉이 열린다.

'늦봄'은 문익환 목사의 별호이고, '봄길'은 부인 박용길 장로의 별호이다. 온갖 꽃이 만발하는 시절인 늦봄이 늦봄으로 무르익을 수 있도록 평생을 봄을 바라지하고 갈무리하며 봄 길을 걸은 박용길 장로의 아름다운 편지 이야기이다. 남편이 감옥에서 환갑을 맞은 두 번째 투옥부터 매일 편지를 쓰기로 결심한 박용길 장로는 여섯 번째 투옥 마지막 날까지 외국에 다녀왔던 한 달을 빼고는 하루도 빠짐없이 글을 적어 보냈다.

영금의 결혼식에 남편이 올 수 없는 안타까움, 셋째아들 성근이 문풍지를 발라준 고마움, 조카 영미(문동환 목사의 딸)의 학예회 참석, 시부모 결혼 70돌 축하

행사, 시모의 옷장 문고리 수선 등 집안의 대소사를 바지런히 적었고, 배꽃 봉오리가 터지고 작약이 자라며 벚꽃이 만발한 수유동 자택 정원의 풍경도 전했다. 일상을 전하는 문장 곳곳에선 간절한 그리움이 묻어난다. 어느 날 문익환의 물건을 정리하다 지갑에서 동전 네 개를 발견한 박용길은 슬하의 네 아이를 떠올리면서 작은 네잎 클로버를 편지 귀퉁이에 그려 보냈다. 추운 감옥에서 고생할 것을 생각하며 연탄을 땔 때의 미안함, 단식으로 몸이 상했을 남편에 대한 걱정 등도 빠지지 않는다. 김대중 대통령의 막내아들(홍걸)이 고려대에 합격해 이희호 여사가 한턱을 쐈다거나 해직기자 정연주가 허리 디스크로 입원해 문병을 다녀온 소식 등 주변 인물들의 에피소드를 발견하는 재미도 만만찮다. (한겨레신문 2019년 10월 22일)

편지글에 담긴 내용은 이렇지만 3000여 통의 편지를 쓴 그의 붓글씨 안에는 또 무엇이 담겨 있을까? 박용길 장로는 왜 만년필도 볼펜도 아닌 붓으로 편지를 썼을까? 붓글씨에는 평화가 자리하고 있기 때문이다. 만년필이나 볼펜은 끝이 딱딱한 필기구이기 때문에 설령 눈을 감고 쓴다고 해도 고른 굵기를 유지하며 어느 정도 글씨를 쓸 수 있다. 그러나 붓은 부드러운 털에 먹물을 묻혀서 써야하기 때문에 붓 끝에 정신을 집중하지 않으면 필획의 굵기와 먹물의 양을 조절할 수 없어서 글씨가 엉망이 되고 만다. 따라서 붓글씨는 눈을 감은 채 휘둘러 쓰는 일은 사실상 불가능하고 온 정신을 붓끝에 집중하여 붓끝이 종이와 맞닿는 힘 즉 필압(筆壓)을 조절하며 써야 한다. 이렇게 집중하여 붓글씨 즉 서예를 하다보면 모든 잡념은 사라질 수밖에 없다. 잡념이 사라진 자리에는 어느덧 유유히 흐르는 강물과 같은 평화가 자리하게 된다. 박용길 장로의 붓글씨에는 그런 평화가 담겨 있다. 억울하고 안타깝고 답답하고 슬픈 마음으로 처음 붓을 들었을 때는 종이 위에 원망어린 글씨가 드러날 수도 있고 노기서린 글씨가 펼쳐지기도 했을 것이다. 그러나 쓰다 보니 어느덧 붓끝에는 평화가 깃들기 시작하고 박용길 장로의 마음은 마치 어린 아이처럼 맑고 편안해졌을 것이다.

억울하기로는 봉건주의 제왕 시절, 궁궐에서 오로지 왕 한 남자만을 바라보며 산 궁녀(宮女)들만 한 경우도 없을 것이다. 궁녀란 궁중에서 일하는 여성 관리(官

吏)라는 뜻으로 국왕의 편의를 위해 시중을 들던 여성들을 통틀어 궁녀라고 불렀다. 이들 궁녀는 한 번 궁에 들어오면 늙어서 쓸모가 없어지기 전에는 궁 밖으로 나가지 못하고 사실상 궁 안에 갇혀 살아야 했다. 그리고 낮에는 온갖 잡일을 다 하면서도 밤이 되면 언제라도 국왕의 잠자리 시중을 들기 위해 대기하고 있어야 했다. 어쩌다가 국왕의 눈에 들어 하룻밤 잠자리를 함께 하는 '은총'을 입으면 그 궁녀는 신분상승의 기회를 잡을 수도 있었다. 그러나 왕을 만나기 전에는 성(性)과 관련해서는 철저히 금욕을 요구받았고 법을 어기면 큰 벌을 받았다. 수십 혹은 수백 명의 궁녀들이 한 남자인 왕을 바라보며 은총에 대한 막연한 기대를 걸고 살았으니 궁녀들 사이에는 당연히 시기와 질투와 심지어는 모함이 있을 수밖에 없었다. 이런 궁녀들의 삶을 중국 당나라 때의 시인 주경여(朱慶餘)는 다음과 같이 읊었다.

적적화시폐원문(寂寂花時閉院門),　꽃피는 시절임에도 적적한 채 문은 닫혀있는데
미인상병립경헌(美人相並立瓊軒).　아름다운 궁녀들, 화려한 난간에 기대어 섰네.
함정욕설궁중사(含情欲說宮中事),　궁녀들끼리라도 정을 나누며 궁중의 일을 말
　　　　　　　　　　　　　　　하고자 하여도
앵무전두부감언(鸚鵡前頭不敢言).　서로가 서로에게 앵무새라서 말도 마음 놓고
　　　　　　　　　　　　　　　나눌 수 없네.

예쁜 옷을 입고 화려한 궁궐의 난간에 기대어 서있지만 마음을 터놓고 지낼 동료조차 없다. 서로 시기하고 질투하는 사이이다 보니 언제 어떤 흠을 잡아 고자질을 할지 모른다. 이런 까닭에 동료임에도 마음을 나누며 이야기조차 제대로 할 수 없는 처지로 살아간 게 궁녀인 것이다. 조선의 궁녀는 궁에 갇혀 사는 심정을 다음과 같은 시조로 표현하였다.

앞 못에 든 고기들아 네 어이 들어 왔느냐?
누가 너를 몰아다 이곳에 넣었더냐?
북녘 바다 맑은 물을 어디에 두고 이 못에 들어 왔으니

들어온 후로는 못 나가는 사정이 너나 나나 다를 바 없구나!

옛 시조를 필자가 현대어로 번역한 것이다. 『가람본 청구영언』에는 작가가 이름 모를 궁녀로 기록되어 있고, 『악학습영』에는 김상헌의 작품으로 기록되어 있으며, 『연민본 청구영언』에는 선조 때의 내인(內人:궁녀)으로 기록되어 있다. 이처럼 궁에 갇힌 채 원망과 시기와 암투 속에서 살아야 했던 궁녀들은 자신을 드러낼 수가 없었다. 자신을 드러내는 것은 곧 불경(不敬)이고, 불경은 언제라도 죽음을 부를 수 있었기 때문에 평생을 고개 숙인 채 자기 소임에 충실하며 쥐 죽은 듯이 살아야 했다. 모든 감정을 안으로 삭이고 그저 소임에만 충실한다는 것은 곧 수도(修道)를 의미한다. 소임을 방편으로 삼아 오욕칠정을 다 잊으려 하는 삶의 연속이기 때문에 여승이나 수녀 못지않은 수도의 생활인 것이다. 바느질로 수도하고, 음식 장만으로 수도하고, 약을 달이는 일로 수도하고… 그렇게 수도하다 보면 어느새 궁녀가 아니라 성녀(聖女)가 되어 있기도 했다. 그처럼 성녀가 된 궁녀의 대표적인 사례가 이른바 '서사상궁(書寫尙宮)' 즉 글씨를 쓰던 궁녀들이었다.

궁중생활이 무료하고 외롭기는 정실 왕비도 마찬가지였다. 여염집 아낙들이야 남편을 오롯이 다 차지하고서 오붓하게 살지만 궁중에서는 오롯이 차지하고 싶은 남자는 왕 단 한 명뿐이니 자주 은총을 입지 못하는 왕비나 비빈들도 외롭고 무료하기는 마찬가지였던 것이다. 이에, 왕비와 비빈 '마마'님들은 무료함을 달래 위해서 '재미'를 찾아 나섰다. 그들이 찾은 재미거리가 바로 이야기책이었다. 이야기책을 읽으며 무료한 시간을 보냈다. 오늘날로 치자면 영화를 보거나 TV드라마를 보는 시간을 자주 갖게 된 것이다. 그렇다면 그 이야기책은 누가 어떻게 만들어서 제공했을까? 바로 '마마'들보다 낮은 지위의 궁녀 즉 서사(書寫) 상궁들이 붓글씨로 일일이 베껴서 이야기책을 만들었다. 이들 서사상궁들이 베껴 쓴 이야기책이 지금까지 전해지고 있다. 원래 창덕궁 내 낙선재에 보관되어 있었는데 지금은 한국학중앙연구원의 장서각에 수장되어 있는 2000여권의 필사본 한국고소설이 바로 그것이다. 이들 필사본 소설집을 펼쳐 보는 순간 아마 누구라도 감탄해 마지않을 것이다. 한없이 고우면서도 단아하고 또 단단한 골기가 스며있는 글씨 앞에서 숙연해 지고 말 것이다. 필자는 처음 이 글씨를 대하면서 너무 감동

한 나머지 눈물을 흘렸다. 과장법이 아니라 정말로 눈물이 나왔다. 평생을 고개 한 번 제대로 못 들고, 말 한마디 제대로 못하고 숨죽이며 살았던 궁녀들이 마침내 오욕칠정을 다 버리고 자신의 심성을 물처럼 담담한 평화로움으로 승화시켜 무아의 경지에서 쓴 글씨라고 느꼈기 때문이다. 그것은 성녀(聖女)의 글씨였다. 한 글자도 흐트러짐이 없이 단정한 글씨! 그 글씨에는 단정함만 담긴 게 아니라, 잔잔한 강물 같은 평화가 흐르고 있었다. 수많은 세월의 인고와 다짐과 수양을 거친 끝에 마침내 이룬 높은 경지의 인품이 이처럼 평화로운 글씨를 쓰게 한 것이다.

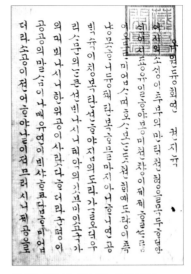

자료12 조선 궁녀의 글씨 - 옥연중회연

붓글씨 곧 서예가 아니었다면 이처럼 단아하고 평화로운 글씨가 나오지 않았을 것이다. 앞서 수차례 언급했듯이 붓을 잡고 서예를 하면 마음이 평화로워질 수밖에 없다. 마음에 평화를 심어주는 서예는 궁녀들로 하여금 평화로운 마음을 갖게 했고 궁녀들은 그런 평화로운 마음으로 통나무처럼 질박하던 '훈민정음체' 한글의 글자꼴을 이처럼 섬세하고 단아하면서도 평화로운 글씨로 승화시킨 것이다.

주지하다시피 우리나라 최고의 서예가로 추앙받는 추사 김정희 선생도 억울한 삶을 살았다. 자신과는 아무런 관련이 없는 '윤상도 옥사'에다 자신을 꽁꽁 엮고 또 얽어매어 절해고도 제주도로 귀양을 보내 무려 9년 동안이나 귀양살이를 하게 하였는데, 그것도 모자라 만년에야 겨우 해배된 자신을 다시 함경도 북청으로 귀양을 보냈으니 그 억울함을 어디에 비하고 어디에 하소연 하겠는가? 그러나 추사는 만년에 누구보다도 마음이 편했다. 평화로웠다. 작고하기 사흘 전에 쓴 걸로 알려진 봉은사에 걸려있는 '판전(板殿)'이라는 현판 작품을 보면 그 안에 한없이 큰 평화가 흐르고 있음을 발견할 수 있다. 공교함의 극을 넘어 다시 바보가 된 듯이 졸기가 넘치는 글씨, 어린 아이처럼 천진스런 글씨, 무념무상의 경지에 든 글씨이다. 추사 또한 9년 동안의 억울한 제주도 유배생활을 결국은 서예를 통

자료13 추사 선생이 작고하시기 3일 전에 썼다는 「판전(板殿)」

해 평화로운 생활로 바꾼 것이다. 서예를 통하여 평화를 얻어 마침내 본인도 모르는 사이에 우리나라 최고의 서예가가 된 것이다.

 서예란 이런 것이다. 쓰면 편해진다. 모든 억울함과 답답함과 안타까움과 분노와 슬픔을 다 내 마음 안에서 눈 녹이듯이 녹일 수 있는 게 서예이다. 그러므로 서예는 어떤 예술보다도 힐링의 효과가 크다. "술 마시고 노래하고 춤을 춰 봐도 가슴에 하나 가득 슬픔 뿐"일 때 붓을 들면 자신도 모르는 사이에 그 슬픔을 녹일 수 있다. 온갖 번뇌와 잡념을 떨치려 숲길을 걷고 또 걸어도 그림자처럼 따라오던 그 번뇌와 잡념들이 붓을 들면 마치 아기가 잠들 듯이 스르르 사라진다. 그래서 서예는 힐링이다. 코로나19로 인하여 집안에 갇혀 살아야 하는 날이 많은 요즈음, '집안에 갇혔다'는 그 생각마저 스르르 녹여주는 게 바로 서예이다. 안중근 의사가 여순(旅順)의 감옥에서 그렇게 많은 붓글씨를 쓴 것도 '갇힘'을 오히려 절대자유로 치환할 수 있었기 때문이리라. 쓰면 편해진다. 그래서 서예는 평화이다.

1. 불이물상성不以物傷性 노력가찬반努力加餐飯

작품70 불이물상성(不以物傷性) 노력가찬반(努力加餐飯)
42×80cm, 한지에 먹, 2020

억울할 때가 있다. 목소리를 높여 말도 안 되는 말을 퍼뜨리며 '노이즈마케팅'
을 하면 세상은 일단 '노이즈'를 생산하여 제기한 사람은 정의로운 사람으로 보
고, '노이즈'의 원인을 제공한 사람은 부정한 사람으로 규정하려 든다. 억울할 일
이다. 언론은 덩달아서 그런 노이즈마케팅을 부추겨 심지어는 마녀사냥으로까

지 몰고 간다. 더욱 더 억울할 일이다. 그런데 세상에는 이런 일이 비일비재하다. 아무리 억울해도 억울함을 해소할 방법이 없을 때가 있다. 김대중 대통령은 억울했지만 혹독한 옥살이를 해야 했고, 노무현 대통령은 억울한 나머지 '운명'이라는 말을 남기고 자결해야 했다. 대통령도 이처럼 억울할 때가 있고, 평범한 필부필부(匹夫匹婦)들에게도 억울함은 수시로 있을 수 있다. 부부싸움에서도 분을 삭이지 못할 정도로 억울할 때가 있고, 친구 사이에서도 험담과 모함에 걸려 억울함을 당해야 할 때가 있다. 사실은 다 묻혀 있고, 진실은 온통 거짓으로 왜곡되어 있으며, 애써 하는 설명은 모두 구차한 변명이 되어 되돌아 올 때면 누구라도 억울하지 않을 수 없다. 하소연을 할 곳마저 없을 때 더욱 억울하다. 이럴 때는 어떻게 해야 할까? 벼루에 물을 붓는다. 먹을 간다. 하얀 종이를 편다. 적절히 먹물에 적신 붓으로 글씨를 쓴다.

불이물상성(不以物傷性)!　물건으로 인하여 내 본성이 손상당하지 않도록 하자!

중국 송나라 사람 소철(蘇轍)이 지은 「황주쾌재정기(黃州快哉亭記)」에 나오는 말이다. 해당 부분의 원문은 이렇다.

마음 안에 자득(自得)함이 없다면 어디를 간들 마음의 병 아닌 것이 있겠는가?
마음을 항시 평탄하게 하여 외부의 물건으로부터 본성이 손상당하지 않는다면
장차 어디를 간들 기쁘고 쾌활하지 않겠는가?(使其中不自得, 將何往而非病, 使其中
坦然, 不以物傷性, 將何適而非快?)

사람은 사람의 말을 할 때만 사람이다. 자신의 말로 인해 다른 사람이 얼마나 상처를 받는지를 고려하지 않은 채, 전혀 사실이 아닌 내용을 제멋대로 지껄여대는 말은 이미 사람의 말이 아니다. 사람의 말을 하지 않는 사람은 당연히 사람이 아니다. 단지, 하나의 '물건'일 뿐이다. 그런 물건으로 인하여 내 마음에 상처를 입고 내 영혼이 다칠 필요가 무엇이겠는가? 마음 안에, 영혼 속에, 선하고 아름다운 것만 담기에도 용량이 부족한데 굳이 쓰레기를 담아둘 필요가 없다. 말을 하

는 사람이 아니라 소리를 내는 '물건'이라고 치고 내 마음이 손상당하지 않도록 하면 그만이다. 그럼에도 그 '물건'의 소리에 자꾸 신경이 쓰일 때면 그저 든든하게 밥을 잘 먹어두면 된다. 언젠가 그 물건을 마치 계속 소리를 내는 고장 난 자동 장난감을 내다 버리듯이 버려야 할 일이 생길 수도 있으니 그럴 때에 대비하여 내 건강이 상하지 않도록 든든하게 밥을 잘 먹어두면 되는 것이다.

노력가찬반(努力加餐飯)! 노력하여 밥을 든든히 잘 먹도록 하자!

중국 한나라 말기에 나온 고시 19수중 '행행중행행(行行重行行: 가고 또 가고)'이라는 시의 마지막 구절이다. 멀리 떠난 임을 기다리다가 지칠 지경에 이른 시의 주인공 여인은 "아서라! 밥이나 든든히 먹자."라는 말로 이 시를 끝맺는다. 억울한 일을 당한 사람도 이처럼 밥을 든든히 먹어두어야 할 필요가 있다. 사람 같지 않은 사람에게 연연하지 말고 '자강(自彊)'이 필요할 때가 있는 것이다. 그런데 그게 잘 안 된다. 그래서 붓을 들고 쓸 필요가 있다. '불이물상성(不以物傷性) 노력가찬반(努力加餐飯)'을 쓰다보면 어느새 '무시'는 '연민'으로 바뀌고 '자강'은 '용서'로 바뀌면서 마음에 평화가 자리하게 된다. 그 많던 억울함이 사라지고 폭풍 후의 청명한 하늘과 잔잔한 바람과 같은 평화가 마음 안에 자리하게 된다. 쓰면 편해진다.

2. 소이부답심자한笑而不答心自閑
- 빙그레 웃을 뿐 대답하지 않아도 마음은 저절로 한가하다네.

나는 시골 초등학교를 다녔다. 시골에서는 괜찮게 사는 집이었는데 초등학교 2학년 때부터 차츰 가난해지기 시작하여 6학년 때에 이르러서는 몹시 가난해졌다. 시골에 살면서도 농토가 없었으니 먹는 것도 모자랐고, 입는 것도 변변치 못했으며, 땔감이 부족하여 겨울철 잠자리도 따뜻하지 못했다. 초등학교 6학년 때 나는 키는 큰 편이었으나 몸무게는 25.5kg이었다. 눈동자만 광채가 나는 마른 소년이었다. 항상 허기가 졌지만 고기반찬이나 쌀밥은커녕 보리밥에 고구마 같은 것도 배부르게 먹지 못하며 학교를 다녔지만 공부는 참 잘했다. 글짓기도 잘하고, 그림도 잘 그리고, 특히 글씨를 잘 써서 선생님들로부터 칭찬을 많이 받았다.

언제부터 그런 생각을 하게 되었는지는 모르지만 나는 초등학교 때부터 뽐내기 좋아하는 부잣집 아이들이 도시락 반찬 자랑, 옷 자랑, 신발 자랑으로 공부 잘하는 나의 기를 꺾으려 들면 그들의 자랑을 다 들어주고 부러워하는 표정을 지어주면서도 실지로는 그런 친구들을 부러워 해본 적이 없다. 자랑하는 그들 앞에서 마음이 불편해 본 적도 없다. 속으로 '그래도 공부를 잘하는 내가 너희들보다 훨씬 낫다. 언젠가는 내가 너희들보다 더 큰 부자가 될 것이다.'는 생각을 했다. 그런데 중학교 때부터 문제가 생겼다. 당시는 의무교육이 중학교까지 확대되지 못했었기 때문에 분기별로 1년에 네 차례 수업료를 내야했다. 수업료를 제때에 못 내 교무실로 불려가 가혹한 독촉을 받은 적이 한 두 번이 아니었다. 그래도 기는 죽지 않았다. 설마 퇴학을 당하는 지경에는 이르지 않겠지. 막연하지만 그런 희망을 가지고 열심히 공부했다. 힘이 자라는 대로 집안일도 도왔다.

당시에 나의 아버지는 낮에는 우리 집안의 큰 재실인 '취성재(聚星齋)'라는 곳에 나가셨다. 그곳에서 집안 족보를 간행하는 일을 도우며 하루하루를 보냈다.

아버지는 향리에서는 알아주는 한학자이자 서예가였다. 당연히 재실에서는 아버지가 필요했겠지만 집안 식구들이 끼니를 잇지 못할 상황에서도 다른 일은 안 하시고 재실로만 가시는 아버지가 원망스럽기도 했다. 대신 산에 가서 나무를 해오는 일, 어떻게 해서 돈 몇 푼이 생기면 4km나 떨어진 미곡상회에 가서 보리 몇 되를 사오는 일 등, 집안일은 나와 어머니가 다 맡아서 해야 했다. 어머니와 함께 산에 가서 나무를 해 오는 일도 이른 새벽이나 오후 늦게 인적이 드물어진 다음에야 했다. 명문 집안 송유재(宋裕齋) 선생의 손녀가 나무꾼이 되었다는 주변의 쑥덕거림이 싫었던 어머니는 사람의 눈을 피해 새벽이나 늦은 오후에 살짝 나만 데리고 산으로 갔던 것이다. 아버지도 그래서 재실로만 가셨던 거였다. 당시 한학자로 소문이 났던 아버지는 체면 때문에 막노동을 할 수가 없었던 것이다. 어느 날, 그날도 재실로 향하는 아버지께 나는 뻔히 짐작을 하면서도 괜히 심통이 나서 "또 재실에 가셔요?"하고 물었다. 아버지께서는 틈만 나면 내게 한문을 가르쳐주시려고 애를 쓰셨던 평소 모습 그대로 제게 말씀하셨다. "네가 알아들을지 모르겠다만 '소이부답심자한(笑而不答心自閑)'이라는 말이 있다. 웃을 소, 말 이을 이, 아니 불, 대답할 답, 스스로 자, 한가할 한… 아버지는 지금 할 수 있는 일이 없단다. …" 그리고선 재실을 향해 발걸음을 빨리 옮기셨다. 나는 당시에 아버지께 불러주시는 그 정도의 한자는

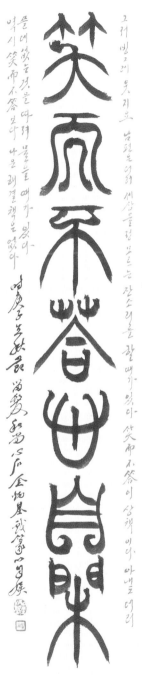

작품71 소이부답심자한(笑而不答心自閑), 17×75cm, 한지에 먹, 2020

충분히 알아들을 수 있었기 때문에 나 혼자 그 구절 '소이부답심자한(笑而不答心自閑)'을 풀이해 보려고 애를 썼으나 깊은 뜻은 알 수가 없었다. 스물이 넘은 후에야 그 구절에 담긴 깊은 뜻을 알게 되었을 때 아버지를 생각하며 마음이 많이 아팠었다. 어린 자식으로부터 집안일은 아랑곳하지 않고 재실로 나가시냐는 질문을 받았을 때 아버지는 얼마나 당황스럽고 또 기가 막히셨을까? 그래서 아버지는 내가 알아듣던 못 알아듣던 간에 내게 "소이부답심자한" 즉 "대답하지 않아도 내 마음은 한가하다."는 말씀을 하시고선 빠른 걸음으로 재실을 향해 가셨던 것이다.

아버지께서는 언제부터인가 이처럼 짧은 한문을 통해 나와 대화를 하셨다. 나는 알아들을 때도 있었고 알아듣지 못하는 때도 있었다. 아버지께서 말년에 노쇠함으로 자리에 누우신 후, 그리고 아버지께서 선서(仙逝)하신 후에야 남기신 여러 말씀들의 뜻이 확연하게 다가왔다. 그래서 아버지 장례를 치르는 내내 많이 울었다.

그처럼 어려운 상황에서도 아버지는 죽반(粥飯)간에 식사는 참 잘 하셨다. 그리고 어쩌다가 부잣집 비석 글씨라도 써 주고서 윤필료를 받으시면 값싼 소의 잡뼈와 잡 부위의 고기라도 사다가 푹신 고아서 우리를 먹였다. 위 작품70에서 살펴본 "불이물상성(不以物傷性) 노력가찬반(努力加餐飯)"을 실천하신 것이다. 아버지께서는 비록 돈은 벌어 오시지 못했지만 돈이라는 물건으로 인하여 자식들이 다치지 않도록 하겠다는 생각으로 다치지 않는 방법을 조용한 실천으로 가르쳐 주신 것이다. 훗날 살림이 많이 펴서 생활이 비교적 넉넉할 때도 아버지는 변함이 없으셨다. "돈은 물론 사람답지 않은 사람도 다 물건이다. 물건으로 인하여 내가 다쳐서야 되겠느냐? 빙그레 웃을 뿐 대답하지 않아도 스스로 마음이 편하고 한가한 삶이 가장 떳떳하고 행복한 삶이다." 아버지의 말씀이 지금도 귀에 쟁쟁하다.

3. 암행어사 박문수 선생 「필운대弼雲臺」시

작품72 박문수 선생 「필운대(弼雲臺)」시,
63×103cm, 한지에 먹, 2020

군가아소상운대(君歌我嘯上雲臺),
그대는 노랫가락 읊조리고 나는 휘파람 불
며 필운대에 오르니,
이백도홍만수개(李白桃紅萬樹開).
오얏꽃은 하얗고 복숭아꽃은 붉어 온 나무
에 가득 꽃이 피었구나.
여차풍관여차락(如此風光如此樂),
이토록 좋은 경치와 이런 즐거움 속에서,
연년장취태평배(年年長醉太平盃).
해마다 해마다 태평의 술잔에 취했으면…

이 시는 조선 영조 때 문신으로서 암
행어사로 유명한 박문수 선생이 「필운
대(弼雲臺)」를 주제로 지은 시이다. 필
운대는 서울특별시문화재자료 제9호로
지정되어있는 바위 유적이다. 이 바위
유적이 있는 곳은 조선 선조 때 재상을
지냈던 인물로 도원수 권율 장군의 사
위이기도 했던 백사(白沙) 이항복(李恒
福) 선생의 옛 집터이다. 현재는 배화여자고등학교가 들어서 있다. '필운(弼雲)'은
이항복의 다른 별호이다. 이 근처는 특히 살구나무가 많아서 예로부터 많은 시인
묵객들의 사랑을 받아왔는데 필운대의 살구꽃과 성북동의 복숭아꽃, 흥인문 밖
의 버드나무, 서대문 천연정의 연꽃, 삼청동 탕춘대의 물과 바위 등이 서울의 구

경터로 유명했다고 한다.

박문수 선생의 이 시는 모두가 잘 사는 태평성대를 꿈꾸며 지은 시이다. 꽃이 흐드러지게 핀 필운대를 "그대는 노래 부르고 나는 휘파람 불면서" 함께 오르자는 첫 구절이 필운대의 아름다운 풍광을 양반 몇 사람들이 독차지할 게 아니라 백성이라면 누구라도 올라와 함께 꽃구경을 하자는 말로 들린다. 암행어사로서 힘없는 백성들의 억울함을 많이 풀어준 인물의 시이니 더더욱 그런 의미로 다가온다.

아무리 풍경이 아름답고 꽃이 고와도 혼자 바라보는 것은 별 의미가 없다. 함께 바라보며 감탄사를 서로 교환할 때 풍광을 누리는 즐거움이 배가한다. 세계적인 축구스타들이 펼치는 멋진 경기를 TV앞에 혼자 앉아서 보는 것보다는 광화문 앞에 모여 함께 응원하며 볼 때 재미가 훨씬 더하므로 사람들이 거리로 쏟아져 나와 거리응원을 하는 것과 같은 이치이다. 북적거리는 서울 도성 한 복판에 자리한 필운대의 아름다운 풍광이라면 당연히 백성 누구라도 자유롭게 올라와 함께 바라보며 즐길 수 있어야 한다. 꽃 앞에서 서로 아름답고 편안한 마음을 교환할 때 세상은 절로 아름답고 평화로워 진다.

나는 헤미디 봄 꽃철이 되면 이 시를 써 보곤 한다. 우리 집 마당을 아름답게 가꿔 놓고 매일같이 대문을 활짝 열어 누구라도 들어와 구경하도록 하고 나는 그런 구경꾼들과 더러 담소를 나누며 즐거워하는 꿈을 꾸기도 한다. 그러나 아직 그런 꿈을 실현할 수 없는 상황이니 붓을 들어 이 시를 쓰면서 간접적으로나마 박문수 선생이 그랬던 것처럼 많은 사람들과 함께하는 즐거움을 느끼려 하는 것이다. 당시에 꽃놀이를 했을 권율장군도 만나보고 백사 이항복 선생도 만나 즐거움을 나누고 그런 즐거움을 통해 무한한 평화를 느끼고자 하는 것이다. 세상에 많은 사람들과 함께 나누는 즐거움보다 더 큰 평화는 없다.

4. 진묵대사震黙大師 시

작품73 진묵대사(震黙大師) 시, 70×200cm, 한지에 먹, 2013

천금지석산위침(天衾地席山爲枕),

하늘은 이불, 땅은 깔 자리, 산으로 베개 삼고,

월촉운병해작준(月燭雲屛海作樽),

달은 촛불, 구름은 병풍, 바다로 술동이를 삼아,

대취거연잉기무(大醉居然仍起舞),

문득 크게 취해 일어나 춤을 추나니,

각혐장수괘곤륜(却嫌長袖掛崑崙).

긴 소매 자락이 곤륜산에 걸릴까 염려되는구나.

전북 김제 만경 출신으로서 조선 중기의 명승이었던 진묵대사(震黙大師)의 시이다. 가슴이 다 후련하다. 아무 곳에도 매인 바 없이 훨훨 날듯이 사는 절대 자유인의 노래이다. 중국의 시인 이백은 일찍이 "푸른 하늘을 한 장의 종이로 삼아 내 뱃속의 시를 다 써보고 싶다(靑天一張紙, 寫我腹中詩.)"라고 자못 호언을 하였는데 진묵대사의 이 시에 드러난 기상과 자유정신은 이백보다 훨씬 더 한 것 같다. 그런데 문제는 중국의 곤륜산이 자꾸 진묵대사의 소매 자락을 움켜잡는 것이었다. 진묵대사 당시 중국은 조선의 유학에 대해서도 더러 정통이 아니라는 비평을 하였고, 조선의 불교에 대해서도 본래의 불법이 아니라며 조선의 자주적이고 독

창적인 문화발전에 대해 적잖이 딴죽을 걸곤 하였다. 진묵대사처럼 해탈의 경지에 든 큰 스님의 절대자유에 대해서도 법이 아니라는 이유로 딴죽을 걸었을 것이다. 그리고 조선의 내부에서는 중국에 대한 사대주의에 찌든 사람들이 중국을 표준으로 삼아 중국 것과 다른 학설이나 주장은 다 사문난적(斯文亂賊)으로 몰아 비판하면서 무조건 중국을 숭상하고 우리 것은 하찮게 여겨 우리가 창조한 독창적 문화에 제동을 걸기까지 했다. 진묵대사는 바로 이 점을 꼬집어 "내 긴 소매 자락이 곤륜산에 걸릴까 염려되는구나."라고 읊으면서 여전히 덩실덩실 절대자유의 춤을 춘 것이다.

그렇다면 하늘과 땅은 진묵대사에게만 이불과 깔 자리일까? 아니다. 하늘과 땅은 누구에게나 공평하게 이불이 되고 깔 자리가 되어 준다. 그런데 대부분의 현대인은 자기에게 주어진 땅과 하늘과 산과 바다와 구름과 달빛을 제대로 누리지를 못하고 몇 평 아파트를 갇혀 물질에만 집착하고 있다. 천지자연을 돌아보고 즐기는 마음의 여유가 있다면 굳이 땅 많이 가진 사람을 부러워해야 할 이유도 없고 남이 지은 화려한 별장을 탐낼 이유도 없다. 그들의 땅이나 별장이 내 눈에도 아름답게 보인다면 나는 이미 그 땅과 별장을 내 것인 것처럼 즐겨 보고 있으니 사실 내 깃이나 다를 바 없다. 짐을 자는 공간이야 나도 내 몸을 널 수 있는 8척 공간이면 족하고, 별장 주인도 어차피 8척 공간 밖에 더는 사용하고 싶어도 사용할 수 없을 테니 바라보는 풍경으로 치자면 별장 주인이나 나나 다를 바가 전혀 없다. 아름다운 별장 풍경의 주인은 별장주인이기도 하지만 나이기도 한 것이다. 아니, 오히려 내가 주인이고 별장 주인은 별장지기에 불과할 지도 모른다. 우주가 다 내 것이라고 생각하면 그까짓 등기부 등본이 다 무슨 소용이겠는가? 더욱이 득도한 스님은 대자연의 주인으로서 절대자유를 누리고 있는데 등기부 등본이 다 무슨 의미가 있겠는가?

나는 진묵대사의 이 시를 즐겨 쓴다. 이 시를 휘호하다보면 마음이 저절로 편안해 진다. 굳이 아웅다웅하며 살아야 할 이유가 없어진다. 웬만한 분노는 사그라진다. 마음이 넓어지고 "살아있는 모든 것들을 사랑해야지."라는 생각을 하게 된다.

5. 아! 노무현 대통령

앞서 언급한 암행어사 박문수 선생의 「필운대」 시나 조선의 명승 진묵대사의 시를 나는 지금도 즐겨 쓴다. 특히 중국이나 일본에 가서 그곳의 서예가들과 함께 하는 필회(筆會)에서 서로 작품을 써 보이고 교환도 할 때면 나는 이 두 수의 시를 즐겨 쓰곤 한다. 이 시를 쓰면 마음이 편해지고 나도 모르게 너그러워짐을 느낀다. 그리고 외국인 앞에서 이 시를 쓰고 내용을 설명할 때면 우린 선조들의 넉넉하고 호방한 정신이 더욱 자랑스럽게 느껴진다. 그 런데 2009년 5월 23일 노무현 대통령이 서거

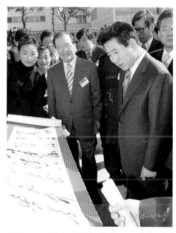

자료14 노무현 대통령이 박문수 선생 시와 진묵대사 시를 초서로 쓴 작품을 살펴보고 있다. 2006년 2월 20일

한 후로는 이 시를 쓸 때마다 노무현 대통령 생각에 가슴이 먹먹해질 때가 있다. 이 두 수의 시를 쓰면서 마음의 평화를 느끼지 않는 바는 아니나 마음 한 구석에 아련한 슬픔이 자리하게 된 것이다.

2006년 2월 18일로 기억하고 있다. 전주 시장으로부터 전화를 받았다. "김 교수님, 내일 모레 21일에 노무현 대통령께서 전주에 오시잖아요? 선물 같은 것은 워낙 안 받으시는 분이라고 해서 우리 시에서는 아예 선물을 준비할 생각조차 안 했는데 그래도 한옥마을에서 환영행사를 가질 때 뭔가 의미가 깊은 선물이 하나 있어야 할 것 같습니다. 김교수님 혹 좋은 아이디어 있으시면 말씀해 주세요." 이 전화를 받는 그 순간 나는 거의 반사적으로 "시를 선물하는 것이 좋겠습니다."라 는 답을 하였다. 내 답을 들은 시장은 처음엔 다소 의아해 하는 것 같았으나 이어 지는 설명을 들은 후 나의 제안에 흔쾌히 동의했다. 나는 그때 불현듯 이 두 수 의 시, 즉 암행어사 박문수 선생의 「필운대」 시와 진묵대사의 시가 생각났기 때

문에 시를 선물하자는 제안을 한 것이다. 내 생각에 노무현 대통령이 추구하는 바가 바로 '다 함께 잘 사는 세상, 외세에 휘둘리지 않는 대한민국'인데 이 두 수의 시가 대통령의 그러한 추구와 지향에 딱 들어맞는다는 생각을 했기 때문에 이 두 수의 시를 염두에 두고서 시를 선물하자는 제안을 한 것이다. 전주 시장의 동의에 따라 나는 그날로 이 두 수의 시를 서예작품으로 창작하기 시작했다. 호방한 초서로 쓰기로 했다. 나는 몇 차례를 반복해 써서라도 마음에 드는 작품이 나오기를 기대하며 붓을 들었다. 그런데 참 이상한 일이었다. 단 두 번의 시도 끝에 마음에 드는 작품을 얻었기 때문이다. 가로 두루마리인 '권자(卷子)' 형식으로 쓴 작품인데 나름대로 어사 박문수 선생의 넉넉한 포용력과 진묵대사의 절대자유를 추구하는 정신이 반영된 작품이 창작되었다. 부랴부랴 표구를 맡겼다. 표구장이 시간이 너무 촉박하다고 투덜댔으나 야간작업을 해서라도 21일 정오 이전에 표구를 완성하라고 당부하였다. 그리고 작품에 대한 해석과 대통령께 이 시를 선물하는 이유 등을 밝힌 글을 주며 작품을 포장할 때 상자 안에 꼭 함께 넣어 포장하라는 당부도 하였다.

2006년 2월 21일, 노무현 대통령이 전주에 왔다. 나중에 들은 얘기지만 당시 전라북도 시사와 전주 시장은 오진 중에 대통령을 모시고 새만금에 기서 지지부진한 새만금 간척사업을 마무리하게 해 줄 것을 건의하고, 오후에는 다시 전주로 돌아와 전주시 주최로 한옥마을에서 전주시민 환영대회를 갖기로 했다고 한다. 그런데 나에게는 전주시로부터 뜻밖의 요청이 왔다. "대통령께서 새만금을 시찰하시는 동안 권양숙 여사는 전주시에 머무르시게 할 테니 전주의 문화에 대해 잘 아시는 교수님께서 오전 2~3시간 동안 권양숙 여사를 모시고 전주 한옥마을을 돌아보며 설명을 해드리는 역할을 맡아 달라."라는 것이었다. 그렇게 함으로써 대통령께서 전주한옥마을 육성에도 보다 더 깊은 관심을 갖게 하자는 것이 전주시의 생각이라고 했다. 이에, 나는 전통 한지공예가인 김혜미자 선생, 전통자수의 명인인 강소애 선생과 함께 권양숙 여사를 맞아 전주 한옥마을을 안내하게 되었다.

나는 그날 권양숙 여사와 함께 하는 동안 정말 뜻밖의 경험을 했다. 권양숙 여사를 안내하여 전주공예품 전시관에 들렀을 때에 일어난 일이다. 그날 공예품 전시관에는 전주의 전통 악기 명장들이 제작한 장고, 징, 가야금 등 전통악기들이

전시되어 있었다. 공예품 전시관의 자동문이 열리고 맨 앞에 선 나와 권양숙 여사가 함께 전시관 안으로 들어서는 순간 갑자기 권양숙 여사가 빠른 걸음으로 앞으로 달려 나갔다. 경호원들이 놀라 뛰쳐나가 권양숙 여사를 에워쌌다. 나와 전주 시청에서 나온 공무원들도 깜짝 놀라 멈칫하고 있을 그때, 권양숙 여사가 진열되어 있던 장고를 들어 올리며 해맑은 웃음을 웃으며 말했다. "나 이거 살래요." 그제야 수행했던 모든 사람들이 안도의 숨을 내쉬었다. 누군가가 - 아마 전주시 공무원이었을 것이다 - 조심스럽게 말했다. "말씀을 하시면 다 준비해 드릴 텐데 왜 달려 나가셨어요? 우리 모두 깜짝 놀랐습니다." 권양숙 여사는 겸연쩍은 표정으로 "죄송해요"를 연발했다. 공무원이 다시 말했다. "그런데 그 장고를 왜 사시려는 거예요?" 나는 이때에 나온 권양숙 여사의 답과, 답을 하면서 지은 표정을 아마도 영원히 잊지 못할 것이다. 여사께서는 여전히 장고를 손에 든 채 말을 이었다. 나는 아직도 그때 권양숙 여사가 한 말을 생생하게 기억하고 있다. "우리 집 양반이요, 상고 졸업하고 대학을 못 다녔다고 불필요한 핀잔과 억울한 말을 듣는 날이면… 청와대에 구석진 방이 하나 있거든요, 그 방에 들어가서 실컷 북을 두드리곤 합니다. 그런데 그 북이 다 찢어져서 소리가 잘 나지 않아요. … … 그래서 이 장고를 사다 드리려고요.… " 권양숙 여사는 해맑게 웃으며 그 이야기를 했지만 동행했던 사람들은 모두 그만 숙연해지고 말았다. 나는 가슴에 무언가 뜨거운 것이 치밀어 오름을 느꼈다. 눈물이 핑 돌았다. 아! 노무현 대통령은 그런 분이었다.

정오 무렵 한옥마을 안내는 끝났고 권양숙 여사는 대통령과 합류하는 오찬장으로 떠났다. 나와 강소애, 김혜미자 두 분 선생님과 전주시 공무원은 따로 점심 식사 했다.(75쪽 금우설 참조) 점심식사를 하는 동안 전주시에서는 내게 다른 요청은 하지 않았다. 나는 내심 걱정이 되었다. 내가 쓴 두 수의 시를 담은 두루마리를 대통령께 선물 했을 때, 그것을 펼쳐 본다면 대통령께서는 초서를 잘 읽지 못할 텐데 혹 작품을 쓴 작가를 찾지 않을까 하는 염려가 든 것이다. 물론, 표구 장인에게 만약에 대비해서 시에 대한 해석과 그 시를 써서 선물하는 이유 등을 소상히 적은 글을 상자 안에 넣으라는 당부를 했지만 불안감은 떨칠 수가 없었다. 나는 평소에 잘 알고 지내는 전주시 공무원에게 전화를 걸어 표구장이 작품을 가

지고 가거든 내가 쓴 설명의 글이 들어 있는지를 확인하고 대통령께서 쓴 글의 뜻을 묻거든 그 설명의 글을 꺼내어 보여 드리라는 부탁을 했다.

그날 오후 3시 경, 한옥마을에서는 예정대로 대통령을 환영하는 전주시민 대회가 열렸고 이 자리에서 시를 담은 두루마리 작품이 노대통령께 전달되었다고 한다. 나중에 전해들은 얘기지만 아닌 게 아니라, 대통령께서는 작가를 찾으셨다고 한다. 작품을 펼쳐 보여드리자 대통령께서는 이렇게 말씀하셨다고 한다. "문자를 쓴 서예 작품이니 반드시 어떤 메시지가 담겨 있을 텐데 불행하게도 저는 이런 글자를 읽지 못합니다. 혹 작가 분이 이곳에 계시면 설명을 부탁합니다." 그제야 전주시 관계자는 급히 나를 찾았으나 그때 나는 그 자리에 없었다. 마침내 전화를 받았던 공무원이 내가 말한 대로 포장상자 안에 넣어둔 설명서를 급히 꺼내어 보여드렸다고 한다. 다 읽은 대통령은 "작품에 담긴 뜻, 잘 알겠습니다. 감사합니다."라는 인사를 했다고 한다. 나는 이 이야기를 전해 들으면서 다시 한 번 감동했다. 대강 훑어보고서 하는 의례적인 감사인사가 아니었기 때문이다. 노무현 대통령은 문자에는 메시지가 담겼을 것이라고 말하면서 국민의 뜻을 읽으려고 했다. 그리고 아주 솔직하게 "저는 이런 글자를 읽지 못합니다."라고 말하면서 작가를 찾았다. 국민의 뜻을 읽으려고 하는 의지와 초서 글자를 읽을 수 없음을 스스럼없이 밝히는 그 겸손함 앞에서 나는 다시 한 번 큰 감동을 받았다. 이런 사연 때문에 나는 지금도 암행어사 박문수 선생의 「필운대」 시와 진묵대사의 시를 서예작품으로 쓸 때면 무한한 자유와 평화를 느끼면서도 한편으로는 노무현 대통령과 권양숙 여사 생각으로 인해 가슴 한 구석이 아려오곤 한다.

그리고 얼마 후에 노무현 대통령은 "운명"이라는 말을 남기고 세상을 떠났다. 전국 각지에서 추모에 참가한 인파가 500만 명을 넘어섰다. 나는 분향소를 찾아 분향하며 마음속으로 되뇌었다. 얼마나 억울하고 답답했으면 그렇게 북을 쳐댔을까? 북을 치던 그 손에 붓을 잡혀 드렸더라면 혹 마음의 평화를 찾는데 더 도움이 되지는 않았을까? 노무현 대통령의 장례식을 치르던 날 오후 중계방송이 끝난 후, 나는 붓을 들어 작품 한 폭을 썼다. '서예는 평화'라고 주장하며 "쓰면 편해진다."고 말해 왔지만 이날만은 마음의 평화가 쉽게 찾아들지 않았다. 그때 쓴 작품은 조선 시대의 큰 학자로서 평생을 벼슬에 나아가지 않고 후학들을 가르치는

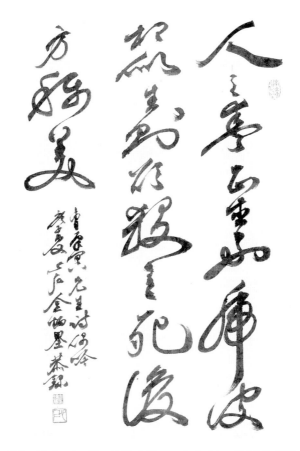

작품74 남명(南冥) 조식(曺植)선생 시 〈우음(偶吟)〉, 65×94cm, 한지에 먹, 2020

일에만 몰두한 남명(南冥) 조식(曺植)선생이 쓴 〈우음(偶吟:우연히 읊음)〉이라는
시이다.

인지애정사(人之愛正士),　사람들이 바른 선비를 아끼기는 양이

호호피상사(好虎皮相似).　마치 호랑이 가죽을 좋아하는 것과 흡사하구나.

생즉욕살지(生則欲殺之),　살아있을 때에는 죽이려 들다가

사후방칭미(死後方稱美).　죽은 후에야 '가죽은 호랑이 가죽이 최고'라며 찬미

하고 나서니.

6. 탄설呑雪
- 눈을 삼키다.

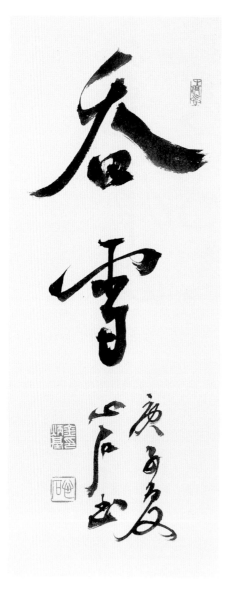

작품75 탄설(呑雪), 21×49cm, 한지에 먹, 2020

2007년 2월 말, 나는 중국 강소성 소주(蘇州)시에 있는 소주대학에 교환교수로 갔다. 소주대학은 옛 캠퍼스(老區)와 신 캠퍼스(新區)가 있었는데 신 캠퍼스는 소주시 교외 허허벌판에 새로이 터를 잡아 지었고, 옛 캠퍼스는 소주의 옛 도심지에 1901년에 개교할 당시의 건물이 보존되어 있는 100년 이상의 역사를 가진 캠퍼스이다. 옛 캠퍼스는 넓은 잔디와 고풍스런 유럽풍 건물이 어우러져 참 아름답다. 본래 소주라는 도시가 이웃에 있는 항주(杭州)와 함께 중국에서 아름답기로 유명한 도시이다. 예로부터 "상유천당 하유소항(上有天堂 下有蘇杭)" 즉 "위로는 천당이 있고 아래로는 소주와 항주가 있네."라고 칭송할 정도였으니 말이다. 우리 가족 중 당시 대학에 재학 중이던 큰 딸만 한국에 남아 중국인 친구와 함께 생활하기로 하고 아내와 아들 그리고 늦둥이 막내딸은 나를 따라 소주로 갔다. 아름다운 소주대학

옛 캠퍼스와 지근거리에 있는 외국인 교수 숙소에 새로운 둥지를 틀었다.

　사나흘이 지난 후, 막내 딸 아이의 초등학교 편입학을 진행하면서부터 적지 않은 시련이 시작되었다. 나와 아내는 영어로 수업을 하는 국제학교에 보내지 않고 중국 학생들이 다니는 현지(local) 학교에 편입시키기로 결정했다. '소주실험소학교(蘇州實驗小學校)'를 택했다. 당시 막내딸은 한국에서 초등학교 4학년을 마치고 5학년을 맞으려는 참이었다. 중국은 9월이 제1학기이므로 우리가 소주에 간 3월은 2학기가 시작되는 때였다. 우리는 학년을 반 년 낮춰서 4학년 2학기에 편입시키려 했지만 이 학교가 중국 교육부 지정 실험학교로서 편제조정을 하는 와중에 어떤 이유로 4학년 과정이 빠지게 되어 아예 4학년 학생은 없었다. 4학년이 없으니 5학년 2학기로 높여서 편입을 시킬 수밖에 없었다. 아내는 전에 내가 대만에 유학하던 시절에 2년 동안 대만 생활을 한 덕에 중국어를 곧잘 했었는데 20년 만에 중국 땅에서 그때 배운 중국어를 적용해 보려고 하니 쉽게 적용이 되지 않았다. 세월에 묻혀 많이 잊은 데에다가 용어도 대만과 대륙이 서로 다른 게 많다보니 현지 사람들과 소통하기가 쉽지 않았다. 아들과 막내딸은 '니하오?'와 '셰셰!' 밖에 하지 못하는 상황이었고… 대부분의 일을 내가 처리해야 했고, 식구들의 통역도 내가 해야 하는 상황이 되고 보니 일거리가 만만치 않았다. 게다가 자동차도 없다보니 모든 생활을 도보나 자전거로 해야 하는 점도 큰 불편으로 다가왔다. 힘든 적응이 시작되었다. 아들은 소주대학 언어교육원에 입학을 시켜놨더니 일상생활은 영어로 소통하면서 중국어를 배우기 시작하더니 1주일 정도가 지나면서부터는 제멋대로 사방을 쏘다니며 별별 친구들을 다 사귀고 다녔다. 눈치 빠른 적응에 고맙기도 했지만 한편으로는 너무 쏘다녀서 걱정이 되기도 했다. 문제는 막내딸이었다. 중국어를 전혀 못하는 아이를 현지 학교에 편입시켜 놨으니 학교생활이 제대로 이루어질 리가 없었다. 지리도 낯설고 교통도 혼잡하고 위험하여 매일 자전거 뒤에 태워 등하교를 시켰다. 1970년대 생활로 돌아간 것이다. 나의 고단한 교환교수 생활은 강의와 연구에 집중할 겨를이 없이 가족들을 돌보는 일로 빠져 들었다.

　불안감이 엄습해왔다. 한국에서는 공부를 곧잘 했던 막내가 알아듣지도 말하지도 못하는 채 학교에 다니게 되었으니 이러다가 '딸아이를 바보 만드는 게 아

닌가?'하는 생각에 속이 탔다. 그러나 내색하지 않고 아이가 '어떻게 해서든 중국어를 빨리 배워야겠다.'는 독한 결심을 할 때까지 기다리기로 했다. 답답한 학교생활 1주일이 지날 무렵부터 아이의 눈빛이 변하기 시작했다. 이대로 가다가는 바보가 되겠다는 위기의식을 느끼는 것 같았다. 나는 딸아이에게 슬며시 "2개월 이내에 중국어를 알아듣기도 하고 말할 수 있게 해 줄 테니 아빠가 하자는 대로 할 거냐?"라고 물었다. 딸아이는 볼멘소리로 울먹이며 되물었다. "그런 방법이 어디에 있어?" 나는 "아빠가 시키는 대로 따라 공부하면 그렇게 될 수 있을 것이다."고 격려하면서 따라 할 것인지를 재차 다그쳐 물었다. 굳은 결심을 한 듯아이가 답했다. "알았어, 한 번 해볼게." 나는 그날부터 오후와 밤 시간을 나만의 방법으로 딸아이의 중국어 교육에 매달렸다. 2개월 후, 우리 가족은 막내 딸아이에 대한 걱정에서 벗어날 수 있게 되었다. 학교 수업을 따라가고 친구들과 어울리는 데에 거의 불편함이 없게 되었다. 중국어로 일기를 쓰고, 작문 숙제도 스스로의 힘으로 곧잘 했다. 시험도 별로 두려워하지 않게 되었다. 다음 학기에는 학교생활에 더욱 충실할 수 있게 되었고 성적도 월등하게 향상되었다. 이로써 나도 많은 불안감을 떨쳐낼 수 있었다.

이 시절, 딸아이가 학교에 간 후 나만의 시간이 생겼을 때 나는 서예를 했다. 그리고 서예를 할 때면 처음 붓을 시험해 볼 때도, 끝에 남은 먹물을 정리할 때에도 으레 '탄설(呑雪)'이라는 두 글자를 쓰곤 하였다. '눈을 삼키자'는 뜻이다. 온 가족이 중국 생활에 적응하게 되기까지, 특히 막내 딸아이가 학교생활에 적응하게 되기까지 하소연할 곳도 없는 채 내 가슴은 타들어 갔었다. 미국으로 가자던 아내를 설득하여 중국으로 아이들까지 데리고 왔는데 아이들 교육이 잘못되면 어떻게 하나 하는 생각에 속이 타지 않을 수 없었다. 그러나 늘 태연한 척 했다. 내가 불안하게 흔들리면 온 가족이 다 흔들릴 테니까 태연한 척 할 수밖에 없었다. 그래서 나 혼자만 알아보는 '탄설(呑雪)'이란 말을 지어 놓고 붓을 들 때면 으레 '呑雪'이라고 쓰면서 '타는 가슴을 눈을 삼켜서라도 식히자.'는 다짐을 하곤 했다. 청나라 말기의 학자 양계초(梁啓超 1873~1929)는 자신의 서재를 『장자』에 나오는 말을 이용하여 '음빙실(飮氷室)' 즉 '얼음을 마시는 방'이라고 이름 지었는데 나는 타는 가슴에 눈을 삼켜 넣자는 생각으로 '呑雪'이라는 두 글자를 써댄 것이다.

큰 효과가 있었다. '呑雪'이라고 휘호하는 사이에 정말로 눈을 삼킨 듯 가슴이 시원하고 마음이 평화로워졌다. 서예는 나에게 그런 평화를 안겨 주었다. 일단 붓을 들고 쓰면 마음이 편해졌다. 요즈음은 눈을 삼켜서라도 마음을 식혀야겠다는 생각을 할 정도로 애타는 일은 거의 생기지 않는다. 다행이다. 그럼에도 나는 붓을 들면 더러 '呑雪' 두 글자를 써 보곤 한다. 그러면서 중국 소주대학 외국인 교수 숙소 창밖에 짙은 녹음을 드리우던 향장목(香樟木)과 그 나뭇가지에서 아침이면 초롱초롱한 목소리로 울던 이름 모를 새 울음소리도 떠 올리곤 한다. 그리고 그때 딸아이에게 중국어를 가르쳤던 방식을 언젠가는 정리하여 책으로 출간해볼 생각도 한다. 나는 그때 딸아이를 가르치면서 나의 아버지께서 어린 나를 가르치실 때 사용하셨던 우리의 전통 서당식 교육방법의 장점을 절감하였다. 비록 스스로 지어낸 말이기는 하지만 나는 '呑雪' 두 글자에 감사한다. 어려운 한 시절을 평화롭게 넘길 수 있도록 해준 말이기 때문이다. 서예는 이처럼 의미를 담는 말이 있어서 더 많은 감동과 효과를 창출하는 것이다.

7. 개권신유開卷身遊·수렴신재垂簾人在 대련

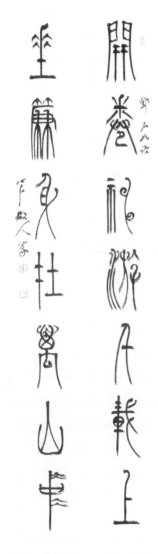

작품76 개권신유(開卷身遊)·수렴신재(垂簾人在) 대련 34×135cm×2폭, 화선지에 먹, 2017

개권신유천재상(開卷身遊千載上),
책을 펴면 정신은 천 년의 세월 위에서 노닐고,
수렴신재만산중(垂簾人在萬山中).
발을 드리우면 몸은 만 겹의 산속에 있네.

　중국 소주대학에서 1년 동안의 교환교수 생활을 마칠 무렵인 2008년 1월, 나는 겨울 방학을 이용하여 43일 동안 미국의 워싱턴에 머무르는 기회를 가졌다. 미국 국회도서관의 한국부로부터 미국 국회도서관이 소장하고 있는 행·초서로 쓰인 필사본 옛 책에 대한 해제를 부탁받고 미국으로 건너간 것이다. 나를 초청한 국회도서관 측의 배려로 내가 도착했을 때 이미 거처할 집도 마련되어 있었고 식사도 한국식으로 할 수 있도록 안배되어 있었다. 내가 거처할 집 주인이 바로 재미 한국동포였기 때문이다. 거처하게 된 집과 국회도서관과의 거리는 지하철을 타는 시간과 걷는 시간을 합하여 약 50분 정도 소요되었다. 내가 가정을 가진 이후 이처럼 비교적 장기간을 가족들과 떨어져 있었던 적은 없었다. 한국에 있는 큰 딸은 말할 것도 없고, 중국 소주에 있는 아내와 아들, 막내딸도 이미 현지 생활에 잘 적응하고 있었고, 나는 모처럼만에 정말 홀가분한 마음으로 미국생활을 시작했

다. 내가 거처하는 집의 공간이 넓어서 틈을 내어 서예도 할 수 있었다. 새 거처에 자리를 잡은 후, 처음으로 서예를 하게 된 날 밤에 쓴 구절이 바로 "개권신유천재상(開卷身遊千載上), 수렴신재만산중(垂簾人在萬山中)"이다. 비록 그다지 길지 않은 기간이지만 워싱턴에 머무르는 동안 나는 세계에서 제일 크다는 미국 국회도서관에 소장된 한국의 고서들을 가능한 한 많이 살펴보기로 마음먹었다. 미국을 알아보겠다는 이유로 도서관 외부를 여행하기보다는 도서관 내부에 소장된 한국관련 자료를 살피는 것이 더 중요하다는 생각아래 발만 드리우면 만 겹의 산 속에 들어온 양 외부와의 인연을 끊은 채 책을 펴고서 천 년 전의 선현들과 정신적인 교유를 갖기로 마음먹은 것이다. 이런 마음으로 생각해낸 구절이 바로 청나라 때의 서예가 등석여(鄧石如 1743~1805)가 일찍이 휘호한 적이 있는 바로 이 구절 "개권신유천재상(開卷身遊千載上), 수렴신재만산중(垂簾人在萬山中)"인 것이다. 내게 주어진 40여 일 동안의 시간을 국회도서관 안에서 수도하는 마음으로 지내자는 생각을 했더니 만족감과 평화가 찾아왔다. 그러나 뜻하지 않은 복병을 만났다. 바로 불면증이다.

앞에서도 말했듯이 나는 평소에도 환경이 바뀌면 잠을 제대로 자지 못한다. 그리고 40대에 들어선 이후로는 밤에 5시간 이상을 지속하여 자본 기억이 없다. 불면증이 오면 그나마 5시간도 못자는 날이 많다. 더러 의자에 앉은 채 자는 30여 분 정도의 낮잠으로 부족한 밤잠을 보충하곤 했다. 그런데 워싱턴에서 맞은 불면증은 평소에 맞곤 하던 불면증과는 완전히 달랐다. 시차를 극복하지 못한 상태에서 맞은 불면증은 밤낮을 가리지 않고 나를 괴롭혔다. 밤에도 잠이 안 오고 낮에도 잠이 안 왔던 것이다. 그래도 마음을 추스르고서 잘 먹고 많이 걸으며 내가 평소에 수련해 온 태극권 운동도 빠뜨리는 날이 없이 계속하면서 불면증을 극복하려고 노력했다.

그렇게 지내던 어느 날, 조선시대 한지에 쓴 필사본 책을 보다가 책이 헤진 곳을 보수한 곳을 발견하였다. 보수하기 위해 덧댄 종이와 한 겹을 끼워 넣은 종이를 면밀히 살펴보았다. 우리의 한지로 보수한 게 아니었다. 일본의 전통 종이인 화지(和紙)로 보수하였다. 나는 꽤나 놀랐다. 한국의 한지로 만든 책이니 한지로 보수를 했어야 할 테지만 한지와 종이의 물성이 많이 다른 일본의 종이인 화지로

보수를 했기 때문에 보수한 부분이 적잖이 오그라진 모습이었다. 나는 한국인 사서 선생님을 통해 보수를 담당했던 분들께 왜 한국의 한지를 사용하지 않았는지에 대해 문의해 달라고 했다. 너무 의외의 답이 돌아왔다. 한국의 전통한지가 지금도 생산되고 있느냐는 되물음이 돌아온 것이다. 나는 사서 선생님께 한국의 한지에 대한 설명을 대강해 주고 지금도 활발하게 생산하고 있다는 얘기도 전해 달라고 했다. 내 애기를 전해들은 보수를 담당하신 분들이 모두 내 설명을 직접 듣고 싶어 한다는 연락이 왔다. 세미나가 이루어졌다. 나는 통역을 앞세우고 내가 아는 한 최선을 다하여 한지에 대한 설명을 했다. 비록 나는 한지를 전문적으로 연구한 사람은 아니지만 어린 시절부터 아버지께서 보관해 두셨던 한지를 종류별로 만져 보며 한지에 대한 감각을 직접 손에 익힌 경험이 있다. 그리고 아버지로부터 서예를 배울 때 한지를 직접 사용해 본 경험도 많다. 이런 이유로 나는 평소에 한지에 대한 관심이 무척 많았고 나름대로 자료들도 적잖이 섭렵해 보았다. 그렇게 쌓은 한지에 대한 상식을 활용하여 성의껏 설명을 한 것이다. 반응이 의외로 진지했다. 제안이 들어왔다. 그날 세미나에 참석한 사람만 들을 게 아니라 한지에 관심이 있는 사람이라면 누구라도 들을 수 있도록 특강을 하자는 것이었다. 이렇게 하여 미국 국회도서관 아시아부에 있는 자그마한 강당에서 특강과 함께 서예 시범을 보일 날짜가 잡혔다. 한국인 사서 선생님은 열심히 특강을 준비했다. 내가 가지고 간 10여점의 작품을 특강이 열리는 강당 주변의 빈 벽면과 강당으로 들어오는 입구에 전시함으로써 작은 서예전을 연출하여 특강 분위기를 한층 고조시켰다.

자료15 미국 국회도서관 전시 작품 - 신독(愼獨)

나는 미국에서 서예를 선보일 일이 있을 것에 대비하여 서예도구와 한지를 준비해 갔다. 사서 선생님이 특강 장소에 플래카드를 제작하여 걸자고 했을 때

나는 내가 가지고 온 한지를 이용하여 직접 플래카드 써서 걸자는 제안을 하였다. 사서 선생님의 동의를 받은 나는 특강 전날 밤에 한지를 여러 장 이어 그 위에 서예작품으로 글씨를 써서 플래카드를 제작했다. 플래카드를 걸 최적의 장소를 미리 봐뒀기 때문에 그 장소에 맞춰 플래카드를 제작한 것이다. 그 장소는 바로 강의를 하는 내가 등지고 서야할 벽에 난 대형 창문이었다.

다음날 한지에 쓴 플래카드를 창문에 덮듯이 가려 붙였더니 그 유리창은 금세 한지 창호지 창문으로 변하는 효과를 냈다. 창문 너머로는 햇빛이 비치고 있어서 그 효과는 만점이었다. 플래카드가 붙은 창문을 배경으로 서서 한국의 한지가 가진 우수성을 차근차근 설명했다. 자리를 함께한 100여명의 청중들이 공감을 표하며 진지하게 들었다.

특강을 끝낸 후 서예 시연이 이어졌다. 나는 이 자리에서 앞서 언급한 바 있는 암행어사 박문수 선생의 「필운대」 시를 썼다 그리고 시의 내용을 설명한 후, 인류가 다 함께 태평하게 살자는 의미로 이해해 달라는 말을 했을 때는 큰 박수가 터져 나왔다. 이때에도 나는 이 시를 쓰면서 마음이 참 편했다. 여러 관중들 앞에서 쓰는 글씨였지만 긴장이 전혀 없었다. 서예는 이런 예술이다. 쓰는 글의 내용을 확실하게 알고 그 글에 스스로 도취하면 언제 어디서라도 붓을 든 그 순간에 마음이 얼음 풀린 봄물처럼 편안해 진다. 쓰면 편해지는 게 바로 서예인 것이다.

자료16 미국 국회도서관에서 강의

자료17 미국 국회도서관 강의 증서

2008년 1월과 2월 사이의 43일 동안 나는 "책을 펴면 정신은 천 년의 세월 위에서 노닐고, 발을 드리우면 몸은 만 겹의 산속에 있네."라는 구절을 실천하려는 마음으로 워싱턴의 생활을 시작하였으나 뜻밖에도 대중 앞에서 한국의 한지를 소개하는 특강을 하고 또 서예를 시연해 보이는 망외의 결과를 얻게 되었다. 나는 중국 소주에서 미국으로 건너갈 때 "개권신유천재상, 수렴신재만산중"구절을 쓴 족자 한 폭을 가지고 갔었다.

자료18 미국에 가지고 간 족자 작품

때로는 이 족자를 들고 나가 서예에 관심을 가진 미국인들에게 서예를 설명하는 자료로 활용하기도 했다. 미국에 머무는 40여일 내내 내 방에 걸려 있던 이 족자는 나에게 실로 많은 평화를 안겨 주었다. 극심한 불면증 속에서도 나로 하여금 만 겹 산중에 묻힌 듯이 도서관에 묻혀 책을 통해 옛 현인들을 만날 수 있는 마음의 평화를 안겨 준 것이다.

8. 필가묵무筆歌墨舞(붓의 노래 먹의 춤)
- 진묵대사 시의 절대자유와 평화를 미국에 전하다.

불면증으로 인해 피곤한 날이 많았지만 서예활동이 나에게 늘 평화를 안겨 준 덕에 미국 국회도서관에서의 연구 활동과 특강 등을 잘 마치고 2008년 2월 말에 다시 중국 소주로 돌아왔다. 소주대학에서 1년 동안 이어온 교환교수 생활을 정리하고 3월에 전북대학교로 복귀하였다. 그해 4월 초, 미국의 스미스소니언 박물

자료19-1 퍼포먼스 장면

관으로부터 초청장을 받았다. 11월 중에 스미스소니언에 와서 한지와 서예에 관한 특강을 해주고 무대에서 서예 시연도 해달라는 초청이었다. 앞서 미국 국회도서관에서 했던 특강과 서예시연이 계기가 되어 초청을 받게 된 것이다. 물론, 이 초청이 이루어지기까지 전주시의 도움도 있었다. 전주시에서는 이 기회를 이용하여 미국에 한지를 홍보하자는 계획을 세우고 전주시장도 함께하는 '전주문화 홍보단'을 구성하였다. 나는 서예시연의 효과를 높이기 위해 무용단과 함께 서예를 무대에서 공연할 계획을 세웠다. 그리고 한국의 한지와 서예를 미국에 알리기 위해 부랴부랴『한지와 서예』라는 제목으로 책을 한 권 쓰기 시작했다. 집필을 완성한 다음 영어로 번역을 마쳤다. 매 쪽마다 한글과 영어 이중 언어로 편집하고 이해를 도울 만한 그림을 많이 삽입한 책을 출간하였다. 미국으로 가면서 이 책 500여권을 가지고 갔다. 내 서예전을 포함한 전주문화를 홍보하는 전시장에 찾아온 사람들과 내 특강을 듣고 서예공연을 보러 온 사람들에게 이 책을 나누어 주었다. 생각보다 훨씬 더 이 책을 반겼다. 한국의 한지와 서예를 알리는 데에 적지 않은 역할을 하였다. 가장 한국적인 것이 가장 세계적인 것이 될 수 있다는 믿

음을 다시 한 번 확인하는 계기가 되었다.

나와 무용단은 2008년 10월 4일, 스미스소니언(Smithsonian)의 허쉬혼박물관과 조각공원 내에 자리한 링 강당(Hirshhorn Museum and Sculpture Garden Ring Auditorium)의 무대에 섰다. 첫 작품으로 앞서 소개한 진묵대사의 시를 썼다. 진묵대사가 품은 절대자유의 정신을 미국에 전하려는 마음으로 힘차게 휘호했

자료19-2 퍼포먼스 장면2

다. 미국도 우리에게 딴죽을 걸 생각을 말라는 무언의 메시지를 담아 호방하게 붓을 휘둘렀다. 공연은 성공적이었다. 나는 이 공연을 마친 그날부터 새로운 계획을 세우기 시작하였다. 서예를 음악과 무용과 연계하여 정식 무대공연으로 연출한다면 세계적인 문화상품이 될 수 있겠다는 꿈을 꾸면서 장차 반드시 그러한 공연을 한 번 해 보겠다는 계획을 세웠다. 서예를 통해 그런 절대자유를 한없이 큰 평화로 치환하여 많은 사람들과 공유하고 싶다는 생각을 한 것이다.

우선 논문을 한 편 쓰기로 했다. 서예의 무대 공연 가능성을 학문적으로 확인해 보고 싶었기 때문이다. 이듬해인 2009년 5월, 「서예의 무대 공연 시안(試案) 연구-무용과의 관련성에 근거하여-」라는 논문을 KCI 등재학술지인 대한무용학회 논문집에 게재하였다(2009, Vol.60 No.60). 이후, 나는 서예를 무대에서 공연하는 하나의 '공연예술'로 정착시키고자 하는 노력을 꾸준히 이어갔다. 내가 구상한 「필가묵무(筆歌墨舞:붓의 노래 먹의 춤)」가 다양한 방향을 모색하기 시작한 것이다. (이렇게 모색한 필가묵무 이야기는 이 책의 제3부 [종이 위에 춤이 있었네] 부분에서 이어가기로 한다.)

9. 냉정선冷靜扇

작품77 냉정선(冷靜扇), 부채, 한지에 먹, 2020

　나는 미국에 가면서 전수의 특산물인 합죽선을 몇 자루 가지고 갔다. 미국에
사는 우리 교민이든 미국인이든 어떤 인연으로 도움을 받거나 혹은 서예와 학문
을 사이에 두고 의기투합이 이루어지는 일이 생길 경우에 선물하기 위해서이다.
물론 합죽선의 선면(扇面)에는 내 글씨를 얹었는데 이때 쓴 글씨는 '냉정선(冷靜
扇)'이라는 세 글자였다. 그리고 다음과 같은 글을 한글과 영문으로 작성하여 A4
용지 한 장에 맞춰 출력하여 포장 상자 안에 넣었다. '냉정선(冷靜扇)' 부채에 대
한 설명서였다.

「냉정선(冷靜扇:냉정을 되찾는 부채)」 이야기
'냉정'이라는 단어는 두 가지 뜻이 있습니다. 하나는 '인정이 없어서 얼음처럼
차고 쌀쌀맞다.'는 뜻이고 다른 하나는 '마음이 고요하고 차분하게 가라앉아서
생각이나 행동이 감정에 좌우되지 않고 침착하다'는 뜻입니다. 전자(前者)는 한
자로 '冷情'이라고 쓰고 후자는 '冷靜'이라고 씁니다.
우리는 일상생활을 하는 가운데 흔히 화가 치밀어 오른다거나 마음이 조급해
지는 경우를 당하게 됩니다. 그런 때, 냉정(冷靜)을 유지하지 못하고 감정이 내

키고 화가 치미는 대로 행동하면 일을 망치고 크게 후회하게 됩니다. 우리는 화가 나거나 급박할 때일수록 냉정을 유지할 필요가 있습니다.

저 또한 성격이 급하여 쉽게 화를 내거나 서두르는 경우가 많습니다. 그럴 때마다 저는 부채를 들어서 서서히 부채질을 하곤 합니다. 끓이오르는 화를 식히겠다는 생각으로 그렇게 부채질을 하다 보면 저도 모르는 사이에 격한 감정에서 벗어나 냉정을 되찾게 됩니다. 이러한 까닭에 저는 계절에 관계없이 부채를 들고 다니기도 하고 늘 책상머리에 놓아두기도 합니다. 책상머리에 놓아둔 부채를 바라보기만 하여도 마음이 편안해지며 냉정을 되찾곤 하니까요.

저는 평소에 저와 가까이 지내는 분들께 더러 제 글씨로 '冷靜扇'이라고 쓴 부채를 선물하곤 합니다. 늘 냉정을 유지하면서 화내지 말고 시원한 인생을 살아가자는 뜻에서 부채를 선물하는 것입니다. 오늘 드리는 이 부채에도 그런 마음을 담았습니다. 졸작 글씨이지만 기꺼이 받아주시면 감사하겠습니다.

<p style="text-align:center">대한민국 전북대학교 중어중문과　김 병 기 드림</p>

A Story of 'Naengjeong Fan(冷靜扇)'

The word 'naengjeong' has two meanings. One meaning is that a person is as cold and harsh as ice without a warm heart, and the other meaning is that a person calms down and stays cool without being swayed by his own emotion. In Chinese, the former is written '冷情', and the latter is written '冷靜'.

There are frequent occasions when we get mad or impetuous in our daily life. If we fail to stay calm at those moments, we are sure to ruin very important things and regret what we've done. That's why we should remain calm even when we are upset or tense.

I am so hot-tempered that I often get upset very quickly. At those times I try to fan myself slowly to cool down the boiling anger, during which I regain my composure in spite of myself. All the year round, I always carry my fan or put it on my desk to use it when-

ever I need it. Sometimes I can make myself comfortable and calm down even just by looking at the fan on the desk.

I like to give my best friends the special fans on which I write '冷靜扇' as the token of my affection. I make the gifts with my dearest wish for them to enjoy their gratifying lives staying calm without annoyance. The same desire is also put on the fan I give you today. My writing is not the greatest, but I'd be happy if you would gladly take it. Thank you.

Kim, Byeong-gi

Department of Chinese Lang. & Lit. Jeonbuk National University.

South Korea.

이 '냉정선(冷靜扇)'을 선물 받은 사람들은 하나 같이 무척 좋아했다. 미국인들은 동양의 냄새가 물씬 풍기는 전통 공예품인 합죽선에 서예작품까지 있는 부채를 받아들고서 어쩔 줄 모를 정도로 좋아하고, 우리 교민들 또한 귀한 공예품이라면서 감사하고, 좋은 말이 담긴 소중한 작품이라면서 잘 간직하겠다는 인사를 몇 번씩 반복하였다. 가지고 간 수량이 많지 않아서 겨우 다섯 분에게만 드릴 수 있었는데 몹시 좋아하는 모습을 보면서 좀 더 많이 가지고 와서 인사를 나눈 모든 분들께 다 드릴 걸 그랬다는 생각이 들었다. 서예는 이렇게 아름답고 유용한 예술이다. 말과 글이 있는 예술이기 때문에 선물에 분명한 메시지를 담을 수 있고, 그 정겹고 뜻깊은 메시지에 사람들은 감동을 받는 것이다.

내 책상과 자동차 안에는 지금도 합죽선이 놓여있다. 바로 냉정선이다. 사람이 살다보면 참으려 해도 어쩔 수 없이 평정심을 잃게 되는 이런저런 일들이 생기기 마련이다. 예전에 흡연 인구가 많던 시절에는 담배로 평정심을 찾으려는 사람이 더러 있었다. 나도 그랬었다. 이미 금연을 한지 20년이 넘은 지금 나에게 있어서 냉정선은 흡연을 하던 시절의 흡연보다도 훨씬 큰 심리안정의 효과를 주고 있다. 서예는 직접 써보면 더욱 좋겠지만 이처럼 이미 쓰인 작품을 보는 것만으로도 마음의 안정과 평화를 얻을 수 있는 예술인 것이다.

10. 서자여사부逝者如斯夫

자재천상왈(子在川上曰):　공자께서 냇가에서 말씀하셨다.

"서자여사부(逝者如斯夫),　"흘러가는 것이란 이런 것이로구나!

불사주야야(不舍晝夜也)."　밤낮을 멈추지 않으니… "

　1980년 9월, 나는 참으로 어렵게 대만 유학길에 올랐다. 직전 해인 1979년 11월에 아버지는 지인들의 도움으로 어렵사리 한약방을 다시 시작했으나 우리 집 경제사정은 별로 나아진 게 없었다. 대만으로 건너 갈 당시 나는 부모님의 도움을 받을 수 없는 형편이었으므로 건너간 그해 첫 학기 동안은 무척 어렵고 막막한 생활을 했다. 그러나 한 학기가 지난 후에는 대만 정부가 주는 국가장학금도 받고 또 내가 다니는 대학의 한국어 학과에 강사로 채용되어 강사비도 받으면서 크게 불편함이 없는 유학생활로 국면이 전환되었다. 이때부터 가운이 풀리기 시작했는지 아버지의 한약방도 잘 운영되었다. 1984년 2월, 박사 과정 재학 중인 상태에서 대학의 교수 공채시험에 응시하여 합격하였다. 당시, 중국과의 관계가 장차 수교로 이어질 전망이 보이면서 전국의 각 대학에 중문과가 신설되는 경우가 많았는데 그간에 배양된 전문인력은 크게 부족했으므로 공채 응시자격이 '박사과정 재학 중'인 경우도 많았기 때문에 아직 박사학위를 취득하지 않은 나도 응시가 가능했던 것이다. 그해 3월, 나는 대만의 박사학위과정을 휴학하고 대학에 부임했고 그해 12월에는 결혼을 하였다. 2년 후, 나는 다시 대만에 초빙교수로 가게 되었다. 이때, 나는 그동안 아껴 저축한 모든 돈을 다 아버지께 드렸다. 당시 아버지께서는 거처하시는 집이 너무 초라했기 때문에 그 집을 철거하고 새롭게 한옥을 한 채 짓고자 하는 뜻을 가지고 계셨다. 자금부족으로 새집 짓기를 망설이시던 아버지께서는 내가 드린 돈에 용기를 내어 한옥을 지으시기로 결정하셨다. 아내와 생후 8개월 된 딸을 데리고 대만으로 다시 건너간 나는 부지런

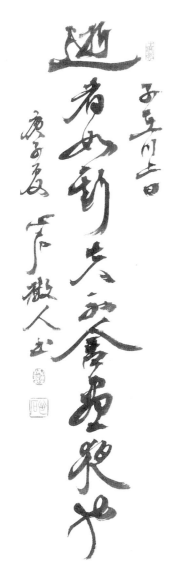

작품78 서자여사부(逝者如斯夫), 19×63cm, 한지에 먹, 2020

히 논문을 써서 1988년에 학위를 취득하여 한국으로 돌아왔다. 돌아온 후, 나는 강의와 연구와 저술에 집중하였고 서예 작품 창작도 게을리 하지 않아 나름대로 학문적 성과를 내었고 국내외에 서예가로서의 명성도 떨치게 되었다. 국내는 물론, 국제학술회의와 국제서예교류전에도 적극 참여하였다. 1999년, 세계서예전북비엔날레의 출범에 적극적으로 관여하였고, 그 후로 세계서예전북비엔날레를 지속적으로 주도하여 한국을 대표하는 국제행사로 성장시켰다. 1999년 9월에는 전북대학교로 자리를 옮겼으며 2005년에는 북경대학 서법연구소에 해외 초빙교수로 초빙되어 석·박사 연구생들을 상대로 강의를 했다. 주말을 이용하여 집중적으로 하는 강의였기 때문에 그 후로 몇 년 동안은 중국을 수시로 드나들었다. 그럴수록 국제학술회의나 서예전에 참여하는 기회도 많아지게 되었다. 이처럼 20년 가까이 연구와 창작이라는 두 길을 앞만 보고 달려왔던 나는 약간의 휴식과 함께 재충전의 필요성을 느껴 2007년에 가족들과 함께 중국 소주대학에 교환교수로 갔던 것인데 그것이 또 하나의 계기가 되어 중국으로부터 미국으로 가는 연결의 다리가 놓이게 된 것이다.

서자여사부(逝者如斯夫)! 공자가 시냇물을 보며 "흘러가는 것이란 이런 것이로구나! 밤낮을 멈추지 않으니…"라고 했듯이 나름대로 열심히 살아오는 동안 세월은 단 1분 1초도 멈춤이 없이 흘러서 중국과 미국 생활을 마치고 다시 한국에 돌아오던 그해에 내 나이는 50대 중반이었고 아

버지는 88세, 어머니는 89세였다. 아내도 50대를 목전에 두고 머리가 세어 염색을 하는 상황이 되었다.

귀국한 나를 누구보다 반겨 맞아 주신 분은 나의 부모님이셨다. 고향집에서 이틀을 쉬며 살폈더니 다행히도 부모님은 스스로 생활하시는 데에 거의 불편이 없을 만큼 건강하셨다. 그리고 한약방 일과 함께 가사도 돕는 아주머니가 항상 곁에 있어서 안심이 되기도 했다. 어렸을 적부터 나를 데리고 한자와 한문을 매개로 말씀하시기를 좋아하셨던 아버지께서는 학자와 서예가로 성장하고 있는 나를 무척 자랑스럽게 여기시며 격려를 아끼지 않으셨고 또 한편으로는 "세상인심이란 '승기자(勝己者)'를 염지(厭之)'하는 법이니 항상 겸손하고 조심하라."는 주의도 잊지 않으셨다. "자기보다 나은 사람들 싫어하는 것이 세상인심이니 항상 겸손하고 조심하라"는 당부를 하고 또 하신 것이다. 어느 날 나는 아버지께 조용히 말씀드렸다.

아버지! 아버지 어머니 연세가 90을 바라보시니 제가 당연히 아버지 어머니 곁으로 와서 모셔야하겠지만 저는 지금 해야 할 일과 하고 싶은 일이 너무 많습니다. 아버지께서 기대하신 만큼 큰 학자는 못될지라도 최선을 다해 학문적 성과를 더 내고 싶은 마음은 간절합니다. 아버님 댁에 자주 오지 못하더라도 이해하시고 용서해 주세요. 아버지 어머니께서 스스로 거동하심에 큰 불편함이 없는 지금은 제가 더 분발하여 공부를 해야 할 때라고 생각합니다. 제가 놀면서 아버님 뵈러 안 오는 일은 없을 것입니다. 제가 조금 더 공부에 몰두할 수 있도록 도와주시기 바랍니다. 단, 아버지든 어머니든 두 분 중에 한분이라도 스스로 거동이 불편하신 상황이 되면 모든 일을 제쳐두고 아버지 어머니 곁으로 달려오겠습니다.

내 말을 들으신 아버지께서는 오히려 기뻐하시는 모습이었다. 내 편할 대로 해석한 주관적 판단이 아니라 정말 아버지께서는 내가 더 공부해서 가능한 한 더 큰 학자가 되겠다는 그 말에 전적으로 동의하시며 오히려 대견해 하셨다. 그러면서 말씀하셨다. "나는 내 몸 관리 내가 알아서 할 테니 너는 네 공부에 매진하도

록 하여라. 내가 건강한 것이 너를 도와주는 것으로 알고 잘 지내도록 하마." 그 후로 내가 부모님을 뵈러 가지 못하고 죄송한 마음으로 전화만 드리는 경우에도 아버지께서는 단 한 번도 "언제 오냐?"는 물음을 하지 않으셨다. 전화를 바꿔 받으신 어머니께서 "언제 와?"라고 물으시면 그 옆에서 어머니를 향해 "바쁜 애한테 쓸 데 없는 소리한다."고 말씀하시는 아버지의 목소리가 전화기 너머로 들려오곤 하였다.

그런데 그해 여름이 커다란 사고가 발생하였다. 집안일을 돌보는 아주머니도 안 온 일요일 오후에 두 분이 아들, 며느리, 손자, 손녀에게 준다고 마당에 큰 솥을 걸고 소뼈를 곱다가 잘못하여 어머니께서 큰 화상을 입으신 것이다. 두 분이 어쩔 줄을 모르고 당황하시다가 어머니께서 불현 듯 내가 중국에서 돌아오면서 가정상비약으로 대여섯 개 사다놓은 중국의 화상약을 생각해 내셨다고 한다. 아버지는 그 약을 꺼내서 화상부위에 몽땅 바르셨다고 한다. 그런데 신기한 일이 벌어졌다. 그토록 뜨겁고 아려서 뛰다시피 하시던 어머니께서 스르르 잠이 온다는 말씀을 하셨다는 것이다. 그렇게 응급처치를 하신 후 아버지께서 내게 전화를 하셨다. 나와 아내는 곧바로 달려갔다. 어머니를 보는 순간, 겁이 더럭 났다. 다리 부분에 뜨거운 국물을 엎지르면서 국물 방울이 가슴과 배에도 튀어 거의 온 몸이 화상이었다. 나는 당장 병원에 가자며 119를 부르려고 했더니 어머니께서 말씀 하셨다. "잠깐만 생각해 보자. 병원에 가면 덴 자리의 피부 다 오려내고 붕대로 감아서 꼼짝없이 누워있게 할 게 아니냐? 난 그게 오히려 겁난다. 그런데, 저 약이 도대체 무슨 약이냐? 저걸 발랐더니 그렇게 뜨겁고 아리던 게 슬며시 가라앉으며 졸음이 다 오더구나. 나, 병원에 안 가고 저 약으로 치료 할란다." 나와 아내는 그러다가 큰일 난다며 당장 병원에 가시자고 했다. 이어서 달려온 동생 내외도 당장 병원에 가시자고 했다. 그러나 어머니께서는 다시 조용히 말씀하셨다. "나, 이 상태로 병원에 가면 집에 못 돌아올 수도 있다. 나, 병원에 안 간다. 저 약이 나를 살려 줄 것 같다는 생각이 든다.…" 평소에 매사에 현명한 판단을 하셨던 어머니이셨기 때문에 나는 어머니 말씀을 듣고 곰곰이 생각해 봤다. 쉽게 판단을 내릴 수가 없었다. 어머니께서는 그 약을 다시 한 번 바르자고 하셨다. 나는 조심스럽게 약을 발라 드렸다. 약을 바른 후, 어머니는 정말 기적처럼 편안

한 잠을 주무셨다. 약에서는 약 냄새가 아니라 참기름 냄새가 진동하였다. 아직도 어찌할 줄 몰라 조바심을 내고 계시던 아버지께서 나를 부르셨다. "네가 중국에서 사온 저 약, 도대체 성분이 뭔지 좀 봐라. 간체자로 쓰여서 나는 못 읽겠다." 내가 읽어 드렸다. "황련(黃連)"이라고 첫 번째 약재 명을 읽자, 아버지께서 바로 "그거 무척 찬 성분의 약재이다."라고 하셨다. 다시, 내가 "토룡(土龍), 지마유(芝麻油)"하고 읽어나가자, 아버지께서 갑자기 "뭐라고? 지렁이, 참기름이라고?"하시며 나를 쳐다보셨다. "네, 지렁이 참기름, 맞아요." 그러자, 아버지께서 다시 한 번 놀라시며 "맞다! 그거였다!"고 하시더니 책장으로 달려가 책을 한 권 들고 나오셨다. 아버지께서 손으로 기록한 비망록 같은 책이었다. 몇 장을 넘기시더니 "여기 좀 봐라."하시면서 손가락을 짚으셨다. 다가가 봤더니 한자로 "火傷特效藥, 土龍(지랭이, 烤而存形) 粉末, 芝麻油(챔기름)"이라는 말이 아버지만 알 수 있는 초서체 한자와 사투리로 쓰여 있었다. "화상에는 지렁이를 불에 형태가 망가지지 않도록 구어서 가루를 낸 다음 참기름과 섞어서 바르는 것이 특효약"이라는 뜻이었다. 아버지께서 말씀을 이어셨다. "내가 저 처방을 조선 말기에 양의들이 들어오면서 궁중에서 밀려난 태인 출신의 어의(御醫)한테 들어서 적어둔 것이다. 그 어의가 이건 '비방 중에 비방'이라며 몇 치례씩 강조했있다."고 하시며 "중국에서는 그 처방으로 현대에 약을 만들었구나. 게다가 열을 빼앗아가는 데에 효과가 있는 황련을 넣었으니 약은 제대로 된 약인 것 같다."고 하셨다. 아버지께서도 병원에 가지 말고 이 약으로 치료를 해보자고 하셨다, 어머니께서는 여전히 주무시고 계셨다. 나는 여전히 혼란스럽고 겁이 났다. 두 시간 쯤 지났을까? 어머니께서 깨시더니 "저 약을 바르면 시원한데 약 기운이 떨어졌는지 다시 뜨겁고 아리다. 또 바르자."고 하셨다. 다시 약을 발랐다. 어머니께서는 시원하다며 다시 편안해하셨다. 마침내 나도 병원에 안 가기로 결심했다. 이미 밤이 깊었다. 인터넷을 뒤져 화상에 대한 다양한 정보를 얻었다.

 다음 날, 날이 밝자 동네의사를 특별히 왕진 오게 했다. 의사는 2도 화상인 부분이 많지만 부위가 워낙 넓은데다가 부분적으로는 3도 화상을 입은 곳도 많아서 당장에 병원에 가야 한다고 했다. 그러나 어머니께서는 흔들림이 없으셨다. 나는 결심을 다시 한 번 굳히고 약국에 가서 알코올과 소독거즈, 멸균거즈 등을

샀고 어머니께서 거처하시는 방 입구에 금줄을 쳤다. 내가 치료하기로 나선 것이다. 서울에서 다른 형제자매들이 내려왔고 친척들도 달려왔다. 사방에서 병원으로 안 모셨다는 비난이 쏟아졌다. 나는 천하의 불효자가 되는 것을 감수해야 했다. 그러나 나의 결단은 흔들리지 않았다. 그날부터 나는 아내와 번갈아 가며 어머니 곁을 지켰다. 내가 강의 땜에 학교에 나갈 때는 아내가 지키며 어떤 외부인도 어머니께 가까이 가지 않도록 했다. 밤에는 창호지 문이 나있는 어머니 바로 옆방에서 자면서 어머니의 동정을 주시했다. '바스락'소리만 나도 벌떡 일어나기를 하루 저녁에도 수차례씩 했다. 물론 약을 꾸준히 발랐고 중국의 지인들에게 전화해서 그 약을 많이 구해서 특급우편으로 부치라고 했다. 그로부터 30여일 후, 정말 기적 같은 일이 현실로 나타났다. 어머니께서는 큰 흉터 하나 없이 그리고 피부의 뒤틀림 하나도 없이 깨끗이 나았다. 아버지도 어머니도 나도 다 본래의 일상으로 돌아갈 수 있게 되었다. 고향집에서 전주의 내 집으로 내 생활을 옮기던 날 아버지께서 말씀 하셨다.

"우리가 못 움직이는 상황이 되면 달려와 곁에 있겠다더니 네 어머니가 아픈
 후에 바로 그렇게 해 주어서 고맙다.… 장하다"

나는 눈물이 핑 돌았다. 자식들 앞에서 쉽게 '고맙다'는 말씀을 안 하시는 아버지인 줄 알기에 가슴이 울컥했던 것이다. 어머니께 말씀하셨다.

"네가 곁에 있어야 믿음이 가 ……"

그 뒤로는 전에 비해 조금이라도 더 시간을 자주 내어 부모님을 뵈러 가려 했지만 마음일 뿐 쉽게 되는 일은 아니었다. 차로 아버지 어머니를 모시고 옛날에 사시던 마을을 돌아보는 횟수가 조금 더 늘었다. 부모님께서는 옛 마을을 둘러보시는 것을 무엇보다도 좋아하셨다.

서자여사부(逝者如斯夫)!

밤낮을 가리지 않고 흐르는 것이 세월이다. 2012년 설을 쇤 후로 아버지께서 걸으시는 게 전과 같지 않으셨다. 처음엔 마당 한편에 있는 옥외 화장실에 가시는 것을 버거워 하시더니, 나중엔 마루에서 마당으로 내려서시는 것을 힘들어 하시고, 그 뒤로는 실내 화장실 가시는 섯노 힘들어 하시다가 결국엔 자리에 누우셨다. 특별히 아픈 곳이 있어서가 아니라 촛불이 꺼지듯이 기력이 그렇게 점점 쇠잔해져 가신 것이다. 나는 다시 아버지 곁으로 돌아왔다. 아버지 곁에서 자고, 얼굴을 닦아 드리고, 진지를 떠 넣어 드리고, 대소변을 받아 내고. … 그렇게 2개월 정도의 시간이 흘렀다. 5월 23일, 얼른 강의 한 시간만 하고 바로 돌아오겠다는 말씀을 드리고 집을 나섰다. 아버지 곁에는 아내가 있기로 했다. 학교에 도착하여 1교시를 마치고 잠시 쉬었다가 2교시 강의를 이어가려 할 무렵 아내로부터 급한 목소리의 전화가 왔다. 서둘러 아버지 곁으로 달려갔다. 아버지는 숨을 가쁘게 몰아쉬고 계셨다. 나는 아버지를 안아 반쯤 일으켜 내게 기대고 앉으시게 했다. 흐릿한 눈빛으로 나를 한참 바라다보시더니 스르르 눈을 감으셨다.

강물이 흐르듯 시간이 흐르고 그 시간을 따라 아버지께서 그렇게 흘러 가셨다. 서자여사부! 흘러가는 세월 속에서 아버지마저 흘러가시는 것을 보면서 나는 '흘러감'의 의미를 보다 더 깊이 ㄴ끼게 되었다. 흘러가는 것이 바로 인생이리는 생각을 가슴 깊이 간직하게 되었다.

11. 풍·수·운風·水·雲, 유자개시아지사流者皆是我之師.
- 바람, 물, 구름, 이 흘러가는 것들이 모두 나의 스승

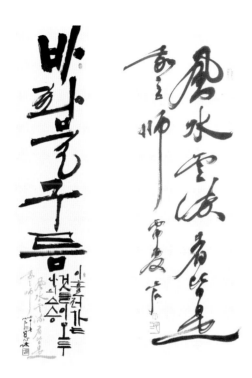

작품79-1 풍·수·운,유자개시아지사(風·水·雲,流者皆是我之師), 35×180cm, 한지에 먹, 2017(좌) / **79-2** 북경대학출품작(한문초서) 35×86cm, 2019(우)

아버지께서 선서(仙逝)하신 후, 마음이 허전하여 많이 울었다. 어렸을 적부터 진정으로 나를 인정해 주시면서 한자와 한문을 가지고 대화를 하시려고 했던 아버지를 생각하며 울었고, 그런 아버지를 다시는 뵐 수 없다는 생각에 울었으며, 어렵던 시절 나 스스로를 버티게 하실 양으로 지어주신 '심석(心石)'이라는 호가 거듭 생각나서 울었고, 언젠가 "심석이 심석 값을 했다."고 칭찬해 주시던 일이 생각나서 울었다. 티 없이 곱게 물 흐르듯이 흘러가신 아버지를 생각하며 나는 "바람, 물, 구름, 이 흘러가는 것들이 모두 나의 스승(風·水·雲, 流者皆是我之師)"이라는 말을 스스로 지어 되뇌어 보았다. 마음이 편안해졌다. 이후로 나는 마음이 울적할 때면 이 구절을 쓰곤 하였다.

12. 청령도인첩聽鈴道人帖
- 방울 소리를 들으며 길을 가는 사람이 쓴 첩帖

아버지께서 돌아가신 후 고향집에는 92세의 연로하신 어머니만 남게 되었다. 나는 아내의 동의를 얻어 어머니와 함께 기거하며 전주-부안 사이를 출퇴근하기로 했다. 이견 없이 동의해준 아내에 대해서 지금도 감사한다. 낮 동안 혼자 계실 때는 이웃들이 가끔 들러 살펴봐 주곤 했다. 오래지 않아 전주-부안 사이 출퇴근이 습관으로 자리잡았다. 물론 부득이한 사정이 발생했을 경우엔 더러 귀가가 늦는 일도 있었지만 그런 일은 거의 없었다. 자주 가졌던 중국 대학에서의 특강이나 학술발표도 진즉에 약속되어 있던 것 한 건을 제외하고는 모두 취소하였고 새로운 일정은 잡지 않았다. 옛 사람들은 상복을 입고 3년 상을 치렀는데 현대를 살면서 그렇게 할 수는 없었으므로 나는 내심 장례식 때 입었던 검정바지에 흰 와이셔츠 차림을 상복으로 여기고 만 2년 동안 그런 옷차림만 했다. 그리고 매달 삭망(朔望) 즉 초하루와 보름이면 아침에 아버지 산소를 둘러보곤 했다.

공휴일을 이용하여 아버지 유품을 정리하던 중 나는 방울 하나를 발견하였다.

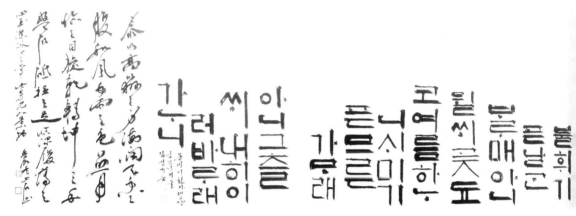

작품80 청령도인첩(聽鈴道人帖) 부분, 25×35cm×58면, 한지에 먹, 2012

그 방울이 왠지 무척 반가웠다. 아버지 목소리를 듣는 것 같았다. 소중하게 간직하기로 했다. 그해 12월, 서울 평창동 영인문학관으로부터 출품을 요청하는 공문과 함께 두 권의 백(白)화첩이 우송되어 왔다. 마음이 울적하던 차에 빈 화첩을 만난 나는 바로 화첩을 펴놓고 붓이 가는대로 평소 내가 즐겨 암송하는 시문을 외워 쓰기 시작했다. 글씨에 몰입하다보니 울적했던 마음이 마치 눈이 녹듯이 풀렸다. 나는 그 화첩에 「청령도인첩(聽鈴道人帖)」이라는 이름을 붙이고 맨 뒤에 다음과 같은 발문을 붙였다.

청령도인첩발(聽鈴道人帖跋)

농력(農曆:음력) 임진(壬辰) 사월(四月) 초이(初二) 서기 5월 23일, 가엄(家嚴:아버지)께서 선서(仙逝)하신 후, 마음을 둘 데가 없어 한동안 마음이 산란한 시간을 보냈다. 유품을 정리하던 중에 작은 방울 하나를 발견하였다. 스테인리스로 만

든 방울인데 소리가 유난히 청랑하였다. 방울에는 아버님께서 친히 빈랑(檳榔)을 깎아 만든 장식물이 명주 천으로 만든 끈으로 단단히 매여 있었다. 이 무슨 방울이며 또 무슨 연유로 아버님께서 그토록 정성을 들여 장식물을 깎아 매달았을까? 빈랑 장식에 묻은 손때를 만지니 아버지의 체온이 느껴지고 방울 소리를 들으니 목소리를 듣는 것 같다. 방울을 늘 매고 다니는 나의 가방에 매달았다. 가방을 매고 대문을 나설 때면 방울이 소리를 낸다. 아버지의 목소리로 들린다.

"애야, 오늘도 조심하거라."

바삐 걷거나 서둘러 뛰면 더욱 걱정하시는 목소리로

"애야, 조심하라니까 그러네."

하신다. 혹 기분이 나쁜 일을 당해 화라도 내려고 손짓을 할라치면 방울은 또 소리를 낸다.

"참아라, 참으면 다 복으로 돌아오느니라."

라고 하시고 회식이 있는 날 2차로 술자리가 이어질 기미를 보이면 방울은 어김없이 소리를 낸다.

"궂은 곳, 선비가 갈만한 곳이 아니면 가지 않도록 해라."

나는 앞으로 꼭 이 방울 소리를 들으며 세상길을 가기로 하였다. 이런 연유로 '청령도인(聽鈴道人:방울 소리를 들으며 세상길을 가는 사람)'이라 자호(自號)하였다. 이 첩(帖)은 청령도인이라고 자호한 후 처음 쓴 첩이다. 임진년 납월(臘月) 이십육일(二十六日) 심석산인(心石散人) 김병기(金炳基) 발(跋)

이듬해 4월 영인문학관의 전시개막을 보도하는 동아일보의 기사에는 다음과 같은 구절이 있었다.

서울 종로구 평창동 영인문학관(관장 강인숙)은 26일부터 문인과 화가의 서화첩을 모은 전시회 '화첩으로 보는 나의 프로필'을 연다. … 서화첩은 병풍처럼 접으면 한 권의 책처럼 작지만 펼치면 50폭이 넘는 것도 있다. 이런 화첩에 20폭 넘게 그린 작가가 스무 명이 넘는다. 서예가 김병기는 '돌아가신 아버지를

생각하며 애송하던 한시를 쓰면서 슬픔을 달랜다.'는 발문과 함께 58쪽에 글을 적었다.

내가 매고 다니는 백팩(Backpack)에는 지금도 그 방울이 달려있고, 나는 오늘도 그 방울 소리를 들으며 길을 간다. 청령도인이라는 자호도 애용하고 있다. 호를 짓고 발문을 쓰면서 나는 산란함이 가시고 편안함을 회복할 수 있었다. 서예, 역시 쓰면 편안해 지는 예술이다.

13. 청천우일각유취晴天雨日各有趣

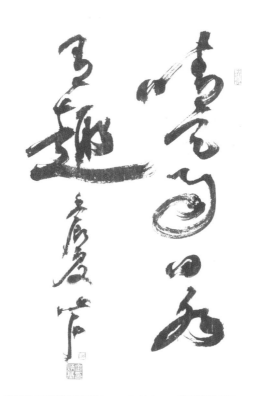

작품81 청천우일각유취(晴天雨日各有趣), ×cm, 한지에 먹, 2012

청천우일각유취(晴天雨日各有趣)

- 갠 날, 비오는 날이 각기 그 흥취가 있으니,

 갠 날은 개어서 좋고, 비오는 날은 비가 와서 좋네.

전주의 직장과 부안 고향집 사이를 매일 출퇴근하며 노령의 어머니와 함께 사
는 것이 행복하기도 했고, 무엇보다 직접 살펴 드릴 수 있어서 안심이 되었지만

그런 생활이 결코 순탄하거나 쉬운 일은 아니었다. 내가 그 동안 이어오던 생활이 한꺼번에 다 무너지는 것 같았다. 학술회의나 특강 등 외부활동을 다 단절하는 일도 쉽지 않았지만 완전히 바뀌어 버린 내 일상생활에 적응하기는 더욱 쉽지 않았다. 우선 저술활동을 거의 할 수 없다는 점이 불안과 불편으로 다가왔다. 학교에 나가서도 오후만 되면 퇴근할 생각을 먼저 하게 되니 예전처럼 밤늦게까지 연구실을 지키며 공부를 하는 것은 생각할 수조차 없게 되었다. 퇴근하여 1시간 동안 차를 몰고 와서 어머니와 함께 밥을 차려 먹고, 치우고 나서 한 동안 어머니 말 상대를 해드리다가 TV뉴스를 보고 나면 자야할 때가 된다. 시간도 집약적으로 사용할 수 없고 정신도 집중할 수가 없으니 연구나 저술은 생각조차 어려운 상황이 되었다. 그야말로 허송세월 아닌 허송세월을 한다는 느낌이 밀려오면서 불안해지기까지 했다.

강의가 없던 어느 날, 아침부터 비가 내렸다. 출근하지 않고 오랜만에 집중하여 연구 논문을 써볼 생각으로 책상 앞에 앉았더니 이제는 책이 없어서 아무 짓도 할 수 없는 형편이 되었다. 학교 연구실에 내 책들은 어느 서가에 어떤 책이 꽂혀 있는지 머릿속에 훤하지만 그런 책을 바로 빼 볼 수가 없으니… 그리고 논문을 쓰다 보면 왜 그리 주변에 없는 책이 더 필요하게 되는지… 인터넷 검색을 통해 자료를 찾아놔도 내 책 생각이 나는 건 어쩔 수 없었다. '아, 내 책의 이 부분에는 내가 전에 뭐라고 메모를 해 놓은 게 있을 텐데 …' 상황이 이렇다보니 연구가 제대로 될 리가 없다. 적잖이 답답했다. 마루에 앉아 내리는 비를 바라보다가 문득 중국의 소주대학에 교환교수로 가있을 때의 일이 생각났다.

소주에 살 때 우리는 자동차가 없었다. 그런 우리를 위해 소주대학의 전석생(錢錫生) 교수 부부가 휴일이면 가끔 차를 몰고 와서 우리 부부와 함께 소주시 주변의 명소에 소풍을 가곤 하였다. 소풍 약속을 한 어느 날 아침, 눈을 떠보니 비가 내리고 있었다. 나는 당연히 소풍을 못 가겠거니 하고 준비도 안 하고 있었는데 전교수가 찾아왔다. 소풍을 떠나자는 것이었다. 나는 물었다. "비가 오는데?" 전교수는 "비가 오는 날은 비가 오는 대로 그 정취가 있다."면서 예정대로 소풍을 가자고 했다. 손에 이끌려 차에 탔다. 아닌 게 아니라, 비가 오는 날의 드라이브는 색다른 맛이 있었다. 잠시 후에는 비가 갰다. 뭉게구름이 바람에 밀려가는

모습이 시원스러웠다. 다시 잠시 후에는 또 비가 내렸다. 아름다운 풍경 속을 보슬비를 맞으며 걷는 것도 나름대로 운치가 있었다. 소주에서 경험한 비가 오락가락하는 날의 소풍을 떠올리면서 나는 무릎을 쳤다. '청천우일각유취晴天雨日各有趣!' "갠 날은 개어서 좋고, 비오는 날은 비가 와서 좋을 뿐, 좋은 날 나쁜 날이 따로 있지 않다."는 생각을 하게 된 것이다. 이날 나는 순간적으로 지은 '晴天雨日各有趣!'라는 구절을 서예작품으로 써서 표구하여 침대 맡에 걸었다. 그리고 '청천우일각유취!'라는 말을 실천하기로 마음먹었다.

생각해보니 어머니께서는 잘 하시는 일이 참 많았다. 우리 집 간장과 된장은 주변에 맛있기로 소문이 나 있었다. 그리고 어머니만의 비법으로 담그시는 신국(神麴) 찹쌀 동동주도 진작부터 근동(近洞)에 '맛난 술'로 소문이 나 있었다. 나는 생각했다. 청천우일각유취! 책을 보며 연구하는 일은 내가 연구실로 돌아가는 갠 날에 하고, 비가 내리는 지금은 어머니로부터 배우자! 나는 술 담그기부터 배우기로 했다. 아내와 함께 어머니의 설명을 들어가며 실습을 했다. 지에밥(고두밥)을 찌는 것부터 순서와 내용을 세심하게 기록했다. 어머니께서 거의 대부분 주관하신 첫 번째 실습은 대성공이었다. 우리 부부가 주관한 두 번째, 세 번째 실습은 두 차례 다 너무 일찍 술을 거르는 바람에 술맛이 아니라 식혜 맛이 났다. 아직 발효가 다 안 된 탓에 걸러서 병에 담아 놓았는데도 병 안에서 발효가 진행되어 술이 부글부글 끓어 넘치고 심지어는 병마개가 뻥뻥 소리를 내며 터져 날아가기도 했다. 어머니께서 담그실 때는 대강 눈대중으로 누룩도 넣고 물도 붓고, 발효 기간도 이때쯤이다 싶을 때 술을 걸렀어도 술 맛이 그토록 좋았었는데, 우리 부부는 계량컵으로 양을 재고 발효 기간도 첫 번째 실습 때 기록해 뒀던 그 기간을 그대로 맞추었는데 술이 제대로 익지 않은 것이다. 계량이 중요한 게 아니라, 경험으로 얻는 눈대중과 발효상황을 가늠하는 통찰력이 중요하다는 점을 새삼 절감했다. 그 후로 두어 차례 더 실습을 한 후로 우리는 어머님 맛에 근접한 술을 얻을 수 있었다.

그 해 12월 초에는 콩을 고르고 메주를 쑤어 매달고 발효하는 과정을 관찰했다. 음력 정월의 첫 번째 '말 날(12지의 馬日)'을 잡아서 간장을 담갔다. 솔질하여 메주를 씻고, 아버지께서 생존하셨을 때 사둬서 간수가 잘 빠진 소금을 물에 풀

어 간을 맞추는 등 모든 과정을 역시 꼼꼼하게 기록해 두었다. 50일 쯤 지났을 때 마당에 솥을 걸고 간장을 떠다 부은 다음, 잘 다려서 다른 항아리에 저장하고 원래 메주를 담갔던 항아리에 남은 콩은 비비고 치대서 된장을 담아서 저장했다. 5월에는 제비 쑥, 엉겅퀴, 도꼬마리 등의 약초를 넣고 누룩을 빚어 보관하는 법까지 착실히 배웠다. 나는 더 이상 연구논문을 쓸 수 없는 환경을 탓하지 않고 어머니로부터 많은 것을 배우면서 즐거움과 보람을 느꼈다. 청천우일각유취! 세상엔 좋은 날이 따로 있는 게 아니라, 갠 날은 개어서 좋고 비가 오는 날은 비가 와서 좋으니 안 좋은 날이 있을 수 없다는 점을 절감하는 생활이었다.

어머니께서 돌아가신 지 벌써 6년, 우리는 해마다 김장도 맛있게 담그고 장도 담근다. 이웃들께 새로 달인 간장을 빈 소주병에 한 병씩 넣어 맛보시라고 드리면 '그 옛날 할머니 맛'이라고 하며 무척 많이 반긴다. 흐뭇하다. '어머니 맛'을 우리 세대까지 잇게 된 것을 보람으로 느끼며 우리는 오늘도 맛있는 간장과 된장을 먹는다. 내가 정년퇴임한 후에는 가끔 맛있는 술도 담가볼 생각이다. 친구들을 불러 신국으로 담근 '어머니 맛' 동동주를 맛 볼 날을 기대해 본다. 청천우일삭유취! 시골집의 침대 맡에 걸어둔 이 서예작품은 나에게 참으로 많은 마음의 평화를 주었다. 서예는 평화이다!

14. 단견但見 · 불언不言 대구

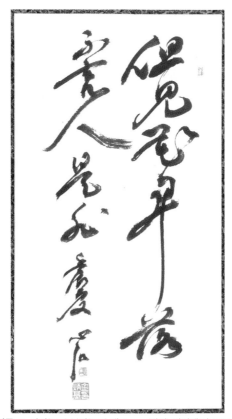

작품82 단견(但見)·불언(不言) 대구, ×cm(양면), 한지에 먹, 2012

단견화개락(但見花開落),　단지 꽃이 피고 지는 것이나 바라볼 뿐,

불언인시비(不言人是非),　사람들의 시비에 대해서는 말하지 않으려네.

　노모를 모시는 일이 쉬운 일은 아니었다. 노모를 모시는 일 자체에는 어려움
이 없었지만 나를 답답하게 하는 진짜 어려움은 생각하지 않았던 곳에서 터져 나

오곤 하였다. 아침마다 출근하면서 잘 다녀오겠다는 인사를 하고 대문을 나설 때 마루 끝에 서서 손을 흔드는 어머니의 하얀 머리카락을 보는 일도 힘든 일 중의 하나였다. 자식이 출근 때문에 낮 동안은 집에 없을 수밖에 없다는 점을 이성적으로는 충분히 이해하고 계셨지만 그래도 아침마다 내가 집을 나설 때면 낮 동안 혼자 계실 일이 불안하기도 하고 심심하다는 생각도 드니까 그 감정이 그대로 표정이 되어 얼굴에 나타난다. 그런 모습을 뒤로 하고 집을 나서려면 나 또한 마음이 편치 못하고 눈물이 날 때가 많다. 부안읍을 벗어나 '고마제'라는 저수지 옆길을 운전할 때면 나는 여름이든 겨울이든 차창을 활짝 열고 눈에 맺힌 눈물을 바람에 말리곤 했다. 그렇게 출근하여 학교에 있을 때 나는 가까운 일가친지들로부터 전화를 받는 경우가 종종 있었다. 전화기 건너에서 들려오는 말은 거의 다 이런 내용이다.

어머니께서 어떻게 지내시는지 궁금해서 뵈러 왔더니 아무도 없고 혼자 계시는구면. 이런저런 얘기 좀 나누다가 이제 가려고 집을 나섰는데 발길이 안 떨어지네. 어머니 모시느라 애 많이 쓰네. …

말인즉 애쓴다는 인사이지만 그 말 속에는 다분히 "어떻게 노인을 혼자 집에 계시게 할 수 있느냐?"는 질책도 섞여있음을 나는 안다.

제가 집에 없을 때 어머니를 찾아봐 주셔서 감사합니다. 퇴근 하는 대로 바로 달려가서 보살펴 드려야지요. 너무 상심 마세요.

이런 통화를 마치고 나면 그러지 말아야겠다는 다짐을 아무리 해도 한 동안 마음이 답답함을 느끼지 않을 수 없다. 오랜 만에 한 번 찾아뵙고서 유난히 생색을 내는 전화를 받을 때면 더욱 속이 상하지 않을 수 없다. 누군가에게 실컷 그 사람 흉이라도 보고 싶은 심정이다. 그럴 때면 눈을 감은 채 나 스스로를 위로할 수 있는 온갖 글들을 떠올리며 그 글들을 머릿속으로 쓴다. 쓰다보면 어느새 내가 머릿속에서 긋고 있는 서예 필획의 리듬을 따라 내 몸이 천천히 상하좌우로 흔들리

면서 마음의 평정을 되찾게 된다. 노년의 부모님을 모실 때 가장 힘이 드는 일은 주변으로부터 이런저런 불필요한 말을 많이 들어야 한다는 점이라는 것을 실감하는 세월이었다.

당시 나는 사회적으로도 어려움을 직접이 겪고 있었다. 연구와 관계되는 일, 서예창작과 관계되는 일 등 나와 더불어 일을 해야 할 주변 사람들의 협조를 제대로 받을 수 없었기 때문이다. 아무리 생각해봐도 내가 하는 일이 옳은 것 같은데 왠지 조금은 뒤틀린 마음으로 반대를 위한 반대를 하는 사람들이 많았다. 심지어는 억지를 쓴다는 생각이 들 때도 있었다. 가까이에 있는 사람일수록 남이 하는 일이 잘 되는 것을 기뻐하기 보다는 별로 좋아하지 않은 경우가 많다는 점을 체감하는 시간이었다. 누군가를 향해 그런 사람들의 흉도 실컷 보고 싶다는 생각이 들 때가 많았다. 그러나 나는 거의 그런 흉을 보지 않았다. 어느 날, 표구사 앞을 지나다가 가게 안에 걸린 작품에서 바로 이 구절 "단견화개락,불언인시비(但見花開落,不言人是非)!", "단지 꽃이 피고 지는 것이나 바라볼 뿐, 사람들의 시비에 대해서는 말하지 않으려네."라는 글을 보았기 때문이다.

일제강점기에 주로 활동한 성재(惺齋) 김태석(金台石)이 전서로 쓴 작품에서 본 구절이다. 그래! 이왕에 노모를 모시고 시골에서 살게 되었으니 마당에 피는 꽃, 출퇴근길에 차창너머로 펼쳐지는 자연풍경이나 볼 일이지, 사람의 시비를 말해서 무엇 하랴! 부드러운 행서로 이 구절을 쓴 다음 잘 표구하여 침대가 놓인 벽면에 전에 써서 걸은 "청천우일각유취(淸天雨日各有趣)" 작품과 나란히 걸었다. 이

후, 벽에 걸린 이 두 구절의 작품은 내 생활에 무척 많은 도움을 주었다. 섭섭한 일, 화나는 일을 거의 대부분 이 두 작품을 바라보며 해소하였다. 서예는 이처럼 나에게 편한 마음을 선물해 주곤 하였다.

자료20 고향집 침대위에 건 작품

15. 이순신 장군만큼 억울하겠는가?

　우리말 사전에는 '질정(質定)'이라는 단어가 수록되어 있다. "갈피를 잡아서 분명하게 정함"이라는 뜻이다. 우리는 흔히 "마음을 질정할 수 없다"는 말을 하곤한다. 마음의 갈피를 잡아서 분명하게 해야겠다는 생각을 하면서도 도저히 그렇게 할 수 없을 때 사용하는 말이다. 비록, "청천우일각유취(晴天雨日各有趣)"와 "단견화개락, 불언인시비(但見花開落, 不言人是非)"라는 말을 벽에 걸어놓고 큰 위안을 얻곤 하였지만 이 두 구절의 말을 아무리 되뇌어 봐도 마음을 질정할 수없는 경우도 적지 않았다. 이때 내가 찾아낸 말은 '내가 아무리 억울하다고 한들 이순신 장군만큼 억울하겠는가?'라는 것이었다.

　나는 1975년, 대학 2학년 때에 이순신 장군이 전쟁 중에 쓴 일기인『난중일기』를 읽었다. 시조 시인으로 유명한 이은상 선생이 이순신 장군 기념사업을 적극적으로 추진하면서『난중일기』를 꼼꼼하게 탈초(脫草)하여 번역 출간했는데 나는 형이 사온 그 책을 보면서 우선 당시에 최고로 유명했던 서예가인 소전 손재형 선생이 쓴 표지 글씨가 서예적으로 너무 아름다워서 큰 호감을 갖게 되었다. 책을 읽어 나가면서 차츰 이순신 장군의 인품에 빠져 들기 시작했다. 번역본을 한번 다 읽은 다음에 내가 한 생각은 "사람이 어떻게 이 정도의 인품, 이 정도의 경지에 이를 수 있지?"라는 것이었다. 이순신 장군을 추앙하기 위해 번역자가 과장되게 번역한 것은 아닐까? 하는 의심이 생길 정도였다. 나는 당시에 비록 형편없이 부족한 한문실력이었지만 원문을 한번 읽어보고 싶다는 생각을 했다. 이에, 책의 뒷부분에 수록해 놓은 탈초된 원문을 한글 번역과 대조해 가며 읽기 시작했다. 번역은 과장된 게 없었고 나는 더 진한 감명을 받았다. 덕택에 한문 실력도 제법 늘었

자료21 이순신 장군이 전쟁 중에 쓴 일기『난중일기』

작품83 아아! 이순신 장군, 51×18cm, 한지에 먹, 2020

다. 이때부터 나는 이순신 장군에 관한 책을 모아서 거의 다 있었다. 나는 이순신 장군은 인품과 인내심과 도량으로 보아 사람이 아니라 신의 경지에 이른 분이라는 생각을 하게 되었다. 그토록 억울한 상황에서 어쩌면 그토록 태연하게 나라와 백성들을 생각하며 자신의 소임에 충실할 수 있었을까? 내가 설령 억울하기로서니 이순신 장군보다 억울하겠는가? 이런 생각을 하다보면 억울하다는 생각이 크게 줄고 오히려 이순신 장군께 죄송한 마음이 들게 되었다. 2020년 상반기에도 어떤 풍파를 한 번 겪으면서 억울하고 답답하다는 생각을 했다. 마침 인터넷에 올라와 있는 이순신 장군에 대한 글을 발견하고 크게 공감하며 세필로 써 보았다. 인터넷에는 「이순신 장군 어록」이라는 제목이 붙어있었지만 사실 이순신 장군이 이런 말을 직접 한 적은 없다. 이 시대의 누군가가 이순신 장군을 존경한 나머지 장군의 심정을 밝히고자 대신 쓴 글로 보인다.

집안이 나쁘다고 탓하지 말라

나는 몰락한 역적의 가문에서 태어나 가난 때문에 외갓집에서 자라났다.

머리가 나쁘다 말하지 말라

나는 첫 시험에서 낙방하고 서른둘의 늦은 나이에 겨우 과거에 급제했다.

좋은 직위가 아니라고 불평하지 말라

나는 14년 동안 변방 오지의 말단 수비 장교로 돌았다.

윗사람의 지시라 어쩔 수 없다고 말하지 말라

나는 불의한 직속상관들과의 불화로 몇 차례나 파면과 불이익을 받았다.

몸이 약하다고 고민 하지 마라

나는 평생 동안 고질적인 위장병과 전염병으로 고통 받았다.

기회가 주어지지 않는다고 불평하지 말라.

나는 적군의 침입으로 나라가 위태로워진 후 마흔 일곱에야 제독이 되었다.

조직의 지원이 없다고 실망하지 말라

나는 스스로 논밭을 갈아 군자금을 만들었고 스물세 번 싸워 스물세 번 이겼다.

윗사람이 알아주지 않는다고 불만 갖지 말라

나는 끊임없는 임금의 오해와 의심으로 모든 공을 뺏긴 채 옥살이를 해야 했다.

자본이 없다고 절망하지 말라

나는 빈손으로 돌아온 전쟁터에서 열 두 척의 낡은 배로 133척의 적을 막았다.

옳지 못한 방법으로 가족을 사랑한다 말하지 말라

나는 스무 살의 아들을 적의 칼날에 잃었고

또 다른 아들들과 함께 전쟁터로 나섰다

죽음이 두렵다고 말하지 말라

나는 적들이 물러가는 마지막 전투에서 스스로 죽음을 택했다

이 작품은 잘 쓰고자 하는 욕심도 내려놓고 어떤 형식에 맞추려는 생각도 버린 채 그저 붓이 가는 대로 세필의 탄력에 의지하여 썼다. 쓰다 보니 마음이 잔잔한 호수만큼이나 편해지고 이순신 장군에 대한 존경심이 새롭게 솟아나왔다. 이 작품은 아들 방에 걸어주고 싶다.

작품 「이 또한 지나가나니」를 덧붙인다. 2008년 모스크바에 있는 러시아 한국문화원의 초대전 때에 제작한 작품이다. "This, too, shall pass away." 미국 시인 랜터 윌슨 스미스(Lanta Wilson Smith 1856~1939)가 지은 4연의 시, 각 연의 끝에 반복적으로 나오는 구절로 알려져 있다. 러시아의 국민시인 알렉산드르 푸시킨(Aleksandr Pushkin 1799~1837)의 시 「삶이 그대를 속일지라도」 역시 4연으로 된 시인데 각 연의 마지막은 "모든 것은 순간에 지나가고 지나간 것은 다시 그리워지나니."라는 구절로 끝난다. 나는 모스크바 초대전에 작품을 출품할 때 미국 시인

작품84 이 또한 지나가나니, 32×70cm, 한지에 먹, 2018

스미스보다 러시아 시인 푸시킨의 시를 더 염두에 두고 작품을 제작했으나 글씨는 푸시킨의 시 구절이 다소 길게 느껴져서 짧은 스미스의 시 구절을 썼다. 내가 느끼는 억울하고 답답하고 어려운 상황의 강도가 제일 높은 단계일 때 나는 '아무리 억울해도 이순신 장군만큼 억울하겠는가?'와 '이 또한 지나가나니'를 반복하여 중얼대기도 하고 붓을 들어 쓰기도 한다. 이내 마음에 평화가 깃든다.

16. 행춘당杏春堂과 사월정篩月亭

작품85 행춘당(杏春堂), 130×34cm, 한지에 먹으로 써서 실사출력, 2017

앞서 말했듯이 나는 아버지의 장례를 치르면서 '바람, 물, 구름, 이 흘러가는 것들이 모두 나의 스승(風·水·雲, 流者皆是我之師)'이라는 생각을 절실하게 했다. 음력 매달 초하루와 보름날 아침 일찍 아버지의 산소를 다녀오는 것으로 아버지에 대한 그리움을 달랬다. 아버지께서 신선이 되어 우리 곁을 떠나가신 후, 어머니께서는 혼잣말처럼 "네 아버지 3년 상만 치르고 나면 나도 가야지."라는 말씀을 하셨다. 깜짝 놀라 무슨 그런 말씀을 하시느냐고 하자, 어머니께서는 빙그레 웃으시면서 물끄러미 나를 바라보셨다. 정말 어머니께서는 어떤 예지를 가지셨던 것일까? 3년 상 그러니까 아버지께서 가신 지 3년 째(만 2년) 제사를 모신 후로 딱 보름이 지난 음력 4월 19일(양력 5월 17일)에 갑자기 우리 곁을 떠나셨다.

그날은 토요일이었다. 그 전날, 당일 오후에야 전화를 하고 저녁 식사 시간대에 전주로 나를 찾아온 북경의 서예가 친구와 식사를 하다 보니 술도 몇 잔 마시게 되어 운전을 할 수 없었으므로 어머니 곁으로 가지 못했다. 게다가 그 주(週) 중에 두 시간짜리 강의를 휴강했던 게 있어서 다음 날인 토요일 오전에 보강도 있었다. 나는 전화로 외국에서 온 손님으로 인해 반주를 몇 잔 했기 때문에 운전을 할 수 없다는 말씀을 드리고 내일 오전에 강의를 마치는 대로 갈 테니 하루 밤만 혼자 주무시라는 말씀을 드렸다. 어머니께서는 혼자 자도 아무렇지 않으니 걱

정을 말라면서 오히려 나를 염려해 주셨다. 다음날, 날이 새자마자 전화로 문안을 드렸더니 예의 그 건강하시고 쌩쌩한 목소리로 "걱정도 마라"는 말씀을 하셨다. 오전 10시쯤, 강의를 하고 있는데 어머니로부터 전화가 왔다. 개밥은 어떻게 주면 되느냐고 물으셨다. 개에게 밥이 아닌 사료를 주는 것에 익숙하지 않으셨기 때문에 그걸 물으신 것이다. 나는 학생들에게 양해를 구하고 복도에 나가서 "이따 내가 가서 주면 되니까 염려 마시라."는 말을 큰 소리로 했다. 어머니는 귀가 어두우셨으나 보청기는 귀찮다고 안 끼셨기 때문에 평소에도 대화를 큰 소리로 하곤 했었다. 그러자 어머니께서는 웃음 띤 목소리에 농담조로 "알았다. 네가 안 줘도 된다고 해서 안 준 거니까 이따 날더러 개밥 안줬다고 탓은 말아라."고 하셨다. 이게 내가 어머니와 나눈 마지막 대화이다. 그렇게 건강하시던 분이 그날 오후, 불과 1시간 정도의 차이로 내가 아직 어머니 곁에 도착하기 전에 혼자 눈을 감으신 것이다. 너무 허망해서 땅을 쳤지만 감으신 눈을 다시는 뜨지 않으셨다. 나름대로 잘 모시려고 애를 썼었는데 하루를 비운 사이에 홀로 돌아가시게 되니 너무나도 슬프고 허망했다. 나는 임종을 못했다는 이유로 주변의 모든 친지들로부터 죄인 취급을 받는 것도 감수할 수밖에 없었다. 슬픔과 괴로움이 수없이 교차하는 상태에서 49제를 마쳤다. 돌아가신지 벌써 7년째이다. 모시고 살던 2년 동안, 어머니와 나 사이에 있었던 일들이 떠오를 때면 어쩔 수 없이 또 가슴이 아리다.

서자여사부(逝者如斯夫)! 한 시도 쉼이 없이 세월은 또 그렇게 흐른다. 나는 아버지께서 경영하시던 한약방의 이름과 의미를 계승할 생각이다. 아버지께서는 내가 지어드린 한옥을 무척 자랑스럽게 여기시며 그 한옥에서 딱 30년을 사셨다. 아버지께서 경영하신 한약방의 이름은 '행춘당(杏春堂)'이다. 중국 삼국시대 오나라의 명의 동봉(董奉)이 치료비를 받는 대신 건강을 회복한 환자로 하여금 살구나무를 한 그루씩 심게 한 고사로부터 '행춘(杏春)'이라는 당호를 취한 것이다. 아버지께서 가신 후 당연히 한약방은 문을 닫게 되었지만 나는 아직도 당시 한약방의 닫힌 대문 위에 내 글씨로 간판을 써서 걸어두고 있다. 그리고 닫힌 대문에는 '잠룡(潛龍)'이라고 쓴 내 작품을 확대 출력하여 마치 실지 작품인 것처럼 걸었다. '잠룡'이라고 크게 쓴 두 글자 곁에는 이런 관지(款識)를 썼다.

도(道)를 안은 채 물에 잠긴 듯이 드러나지 않게 살며 그 때가 오기를 기다리네.(潛居抱道, 以待其時.)

나는 오늘도 기다리는 게 있다. 아직은 말할 수 없지만 행춘당을 지키며 마음속으로 기다리는 나만의 기다림이 있는 것이다.

작품86 잠룡(潛龍),
40×85cm, 한지에 먹으로 써서 실사출력, 2017

아버지께서 사시던 한옥으로 지은 '행춘당 약방 집'의 마당에는 잘 자란 후박나무 한 그루가 서 있다. 아버지 어머니의 제사가 있는 음력 4월 무렵에 유백색 꽃이 피는데 그 향이 참 좋다. 모양은 목련 잎처럼 생겼으나 크기는 그보다 훨씬 큰 진녹색의 잎이 우거져 너푼거리는 사이로 유백색의 소담한 꽃이 얼굴을 내밀고 향기를 풍기면 그 향기가 진하지도 연하지도 않게 어찌나 고급스러운지 나는 그 향기를 지구상에서 맡을 수 있는 최고의 향기라고 생각하곤 한다. 보름달이 떠올라 달그림자가 지면 청량한 그 잎들은 잔잔한 몸짓으로 춤을 춘다. 나무 너머로 혹은 나뭇잎 사이로 새어드는 달빛은 더욱 곱게 땅에 내려앉는다. 나는 행춘당 뜰의 한편에 이런 달빛을 받아들이는 정자를 하나 짓고 싶다.

사월정(篩月亭)! '체질할 사', '달 월', '정자 정', '달빛도 체로 걸러 더 곱게 받아들이는 정자'라는 뜻이다. 30여 년 전부터 내가 생각해둔 정자 이름이다. 행춘당의 마당 한 편에 자그마한 정자를 짓는 것도 좋고 지금 있는 마루를 누마루로 개

작품87 사월정(篩月亭), 74×40cm 한지에 먹, 2020

조하여 거기에 '사월정(篩月亭)'이라는 현판을 거는 것도 생각해 봤다. 사월정에서 달빛마저도 곱게 체질하여 받으며 내가 기다리는 것이 다가올 때까지 기다릴 것이다. 그리고 아내와 함께 따뜻한 차를 마실 생각이다. 해마다 5월이 오면 그 정자에서 후박나무 꽃향기도 함께 마실 것이다.

　내가 '篩(체질할 사)'의 의미를 취하여 '사월정'이라는 정자 이름을 생각해 둔 것은 나 스스로 '사(篩:체질)'를 실천하고 싶어서이다. '체'란 빻은 가루를 더욱 고운 가루로 내리기 위해서 거르는 생활도구이다. 체질을 거치면 거칠수록 '거칠음'이 '고움'과 '부드러움'으로 바뀐다. 나는 언제부터인가 열정, 패기, 용기라는 이름아래 더러 '거친' 언행을 하는 나를 발견하였다. 비교적 치열한 삶을 살아오면서 습관적으로 해온 적잖이 거친 언행을 아무렇지 않게 여긴다거나 오히려 열정이나 패기 혹은 호방함으로 여기려 드는 나를 발견한 것이다. 많이 반성하면서 선비는 대사(大事) 앞에서 대쪽 같은 면모도 보여야 하지만, 평소에는 체질하여 얻은 고운 가루나 불순물을 걸러낸 맑은 물처럼 곱고 부드럽고 깨끗하게 남의 가슴에 스밀 수 있는 사람이 되어야 한다는 생각을 했다. 그런 생각을 하던 당시 모 제약회사에서 매우 고운 입자의 분말 약품을 선전하던 "○○○은 소리가 나지 않습니다."라는 카피가 내 마음에 무척 깊이 와 닿았다. 이때 나는 고운 달빛마저도 체로 걸러서 더 곱게 받아들이는 정자라는 의미를 부여하여 '사월정(篩月亭)'이라는 정자 이름을 생각해 두었었다. 그리고 사월정의 양쪽 기둥에는 다음과 같은 주련을 걸 생각도 해 두었다.

작품88 사아이출(篩我以出) 사인이납(篩人以納), 15×35cm×2폭
종이에 먹으로 써서 체에 붙임, 2016

사아이출(篩我以出), 　나를 체질하여 내 보내고

사인이납(篩人以納). 　다른 사람을 체질하여 받아들이자.

　나의 언행을 다른 사람을 향해 내 보일 때는 체로 거르고 또 걸러서 곱고 부드러운 모습으로 내보이고, 만약 다른 사람이 거친 언행을 보인다면 나는 그것을 체로 거르고 또 걸러서 곱고 부드러운 의미로 받아들이자는 뜻으로 이런 대구를 지었다. 사월정을 짓고 거기에서 차를 마시며 "사아이출(篩我以出), 사인이납(篩人以納)"의 의미를 더욱 잘 실천할 수 있었으면 좋겠다. 그때의 나는 서예로 인하여 정말 평화로운 생활을 하고 있을 것으로 기대해본다. 그런 날이 오기를 기다리며 수년 전에는 실지로 체를 사서 쳇바퀴에 "篩我以出, 篩人以納."이라고 쓴 작품을 어느 서예전에 출품한 적도 있었다.

17. 아버지 말씀

- 승기자염지勝己者厭之

작품89 승기자염지(勝己者厭之), 50×200cm, 한지에 먹, 2020

아버지 생전에 아버지와 나눈 대화 속에서 내가 깨달음을 얻은 점은 일일이 다 기록 할 수 없을 만큼 많다. 아버지께서는 대부분의 말씀을 한문을 섞어 하셨는데 초등학교 입학 전에 천자문을 거의 다 외워 쓸 정도로 한자를 익힌 나는 어렸을 적부터 아버지의 그런 한문 투의 말씀을 곧잘 알아듣곤 했다. 아버지께서는 그런 나를 대견스럽게 여기셨다. 그 많은 말씀 중에서 요즈음 부쩍 생각나는 것은 "승기자(勝己者)를 염지(厭之)니라, 시기도 많고 질투도 많은 세상이니 특별히 조심해라!"이다. 아버지를 뵈러 갈 때마다 거의 매번 이 말씀은 빼놓으시지 않으신 것 같다. 승기자염지(勝己者厭之)! '자기보다 나은 사람을 싫어한다.'는 뜻이다. 아버지께서는 이 말을 화두로 "세상인심이란 본래부터 부모를 제외하고는 대부분 다 자기보다 나은 사람을 싫어한다. 싫어하는 만큼 시기하고 질투하는 법이니 그런 시기와 질투의 대상이 되지 않도록 항상 은연자중하고 겸손해라." 라는 당부를 하시곤 하셨다.

최근 몇 년 사이에 세상인심이 너무 많이 사나워진 것 같다. 상호간에 진심을 이해하고 서로 도우려는 생각보다는 상대방이 한 말의 본의나 저의가 그런 게 아니라는 것을 뻔히 알면서도 어떻게 해서든

246

말꼬리를 잡아 중상, 비방, 모략하여 궁지에 몰아넣으려 드는 사람이 너무 많다. 수십 년 묵은 고질적인 여러 문제를 개혁하고 바로 잡아야 할 이 시점에서 적반하장의 행태를 보이는 사람들이 너무 많다. TV를 보면서 무서운 세상이라는 생각이 들 때가 한두 번이 아니다. 이처럼 무서운 세상이니 조심할 수밖에… 나는 아버지 말씀을 생각하며 다음과 같은 글을 지어 작품을 제작해 봤다.

자기보다 나은 사람을 싫어하는 것은 인지상정이다. 그러므로 양보하고 져줘야만 사람을 얻을 수 있는데, 사람을 얻은 사람이 진정으로 이긴 사람이다.
(勝己者厭之, 乃人之常情也. 故讓之負之者得人, 得人者为眞勝者也).

그리고 이어서 다음과 같은 발문도 지어 붙였다.

선고 영재 김형운 선생께서는 항상 이 말씀으로 나에게 주의를 주셨다. 내 나이 금년에 67세, 나이가 더할수록 이 말씀으로부터 받는 느낌이 너 싶어시는 것 같다. 응당 이 말을 실천하도록 힘써야 하고, 늘 경계하며, 삼가도록 해야 할 것이다. 경자년 음력 1월에 방울소리를 들으면서 길을 가는 사람 심석 김병기 삼가 씀. (先考英齋金炯云先生常以此言誡余. 余今年六十有七, 年益加而感益深. 應勉之戒之愼之也. 庚子元月 聽鈴道人 心石金炳基 謹書.)

거짓이 진실을 가리려들고, 사특함이 정직함을 누르려 하며, 죄지은 자가 죄 없는 자를 심판하려고 하는 세상이다. 아버지 말씀 '승기자염지(勝己者厭之)'를 늘 생각하며 보다 더 신중하고 겸손해야할 필요성을 많이 느낀다.

18. 대안大眼, 활흉活胸, 경척硬脊, 건각健脚

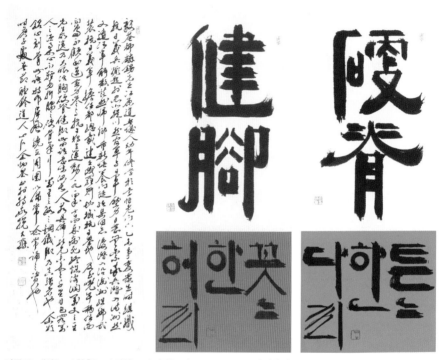

작품90 대안(大眼),활흉(活胸),경척(硬脊),건각(健脚), 40×90cm×6폭 한지에 먹, 2020

 자신을 지키며 평화롭게 사는 가장 확실한 방법은 자기중심을 잘 잡고서 자신이 해야 할 일을 성실하게 하는 것이다. 중심을 잡지 못하고 휩쓸리기 시작하면 위험하다. 나는 작년(2019)에 우연히 대한제국 말기로부터 항일시기에 걸쳐 연해주와 간도 지방에서 의병활동과 독립운동으로 일생을 마친 유인석(柳麟錫) 선생의 유묵 영인본 사진을 보게 되었다. 해행서로 쓴 유묵인데 중후한 필치도 마음에 와 닿았지만 쓰신 글 내용이 더 감동을 주었다. 글이라기보다는 형용사와 명사 각 1자씩 두 글자로 이루어진 단어이다. 단어 네 개, 도합 8자의 글자가 나를

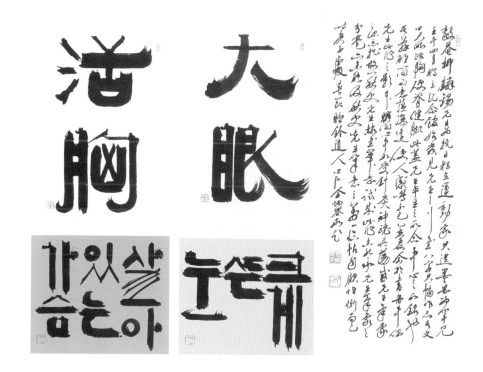

그토록 감동하게 하였다. 그 감동을 오래 간직하기 위해 곧바로 그 여덟 글자를 나의 필법으로 써 보았다.

대안(大眼) - 크게 뜬 눈(넓은 안목)

활흉(活胸) - 살아있는 가슴

경척(硬脊) - 꼿꼿한 허리

건각(健脚) - 튼튼한 다리

그리고 앞에 제(題)를 붙이고 뒷부분에 발(跋)문을 붙여서 6곡 병풍을 꾸몄다.

제(題)

독립운동가 의암(毅菴) 유인석(柳麟錫) 선생의 유묵은 매우 드물다. 임오년 (2002) 4월에 독립기념관이 선생께서 큰 글자로 '대안(大眼), 활흉(活胸), 경척 (硬脊), 건각(健脚)'이라고 쓴 작품을 발견하였다. 아마도 선생께서 평소에 마음 에 담아 새기던 좌우명 구절일 것이다. 비록 그 말은 짧지만 의미는 매우 심장 하여 큰 울림을 준다. 을해년(2019) 여름에 나는 책에서 우연히 선생께서 쓰신 이 작품의 영인본을 보는 순간 마치 마음 한 가운데에 침을 한 방 맞은 느낌이 었다. 정신이 온통 메아리로 울리는 것 같았다. 이에, 나의 졸렬한 글씨 실력을 잊은 채 선생의 기상을 본뜨고 추사 선생의 필의를 살려 이 작품을 시험 삼아 써 보았다. 그러나 선생의 기상에는 조금도 미치지 못하였고 또 추사선생의 필 의에는 만분의 일도 못 미쳤다. 부끄럽고 또 부끄럽다. 경자년 봄에 심석 김병 기가 삼가 제를 쓰다.

毅菴柳麟錫先生為獨立運動家, 其遺墨甚為罕見, 壬午(一零零一)四月, 獨立紀念館始發見先生 之行書六字作品大幅, 其文曰:"大眼,活胸,硬脊,健脚'. 此蓋先生平生之所念, 中心之所銘也. 其 詞雖簡, 而意蘊深遠, 使人感鳴不已. 乙亥夏, 余於書冊中偶見先生此作之影本, 瞬間心中如受 針灸, 神魂具蕩, 感先生氣象之深, 忘拙敢以秋史先生隷書筆意, 試成此作, 未能承先生氣象之 分毫, 亦未能及秋史先生筆意之萬一, 臨帖自顧, 惟慚而已. 庚子春 心石金炳基敬題.

발(跋)

의암 유인석 선생은 1842년에 강원도 춘성군에서 태어나 당시 위정척사사상 의 핵심인물인 이항로(李恒老)의 문하에서 수학했다. 을미사변 때 항일의병을 일으켜 충북 제천을 중심으로 활동했으나 관군과 일본군에게 밀려 만주로 들 어갔다가 중국의 관군에 의해 무장을 해제 당하고 다시 조선으로 돌아와 제자 를 양성하고 동지를 규합하였다. 1908년에 연해주로 들어가 무장 항일세력을 규합하여 십삼도의군(十三道義軍)을 편성하고 최고지도자인 도총재가 됨으로 써 러시아 항일운동의 바탕을 마련하였다. 만년에는 서간도로 자리를 옮겨 만

주지역의 항일투쟁을 돕다가 1914년에 병사함으로써 74세 파란만장한 일생을 마쳤다.

선생이 남긴 대안, 활흉, 경척, 건각, 이 네 단어는 사람이 어떻게 살아야 하는 지를 잘 설명해주고 있다. 세계와 미래를 바라보는 넓은 안목과 살아있는 따뜻한 가슴과 굽실대지 않는 꼿꼿한 허리와 부지런히 일하는 건강한 다리만 있다면 세상을 의롭고 아름답게 살 수 있으리라! 가슴에 새겨야 할 말이기에 주변에 둘러 두고 항상 보기 위해 병풍서로 써보았다. 2019년 9월 청령도인 김병기 삼가 쓰고, 2020년 8월에 서문과 발문을 붙이다.

毅菴柳麟錫先生一八四二年出生於江原道春城郡. 幼年修學於當時'衛正斥邪'思想之核心人物 李恒老門下. 乙未事變發生時, 組織抗日義兵, 蹶起於忠北堤川, 然官軍與日軍之壓力日甚, 無 奈率兵潛入滿洲, 結果又遭淸軍解散. 茫然歸鄕, 重新培養門徒, 集結同志, 后潛入沿海洲, 組 編武裝抗日義軍, 擔任都總裁, 建立俄羅斯地域抗日基地. 及至晩年, 移住西間島, 不顧年邁, 全力參與抗日獨立運動. 一九一四年七十四歲病死, 終熄波瀾萬丈之一生.

先生所遺乃大眼 · 活胸 · 硬脊 · 健脚, 此四語意味深長. 人若具備能見未來之千里目, 包容 萬人之溫柔心, 不輕易折腰之硬骨氣, 行萬里路之鋼鐵脚, 乃眞强者也. 余欲銘心刻骨此語, 特作屛風, 繞立周圍以備常唸常誦之資也.

二零一九年十月聽鈴道人金炳基敬書, 而二零二零年五月並書題跋

나는 붓을 들고 이 구절을 쓸 때면 마음이 어느 때보다도 차분해진다. 몸도 마음도 중심이 잡힌다. 더욱 겸손하고 더욱 정진해야겠다는 생각에 모든 잡념이 다 사라진다. 거의 평생을 서예와 함께 해온 나이지만 이 글자 여덟 자가 나에게 이처럼 큰 위로와 격려와 평화를 가져다줄 줄은 몰랐다. 이래서 서예는 어느 순간에 불현 듯 다가와 커다란 감동을 안겨주는 예술이다. 어떤 장르의 예술보다도 조용히 그러나 힘이 있게 마음에 평화를 심어준다.

작품91-1~14 반야바라밀다심경(般若波羅蜜多心經),
50×130cm×14폭 한지에 먹, 2020

般若波羅蜜多心經

觀自在菩薩行深般若波羅蜜多時照見五蘊皆空度一切苦厄舍利子色不異空空不異色色即是空空即是色受想行識亦復如是舍利子是諸法空相不生不滅不垢不淨不增不減是故空中無色無受想行識無眼耳鼻舌身意無色聲香味觸法無眼界乃至無意識界無無明亦無無明盡乃至無老死亦無老死盡無苦集滅道無智亦無得以無所得故菩提薩埵依般若波羅蜜多故心無罣礙無罣礙故無有恐怖遠離顛倒夢想究竟涅槃三世諸佛依般若波羅蜜多故得阿耨多羅三藐三菩提故知般若波羅蜜多是大神咒是大明咒是無上咒是無等等咒能除一切苦真實不虛故說般若波羅蜜多咒即說咒曰揭諦揭諦波羅揭諦波羅僧揭諦菩提薩婆訶

소전체(小篆體)의 필법을 살려 정성을 다해 썼다. 글자꼴은 청나라 서예가 등석여(鄧石如 1743~1805)가 쓴 반야바라밀다심경을 참고하였고, 필획은 평소에 내가 연마한 전서 필법에 따라 구사하였다. 나는 아직도 반야바라밀다심경의 뜻을 잘 모른다. 강의를 하시는 분들마다 해석이 조금씩 다르고, 인터넷에 올라와 있는 번역과 해석도 각양각색이다. 최근 '관음'이라는 블로거(blogger)가 올린 번역과 해석이 그동안 보아온 어느 해석보다도 쉽게 이해가 되는 해석이었다. 옮겨보면 다음과 같다.

관자재보살은 세상의 실체를 가리키는 깊은 진리의 표현이기에, 세상의 실체가 공함을 바로 보면 모든 어려움을 넘어 그 실체 닿느니라. 사리자여, 물질이 공과 다르지 않고 공이 물질과 다르지 않기에 물질이 곧 공이고 공이 곧 물질이니, 감각과 인식과 생각과 의식도 그러하니라. 사리자여, 세상에 나타나는 모든 현상이 공하기에 생겨나는 것도 없고 사라지는 것도 없으며, 더러운 것도 없고 깨끗한 것도 없으며, 늘어나는 것도 없고 줄어드는 것도 없느니라. 이렇게 공하기에 물질도 실체가 따로 없고 감각과 인식과 생각과 의식도 실체가 따로 없느니라. 눈과 귀와 코와 혀와 몸과 의식도 실체가 따로 없으며 색깔과 소리와 향기와 맛과 감촉과 그 현상도 실체가 따로 없기에 본다는 것과 본 것을 의식한다는 것 사이에는 어떤 구분도 없느니라. 이런 사실을 모른다고 해서 달라지는 것도 없고 안다고 해서 달라지는 것도 없으며, 심지어 늙고 죽는 것이 없기에 늙고 죽는 것에서 벗어나는 일도 없느니라. 괴로움이 실체가 없기에 괴로움의 원인도 괴로움의 사라짐도 괴로움을 사라지게 하는 방법도 없고, 지혜가 따로 없기에 얻을 수 있는 지혜 또한 없느니라. 이렇게 얻을 것이 아무것도 없으므로 찾는 이는 오직 있는 그대로의 진리가 드러나기만을 바라야 하느니라. 그러면 마음에 걸리는 것이 없고, 걸릴 것이 없으면 두려울 것이 없어서, 모든 거짓 믿음을 넘어 어떤 의문도 남지 않는 있는 그대로의 진리가 드러나느니라. 예전에도 지금도 그리고 앞으로도 모든 부처는 오직 있는 그대로의 진리에 눈을 뜨면서 궁극적 깨달음이 일어나고 찾음을 온전히 끝내느니라. 그러니 명심하기를, 있는 그대로의 진리를 바로 보는 것만이 가장 신비하고 확실한 길

이며 무엇과도 견줄 수 없는 최고의 방법이기에 능히 모든 어려움을 뛰어넘어 진실에 닿기에 헛되지가 않느니라. 그래서 일러주리니 다음과 같이 말하며 있는 그대로의 진리에 눈을 뜨거라.

있다. 있다. 모두 있다. 바로 지금 여기 모두 있음에 눈뜨게 하옵소서.

있다. 있다. 모두 있다. 바로 지금 여기 모두 있음에 눈뜨게 하옵소서.

있다. 있다. 모두 있다. 바로 지금 여기 모두 있음에 눈뜨게 하옵소서.

(https://blog.naver.com/advaita2007/222027602818 /

관음 저, 『진리는 바로 지금 여기에 있다』, 2019, 북랩)

나는 평소에 반야심경을 염불인지 노래인지 모를 어조로 혼자 흥얼거리곤 한다. 경전이니 당연히 경건한 마음으로 읽거나 암송해야 할 테지만 나는 내 흥대로 때로는 유가경전을 읽는 어조로 읽기도 하고 때로는 스님을 흉내 내어 염불하듯이 읽기도 한다. 그런 내가 이번에는 신성한 불경(佛經)을 방자한 태도로 함부로 흥얼대곤 했던 그 불경(不敬)함을 속죄할 양으로 나름대로 정성을 다해 써 보았다. 마치 종교적 의식을 치르듯이 8시간에 걸쳐 집중하여 썼다. 그리고 맨 마지막 장에 다음과 같은 발문을 지어 붙였다.

내가 서른여섯 살이던 해 가을, 나는 아버지를 모시고 계룡산의 갑사에 나들이를 나갔다. 눈으로는 단풍이 물든 숲을 바라보고 귀로는 물소리를 들으면서 나는 나도 모르게 태상은자가 지은 시를 읊조렸다. "우연히 소나무 아래에 와서 돌베개를 높이 베고 잠을 자누나. 산 속이라서 달력도 없으니 추위가 다했어도 어느 해 인지를 모르겠네." 이어서 혼잣말처럼 중얼거렸다. "만약에 속세의 번다한 일들을 피하여 이 산 속에서 3개월만 칩거할 수 있다면 얼마나 좋을까?" 이 말을 들으신 아버지께서 엄숙한 말씀으로 말씀하셨다. "2~3일이면 충분하지 뭣 때문에 3개월이나 필요하겠느냐? 사람이 세상을 살아가자면 세속을 피할 수도 없고 또 굳이 피할 필요도 없다. 옛 사람이 말하기를 '시장 속에서 은거하는 것이 가장 높은 차원의 큰 은거이다.'라고 하였으니 그게 다 이런 그런

의미이다. 그 후로 나는 지금에 이르도록 단 한 차례도 3일을 연속 놀아본 적이 없다. 어떤 때 깊은 산사에 들어가 그곳에서 5~6일 정도 살아보고 싶다는 생각이 들 때면 나는 반야바라밀다심경을 외우면서 스스로를 경계하며, 스스로 놀고, 스스로 즐기면서, 속세에서 산다. 경자년 입추 전 5일에 지경람고재(持敬攬古齋) 주인인 심석 김병기가 쓰고 발문을 지어 붙이다.

余三十六歲時秋日, 侍家嚴日遊雞龍山甲寺, 目見楓林, 耳聽水聲, 不覺乃吟太上隱者「偶來松樹下, 高枕石頭眠. 山中無曆日, 寒盡不知年.」之詩, 繼而自語曰：「若能避俗世繁務, 蟄住山中三月, 豈不快哉?」聞此言, 家嚴肅然戒之曰：「二三日即可, 何必三月乎？爲人處事, 本不能亦不必避俗也, 古人云市隱乃大隱, 此之謂也　」其後, 余至今無有浪費三日之遊也　有時欲住山寺五六日, 即自誦般若波羅密多心經數遍以自戒, 乃自娛自樂, 遊於俗世也　時庚子立秋前五日, 持敬攬古齋主人 心石 金炳基書並識.

　그때 아버지께서 하신 "2~3일이면 충분하지 뭣 때문에 3개월이나 필요하겠느냐?"는 말씀이 귀에 들리는 것 같고 가슴에 깊게 새겨져 있는 것 같다. 사람은 본래 속세에서 일하면서 살도록 태어났는데 굳이 2~3개월씩이나 날을 잡아 몫을 지은 시간을 낭비할 필요가 무엇이겠느냐는 말씀이었다. 어찌 생각하면 답답한 말씀, 야속한 말씀이라고 느낄 수도 있겠지만 나는 그 자리에서 아버지 말씀이 곧 진리라는 생각을 했다. 휴로일미(休老一味:휴식과 일이 매한가지 맛이다), 휴로일률(休勞一律:휴식과 일이 매한가지 이치이다)이라고나 할까? 다선일미(茶禪一味:차와 참선이 매한가지 풍미이다)라는 말이 있듯이 아버지께서는 일과 휴식이 매한가지여서 일이 곧 휴식이고 휴식이 곧 일이라는 생각을 하신 것이다. 일하듯이 휴식하고 휴식하듯이 일을 하면 일과 휴식이 다 해결되는데 굳이 2~3개월씩 산에 들어와 따로 쉬어야할 일이 없는 것이다.『주역』「건괘(乾卦)·상전(象傳)에 나오는 "하늘의 운행이 굳건하니 군자는 이것을 운용하여 스스로 힘써서 쉬지 않는다(天行健, 君子以自彊不息)."라는 말이 바로 그런 의미라고 생각한다. 억만년을 운행해온 하늘은 단 1분 1초도 쉬지 않건만 지치지 않고 오늘도 여전히 날을 잡아서 며칠 씩 쉬는 '휴식'같은 것은 전혀 생각하지 않는다. 휴로일미(休老一味)로 자강불식(自强不息)하기 때문에 굳이 쉬어야할 이유가 없는 것이다. 아버지의 말씀

을 들으며 나는 "천행건 군자이자강불식(天行健, 君子以自彊不息)"이라는 역경 구절을 실천해보자는 다짐을 했고 또 나름대로 실천을 하고 있다. 지금까지 한 차례도 3일 이상을 '늘어져' 놀아본 적이 없는 것 같다. 이런 나를 두고 혹자는 '일중독'이라고 하는 사람도 있다. 나는 그 말에 동의하지 않는다. 휴식보다 더 중요한 것은 '건(健)함으로써 자강불식(自强不息)' 할 수 있는 '단련'이라고 생각한다. 나는 가족과 더불어 하루 이틀 여행을 가기도 좋아하고, 분위기 좋은 음식점에서 식사를 하거나 전망 좋은 찻집에서 차를 마시는 것도 좋아한다. 그런 여행은 하루나 이틀이면 족하다. 더 이상 이어지면 휴식의 의미도 퇴색하고 휴식을 기대했던 여행이 오히려 피곤한 일이 되는 경우도 있다. 아무리 일이 많고 바빠도 즐거운 마음으로 하면 그 안에 이미 다 휴식이 내재되어 있다. 나는 그런 휴식이 진짜 휴식이라고 생각한다. 여덟 시간에 걸쳐 쉬지 않고 이 반야바라밀다심경을 쓴 날 오히려 다른 날보다 피곤하지도 않고 마음이 무척 상쾌하고 흐뭇했다는 사실을 나는 뚜렷이 기억하고 있다. 내게 있어서 이런 작품을 하는 것은 일이자 휴식이고 휴식이자 일이며, 바로 평화이다.

제3부 | 오유傲遊

김병기의, 필가묵무筆歌墨舞,

서예, 종이 위에 춤이 있었네

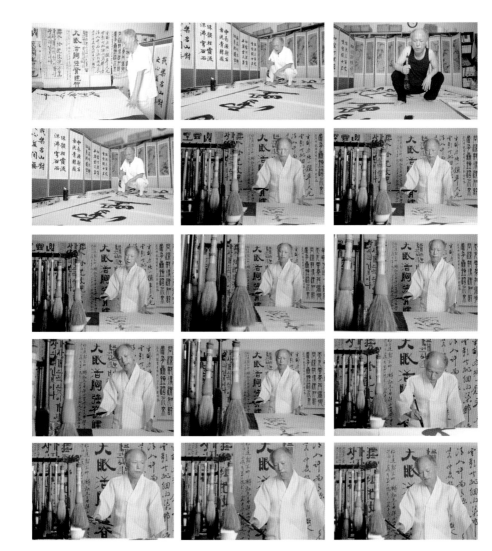

1. 서예와 음악과 무용

서예는 붓으로 글씨를 쓰는 행위를 통해 사람의 타고난 재능과 인품과 감정과 사상 등을 드러내는 예술임과 동시에 음악이자 무용이다. 현대 중국의 미학 연구자인 종백화(宗白華)는 다음과 같은 말을 하였다.

> 서예는 하나의 예술이다. 다른 예술과 마찬가지로 능히 그 사람의 인격을 표현해 낼 수 있고, 의경(意境)을 창출할 수 있다. 서예는 특히 음악과 근접해 있는 예술이며 무용과 인접해 있는 예술이고 건축성 구조미와 가까이 접근해 있는 예술이다. 오히려 회화와 조소의 구상미(構象美)와는 거리가 있는 예술이다.(中國書法是一種藝術, 能表現人格, 創造意境, 和其他藝術一樣, 尤接近音樂的, 舞蹈的, 建築的構象美.)
>
> – 宗白華,〈書法在中國藝術史上的地位〉,《藝境》, 북경대학출판사, 1987, 124쪽

서예가 회화보다도 오히려 음악이나 무용과 보다 더 근접해 있는 예술임을 천명한 말이다. 무용은 시간예술임과 동시에 공간예술이라는 점에서 서예와 매우 밀접한 관계가 있고 리듬을 가장 중시하는 예술이라는 점에서도 무용과 서예는 맥을 같이 하며 그 형태가 시간적으로 변화하고 운동을 한다는 점에서도 서예와 무용은 매우 근접해 있다. 특히, 리듬을 중시한다는 점에서는 무용과 음악과 시와 서예가 한 몸이라고 해도 과언이 아닐 만큼 많은 공통점을 가지고 있다. 중국 송나라 때의 유명한 서예가인 동파(東坡) 소식(蘇軾)은 다음과 같이 말하였다.

> 서(書)에는 신, 기, 골, 육, 혈이 있다. 이 다섯 가지 중 하나만 부족해도 서(書)를 이룰 수 없다.(書必有神, 氣, 骨, 肉, 血. 五者闕一, 不爲成書也)
>
> – 蘇軾〈論書〉,《東坡題跋》권4, 臺灣 世界書局《宋人題跋》(上) 80쪽

소식은 서예를 하나의 생명체로 간주하고 그 신체에 대해 구체적으로 말한 것이다. 소식의 이러한 서예이론이 나오면서부터 서예미학의 새로운 장이 열렸으며 서예가 갖추고 있는 이러한 신체적 속성으로 인하여 무용과 더욱 흡사한 예술로 인식하게 되었다. 녕나라 사람 풍방(豊坊)은 다음과 같이 말히 였다.

서예에는 근(筋:근육)과 골(骨:뼈)과 혈(血:피)과 육(肉:살)이 있다. 서예작품의 근(筋)은 글씨를 쓸 때 팔목을 어떻게 움직이느냐에 따라서 생기는데 팔목을 공중에 매단 듯이 쓰는 현완법을 이용하면 근의 맥이 서로 연결되어 기세가 있게 된다. 그리고 골(骨)은 붓을 잡은 손가락을 어떻게 운용하느냐에 따라 형성되는데 손가락에 힘이 가도록 실팍지게 잡으면 뼈가 군건해져서 약하지 않게 된다. 혈(血)은 먹을 가는 데 사용한 물에서 생기고, 육(肉)은 먹에서 생기므로 물은 반드시 새로 길어온 물을 사용하고 먹은 반드시 새로 갈아서 쓴다면 습도와 윤기를 제대로 고르게 할 수 있어서 글씨의 살찌고 야윔이 적절하게 조절될 수 있을 것이다.(書有筋骨血肉. 筋生於腕, 腕能懸, 則筋脈相連而有勢, 指能實, 則骨體堅定而不弱. 血生於水, 肉生於墨, 水須新汲, 墨須新磨, 則燥濕調勻而肥瘦得所.)

 - 豊坊, 서결(書訣)〉,《歷代書法論文選》(上), 臺灣 華正書局, 1984, 469쪽.

이처럼 서예는 사람과 마찬가지로 근과 골과 혈과 육으로 구성된 신체를 가지고 있다. 이러한 신체에 기를 불어넣고, 힘을 넣어주며, 세(勢)를 형성하여 하얀 종이 위에 때로는 빠르게 때로는 느리게 때로는 무겁게 때로는 가볍게 자유자재로 필획을 구사하며 순간적으로 가장 잘 어울리는 포치를 형성하는 예술이 바로 서예인 것이다. 이러한 까닭에 예로부터 '필가묵무(筆歌墨舞:붓의 노래, 먹의 춤)'라는 말이 있었다. 이처럼 구체적인 신체적 속성을 구비한 서예는 무용 그 자체라고 해도 과언이 아니며 무용은 음악을 절대적으로 필요로 하므로 서예는 바로 음악이기도 한 것이다. 그러므로 일찍부터 서예가들은 서예를 살아있는 동물의 동작에 비유하여 설명하였다.

종요(鍾繇)의 글씨는 구름같이 하얀 고니가 하늘에서 노니는 듯, 무리 지은 기

러기가 바다를 희롱하는 듯이 행간이 촘촘하여 그 사이로 지나가기가 쉽지 않은 느낌이 든다. 왕희지의 글씨는 그 기세가 웅장하고 방일(放逸)하여 마치 용이 하늘 문을 향해 뛰어오르는 듯하고 봉황새의 궁궐 앞에 호랑이가 누워 있는 듯하다. … 위탄(韋誕)의 글씨는 용이 위엄을 부리고 호랑이가 날뛰는 듯하고, 장사가 칼을 빼어든 듯 쇠뇌를 팽팽히 당기고 있는 듯하다. 소자운(蕭子雲)의 글씨는 마치 높은 봉우리가 해를 가리고 서있는 것 같다. 외로운 소나무 한 가지가 쭉 뻗은 것과 같고 자객으로 유명한 형가(荊軻)가 칼을 차고 있는 모습과 같으며 장사가 활을 당기고 있는 모습과 같다.(鍾繇書雲鵠如天, 群鴻戲海, 行間茂密, 實亦難過. 王羲之書字勢雄逸, 如龍跳天門, 虎臥鳳閣, … 韋誕書如龍威虎振, 拔劍弩張. 蕭子雲書如危峰狙日, 孤松一枝, 荊軻負劍, 壯士彎弓.)

- 蕭衍. 〈古今書人優劣評〉, 위의 책, 76쪽

그런데 무용은 기본적으로 살아있는 동물의 동작을 모방하는 것으로부터 시작되었다. 그러므로 서예는 바로 무용인 것이다. 이러한 까닭에 당나라 때 초서의 대가였던 장욱(張旭)은 당시 최고의 무용가였던 공손대낭(公孫大娘)이 추는 '검기무(劍器舞)'라는 춤을 보고서 초서의 필법을 크게 깨달았던 것이다.

서예는 필획을 잘못 그었다고 해서 덧칠을 하거나 개칠(改漆)을 할 수 없다. 아니, 해서는 안 된다. 이러한 점에서 서예는 덧칠이 가능한 수채화나 유화와도 다르고 무수히 깎고 다듬는 조각과도 다르다. 그런데 무용이나 음악도 1회성의 순간예술이다. 현대무용이든 고전무용이든 무용의 동작 하나하나는 한 순간에 지나가버려서 지나간 동작은 다시는 만회할 수 없다. 성악이든 기악이든 음악도 순간에 연주되고 만다. 도중에 한 번 놓친 음이 있다면 그 음은 결코 다시 잡을 수 없다. 바로 이 점, 1회성 공연, 1회성 연주, 1회성 필획이라는 점에서 서예와 음악과 무용은 너무 밀접한 관계에 있다.

무용과 음악과 서예는 즉흥성이 강하다는 점에서도 매우 흡사한 예술이다. 다시 말하자면, 서예나 무용이나 음악은 모두 시·공간적으로 유동성과 불확정성을 가지고 있는 예술이다. 언제 어디서라도 즉흥적인 창작을 겸한 공연과 연주가 가능한 것이다. 무용에서 자신도 모르게 들썩거리는 몸짓이 바로 그것이고, 음악의

즉흥곡이 바로 그것이며 서예의 현장 휘호가 바로 그것이다. 무용과 음악과 서예는 평소에 쌓아둔 자신의 예술적 연마와 타고난 예술적 감흥과 생활 속에서 양성한 인품이 자신도 모르는 사이에 1회성의 동작과 음과 운필(運筆:붓놀림)을 통해서 표출되는 예술인 것이다. 이처럼 평소의 함양이 그대로 반영되는 즉흥성이 매우 강한 예술이 무용이고 음악이고 서예이기 때문에 무용가나 음악가나 서예가는 평소에 어떤 생각을 가지고 사느냐가 그의 예술의 질(質)을 결정한다고 해도 과언이 아니다. 바로 이 점, 즉흥성의 측면에서도 무용과 음악과 서예는 매우 밀접한 관계에 있다.

1회성 순간예술일수록 몰입이 절대적으로 필요하다. 몰입이란 지금 '이 순간 이곳에(Now and Here)' 정신을 집중하는 것을 말한다. 예를 들자면, 바늘에 실을 꿰는 순간에 일어나는 정신집중 현상과 같은 것이라고 할 수 있다. 서예를 하는 데에 사용하는 붓 이외에 만년필이나 볼펜, 사인펜 등은 다 그 끝이 딱딱한 경필(硬筆)이다. 이 경필은 아무렇게나 휘저어 써도 거의 같은 굵기의 선을 그어낸다. 따라서 이런 경필로 글씨를 쓸 때는 경필의 끝 부분에 신경을 쓸 필요가 거의 없다. 그러나 붓은 완전히 다르다. 매우 부드러운 털에 먹물을 묻혀 쓰는 것이기 때문에 힘을 어느 정도 주느냐에 따라서 또는 먹물을 어느 정도 묻히느냐에 따라서 전혀 다른 굵기의 필획이 나타나고 또 붓을 어떤 각도로 세워서 쓰느냐에 따라서 전혀 다른 느낌의 필획이 나타난다. 그러므로 쓰는 사람의 의도에 맞는 획을 구사하기 위해서는 온 정신을 집중하여 먹물의 흐름과 붓 끝에 주는 힘과 붓을 세우는 각도를 조절해야 한다. 게다가 서예는 아무 글이나 쓰는 게 아니라, 동서고금의 명언과 명구(名句)를 쓰기 때문에 머릿속으로는 그 명언과 명구가 주는 교훈을 새길 수 있다. 그렇게 명언과 명구가 주는 교훈을 새김과 동시에 글씨를 쓰는 동안 내내 바늘구멍을 꿰는 순간 이상의 몰입을 할 수 있다면 그것은 어떠한 수단을 이용하여 집중을 꾀하는 것보다 나은 효과를 낼 수 있을 것이다. 따라서 서예는 최고의 몰입효과를 낼 수 있는 예술임에 틀림이 없다.

서예는 구체적인 형을 표현하는 예술이 아니라, 추상적인 선(線=劃)의 선율을 이용하여 작가의 사상과 감정을 표현하는 예술이다. 이러한 관점에서 보자면 서예는 그림과 음악의 중간에 위치한 예술이라고 할 수 있다. 회화를 조형을 통하

여 현실세계의 온갖 물상(物象)을 재현하는 예술이라고 한다면(심지어 추상예술까지도 비록 추상이기는 하지만 뭔가 '피사체'가 있다는 점에서 재현예술이라고 할 수 있다), 서예나 음악이나 무용은 선과 선율을 통하여 주관세계의 감정이나 사상을 표출하는 예술이라고 할 수 있다. 그러므로 서예는 회화보다는 오히려 무용이나 음악과 더 밀접한 관계가 있는 예술이다.

비록 정식 공연장은 아니었지만 미국의 스미스소니언의 강당에서 무용과 함께 하는 서예 퍼포먼스를 가진 후, 나는 서예를 무대 공연화하기 위해 한편으로는 그 가능성을 학문적으로 증명하고 진단하는 논문을 쓰면서 다른 한편으로는 공연의 기회를 갖기 위해 여러 공연시설과 접촉을 해봤으나 지금까지 누구도 해본 적이 없는 공연기획이다 보니 선뜻 수용하는 공연장이 없었다.

자료22 경복궁 자경전에서 서예퍼포먼스

2009년 11월 5일, 경복궁 자경전에서는 '궁궐의 방문(房門)에 한지 창호 바르기' 행사가 있었다. 나는 그 행사에 초대되어「김병기 교수가 들려주는 한지 이야기」특강과 함께 서예퍼포먼스를 하였다. 퍼포먼스의 분위기를 돕는 음악은 국립국악원 정악단이 현장에서 연주해 주었다. 나는 한지로 바르는 궁궐의 방문과 창문을 생각하면서 '문(門)은 소통이다'라는 말을 주제로 삼아 대형 붓을 손바닥으로 움켜쥐고 예서체로 휘호하였다. 이어서 고려말기의 큰 스님인 백운선사(白雲禪師1298~1374)의 시「승자투창(蠅子透窓:파리가 창문을 뚫으려 하니)」을 행초서로 휘호하였다.

위애심광지상찬(爲愛尋光紙上鑽),	방안에 든 저 파리, 밝은 빛을 찾고 싶어 문종이를 뚫고 있으나,
불능투처기다난(不能透處幾多難).	안 뚫리는 걸 뚫으려니 얼마나 힘들겠는가?
홀연당착래시로(忽然撞着來時路),	이곳저곳 뚫다가 홀연히 들어왔던 길 찾아내

고선

시각종전피안만(始覺從前被眼瞞). 그제야 깨달았다네. 지금까지 눈이 멀었던
자신의 모습을.

　현장에 있던 관중들로부터 큰 박수를 받았다. 서예를 무대 공연으로 기획할 생
각을 다시 한 번 굳히는 계기가 되었다.

　해가 바뀐 2010년 1월 28일, 본래 공산주의 소련의 위성국가였던 동구권의 여
러 나라 중 폴란드에 처음으로 한국문화원을 개관하였다. 개관 기념 문화행사에
초대되어 나와 Do댄스 무용단은 함께 폴란드의 수도 바르샤바에 가게 되었다.
무용을 곁들인 서예퍼포먼스를 선보이기로 한 것이다. 우리가 도착한 다음날 오
전에 당시 유인촌 문화부 장관도 바르샤바에 와서 우리와 합류했다.

자료23 외국인사에게 작품을 선물

　나는 폴란드에 가면서 혹시 한
자문화권의 서예에 대해 관심이
많은 폴란드 문화인을 만나 의기
투합하는 경우가 생기면 선물하
기 위해 소품 작품 세 개를 두루마
리로 표구하여 가지고 갔다. 개관
식 행사가 열리는 날 아침에 유인
촌 장관이 급한 목소리로 나를 찾
았다. 오늘 개관식에 뜻밖의 중요
한 손님이 오게 되어 갑자기 선물
을 해야 할 일이 생겼다면서 혹시
한국으로부터 가지고 온 물건 중
에 선물할 만한 게 있느냐고 물었
다. 나는 내가 가지고 간 작품 족자
가 있는데 소용이 될지 모르겠다

고 했다. 유장관은 반색을 하며 두 개를 가져갔다. 개막식장에서 자연스럽게 내

작품 두 점은 '뜻밖의 귀한 손님'에게 선물로 전해졌고 선물을 받아든 그 두 손님은 적잖이 좋아했다. 나중에 알고 보니 그 두 분은 당시 평창 동계 올림픽을 유치하기 위해 총력전을 준비하던 우리나라 입장에서는 최선을 다해 모셔야할 매우 중요한 인사였다. 내 작품이 우리나라 외교에 조금이나마 도움이 되었다니 마음이 흐뭇했다.

개관식 식전행사로 우리의 서예퍼포먼스가 시작되었다. 비록 장소가 극장의 무대는 아니었지만 아쉽게나마 무대의 형식을 갖출 수 있어서 최선을 다해 공연에 임하였다.「뿌리 깊은 나무」와「사랑」두 프로그램을 마쳤을 때 폴란드의 문화계 인사들로부터 큰 박수와 함께 많은 찬사를 받았다. 나로 하여금 언젠가는 반드시 서예를 정식 무대 공연으로 기획해 보겠다는 다짐을 다시 한 번 결심하게 하는 기회였다.

2010년 10월 31일, 이른바 '시월의 마지막 밤'은 나로서는 잊을 수 없는 날이나. 내가 기획하고 나와 Do댄스 무용단의 홍화영 단장이 함께 연출한 서예공연이 마침내 무대에 오른 날이기 때문이다. 공연 장소는 전주시 전통문화센터 안에 있는 250석 규모의 한벽극장이었다. 당시에 공연한 프로그램은 다음과 같다.

자료24 2010. 0.31 김병기의 필가묵무 공연 리플릿

프롤로그: 서예는 음악이자 무용이다

1. 뿌리 깊은 나무

根深之木, 風亦不扤, 有灼其華, 有蕡其實.

源遠之水, 旱亦不竭, 流斯爲川, 于海必達.

뿌리가 깊은 나무라야 큰 바람에도 밀리지 않고 굳건히 자라서 꽃도 많이 피고 열매도 많이 맺습니다. 샘이 깊은 물이라야 철철 넘쳐흘러서 내를 이루고 강을 이뤄 바다에까지 이릅니다.

2. 눈길도 함부로 걷지 마라

踏雪野中去, 不須胡亂行, 今日我行蹟, 遂作後人程

눈을 밟으며 들길을 갈 때 절대 함부로 걷지 마라.

오늘 네가 남긴 발자국이 뒤에 오는 사람에게는 이정표가 될 것이니.

3. 절대자유의 춤을 막는 자 누구인가?

大醉起舞

天衾地席山爲枕, 月燭雲屏海作樽.

大醉居然仍起舞, 却嫌長袖掛崑崙.

하늘은 이불, 땅은 깔 자리, 산으로 베개 삼고,

달은 촛불, 구름은 병풍, 바다로 술동이를 삼아,

크게 취해 일어나 춤을 추나니,

내 긴 소매 자락 곤륜산에 걸릴까 염려되는구나.'

4. 사라져야 할 것들

戰爭, 공포, 거짓, 疾病, 억압, 이 세상 모든 惡

5. 사랑

사랑愛

- 그윽이 바라보는 두 눈에서 뚝뚝 떨어져 내리게 하소서

에필로그

이 프로그램을 통해 나는 서예와 음악은 물론, 서예와 고전무용, 서예와 현대무용, 서예와 비보이, 서예와 영상예술의 융합을 적극적으로 시도하였다. 공연이 끝나자 관중들은 기립박수를 보냈고 그 박수는 커튼콜로 이어져 한동안 극장이 뜨거운 열기로 가득했다. 지역 방송사는 우리의 공연을 소개하는 방송을 50분 분량으로 제작하여 방송했고, 지역 신문사의 보도도 이어졌다. 적지 않은 사람들이 국내 순회공연은 물론 해외 진출을 추진하라는 격려를 해주었다. 일부 노년층 관객은 '서예는 서예일 뿐'이라며 점잖은 선비예술인 서예를 대중적인 공연과 연계함으로써 서예의 격을 떨어뜨렸다는 비판을 했으나 그런 비판은 극히 일부에 불과했고 대부분의 관람객들은 '참신하다'는 평가를 했다. 이 공연을 계기로 나는

국내에서 이루어지는 각종 문화행사의 개막공연 프로그램에 서예퍼포먼스 출연을 제안 받았을 뿐 아니라, 루마니아, 스페인, 헝가리 등으로부터 서예전과 함께 서예공연을 초청받아 해외공연을 수차례 다녀오기도 했다. 1년에 두세 차례씩은 무대에서 서예퍼포먼스를 하는 기회를 가졌다.

나는 이런 서예퍼포먼스를 하면서 단 한 번도 봉걸레처럼 자루가 달린 큰 붓을 사용한 적이 없다. 나는 내 오른 손으로 충분히 장악하여 내가 평소에 연마한 필력을 표현할 수 있는 붓 중에서 가장 큰 것을 사용하였다. 손으로 장악할 수 없을 정도로 큰 붓을 두 손으로 들고서 마치 봉걸레로 바닥을 닦듯이 끌고 다니며 필력이라곤 없는 필획으로 먹칠만 하는 서예퍼포먼스는 결코 서예가 될 수 없다는 생각을 했기 때문에 나는 그런 붓을 사용하지 않은 것이다. 오른손으로 장악할 만한 붓으로 글씨를 쓰자면 자세는 허리를 굽

자료 25-1,2 국립국악원 우면당에서 헝가리 무용단과 공연

히고 다리는 기마자세를 할 수밖에 없다. 가로3m 세로8m 정도 크기의 작품을 행서나 초서로 쓸 경우 한 작품을 마치는 데에 소요되는 시간은 대략 10분 정도이다. 이 10여분 동안 계속 허리를 굽힌 채 다리는 기마자세를 유지한다는 게 결코 쉬운 일은 아니다. 멋진 서예공연을 위해서는 기마자세인 채로 붓을 움켜쥐고 온몸의 힘이 오른쪽 팔뚝을 타고 내려가 붓끝으로 모이게 해야 하는데 이때 다리가 기마자세 상태로 탄탄하게 버텨 주지 못하면 붓끝을 향해 힘을 모을 수가 없다. 힘을 모을 수 없는 상태로 붓만 끌고 다니면 그건 서예가 아니라 묵저(墨猪)이다. 2007년, 중국 소주대학에 교환교수로 가 있을 때 만난 태극권의 고수(高手)로부터 1년을 꼬박 배운 이후로 매일 아침 수련하는 태극권이 나로 하여금 그런 자세

를 유지하는 데에 큰 도움을 주었다.

몸을 최대한 부드럽게 움직일 수 있어야 힘이 나온다. 강하고 뻣뻣한 것은 힘을 생산하지 못한다. 유능제강(柔能制剛)이라는 말을 늘 염두에 두며 태극권을 수련한 결과 몸의 유연성은 넘으로 얻게 되었다. 깅임 송성용 선생께서 매일 아침 거르지 않고 당신께서 고안하신 체조를 하시는 모습에서 감동을 받아 나 또한 언제부터인가 요가 비슷한 동작 10여 가지를 고안하여 아파트 단지 내의 호젓한 평상에서 매일 아침 나만의 수련을 한다. 기상과 동시에 밖으로 나와 2km 정도를 걸은 다음, 동네 평상에서 나만의 요가 동작을 15분 정도 수련하고 이어서 평상의 가장자리를 잡고 팔굽혀펴기(push-up)를 앞으로 70회, 뒤로 30회 도합 100회를 채운다. 다시, 어린이 놀이터로 자리를 옮겨 옛날 학창시절에 배웠던 '신세기 체조'를 정확한 동작으로 두 번 반복한 다음에 내가 배운 손씨(孫氏) 태극권 98식(式)을 가능한 한 천천히 수련한다. 수련을 마칠 때면 몸은 온통 땀으로 젖어도 기분은 상쾌하고 마음은 차분히 가라앉는다. 다시 아파트 9층까지 걸어서 올라간다. 이것이 내가 매일아침 반복하는 운동이다. 이런 운동이 몸의 유연성을 유지하는 데에 많은 도움이 되었고, 그런 유연성과 몸을 안정되게 지탱할 수 있는 다리의 힘이 있었기 때문에 나는 남다른 동작으로 서예퍼포먼스를 할 수 있었다고 생각한다.

2017년 10월 21일, 제11회 세계서예전북비엔날레를 개막하였다. 나는 준비한 개막공연을 무대에 올렸다. 전북이 자랑으로 여기는 한국소리문화의전당 연지홀에서 명실상부한 공연예술로서의 서예공연을 무대에 올린 것이다. 물론, 대본도 내가 썼고 총괄기획과 감독도 내가 직접 나섰다. 연출은 정진권 선생이 맡았고 안무는 홍화영 단장이 맡았다. 공연 프로그램은 크게 세 개였다. 한글 궁체 서예에 배인 궁녀들의 한을 표현하고 궁체의 아름다움을 형상화한 무용과, 「눈길도 함부로 걷지 말라」라는 주제로 펼친 서예퍼포먼스와 무용과 극적(劇的) 요소의 융합, 그리고 서예와 함께하는 한복 패션쇼가 무대에 올랐다. 55분 동안의 공연을 마쳤을 때 객석으로부터 환호와 박수가 터져 나왔다. 커튼콜로 이어졌을 때는 모두 기립박수를 보내 주었다. 송하진 전라북도 지사도 성공적인 공연을 치하해 주었고, 세계서예전북비엔날레의 조직위원장을 맡은 허진규 일진그룹 회장도 만족한

미소를 지었다. 지역방송사인 SBS에서는 함께 본격적인 공연프로그램을 제작해보자는 제안을 해오기도 했다. 아쉬운 점은 공연 실황을 영상으로 녹화하기는 했으나 예산부족으로 양질의 영상을 확보하지 못했다는 점이다.

2017년도의 이 세계서예전북비엔날레 개막공연으로 인하여 2008년 10월 4일 미국 스미스소니언에서 서예퍼포먼스를 한 이후 늘 마음속에 간직하고 있던 '서예의 무대공연'이라는 꿈을 어느 정도 실현하기는 했으나 나는 아직도 "배가 고프다." 수년전부터 준비해온 큰 규모의 서예공연 시나리오는 아직도

자료26 2017년 세계서예전북비엔날레 개막공연

내 컴퓨터 안에 저장되어 있을 뿐 공연으로 실현될 기회를 얻지 못했기 때문이다. 언젠가 이 시나리오가 무대 위에서 펼쳐질 날이 오기를 고대한다.

2. 김병기의 '필가묵무筆歌墨舞' 서예

서예는 회화보다는 음악과 무용에 더 근접한 예술이라는 확신이 서면 설수록 나는 음악적 속성과 무용적 속성이 짙은 서예를 지향하게 되었다. 전아한 전서는 전서대로 그 안에 음악과 무용이 들어있고, 중후한 예서는 예서대로 그에 걸맞는 음악과 무용이 내재해 있으며 행초서는 행초서대로 비동하는 음악과 무용이 자리하고 있다. 대작은 대작대로 소품은 소품대로 음악과 무용이 내재해 있다. 나는 서예가 있는 자리에는 어디라도 노래가 있고 춤이 있음을 항상 느낀다. 서예에 그러한 음악과 춤이 들어있어야만 진정한 서예라고 생각한다. 입으로 불면 획 날아가 버릴 것 같은 얄팍한 필획으로 쓴 글씨에는 음악도 없고 무용도 없다. 획 날아가면서 내는 경박한 한 마디와 한 동작이 있을 뿐이다. 그게 무슨 음악이 되고 무용이 되겠는가? 살진 돼지처럼 퉁퉁하게 먹칠만 되어 있는 '서예가 아닌 서예'에는 음악도 들어있지 않고 춤도 내재해 있지 않다. 철퍼덕 주저앉은 덩어리 같은 동작 하나에 무슨 음악이 들어 있고 무용이 들어 있겠는가?

서예가 음악이 되고 무용이 되기 위해서는 무엇보다도 먼저 필획이 살아있어야 한다. 살아있는 필획이 아니고서는 결코 음악과 무용을 안으로 품을 수 없다. 모든 살아있는 것들이 가진 공통적인 특징이 있다. 바로 '거스를 수 있다'는 점이다. 물고기도 살아있어야 물을 거슬러 오를 수 있고, 식물도 살아있어야 대기압을 거스르며 위로 자랄 수 있다. 죽은 물고기는 물을 거슬러 오르지 못하여 둥둥 떠내려가 버리고 죽은 식물은 대기압을 이기지 못하여 털썩 주저앉고 만다. 마찬가지로 붓도 종이를 거스르며 앞으로 나아갈 수 있어야 살아있는 필획을 구사할 수 있다. 종이는 붓이 앞으로 나아가지 못하도록 붙들려고 하고, 붓은 종이의 그런 방해를 헤치고 나아가는 느낌이 들도록 구사하는 필획이 바로 살아있는 필획이다. 그렇다면 어떻게 해야 종이는 붓의 진행을 방해하는 느낌을 조성하고, 붓은 종이의 그런 방해를 뚫고서 앞으로 나아가는 느낌이 들도록 구사할 수 있을까?

추사 김정희 선생은 청나라 중기의 서예가인 성친왕(成親王)이 북경 법원사(法源寺) 내에 있는 찰나문(刹那門)이라는 현액을 쓴 것을 보고 "금시조가 바다를 가르고 향상(코끼리)이 강을 건너는(金翅劈海 香象渡河) 기세가 있다."라고 평하였다.(《국역완당전집》, 민족문화추진회 편, 솔출판사, 1996, 번역문 406쪽, 원문149쪽) 필획이 펄펄 살아있음을 금시벽해(金翅劈海)와 향상도하(香象渡河)라는 비유로 표현한 것이다. 추사 선생의 이 비유는 중국의 서예가 누구도 전에 하지 못한 매우 독창적이면서도 적확하고 절실한 비유이다. 전설상의 새인 금시조가 날개를 한 번 치면 마치 '모세의 기적'처럼 바닷물이 갈라진다고 한다. 이렇게 바닷물이 갈라지는 것처럼 서예가의 붓이 마치 종이를 갈라놓은 듯이 깊게 꽂히는 느낌으로 붓을 운필하여, 운필하는 과정에서 붓이 종이의 저항을 거스르며 나아가는 느낌이 강하게 나타나도록 필획을 구사하라는 뜻이다. 전통적으로 필법을 설명해온 말인 '추획사(錐劃沙)' 즉 '모래 위에 송곳으로 금을 긋듯이'라는 비유와 같은 개념의 다른 표현이다. 모래 위에 송곳으로 금을 그을 때 송곳을 옆으로 비스듬히 뉘어서 그으면 처음엔 모래가 갈라지며 금이 그어지는 것 같지만 금세 모래가 내려앉으며 송곳이 지나간 자리를 덮어버림으로써 그은 자국이 거의 나타나지 않게 된다. 이에 반해, 송곳을 수직으로 꽂아 금을 그으면 송곳이 모래를 밀쳐내면서 금이 분명하게 그어진다. 이런 이치를 서예에 비유하여 붓이 종이에 수직으로 박혀 종이를 찢으면서 나아갈 듯이 필획을 긋는 필법을 '추획사(錐劃沙)'라고 한다. 이런 추획사의 필법을 추사 선생은 금시조라는 전설상의 새를 끌어들여 보다 더 웅장한 비유법으로 보다 더 설득력 있게 '금시벽해(金翅劈海)'라고 표현한 것이다.

향상도하(香象渡河)"라는 말은 우바새(優婆塞:출가하지 않은 남자 불자)를 경계하는 말을 주요 내용으로 하는 불경인 「우바새계경(優婆塞戒經)」에 수록된 다음과 같은 이야기에 근거하여 나온 말이다.

항하(恒河:갠지스 강)를 토끼와 말과 코끼리가 함께 건너게 되었다. 토끼는 발이 강바닥에 아예 닿지 않아서 물위에 뜬 채로 둥둥 떠내려가 버렸고, 말은 더러는 발이 강 바닥에 닿고 더러는 닿지 않는 상태로 뒤뚱거리며 겨우 건넜다. 그

런데 코끼리는 완전히 발바닥이 강바닥에 닿은 채로 끄떡없이 걸어서 강을 건
넜다.

몸이 가벼운 토끼는 발이 강바닥에 닿는 밀착의 발걸음을 실행할 수 없었으므
로 물살에 전혀 대항하지 못한 채 마치 죽은 시체가 떠내려가듯이 떠내려가 버리
고, 말은 강바닥과 발 사이의 밀착을 때로는 실행하고 때로는 뒤뚱하고 발이 들
리면서 겨우 물살에 휩쓸리지 않고 건넜다. 코끼리만 발바닥과 강바닥이 완전하
게 밀착하는 발걸음으로 끄떡없이 강을 건넌 것이다. 추사 선생은 코끼리의 발이
강바닥에 밀착하듯이 붓이 종이에 무겁게 밀착하여 강한 마찰감을 형성하면서
그어지는 필획을 향상도하라고 표현한 것이다.

금시벽해나 향상도하의 필법 중 어느 하나만 제대로 구사해도 이미 살아있는
필획을 구사하는 서예가이다. 금시벽해와 향상도하의 비유를 동시에 만족하는
필획을 긋는 서예가라면 더 말할 나위 없이 훌륭한 서예가이다. 그런데 우리 주
변에는 금시벽해와 향상도학의 비유는 물론, 추획사의 비유가 어떤 의미인지도
모르는 채 종이 위에 먹칠만 해대는 서예가가 의외로 많다. 하체로부터 샘솟아
니온 힘이 단전을 지나면서 더욱 보강되어 어깨로 올라온 다음, 다시 오른 팔뚝
을 지나고, 손목과 손끝을 지나 붓끝으로 전달되어 '금시벽해'하고 '향상도하'하
는 필획을 구사했을 때 비로소 서예에서 필요로 하는 살아있는 필획이 꿈틀거리
며 구현된다. 그런데 붓이 필요 이상으로 큰 나머지 오른 팔만으로는 붓을 제대
로 들 수도 없어서 마치 봉걸레의 자루를 움켜잡듯이 잡은 손으로 붓 끝에 힘을
전달하기는커녕 그저 먹물만 칠하고 다니는 붓질을 한다면 금시벽해나 향상도
하를 구현할 길은 요원해진다. 금시벽해나 향상도하를 구현할 의지가 없는 필획,
혹은 구현할 능력이 없는 필획으로 쓴 글씨는 필획이 살아있지 않기 때문에 결코
서예라고 할 수 없다는 것이 나의 생각이고 주장이다. 살아있지 않은 필획으로
모양만 그린 서예는 당연히 음악과 무용을 안에 품을 수 없다. 음악과 무용 즉 필
가묵무(筆歌墨舞:붓의 노래 먹의 춤)를 품을 수 없는 서예는 결코 이 책의 서문에서
밝힌 바와 같은 '오유(傲遊)'의 서예가 될 수 없다. 오상고절의 절개는커녕 필획의
생명마저 보존할 수 없어서 시든 식물이 주저앉듯이 철퍼덕 주저앉은 덩어리진

필획으로 어떻게 오유가 가능하겠는가!

나는 오유의 서예를 즐기기 위해 내가 구사하는 필획에 금시벽해와 향상도하의 비유가 구현될 수 있도록 적지 않은 노력을 했다. 어느 날, 금시벽해와 향상도하가 구현되는 것 같은 느낌의 필획이 그어질 때면 밥 먹기를 잊을 정도로 가슴이 벅차오르는 흥분을 맞기도 하였다. 물론 아직도 갈 길이 요원하다. 언젠가는 금시벽해와 향상도하를 동시에 만족하는 필획을 자유자재로 그을 수 있기를 기대하며 오늘도 연마를 게을리 하지 않아야겠다는 각오를 매일같이 다지곤 한다.

노래와 춤에도 격이 있다. 유행가와 가곡의 격이 다르고 대중음악과 순수음악의 격이 다르다. 즐거움의 노래와 춤이 있는가하면 기쁨의 노래와 춤이 있다. 서예의 격은 당연히 필획에서도 나오지만 안온(安穩)한 가운데 비동(飛動)을 감추고 있는 결구(結構:한 글자의 구조)와 장법(章法:각 글자들이 얽혀 형성하는 어울림)에서 나온다. 유행가와 같은 통속적인 결구와 장법이 있는가 하면 가곡이나 클래식 음악처럼 우아한 결구와 장법도 있다. 어떤 장르의 음악과 무용을 즐겨 감상하느냐는 음악과 무용의 수요자인 대중이 결정할 문제이지만 같은 장르에 속한 유행가와 '막춤' 중에도 또한 왠지 천박하게 들리지도 보이지도 않는 대중음악과 막춤이 있다는 점은 분명하고 대중은 그런 천박하지 않은 음악과 무용을 즐기려고 한다는 점 또한 분명하다. 결국은 예술의 수요는 일정 정도의 격을 갖추느냐 못 갖추느냐에 의해 결정된다고 할 수 있다. 붓의 노래 먹의 춤인 서예도 마찬가지다. 어떤 격을 갖춘 서예이냐에 따라 예술적 가치가 판가름 난다.

나는 과거의 명필들이 다 그랬듯이 격이 높은 서예를 지향한다. 나는 책을 통해 옛 사람의 경험을 간접 경험하면서 격이 높은 서예작품을 창작하기 위해서는 많은 독서가 필요하다는 점을 익히 알게 되었고, 그러한 점을 실지로 작품을 창작하는 과정에서 절실하게 체득하였다. 독서는 사람의 격을 바꿔 놓는다. 서예는 곧 그 사람이다. 그러므로 격이 높은 서예 작품을 창작하기 위해서 독서는 필수이다. 스스로 택한 서제(書題) 시문에 대해 스스로 큰 감동을 느낀 바가 없다면 좋은 작품을 창작하기 어렵다. 큰 감동이 없이 그저 밋밋한 뜻풀이를 바탕으로 택한 서제를 쓴 글씨이기 때문에 깊은 감동을 창출할 수 없는 것이다.

스스로 오유의 서예를 즐기고, 또 창작한 서예작품을 통해 관상자(觀賞者)에

작품92 도천선사(道川禪師) 구(句), 각 폭 40x95cmx8폭, 한지에 먹, 2019

게 오유의 맛을 전하기 위해서 작가는 위에서 말한 금시벽해와 향상도하의 필법을 비롯하여 결구와 장법을 통해 격을 높이기 위한 독서 등 갖추어야 할 게 참 많다. 물론 나는 아직 그러한 것들을 충분히 갖추지 못했다. 다만 그러한 것들을 갖추어야 한다는 점은 익히 알고 있고 절실하게 체감하고 있다. 알고 있고 체감하고 있는 한 언젠가는 갖추게 되리라고 믿는다. 아래에 수록한 작품은 현재의 내가 갖춘 필력과 격과 오유의 의지를 드러낸 작품들이다.

앞서 언급한 바 있듯이 나는 2019년 여름에 전북대학교의 한옥 정문에 걸 현판을 썼다. 가로 5.6m 세로 1.1m가 넘는 대형 작품이다 보니 강의실 하나를 택해 책상을 한 편으로 몰아붙이고 바닥에 공간을 확보하였다. 현판을 다 쓴 다음, 기왕에 넓게 치워진 공간에서 나는 붓을 들고 더 놀고 싶었다. 그때 생각난 종이가 20년 전인 2000년에 전주의 한지 명인 강갑석 사장이 내게 선물해준 종이이다. 순국산 닥나무 껍질 섬유로 두툼하게 뜬 이 한지는 한 눈에 보아도 내구성이 무척 강한 종이로 보였다. 당시에 시필을 해 보았더니 종이가 지나치게 강하고 두꺼워서 운필하기가 쉽지 않았다. 언젠가 대작 작품을 할 때 사용하리라는 생각으로 쌓아두었었는데 문득 그 종이가 생각난 것이다. 그 종이를 꺼내 펼쳐 놓고 붓을 들어 송나라 때 스님인 야부(冶父) 도천선사(道川禪師)의 시 구절을 종이 한 장에 두 글자씩 큰 글자로 휘호하였다.

수한야냉어난멱(水寒夜冷魚難覓), 물은 차고 밤공기도 싸늘한데 물고기를 찾기가

 쉽지 않을 때면(잡히지 않을 때면)

유득공선대월귀(留得空船帶月歸). 빈 배인 채로 달빛만 싣고서 돌아오면 되지.

내가 평소에 무척 좋아하는 구절이다. 큰 붓을 들고 휘둘러 썼는데 방금 전에 한 글자의 크기가 사방 1m가 넘는 '전북대학교' 현판 글씨를 완성한 때문인지 마음은 편하고 손은 이미 큰 글씨에 완전히 익숙해져서 휘두르는 대로 맘에 드는 글씨가 쏙쏙 빠져나왔다. 적잖이 득의한 작품을 얻었다.

강갑석 사장이 내게 주었던 두툼한 한지는 대자 초서 작품을 제작하기에 안성맞춤이었다. 우선 큰 붓에 먹을 듬뿍 묻혀 휘둘러도 종이가 붓을 다 받아줘서 종이가 조금도 찢어지거나 밀리는 일이 없었다. 번짐도 한지답게 은은하게 잘 번져서 사특하지가 않았다. 그날, 나는 '득의지작(得意之作:퍽 마음에 드는 작품)'을 얻었다는 생각에 마음이 뿌듯했었다.

2020년 여름, 나는 작년에 '득의지작(得意之作)'을 얻었던 기억을 떠올리며 다시 그때의 그 종이를 폈다. 그리고 아무런 욕심이 없이 붓을 휘둘렀다. 잘 써봐야겠다는 생각을 전혀 하지 않은 채 그냥 붓을 휘둘러보았는데 의외의 '득의지작'이 또 장삭되었다. 그야말로 '우득서(偶得書:우연히 얻은 작품)'였다. 그것도 세 작품이나 얻었다.(작품93~95) 서예를 통해 맘껏 즐기는 내 '오유(傲遊)'서예의 결정판이라고나 할까? 나름대로 필력도 강건(剛健)하고 기세도 충만해 있으며 서권기와 문자향도 배어있는 글씨라고 자평해 본다.

1) 이상은李商隱 시 「무제無題」 구句

작품93 이상은(李商隱)시「무제(無題)」구(句), 각폭 40×95cm×8폭, 한지에 먹, 2020

상견시난별역난(相見時難別亦難), 서로 만나기도 어렵더니만 헤어지기도 어렵네.
동풍무력백화잔(東風無力百花殘). 나른한 봄바람에 온갖 꽃이 지는 이때에.
춘잠도사사방진(春蠶到死絲方盡), 봄누에는 죽음에 이르러서야 실뽑기를 다하고
납거성회루시건(蠟炬成灰淚始乾). 촛불은 재가 돼서야 비로소 눈물이 마른다네.

당나라 말기의 대표적인 유미주의 시인인 이상은(李商隱)은 중국문학사에서
「무제(無題:제목 없음)」라는 제목의 시를 많이 쓴 시인으로도 유명하다. 이 시 또
한 그가 쓴 15편의 무제시 중 한 수의 앞부분 네 구절이다. 이상은은 무척 정이 많
은 사람이었다. 그래서 때로는 감당하지 못할 사람에게 정을 쏟고 사랑을 퍼부었
다가 결국 이루어 질 수 없는 사랑 앞에서 애를 태우며 혼자만이 간직한 비밀스
런 사랑의 감정을 시원스럽게 표현하지도 못하고서 '무제(無題)'라는 제목을 빌
어 시를 썼다. 사랑해서는 안 될 사람을 사랑하자면 첫 만남 자체가 어려울 수밖
에 없다. 그렇게 어려운 만남을 통해 사랑이 이루어졌다. 그러나 자유롭게 만날
수가 없다. 한 동안 짝사랑 아닌 짝사랑 같은 애타는 사랑이 이어졌다. 너무 힘이

든다. 끙끙거리며 사랑의 병을 앓다가 차라리 헤어지자는 말을 하자고 결심했건만 그런 말을 할 기회마저도 갖기가 쉽지 않다. 첫 만남이 그랬듯이 만남 자체가 어려운 상황인 것이다. 나른한 봄바람에 온갖 꽃들이 다 시들어 가고, 이 봄도 또 지나가는데 우리는 여전히 이별을 위한 만남조차 가질 수 없으니… "그래! 내 사랑은 아직도 끝나지 않았어!" 그래서 시인은 "누에는 죽음에 이르러서야 실뽑기를 멈추고, 촛불은 재가 되어서야 비로소 눈물이 마른다."라고 읊는다. 곡진한 사랑의 시이다. 후에, 이 말은 사랑뿐 아니라 일상의 생활에도 인용되어 끈질긴 노력을 의미하는 말로 쓰이게 되었다. 무슨 일이나 끈질기게 해볼 일이다. 특히 사랑은 아름다운 모습으로 끈질기게 해야 한다.

2) 두목杜牧 시 「산행山行」 구句

작품94 두목(杜牧) 시 「산행(山行)」 구(句), 각폭 40×95cm×8폭, 한지에 먹, 2020

원상한산석경사(遠上寒山石徑斜),　　멀리 있는 찬 산, 돌 비탈길을 올랐더니,
백운생처유인가(白雲生處有人家),　　흰 구름 피어나는 곳에 인가가 있네.
정거좌애풍림만(停車坐愛楓林晚),　　차를 멈추고 앉아 늦가을 단풍을 구경할 새
상엽홍어이월화(霜葉紅於二月花).　　서리 맞은 잎사귀가 2월의 꽃보다 붉구나.

두목(杜牧)은 중국 당나라 말기 유미주의 시풍을 대표하는 시인이며 이 〈산행
(山行)〉시는 그의 대표작 중의 하나이다. 겉보기에는 늦가을의 단풍을 감상하며 지은 자
연산수시이지만 행간에 깃들어 있는 의미를 살펴보면 단순한 자연시가 아니라, 인생의 철
리(哲理)가 들어 있는 시이다. 처음 두 구절에서는 비탈진 산길을 올라 흰 구름이
뭉게뭉게 피어나는 깊은 산골까지 왔기 때문에 '이제는 인가가 있기는커녕 길도
끊겼겠지'라는 생각을 했는데 뜻밖에도 인가를 발견하고서 시인은 "아! 길이 다
한 곳에 다시 길이 있구나!"라는 생각을 하며 "백운생처유인가(白雲生處有人家)"
라고 읊었다. 길은 어디에라도 있고 희망 또한 어디에라도 자리하고 있다는 내재
의(內在意)를 표현한 것이다. 시인은 마차에서 내려 서리를 맞아 곱게 물든 단풍

을 바라보며 "아! 단풍이 꽃보다 아름답구나."라고 읊었다. 노년의 열정이 젊음의 패기보다 아름다울 수 있음을 시사하고 있다. 이 시에서의 '2월'은 필시 음력일 테니 양력으로 치자면 봄이 한창 무르익어 가는 3, 4월에 해당한다. 두목은 새봄에 젊음으로 피어나는 꽃만 붉고 아름다운 것이 아니라 비록 서리를 맞아 잎이질 날이 멀지 않았지만 단풍도 꽃 못지않게 붉고 아름답다는 표현을 통하여 노년의 열정을 내재의로 담은 것이다.

'일사능광변소년(一事能狂便少年)'이라는 말이 있다. '한 가지 일에 능히 미칠수 있으면 그게 곧 젊은이이다'라는 뜻이다. 언제부터인가 우리 사회는 경로의식이 퇴색하여 심지어는 노인을 귀찮은 존재로 여기는 풍조가 적잖이 퍼져있다. 젊은이는 젊은이대로 활기차게 일하고, 노인들은 노인대로 끝까지 정열을 불태울수 있는 기회를 갖는 사회가 건강하고 아름다운 사회이다. 단풍의 속삭임에 귀를기울이듯이 노인의 경험에 귀를 기울이다보면 보다 더 행복한 세상이 될 수 있을것이다. 나 또한 이제 노년을 향하고 있다. 일사능광변소년! '한 가지 일에 능히미칠 수 있으면 그게 곧 젊은이다'는 생각과 함께 열정적으로 붓을 휘두르며 오유의 결과로 이 작품을 얻었다. '우득서(偶得書)'로 작품을 완성한 후 한 동안 뿌듯한 성취감에 빠졌었다. 기분 좋은 작품이다.

3) 백거이白居易 시 「대주對酒: 술을 마주하고서」 제2수 구句

작품95 백거이(白居易)시 「대주(對酒)」 제2수 구(句), 각 폭 40×95cm×8폭, 한지에 먹, 2020

와우각상쟁하사(蝸牛角上爭何事),　달팽이 뿔 위에서 무얼 그리 다투시나?

석화광중기차신(石火光中寄此身),　부싯돌 불빛처럼 짧은 시간에 이 몸을 맡긴

　　　　　　　　　　　　　　　처지이면서.

수부수빈차환락(隨富隨貧且歡樂),　부자인 대로 가난한 대로 즐겁게 살자!

개구불소시치인(開口不笑是癡人).　입 벌려 웃지 않는다면 그게 곧 바보이니라.

　중국 당나라 때의 시인 백거이(白居易)는 〈대주(對酒:술을 대하고서)〉라는 제목으로 다섯 수의 7언 절구를 지었다. 이 시는 그중 제2수이며 작품으로 쓴 부분은 제2수의 3, 4구이다.

　사활을 걸고 싸운 일도 돌이켜 생각해 보면 별일 아닌 경우가 대부분이다. 달팽이의 뿔만큼이나 좁은 '이익'이라는 바닥 위에서 서로 그 이익의 바닥을 조금이라도 넓게 차지하려고 싸운 것이다. 조금만 양보하면 되었을 것을 왜 그리 심하게 다퉜나 하는 후회가 들 때도 많다. 백년도 다 채우지 못하는 인생, 우주와 자연이 지내온 억겁의 세월이 비하면 부싯돌이 반짝 하는 순간만큼이나 짧은 시

간이다. 그렇게 짧은 생을 살면서 우리는 서로 아옹다옹 다투고 있는 것이다. 둘만 모이면 다른 사람의 흉을 보고, 그렇게 흉을 보던 사람들이 다른 사람과 만나면 또 전에 만났던 그 사람을 흉보고… 그러다가 또 서로 다툰다. 다툼이 인간의 본능이라는 생각이 들 때도 있다. 내가 가질 수 있는 것은 달팽이 뿔만큼이나 작은 공간이고, 그 공간 위에 서서 부싯돌의 불빛처럼 반짝하는 시간을 사는 게 인생이다. 다시 무얼 다투어야 하겠는가?

부자는 부자여서 즐겁다면 가난한 사람은 또 가난한 대로 어느 구석에선가 기쁨과 즐거움을 찾을 수 있다. 그런데 사람은 참 이상한 존재다. 기쁨과 즐거움이 좋은 것인 줄을 알면서도 그것을 찾아 누리지를 못하니 말이다. 그래서 부자는 부자대로 고민이 많고 가난한 사람은 가난해서 또 고민이고 걱정이다. 그리하여 부자든 가난한 사람이든 입가에 웃음을 짓는 일이 별로 없다. 그저 찡그리고 사는 게 일상이 된 사람들이 많다. 우리의 입은 찡그릴 수도 있고 웃을 수도 있고 또 울 수도 있다. 입의 기능은 이처럼 다양하다. 이처럼 다양한 기능 중에서 웃는 기능이 가장 좋은 기능이요 바람직한 기능인 줄을 알면서도 사람들은 그 기능을

적극적으로 사용하려 들지 않는다. 새로운 기능을 가진 컴퓨터나 전자 제품이 나오면 앞을 다투어 그 기능을 사용해 보려고 애를 쓰면서 자신의 입이 가진 기능은 왜 좋은 쪽으로 다양하게 사용하려 하지 않는지 모르겠다. 그러니 사람이 바보일 밖에. 제 몸에 지니고 있는 기능 중에서 좋은 기능은 사장시키고 나쁜 기능을 애써 사용하면서 스스로 괴로워하고 있으니 말이다. 웃을 일이다. 웃고 살면 웃음이 늘고, 찡그리고 살면 찡그림이 는다. 기왕에 내 처지대로 사는 삶이라면 찡그리지 말고 웃을 일이다. 그게 바로 바보를 면하는 길이다. 그저 웃으면 또 웃어지는 게 웃음이다.

4) 김일로金一路 선생 시 연작連作

　김일로 시인의 본성명은 김종기(金鍾起 1911~1984)이다. 전남 장성 출생으로 1953년에 동시집『꽃씨』를 출간하면서 광주 전남 지역을 중심으로 아동문학운동을 했으며 이후, 한글과 한문을 교묘하게 연계한 독특한 장르의 시를 썼다. 한국화가 남농 허건, 아산 조방원 등과 합작 시화전을 갖기도 했고 예총 목포지부장을 맡기도 했다. 전라남도 문화상, 성옥(聲玉)문화대상을 수상했으며 만년에 평생의 역작을 담은 시집『송산하(頌山河)』를 출간했다.

　　꽃씨 하나

　　얻으려고 일 년

　　그

　　꽃

　　보려고

　　다시 일 년

　　一花難見日常事

　내가 김일로 시인을 만난 것은 이 시를 통해서였다. 1996년 수덕사 근처의 어느 찻집에 앉았을 때 벽에 걸린 서예 작품을 통해 이 시를 처음 만났다. 온 몸에 전율을 느꼈다. '세상에 저런 시가 다 있다니....' 자연의 그 엄숙한 순환성을 말한 시로 이만한 시가 또 있을까? 감동이 밀려들었다. 기계문명에 대한 비판의 시로 보아도 이보다 더 곡진한 시는 없을 것이고, 환경보호를 외치는 시로 보아도 이보다 더 절실한 시는 없을 것 같았다. 그리고 이 짧은 시를 다시 한문으로 "일화난견일상사(一花難見日常事)"라고 묘사한 부분에서 나는 경탄을 금할 수 없었다. 곧바로 도서관을 뒤져 김일로 선생의 시집《송산하(頌山河)》를 찾아 긴 여운을 느끼며 몇 번이고 읽었다. 2002년에 출간한 저서《아직도 한글전용을 고집해야 하는가》(도서출판 다운샘)에서는 김일로 선생의 시를 인용하여 한글과 한문을

동시에 사용함으로써 독특한 장르의 새로운 문학을 창작할 수 있음을 역설하기도 하였다.

우수한 한글분학을 창삭함과 아울러 한자와 한글을 동시에 사용히여 특유의 문학미를 표현할 수 있는 여지가 있다면 그 자체를 우리만의 독특한 문학 장르로 개발할 필요도 있다. 일찍이 김일로(金一路) 시인이 그러한 창작을 시도한 적이 있다. 김일로 시인의 작품을 한 편 보기로 하자.

저
몸가짐
이 숨소리
돌 한 개
풀 한 포기면
좋을 것을

一石一艸人不及

한글을 이용하여 시를 지은 후, 그것을 7언(言)의 한시(漢詩) 구(句)로 축약해 놓았다. 한글시나 그것을 한시 형식으로 옮긴 것이나 결국 내용은 같은데 가슴에 닿는 느낌은 사뭇 다르다. 한글 시를 통해서 김일로는 '사람이 마치 돌 한 개, 풀 한 포기처럼 자연스럽고 욕심 없는 몸가짐과 고요한 생명력을 닮아 지닐 수 있다면 얼마나 좋을까' 라는 마음을 풀어 쓰고 있다. 빼어난 한글 시임에 틀림이 없다. 그러한 다음에 다시 그 내용을 한자를 이용하여 "一石一艸人不及"이라고 옮겨 놓았다. "사람? 돌 한 개, 풀 한 포기에도 미치지 못하는 존재인 것을!"이라는 뜻이다. 가히 신들린 솜씨라고 할 만 하다. 한글과 한자라는 두 문자를 이용하여 표현함으로써 시인 김일로는 독자로 하여금 그가 표현하고자 하는 바를 보다 더 가까이에서 느낄 수 있게 하였다. 한문의 맛을 앎으로 인하여 김일로의 이 시를 보다 더 깊이, 보다 더 맛있게 읽을 수 있다는 것은

실로 큰 복이 아닐 수 없다. 그리고 이러한 독특한 시 형식은 우리만이 구사 할
수 있는 특별한 장르로 개발할 가치가 충분히 있다.(김병기 저, 『아직도 한글전용
을 고집해야 하는가』, 2002, 다운샘)

세계적으로 우수한 소리글자인 한글의 장점과 세계에서 가장 발달한 뜻글자인
한자의 장점을 활용하여 한글시의 맛을 충분히 살리면서 거기에 다시 한문시의
독특한 매력을 더하여 양자가 서로 보완하고 상승작용을 하는 효과를 낸다. 한글
시와 한문시가 서로 어우러져 오묘한 아름다움과 신비한 깊이와 짜릿한 감동을
창출한다. 소리글자인 한글과 뜻글자인 한자를 동시에 사용하는 우리 민족만이
느낄 수 있는 감동이다.

나는 김일로 선생의 한문 구에 담긴 깊은 맛과 함축미
와 신선미에 온통 마음을 다 빼앗겼다. 읽으면 읽을수록
형언하기 어려운 오묘한 여운이 길게 남는 것을 느꼈다.
그런데 한글전용이라는 어문정책으로 인해 한문교육을
제대로 받지 못해 거의 한맹(漢盲)이 되어버린 우리나라
사람들이 과연 선생의 시를 제대로 이해할 수 있을까? 한
글과 한문의 오묘한 결합을 통하여 창출한 이런 시의 깊
으면서도 참신한 맛을 제대로 느낄 수 있을까? 이런 생각
을 하다가 나는 한문을 잘 읽지 못하는 세대들을 위한다

자료27 『꽃씨 하나 얻으려
고 일 년 그 꽃 보려고 다시
일 년』 표지

는 핑계 아래 한문부분에 대한 번역과 나의 감상 등을 덧
붙여 「짧은 시의 미학 김일로 시집 읽기」라는 부제가 붙은 『꽃씨 하나 얻으려고
일 년 그 꽃 보려고 다시 일 년』이라는 책을 내었다.(2016, 사계절)

나는 지금도 김일로 선생의 시가 내게 심어준 깊은 감흥과 여운을 잊지 못한
다. 붓을 들 때면 수시로 선생의 시를 쓴다. 내게 있어서 김일로 선생의 시를 써
서 서예작품을 창작하다는 것은 힐링이자 오유이다. 2020년, 코로나 바이러스로
인하여 집이나 연구실에 있는 시간이 많아진 기회를 이용하여 선생의 시 22수를
평소에 내가 즐겨 쓰는 '나의 서체'로 써 보았다. 그것은 커다란 평화와 행복이었
다. 진정한 오유였다.

작품96 김일로 시, '해와 달을 담아도',
98.5×74cm, 한지와 색한지에 먹, 2020

작품97 김일로 시, '한 평 뜰에 모여서',
98.5×74cm, 한지와 색한지에 먹, 2020

작품98 김일로 시, '산수병풍(山水屏風)',
98.5×74cm, 한지와 색한지에 먹, 2020

작품99 김일로 시, '푸른 뜻 타는 정',
98.5×74cm, 한지와 색한지에 먹, 2020

작품100 김일로 시, '달 아래 꽃그늘',
98.5×74cm, 한지와 색한지에 먹, 2020

작품101 김일로 시, '매미 소리',
98.5×74cm, 한지와 색한지에 먹, 2020

해와 달을 담아도 꽃을 담아도 마음은 노상 비인 항아리

天恩萬象都是不感心身虛　하늘이 주신 은혜인 해와 달도, 그 밖의 만물도 내
　　　　　　　　　　　　몸과 마음의 허기(虛氣)를 알아채지 못하시는 듯.

한 평 뜰에 모여서 활짝 웃는 꽃들 푸른 하늘 머리에 이고 모두 제 세상

群芳笑顔無貴賤　　　　향기를 뿜는 뭇 꽃들의 웃는 얼굴에 무슨 귀하고 천
　　　　　　　　　　함의 차별이 있으랴!

산수병풍(山水屏風) 저만치 세워두고 춘하추동(春夏秋冬) 가려 보며 머리에 서리 이는 원앙

偕老百年山水中　　　　자연 속에서 함께 늙어가는 부부

푸른 뜻 타는 정이 잔설(殘雪) 위에 꽂혀 있어 시린 손 부벼가며 내가 반해 신발 찾네

靑竹紅梅殘雪裏　　　　잔설 속의 푸른 대나무와 붉은 매화

달 아래 꽃 그늘 휘감긴 몸에 아스라한 이 외로움

滿身花影帶香歸　　　　온 몸에 꽃 그림자를 두르고 향기를 데불고 돌아가는 길

매미 소리 바위를 녹이는 한여름 정자 나무 그늘은 노상 초가을

樹下村老今昔談　　　　나무 아래 시골 노인들 사이에 오가는 오늘 애기 옛
　　　　　　　　　　날 애기

작품102 김일로 시, '떡이 좋다는 소리가',
98.5×74cm, 한지와 색한지에 먹, 2020

작품103 김일로 시, '진흙물에 몸을 담고',
98.5×74cm, 한지와 색한지에 먹, 2020

작품104 김일로 시, '하루해를 땀으로 삭히면',
98.5×74cm, 한지와 색한지에 먹, 2020

작품105 김일로 시, '청개구리 버들 타고',
98.5×74cm, 한지와 색한지에 먹, 2020

작품106 김일로 시, '마음은 어린이',
98.5×74cm, 한지와 색한지에 먹, 2020

작품107 김일로 시, '저 몸가짐 이 숨소리',
98.5×74cm, 한지와 색한지에 먹, 2020

떡이 좋다는 소리가 진동하는 자리에서 꽃도 좋다는 이내 말은 실낱같은 모기소리

餠花一致何歲月　　떡과 꽃의 가치가 일치하는 때는 과연 언제쯤일까?

진흙물에 몸을 담고 하늘을 받들어 저리 고운 웃음

荷花笑顔萬古淸　　연꽃의 웃는 얼굴은 만 년 세월 속에서 항상 저리 맑으리

하루 해를 땀으로 삭히면 내 아이 노래는 우리 아버지

家兒稱父是我歌　　아들 녀석 '아버지' 부르는 소리 내가 가장 좋아하는 노래

청개구리 버들 타고 울면 파초 잎에 후두둑 소나기

芭蕉葉上疏雨聲　　파초 잎 위로 떨어지는 굵고 성근 빗방울 소리

마음은 어린이 놀던 동산이 눈앞인데 흰 머리 서로 보며 감긴 세월 풀어 보거니

白頭相見相看夢　　흰머리 되어 서로 만나 그 옛날 꿈을 서로 헤거니

저 몸가짐 이 숨소리 돌 한 개 풀 한 포기면 좋을 것을

一石一艸人不及　　사람? 돌 한 개 풀 한 포기에도 미치지 못하는 존재인 것을!

작품108 김일로 시, '슬픈 것이 몸에 하도 감겨',
98.5×74cm, 한지와 색한지에 먹, 2020

작품109 김일로 시, '지는 달 지켜보던 그 밤',
98.5×74cm, 한지와 색한지에 먹, 2020

작품110 김일로 시, '주어도 받질 않는 정(情)',
98.5×74cm, 한지와 색한지에 먹, 2020

작품111 김일로 시, '드높은 나뭇가지에',
98.5×74cm, 한지와 색한지에 먹, 2020

작품112 김일로 시, '녹음 속에 앉아',
98.5×74cm, 한지와 색한지에 먹, 2020

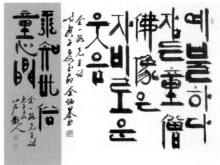

작품113 김일로 시, '예불하다 잠든 동승(童僧)',
98.5×74cm, 한지와 색한지에 먹, 2020

슬픈 것이 몸에 하도 감겨 홀로 허허 웃는 달

人苦流長我何言　사람의 고달픔은 가없는 것 내 어찌 그 얘기를 다 할 수 있

으랴

지는 달 지켜보던 그 밤 홀로 따라 울던 귀뚜리

情恨積夜不眠蟲　정과 한으로 여러 날 밤 잠 못 이루는 저 벌레 - 귀뚜라미

주어도 받질 않는 정(情) 도토리라도 쥐여 줄 것을

心情無形不歡待　마음과 정은 모양이 없어서(눈으로 확인이 안 되는 것이라서)

환대 받지 못하네

드높은 나뭇가지에 그물 친 거미 여윈 달이 걸려 소슬한 저녁

仲秋新月懸蛛巢　한 가을 초승달이 거미줄에 걸려있네

녹음 속에 앉아 목탁치는 소리 흐르는 개울물 누가 막으며 인고유장(人苦流長) 누가 끊으리

山寺木鐸溪聲中　산사의 목탁소리는 시냇물에 실려 떠내려가네 늘 그렇게

떠내려가네

예불(禮佛)하다 잠든 동승(童僧) 불상(佛像)은 자비로운 웃음

不知世俗童心閑　세속이 무엇인지도 모르는 어린 아이 마음은 어디에서도

그저 한가롭기만

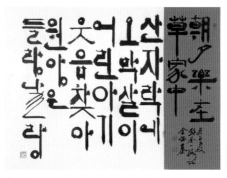

작품114 김일로 시, '산 자락에 오막살이',
98.5×74cm, 한지와 색한지에 먹, 2020

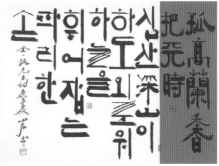

작품115 김일로 시, '심산(深山)이 하도 외로워',
98.5×74cm, 한지와 색한지에 먹, 2020

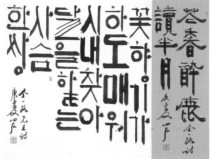

작품116 김일로 시, '꽃향기가 하도 매워',
98.5×74cm, 한지와 색한지에 먹, 2020

작품117 김일로 시, '아무도 따라오지 않았다',
98.5×74cm, 한지와 색한지에 먹, 2020

산자락에 오막살이 어린 아기 웃음 찾아 원앙(鴛鴦)은 들랑날랑

朝夕樂在草家中　초가에 아침저녁으로 넘쳐나는 즐거움

심산(深山)이 하도 외로워 하늘을 휘어잡는 파리한 손

孤高蘭香把天時　외롭고 고고한 난초 향기가 하늘을 붙잡을 때

꽃향기가 하도 매워 시내 찾아 달을 핥는 사슴 한 쌍

花香醉鹿讀半月　꽃향기에 취한 사슴 반달을 읽고 있네

아무도 따라오지 않았다 저 홀로 따라나서는 이내 그림자

行路孤影隨伴侶　가는 길 외로운 그림자가 어느새 반려가 되었다

5) 주돈이周敦頤 「애련설愛蓮說」

水陸草木之花, 可愛者甚蕃. 晉陶淵明獨愛菊, 自李唐來 世人甚愛牡丹. 予獨愛蓮之出於淤泥而不染, 濯淸漣而不夭, 中通外直, 不蔓不枝, 香遠益淸, 亭亭淨植, 可遠觀而不可褻翫焉. 予謂菊花之隱逸者也, 牡丹花之富貴者也, 蓮花之君子者也. 噫, 菊之愛, 陶後鮮有聞. 蓮之愛, 同予者何人. 牡丹之愛, 宜乎衆矣.

물에서든 땅에서든 피는 초목의 꽃 가운데에는 사랑스러운 것들이 매우 많다. 진나라의 도연명은 유독 국화를 사랑하였는데 당나라 이후로 세상 사람들은 모란을 매우 사랑하였다. 나는 유독 연꽃이 진흙에서 나왔으나 더럽혀지지 않고, 맑은 물결에 씻겼으나 요염하지 않으며, 속은 비어 있고 밖은 곧으며, 덩굴지지 않고 가지가 있지도 않으며, 향기는 멀어질수록 더욱 맑고, 우뚝한 모습으로 깨끗하게 서 있어, 멀리서 바라볼 수는 있지만 함부로 하거나 가지고 놀 수 없음을 사랑한다. 나는 국화는 꽃 가운데 은자(隱者)이고, 모란은 꽃 가운데 부귀한 자이며, 연꽃은 꽃 가운데 군자라고 생각한다. 아! 국화를 사랑한다는 사람을 도연명 이후로는 거의 듣지 못했는데, 연꽃을 사랑하는 것을 나처럼 하는 사람으로는 또 누가 있을까? 모란을 사랑하는 이들은 응당 많을 것이다.

작품118 주돈이(周敦頤) 「애련설(愛蓮說)」
19.5×88cm, 한지에 먹, 2020

중국 북송시대 학자인 주돈이의 글이다. 진나라의 은자인 도연명을 오상고절(傲霜孤節) 즉 서리 앞에서도 오만할 정도로 굳센 절개를 지켜 쉽게 시들지 않는 국화에 비유하여 칭송한 후, 자신이 연꽃을 사랑하는 이유를 밝힌 글이다. 연꽃의 아름다움을 참 잘 표현한 명문(名文)이다. 특히, "멀리 두고 바라볼 수는 있으나 가까이 다가가 외설스럽게 가지고 놀 수는 없다"는 말이 가슴에 와 닿는다. 연꽃은 다른 꽃과 달라서 물에 들어가지 않고서는 꺾고 싶어도 꺾을 수 없고 만져보고 싶어도 쉽게 만져 볼 수 없다. 그저 멀리 두고서 바라만 보아야 한다. 그래서 연꽃은 어느 꽃보다도 더 아름다운 것이다. 쉽게 꺾이고 쉽게 손을 타게 하는 외설의 대상은 결코 진정한 아름다움이 아니다. 한 자리에 서서 움직이지 못하는 식물인 연꽃도 외설의 대상이 되지 않기 위해 저만치 물속에서 피고 있는데 하물며 내 발로 움직일 수 있는 사람이 아무에게나 손을 타는 존재가 되어서야 어디 아름다운 사람이라고 할 수 있겠는가?

나는 도연명이 보여준 오상고절(傲霜孤節)의 절개도 배우고 싶고 주돈이가 실천한 설완(褻玩)의 대상이 되지 않는 삶의 자세도 배울 생각으로 이 「애련설」을 즐겨 쓴다. 정치가의 손에 놀아나는 설완(褻玩)의 대상이 된 학자는 이미 학자가 아니니라. 잔잔하면서고 까칠한 필치로 「애련설」을 즐겨 쓰는 것은 분명 스스로 즐기는 최상의 오유(傲遊)라고 할 수 있을 것이다.

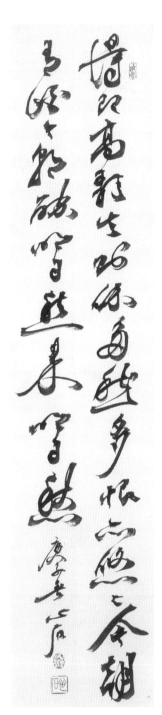

작품119 당(唐) 나은(羅隱) 시 「자견(自遣)」 19.5×88cm, 한지에 먹, 2020

6) 당唐 나은羅隱 시
「자견自遣: 내 스스로 푸는 회포」

득즉고가실즉휴(得即高歌失即休)

득의했을 땐 노래 부르고 실의했을 땐 쉬고,

다수다한역유유(多愁多恨亦悠悠)

수심도 많고 한도 많지만 또한 유유자적.

금조유주금조취(今朝有酒今朝醉)

오늘 아침 술이 있으면 오늘 아침에 취하고,

명일수래명일수(明日愁來明日愁)

내일 근심이 오거든 내일 근심하자.

　　언뜻 보면 이 시는 하루하루를 되는 대로 살자
는 뜻으로 이해할 수 있다. 그러나 이 시는 결코 그
런 소극적이고 무책임한 삶을 읊은 시가 아니다.
제멋대로 아무렇게나 살자는 의미가 아니라, 오늘
은 오늘의 일에 충실하자는 뜻을 담은 시이다. 오
늘 할 일이 술 마시는 일이라면 내일의 일 때문에
술을 못 마실 게 아니라 오늘의 일인 술 마시는 일
을 열심히 하자는 뜻인 것이다. 내일 해도 될 걱정
을 미리 당겨서 하느라 막상 오늘 해야 할 일을 못
하는 건 분명 좀 옹졸한 삶이다. 그런데 보통 사람
이라면 그러한 옹졸함에서 벗어나기가 쉽지 않다.
그래서 이 시의 작자인 나은(羅隱)도 그런 옹졸함에
서 벗어나고 싶은 생각에 "오늘 아침에 술이 있으
면 오늘 아침에 취하고, 내일 할 걱정은 내일 하자"

고 한 것이다. 평소에 공부를 게을리 한 사람이 꼭 설이나 추석이면 공부를 해야 한다며 놀지도 쉬지도 못한다. 그렇다고 해서 그날 공부나 일을 많이 하냐면 꼭 그런 것도 아니다. 시인은 바로 이처럼 나태한 생활, 절도가 없는 생활을 하지 말고 당장의 일에 충실하자는 의미로 이 시를 쓴 것이다. 발아래 떨어진 일을 할 생각도 없고 또 할 능력도 없으면서 눈은 항상 먼 산을 바라보며 엉뚱한 꿈만 꾸고 있다면 그런 삶은 답답하고 무의미한 삶이 될 것이다. "네 발밑을 파라, 거기에서 맑은 샘물이 솟으리라." 언제 들어도 맞는 말이다. '할 수 있다'는 희망을 가지고 열심히 노력하는 것은 아름다운 삶이지만 늘 '나도 할 수 있다'는 생각만 가질 뿐 하지 않는 사람은 인생을 낭비하는 것이다. 오늘 술이 있을 때 평화로운 마음으로 즐겁게 술을 마실 수 있는 사람이야말로 내일도 활기차게 일을 할 수 있을 것이다.

7) 야부冶父 도천선사道川禪師 구句

작품120 득수반지(得樹攀枝)·현애살수(懸崖撒手) 전서 병풍, 35×72cm×8폭, 한지에 먹, 2020

득수반지미족기(得樹攀枝未足奇) 나무를 타고 가지에 오르는 재주는 기이하게
여길 바가 못 되고,
현애살수장부아(懸崖撒手丈夫兒) 벼랑에 매달렸을 때 손을 놓을 수 있는 사람
이 진정한 대장부이다.

마음을 차분히 가라앉히고 도천선사의 이 구절을 전서로 쓴 다음, 아래와 같
은 발문을 지어 붙였다.

이 구절은 야부 도천선사가 지은 구절이다. 백범 김구 선생께서 어린 시절 향
리의 서당에서 공부할 때 스승 고능선 선생은 항상 이 구절로 백범 선생을 훈
계하곤 하였다고 한다. 훗날 백범 선생께서 독립운동에 투신한 후, 하루도 이
구절을 암송하지 않은 날이 없었다고 한다. 나 도한 평소에 이 구절을 즐겨 암

송하곤 하는데 암송할 때마다 나도 모르는 사이에 노무현 대통령과 노회찬 국회의원이 생각나서 울분을 느끼곤 한다. 이 구절은 문장의 내용으로 봐서는 웅강한 예서나 노기를 띤 초서로 쓰는 것이 더 잘 어울린 것이라는 생각을 했지만 나는 특별히 전아(典雅)하고 조용하고 안정된 자체인 전서체로 이 작품을 써서 분노와 원망을 풀고자 하는 뜻을 담았다. 경자년 여름에 심석이 쓰고 아울러 관지를 붙이다.

(此句乃冶父道川禪師所作. 傳聞白凡金九先生少時於鄉裏修學時, 其師高能善先生常以此句訓誡之, 後日白凡先生投身於民族獨立運動時, 無日不誦此句. 余素日亦喜吟此句, 而每每吟之, 常不由忿然而念盧武鉉大統領與魯會燦國會議員. 此句按文意似以雄強之隸書或含怒之狂草書之更爲貼切, 然今特以典雅寧靜之篆書體書之, 寓意息忿解怨也. 庚子夏心石書並識.)

벼랑 끝에 매달려 비굴하게 상대에게 목숨을 구걸하느니 차라리 벼랑을 붙잡고 있던 손을 놓아 버릴 수 있는 사람이야말로 진정한 대장부이고 지사이다. 우

리의 역사에는 그런 인물이 많다. 황현 선생, 안중근 의사, 윤봉길 의사 등, 적에게 나라를 빼앗긴 후 구차하게 사느니보다는 한 목숨 바쳐서 민족의 정기를 세움으로써 적의 간담을 서늘하게 한 인물들이다. 적을 향해 장렬한 모습을 보인 것이 얼마나 숭고한가? 그런데, 어떤 경우엔 대통령도 국회의원도 영화배우도 운동선수도 내부의 시기와 모함과 중상과 비리에 시달리다가 벼랑을 붙잡고 있는 손을 놓아버리는 극단적인 선택을 한 경우도 있다. 참으로 안타까운 일이다. 극단적인 선택을 한 그분들을 비판하려는 생각을 갖기 전에 다른 사람을 죽음에 이르게 하는 우리 사회의 병리적 현상부터 살펴보고 반성하려는 태도를 가져야 할 것이다. 나중에야 울부짖는 '지못미(지켜드리지 못해서 미안해요)'는 너무 슬픈 외침이다. 우리 사회에 그런 슬픈 외침이 다시는 없어야 할 것이다.

8) 불변응만변不變應萬變

– 영원히 변하지 않는 것으로 만 번 변하는 것에 대응하자

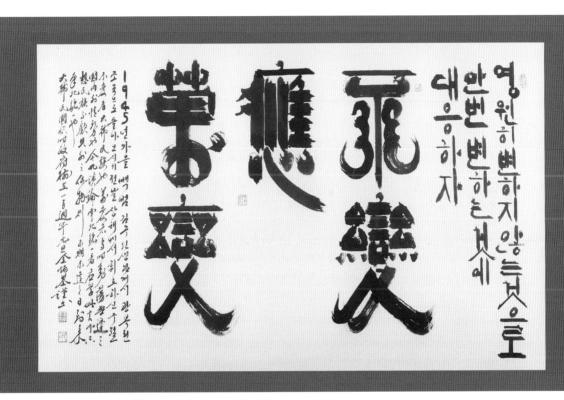

작품121 불변응만변(不變應萬變) 175×95cm, 한지에 먹, 2019

앞 서문에서 밝혔듯이 그 구절은 백범 김구 선생께서 광복된 조국으로 돌아오
기 전날 저녁 상해에서 휘호한 구절이다. 당시 동탕하는 국제정세 앞에서 우리
민족의 미래를 내다보며 휘호한 구절이다.(26쪽 참고) 나는 이 구절을 무척 좋아
한다. 우리나라의 정치 상황이 불안하게 느껴질 때나 사람들이 너무나 약삭빠르
게 눈앞의 이익에 급급하는 모습을 볼 때면 한 번씩 붓을 휘둘러 써보곤 하는 구
절이다. 이 작품은 2019년 새해 아침에 3.1운동과 대한민국임시정부 수립 100주

년을 맞으면서 무거운 마음으로 썼다. 대한민국임시정부 수립이 100주년을 맞은 것은 당연히 축하해야 할 일이지만 아직도 우리나라는 남북통일을 이루지 못하고 있고, 남한은 남한대로 분열과 갈등을 겪고 있는 현실을 바라보자니 마음이 무거울 수밖에 없었던 것이다. 마음속으로 우리 국민의 화합과 남북통일을 간절히 기원하면서 쓴 작품인데 망외의 '득의지작(得意之作)'이 나왔다. 끝 부분에 다음과 발문을 붙였다.

변하지 않는 것은 대한 민족을 말함이다. 만변하는 것은 당시 들끓으며 변화무쌍하던 국내외 정세이다. 이 '변하지 않는 것으로 만변 변하는 것에 대응하자'라는 이 말은 오늘날에도 소용되는 말이다. 오늘날 통일을 논하는 사람들은 반드시 이 말의 의미를 배워 단지 민족만 생각할 뿐, 그 외의 어떤 것도 생각할 필요가 없을 것이다. 그렇게 하면 멀지 않은 장래에 통일을 맞게 될 것을 기약할 수 있을 것이다. 대한민국임시정부수립일백주년 원단에 김병기 삼가 씀.

(不變者大韓民族也, 萬變者當時動蕩無邊之國內外情勢也. 今世談論南北統一者, 應學此言而只想民族, 不顧其外之何物, 則可期不遠之日到來남북統一也. 大韓民國臨時政府樹立一百週年元旦 金炳基謹書.)

나는 현재의 우리 국민 특히 공무원들에게 이 구절처럼 절실한 교훈과 미래에 대한 지향점을 제시하는 말은 없다고 생각한다. 마음 같아선 청와대나 통일부 청사에 이 작품을 걸어두고 모든 공무원들이 늘 바라보며 국민화합과 남북통일의 의지를 다지게 하고 싶지만 그런 기회가 주어지는 날이 있을지 모르겠다.

9) 차선생풍借扇生風·이서작침以書作枕 대련

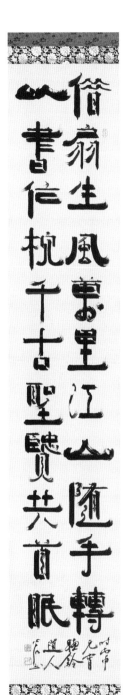

차선생풍만리강산수수전(借扇生風萬里江山隨手轉)
부채를 빌어 바람을 일으키니 만리 강산의 바람이 내
손을 따라 굴러 들어오고
이서작침천고성현공수면(以書作枕千古聖賢共首眠)
책으로 베개를 삼으니 천고 세월 속의 성현들과 머리를
맞대고 잠을 자네.

누군지는 기억이 안 나는데 청나라 서예가의 어떤 작
품에서 보았던 구절이다. 글이 하도 재미있어서 외워 두
었다가 내가 즐겨 쓰는 서체로 휘호하였다. 이처럼 해학
적이면서도 흥취가 있는 구절을 휘호하여 큰 작품으로
창작할 때면 가슴이 탁 트인다. 서예는 서제(書題) 선문
(選文)이 중요하다는 것을 다시 한 번 느끼면서 창작한
작품이다. 통쾌한 오유를 즐긴 작품이다.

작품122 차선생풍(借扇生風)·이서
작침(以書作枕)
대련, 50×210cm, 한지에 먹, 2015

10) 장적張籍, 왕지환王之渙 시 각 1수

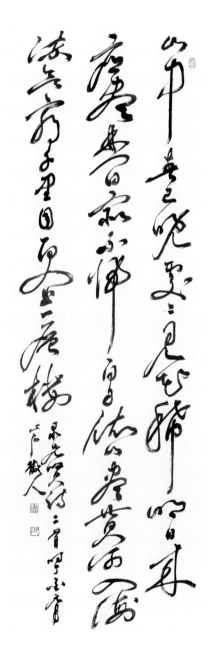

작품123 장적(張籍), 왕지환(王之渙) 시 각 1수, 75×200cm, 한지에 먹, 2017

산중춘이만(山中春已晚),　　산 속에 봄이 이미 다하여

처처견화희(處處見花稀).　　어디를 봐도 꽃이 드무네.

명일래응진(明日來應盡),　　내일이면 응당 꽃이 다 져버릴 테니

임간숙불귀(林間宿不歸).　　오늘은 집에 돌아가지 않고 숲 속에서 자리라.

- 장적(張籍)「석화(惜花:지는 꽃이 아쉬워)」

백일의산진(白日依山盡),　　해는 서산에 지고

황하입해류(黃河入海流).　　황하의 물은 바다로 흐르는데

욕궁천리목(欲窮千里目),　　천리 밖 먼 곳까지 눈길을 다하기 위해

갱상일층루(更上一層樓).　　나는 오늘도 한 층 더 높이 누대를 오른다.

- 왕지환(王之渙)「등관작루(登鸛雀樓)」

　　두 수의 시가 다 짧으면서도 가슴을 콕 찌르는 매력이 있다. "내일이면 응당 꽃이 다 져버릴 테니 오늘은 집에 돌아가지 않고 숲 속에서 자리라."라고 읊은 장적의 시도 무척 천진하여 가슴에 와 닿고, "해는 서산으로 지고"로 시작하는 왕지환의 시도 가슴을 뭉클하게 하는 무게감이 있다. 어제도 오늘도 해는 변함없이 떴다가 지고 황하의 물 또한 어제나 오늘이나 변함없이 흘러서 바다로 간다. 이렇게 떴다 지고 또 흐르기를 몇 만 년 동안 계속했을까? 자연의 순환은 저처럼 영원한데 인간의 삶은 백년도 다 못 채운다. 비록 백 년도 다 못 채우는 삶이지만 분명한 것은 오늘보다 내일은 좀 더 나아야 한다는 것. 그래서 사람들은 계단을 오른다. 가장 높이 나는 새가 가장 멀리 본다고 했던가! 높이 올라 멀리 봄으로써 나의 삶을 공간적으로 확장한다면 나는 이미 시간적으로도 영생을 얻어가고 있다고 할 수 있다. 지는 꽃을 아쉬워하는 마음으로 숲속에서 자겠다는 천진한 마음으로 오늘도 한 층의 누대를 더 오르겠다는 향상의 의지를 가진 삶이라면 그다지 애쓰지 않아도 언젠가는 큰 성취와 알찬 행복을 맞을 수 있을 것이다.

11) 노신魯迅 「제삼의탑題三義塔」 시 구句

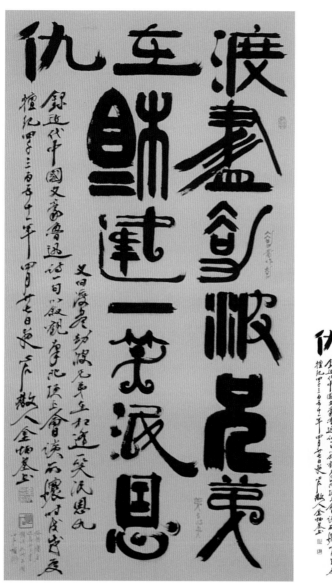

작품124-1,2 노신(魯迅) 「제삼의탑(題三義塔)」 시 구(句), 140×210cm, 한지에 먹, 1918

도진겁파형제재(渡盡劫波兄弟在),　　형제는 억겁의 세파가 지난 후에라도
상봉일소민은구(相逢一笑泯恩仇).　　서로 만나 한 번 웃으면 그만, 은혜로 여겼던
　　　　　　　　　　　　　　　　　　　마음, 원수로 여겼던 마음, 따질 필요 없이
　　　　　　　　　　　　　　　　　　　다 사라진다네.

　2018년 4월 27일은 우리민족에게 역사적인 날이다. 북한의 김정은 위원장이
판문점 군사분계선을 넘어 우리 측 경비구역에서 문재인 대통령과 남북 정상회
담을 가진 날이기 때문이다. 전 국민이 TV를 통해 군사분계선을 넘어오던 김정
은 위원장의 모습과 김정은 위원장의 제안에 따라 문재인 대통령이 분계선을 넘
어 북측 땅을 밟았다가 돌아오는 오는 이벤트를 보면서 박수를 치고 환호성을 터
뜨렸다. 감격적인 날이었다. 일부 비판을 하는 언론도 있었으나 누가 뭐래도 그
날은 감격적인 날이었다. 나는 밤에도 잠을 이룰 수가 없었다. 큰 종이를 펴고 붓
을 들어 대작을 썼다. 근대 중국의 문호인 노신(魯迅)이 쓴 시의 한 구절 "형제이
기만 하면 언제 다시 만나더라도 한 번 웃으면 은혜도 원수도 다 사라진다."말이
그날의 우리 상황과 참 잘 맞는다는 생각에 이 구절 "도진겁파형제재(渡盡劫波兄
弟在), 상봉일소민은구(相逢一笑泯恩仇)."를 서제로 택했다. 대형 종이에 줄을 맞
출 필요도 없이 그냥 손이 가는대로 줄줄 써 내려갔다. 통쾌하기 이를 데 없었다.
큰 글자 쓰기를 마친 후 왼편의 공간에 다음과 같은 발문을 즉석에서 지어 붙였다.

　이 작품에 쓴 글은 "도진겁파형제재(渡盡劫波兄弟在), 상봉일소민은구(相逢一笑泯
恩仇)"이다. 근대 중국의 문호인 노신의 시 한 구절을 씀으로써 오늘 남북정상
회담을 지켜본 소감을 표현해 보았다. 때는 무술년 여름 즉 단기 4351년 4월
27일 밤이었다. 심석산인 김병기가 쓰다.
(文曰："渡盡劫波兄弟在, 相逢一笑泯恩仇". 錄近代中國文豪魯迅詩一句, 以敍觀南北頂上會談
所懷. 時戊戌夏檀紀四千三百十一年卄七日夜, 心石散人 金炳基書.)

　얼마 후, 원곡서예학술재단으로부터 출품의뢰를 받았을 때 나는 주저 없이 이

작품을 출품했다. 개막식을 사나흘 앞둔 시점에서 출간한 도록이 집에 도착했다. 내 작품이 수록된 페이지를 펼쳐 봤다. 역시 만족감을 느낄 수 있는 작품이었다. 기분 좋게 한참을 살피다 보니, "아뿔사!" 오자(誤字)가 두 글자나 발견되었다. '겁(劫)'은 한 부분에 가로획 한 획을 더 그음으로서 오자가 되었고, '제(第)'는 '제(弟)'로 써야 할 것을 엉뚱하게 '차례 제(第)'로 쓴 것이다. 남북정상회담을 지켜보던 흥분이 가시지 않은 상태에서 즉흥으로 작품을 창작하다보니 필획과 장법은 그런대로 괜찮게 되었는데 결자에서 결정적인 오자를 쓰게 된 것이다. 황당한 실수였다. 전시는 오후 3시에 개막한다고 했다. 개막식이 있는 날, 나는 조금 일찍 오후 1시경에 전시장에 도착했다. 그리고 걸려있던 작품을 내려서 가지고 간 세필과 주묵으로 오자 옆에 오자임을 밝히고 바로 잡은 글자를 써 넣었다. 즉흥으로 오유의 즐거움과 가쁨은 실컷 누렸지만 역시 작품은 흥분된 상태에서 창작할 일이 아닌가 보다. 그러나 주묵을 이용하여 바로잡는 말을 써 넣고 보니 오히려 국면이 더 어우러지는 것 같은 느낌도 받았다. 어쨌든 작품은 자유로운 심신으로 자연스럽게 창작해야 한다는 점을 다시 한 번 체감하는 기회가 되었다.

12) 갱상일층루更上一層樓

- 다시 한 계단을 오르자!

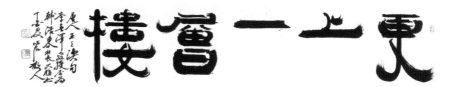

작품125 갱상일층루(更上一層樓), 200×90cm, 중국 온주(溫州) 피지(皮紙)에 먹, 2017

작품 끝에 붙인 관지(款識)는 다음과 같다.

당나라 사람 왕지환의 시구이다. 이춘택 교수가 한호동 사장님 대아(大雅)를 위
해 써달라는 촉탁을 받고 쓰다. 정유년 여름에 심석산인.

(唐人王之渙句, 李春澤敎授屬爲韓浩東社長大雅書 丁酉夏 心石散人)

이춘택 교수는 내가 전북대학교로 자리를 옮기기 전 공주대학에 재직할 때 망
년지교(忘年之交)를 허여한 두 살 연상의 친구이자 형이다. 성장환경도 비슷하
고 한문과 고전문학을 좋아하며 남을 대하는 태도도 비슷한 점이 많아서 막역하
게 지내는 사이이다. 공주에 살던 이교수가 대전으로 이사하는 것을 보고 2년 후
에 나도 이사하여 한 아파트의 같은 동에 살며 우의 깊게 지내다가 지금은 나는
전주에 이교수는 천안에 살고 있다. 그래도 1년에 한 차례는 만나고 수시로 전화
로 안부를 물으며 지내고 있다. 나이가 들수록 함께하고 싶은 마음이 더 드는 친
구이자 형이다. 그런 이교수가 어느 날 당신의 동서에게 선물하고 싶다며 작품을
부탁하여 심혈을 기울여 이 작품을 썼다. 종이는 중국의 온주(溫州)지방에서 닥
나무를 원료로 삼아 생산하는 '피지(皮紙)'를 사용하였다. 우리나라에서는 닥나무
껍질 중 거친 겉껍질(皮)을 사용하여 만든 비교적 품질이 낮은 닥나무 종이를 피

지라고 하는데 중국에서는 볏짚에 약간의 청단목(靑檀木) 섬유를 섞어 만든 전통
의 선지(宣紙)에 비해 닥나무를 비교적 많이 사용하여 만든 종이를 피지라고 한
다. 그들이 생각하기에 가죽처럼 질긴 종이라는 의미에서 피지라고 부르는 것이
다. 우리의 한지는 100% 닥나무 섬유만 사용하기 때문에 종이가 질기기로는 세
계 최고이다. 대신 부드러운 섬유질이 섞이지 않은 까닭에 종이의 질감이 비교적
딱딱하고 먹을 잘 흡수하지 않아서 표면에 먹물이 고인 채로 마르는 경향이 있
다. 그런데 온주 피지는 중국의 전통 종이인 선지에 비해 닥나무 섬유는 훨씬 많
이 사용하면서도 부드러운 섬유인 볏짚이나 목면 등을 적절하게 섞어서 100% 닥
나무 종이인 우리의 한지가 갖는 딱딱하다는 단점을 어느 정도 보완한 종이이다.
따라서 양질의 온주 피지는 서예작품 창작에 상당히 유리한 점이 있다. 이춘택
교수의 촉탁을 받고 작품을 구상하다가 나는 문득 수년 전에 중국 여행길에 구입
한 양질의 온주 피지를 떠올리고서 그 종이를 꺼내 작품을 창작하였다. 붓은 중
국산 웅모(熊毛: 곰 털) 중에서 제일 부드러운 털로 맨 붓을 사용하였고, 먹은 내
가 20대 때에 대만으로 유학을 떠나기 전에 사용하다가 반절 정도 남은 '천진(天
眞)'이라는 먹을 갈아서 썼다. 비교적 큰 작품이라서 표구를 하는 데에도 표구장
이 많은 공력을 들였다. 좋은 종이, 좋은 먹에 비교적 특별한 대형 붓을 사용하여
심혈을 기울인 작품인 만큼 오래오래 보전되기를 바라는 마음 간절하다.

13) 스치면 인연 스미면 사랑

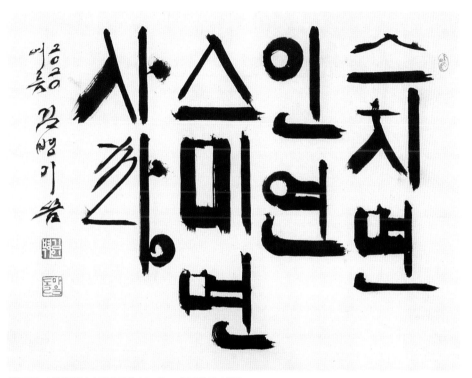

작품126 스치면 인연 스미면 사랑, 60×40cm, 한지에 먹, 2020

　인연도 사랑도 다 가꾸는 것이다. 스치듯이 다가온 인연을 잘 가꾸면 사랑으로 스미게 된다. 스며든 사랑이라고 해서 가꾸지 않으면 그 스밈이 독이 되어 미움으로 변할 수 있다. 모든 아름다운 것들은 어느 것 하나 정성으로 가꾼 것 아닌 것이 없다. 자연도 제 스스로 가꾸었기 때문에 철마다 그렇게 아름다운 모습인 것이다.

14) 위산일궤爲山一簣

– 산을 만드는 것도 만들지 못하는 것도 한 삼태기의 흙에 달려 있다.

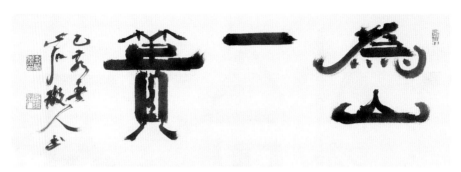

작품127 위산일궤(爲山一簣), 90×31cm, 한지에 먹, 2018

『논어(論語)』 「자한편(子罕篇)」 제19장에는 다음과 같은 말이 있다.

> 공자께서 말씀하시기를 "산을 만드는 것에 비유하여 말하자면 한 삼태기이 흙
> 이 모자라 산을 이루지 못한 채 그치는 것도 내가 그치는 것이고, 땅을 평평하
> 게 고름에 있어서 단지 한 삼태기를 부었을지라도 진전했다면 이는 내가 나아
> 간 것이다."(子曰: "譬如爲山, 未成一簣, 止, 吾止也; 譬如平地, 雖覆一簣, 進, 吾往也.")

모든 게 자기 스스로 '할 탓'이라는 의미이다. 우리 속담에 "부뚜막의 소금도 집어넣어야 짜다."는 말이 있다. 아무리 좋은 환경과 좋은 조건에 처해있더라도 본인이 안 하면 결코 이루어지지 않는다. 실천이 중요하고 또 필요하다. 미국의 유명 자동차 회사 크라이슬러의 창립자인 월터 퍼시 크라이슬러(Walter Percy Chrysler, 1875~ 1940)는 "많은 사람들이 인생에서 성공하지 못하는 이유는 기회가 문을 두드릴 때 뒤뜰에 나가 네잎클로버를 찾기 때문이다."라고 하였다고 한다. 행운은 어느 날 갑자기 굴러들어오는 게 아니라 작은 일부터 열심히 일을 하다보면 그 성실성이 행운으로 바뀌어 마침내 행운인 듯이 굴러들어오는 것이다.

15) 이양연李亮淵 시 「야설野雪」

답설야중거(踏雪野中去),
눈을 밟으며 들길을 갈 때
불수호란행(不須胡亂行),
함부로 걷지 말라.
금일아행적(今日我行迹),
오늘 네가 남긴 발자국이
수작후인정(遂作後人程).
뒤에 오는 사람에게는 이정표가 될
수 있으니.

작품128 이양연(李亮淵) 시 「야설(野雪)」
60×101cm, 한지에 먹, 2020

본래 조선시대 큰 스님이신 서산대사(西山大師)의 시로 알려져 있었으나 수 년 전에 한 연구자에 의해 조선 후기의 문신인 이양연(李亮淵 1771~1853)의 시로 밝혀졌다. 일찍이 백범 김구 선생은 통일된 대한민국을 수립하기 위해 회담을 하러 38°선을 넘어 북한으로 들어갈 때 당시의 심정을 묻는 기자들에게 이 시로써 답을 대신하였다고 한다. 뿐만 아니라 평소에 이 구절을 즐겨 쓰며 늘 경계로 삼았기 때문에 선생의 필적 중에도 이 구절을 쓴 작품이 남아있다.

그 누구의 발자국도 나지 않은 눈길을 처음으로 걷는다는 것은 하나의 행운이요 축복이다. 사람들은 그 행운과 축복을 온통 자기 것으로 알고서 영화 〈러브스

토리〉의 한 장면처럼 제멋대로 한껏 뛰어 보기도 하고 눈밭에 드러누워 자신의 모습을 눈밭에 남기는 사진(?)도 찍어본다. 그리고 눈 위에 욕심껏 글씨도 써보고 그림도 그려본다. 그렇게 정신없이 눈길을 가다가 자신이 걸어온 길을 뒤돌아보면 그처럼 포근하고 고요하던 눈밭이 온통 낙서판이 되어있음을 발견하게 된다. 이미 낙서판이 되어있는 눈밭을 보노라면 지저분하기 이를 데 없다. 온통 나에게 주어진 세상이라고 해서 내 맘대로 더럽혀서는 안 될 것이다. 내가 보기에도 지저분한데 뒤에 오는 사람이 보면 얼마나 더 지저분할까? 지저분하기만 하면 그래도 다행이다. 만약 누군가가 내가 남긴 발자국을 이정표로 삼아 눈길을 오고 있다면 나는 엄청난 죄를 짓는 것이다. 길을 어지럽혀 놓았으니 말이다. 눈밭마저도 내 맘대로 써서는 안 된다는 생각을 가져야 한다. 큰 복과 행운 앞에서 늘 절제하는 마음이 필요한 것이다.

16) 소옹邵雍 시 「청야음淸夜吟:맑은 밤에 읊음」

작품129 소옹(邵雍) 시 청야음(淸夜吟),
24×100cm. 한지에 먹, 2020

월도천심처(月到天心處),

달은 하늘 가운데 떠 있고

풍래수면시(風來水面時),

바람은 물 위를 스칠 때.

일반청의미(一般淸意味),

누구나 느낄 수 있는 청아한 맛이련만

요득소인지(料得少人知).

이런 풍취를 아는 이 많지 않구나!

　　소옹(邵雍 1011~1077)은 중국 북송 때의 학자이자
시인으로서 강절(康節)이라는 시호를 받았기 때문
에 흔히 '소강절선생'이라 불린다. 도가사상의 영
향을 받은 유학자로『역경』에 내재한 철학성을 발
양함으로써 '역철학(易哲學)'을 발전시켰으며 독자
적인 수리철학(數理哲學)을 제창하였다. 치밀한 철
학자임에도 그가 남긴 시는 내용과 형식면에서 모
두 비교적 자유로운 형식과 풍격을 띠고 있다. 이
시는 비록 짧지만 시인의 정신세계가 잘 반영되어
있어서 오랫동안 사람들에게 애송되고 있다. 진정
한 삶의 흥취와 행복은 멀리 있는 게 아니라, 우리
가 일상으로 대하는 자연 속에 있다는 점을 설파
한 시이다. 달은 하늘 가운데에 둥실 떠있고 산들

바람은 수면을 스치며 지나갈 때, 얼마나 청량하고 상쾌한가! 자연은 내게만 특별히 이런 청량감과 상쾌함을 주는 게 아니라 누구에게라도 다 그런 청량감과 상쾌함을 준다. 그런데 그런 청량감과 상쾌함을 느끼고 누리는 사람은 의외로 많지 않다. 똑같이 주어지는 자연을 왜 어떤 사람은 맘껏 느끼며 즐기는데 어떤 사람은 전혀 느끼지 못하는 것일까? 느끼지 못하는 사람은 욕심으로 눈이 가리고 분노나 원망으로 가슴이 닫혀서 마음 안에 그처럼 아름다운 자연을 들여 놓을 공간이 없기 때문이다. 불행한 사람이다. 달이 뜨면 달을 바라보고, 청량한 바람이 불면 바람을 안을 줄 아는 사람이어야 한다. 이런 사람은 스스로 행복을 맘껏 불러들이는 사람이다.

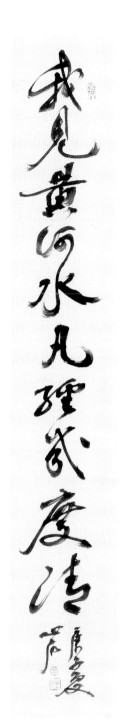

작품130 한산자(寒山子) 구(句),
19×121cm, 한지에 먹, 2020

17) 한산자寒山子 구句

– 흐르는 강물이 맑기만 하겠습니까?

아견황하수(我見黃河水)
내가 봐 온 황하의 물,
범경기도청(凡經幾度淸)
글쎄, 몇 번이나 맑았던가?

한산자(寒山子)는 '한산(寒山)'이라 부르기도 한다.
'자(子)'는 존칭으로서 '선생님'이라는 뜻이다. 중국 당
나라 때의 인물로만 알려져 있을 뿐 본 성명과 정확
한 생몰연대도 알 수 없다. 천태산(天台山) 근처 시풍
현(始豊縣)의 서쪽에 있는 '한암(寒巖)'이라는 굴속에서
살았으므로 세상 사람들이 한산(寒山)이라고 불렀다.
한편, 근동에 국청사(國淸寺)라는 절이 있었는데 이 절
에는 습득(拾得)이라는 괴승이 있었다. 습득의 출생 내
력 또한 알려진 게 없다. 전해오는 바에 의하면 태어
나자마자 부모로부터 유기(遺棄)를 당한 것을 천태산
의 고승인 풍간(豊干)스님이 주어다 국청사에서 길렀
으므로 '주어왔다'는 뜻에서 이름을 '습득(拾得)'이라
고 불렀다고 한다. 습득은 원래 부처님께 제를 올리는
곳인 재당(齋堂)에서 일을 했었는데 어느 날, 밥그릇을
들고 불좌에 올라가 부처님과 어깨동무를 한 다음 마
치 친구와 이야기 하듯이 반말 투로 "어이! 인타라(因
陀羅:尊者)! 함께 밥 먹자."라고 하는 등 기이한 행동
을 일삼음으로써 주방으로 쫓겨나 주방 일을 하게 되

었다고 한다. 굴속에서 사는 한산은 배가 고프면 국청사 주방으로 습득을 찾아갔고 그때마다 습득은 대나무 통에 먹을 것을 담아 주곤 하였다. 서로 뜻이 통하여 일반인들이 알 듯 모를 듯한 이야기를 주고받곤 하였는데 그게 다 진리로 여겨져 사람들은 한산을 높여 '한산자'라고 부르게 되었고 풍간(豊干)스님은 아예 한산을 국청사의 주방에 와서 습득과 함께 주방 일을 하게 하였다. 이때부터 한산과 습득은 서로 시를 주고받으며 즐거워했고 일반인들이 쉽게 알아듣지 못할 궤변을 하면서 박수를 치고 깔깔대었다. 훗날 사람들이 한산이 남긴 시를 모아『한산자집』세 권을 편찬하였다. 한산과 습득은 나중에 소주(蘇州)로 옮겨가 '묘리보명탑원(妙利普明塔院)'에 거주하게 되었는데 이로 인하여 이 사원은 한산의 이름을 따서 '한산사'라고 개칭하게 되었다. 한산사는 지금도 중국 사람들에게 중국을 대표하는 명찰 중의 하나로 인식되어 있다.

송나라 때의 유명한 서예가인 황정견(黃庭堅 1045~1105)의 작품 중에「한산자·방거사시권(寒山子·龐居士詩卷)」이라는 게 있다. 유려한 필치의 해행서(楷行書)로 쓴 명작이다. 현재 대만의 국립고궁박물원에 소장되어 있다. 이 작품의 끝에는 "임운당에서 장통이 제작한 붓으로 법송상좌를 위하여 한산자와 방거사의 시 두 권을 썼다. 부옹 씀.(任運堂試張通筆爲法聳上座書寒山子龐居士詩兩卷. 涪翁題.)"이라는 관지가 있다. 이 관지에 의하면, 황정견은 만년에 살았던 누옥인 임운당에서 당시에 붓을 만드는 장인으로 이름이 났던 장통(張通)이 만들어 준 붓을 시험 삼아 사용하여 당시 존경받던 스님이었던 법송상좌에게 드릴 양으로 한산자와 방거사의 시 각 1편씩 썼다는 것이다. 방거사는 방온(龐蘊)을 말하는데 당나라 때의 명승으로 알려져 있으나 생졸년은 미상이다.

황정견이 쓴 이 서첩의 앞부분 8구('我見黃河水'로부터 '不解了死明'까지)가 한산자의 시이고, 뒷부분('寒山出此語'로부터 '自性即如來'까지)가 방거사의 시이다. 나는 황정견의 서예도 무척 좋아하지만 황정견이라는 인물도 특별히 존경한다. 빼어난 인품의 소유자이기 때문이다. 그리고 그의 고매한 인품과 성실한 생활태도는 그의 글씨에 그대로 반영되어 있음을 나는 안다. 그래서 나는 그의 글씨를 무척 아낀다. 박사 논문도『황정견의 시와 서예에 대한 연구』라는 제목으로 썼고, 연전에『황정견서예연구』라는 저서도 출간하였다.(2013, 미술문화원) 나는 21살 때

강암 송성용 선생님 댁에서 처음으로 황정견의 필적인『송풍각시권(松風閣詩卷)』을 보았다. 그때 느낀 감동을 아직도 잊을 수 없다. 그때 나는 단지 "어떻게 저처럼 독창적이면서도 멋진 글씨를 쓸 수 있을까?"라는 생각만 했다. 글씨에서 용출되는 활달한 기상에 가슴이 뛰었고, 비애를 느낄 정도로 차분히 가라앉아 있는 글씨를 보며 나 또한 잡념이 사라지는 것을 느꼈다. 황정견이 누구인지 전혀 알지 못하는 상태에서 그의 작품을 보았지만 나는 작품을 통해서 이런 이중의 느낌을 받았었다. 천군만마를 호령할 것 같은 호방한 기상 속에 고요함으로 자리하고 있는 묘한 비애를 느끼면서 나는 황정견에게 빠져들게 되었다. 이후, 내가 가장 많이 임서한 글씨는 황정견체이다. 이「한산자·방거시권」도 내가 여러 차례 임서한 법첩 중의 하나이다. 임서할 때마다 "아견황하수(我見黃河水), 범경기도청(凡經幾度清)" 즉 "내가 봐 온 황하의 물, 글쎄, 몇 번이나 맑았던가?"라는 구절을 쓸 때면 감회에 휩싸여 "그래, 흐르는 강물이 맑기만 하겠습니까?"라는 생각을 하며 혼잣말을 중얼거리곤 하였다. 이번에 전시회에 내놓은 이 작품은 대작 작품을 제작한 뒤끝에 재단하고 남은 종이에 남은 먹으로 써본 것이다. 우연히 붓을 들어 의외의 풍미를 담게 된 작품이다. 내가 늘 혼잣말처럼 중얼대는 "그래, 흐르는 강물이 맑기만 하겠습니까?"라는 의미가 표현된 것 같다. 또 한 차례의 오유를 구현한 작품이라고 생각한다.

18) 이순신 장군 검명劍銘

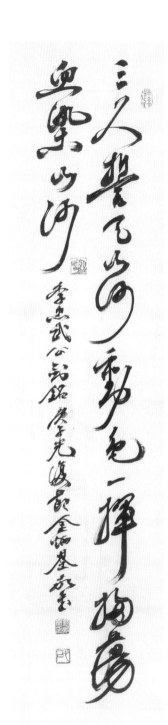

삼척서천(三尺誓天),

3척의 칼을 들어 하늘에 맹세하니

산하동색(山河動色),

산하가 감동하는 기색을 띠네.

일휘소탕(一揮掃蕩),

한번 휘둘러 적을 소탕하면

혈염산하(血染山河).

붉은 피가 산하를 물들이리라.

 이순신 장군이 임진왜란 때 전쟁을 지휘하면서 사용한 장검의 날 아래쪽(둥근 손잡이 쪽)에 주조해 넣은 검명(劍銘: 칼에 새긴 글)이다. 출전은 『이충무공전서(李忠武公全書)』 권1인데 편집자의 주(註)에는 다음과 같은 설명이 있다.

장검 한 쌍에 나누어 새겼는데 공(이순신 장군)의 글씨이다. 지금 공의 후손 집에서 보관하고 있다.(長劍一雙分鐫　卽公筆也　今在公後孫家.)

 주의 설명대로 이 검명은 한 개의 칼에 한 구절씩 두 개의 칼에 나누어 새겨져 있다. 충남 아산의 현충사가 수장하고 있으며 보물 326호로 지정되어 있다. 이순신 장군이 친필로 써서 새

긴 검명이니 이 검을 주조할 때 이순신 장군이 가졌던 각오와 결심이 어떠했는지를 짐작할 수 있다. 그야말로 서슬 퍼런 칼에 새겨진 서슬 퍼런 검명이다.

후손 된 자, 반드시 이순신 장군의 애국·애족심을 배우야 할 텐데 우리의 교육 현실을 보면 제대로 가르치려고도 하지 않고 배우려고도 하지 않는 것 같다. 2년 전에 당나라 때의 변새시(邊塞詩)에 대해 강의하다가 학생들에게 이순신 장군의 "한산 섬 달 밝은 밤에… "라는 시조에 대한 이야기를 하게 되었다. 나는 우리나라 대학생들이라면 이 정도의 시조는 당연히 알고 있을 것으로 생각하고 강의를 진행했는데 영 반응이 석연치 않아서 "이 시조를 모르느냐?"고 물었더니 어림잡아 90% 이상의 학생이 모른다고 했다. 큰 충격을 받은 나는 이 시조를 어디선가 들어본 것 같다는 생각이라도 드는 학생은 거수해 보라고 했더니 수강학생 34명 중 3명이 손을 들었다. 다시 한 번 충격을 받았다. 내가 초등학교 다닐 때는 이런 시조 10여 수 정도는 기본적으로 외우고 다녔었는데… 격세지감을 느꼈다. 우리 교육에 뭔가 문제가 있다는 생각도 했다. 훌륭한 조상의 얼을 이어받고 민족정기를 함양하는 교육은 백 번을 강조해도 지나침이 없을 것이다. 국수주의 교육을 하자는 뜻이 아니다. 알아야할 것을 알게 하는 교육을 하자는 뜻이다. 글로벌화(化)가 진행되면 될수록 각 민족의 역사는 더욱 더 강조될 수밖에 없다. '글로벌'이라는 이름 아래 우리 역사를 소홀히 다루는 일은 결코 없어야 할 것이다. 나는 지금도 이순신 장군을 생각하면 가슴이 울컥하곤 한다.(이 책 235쪽 참조) 그래서 가끔 이순신 장군과 관련이 있는 시문(詩文) 구절을 써보곤 한다. 그러면서 이 시대에 이순신 장군과 같은 인물이 다시 나오기를 간절히 소망한다.

19) 이순신 장군 전장戰場 어록

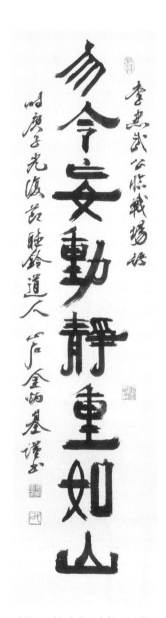

작품132 이순신 장군 전장(戰場) 어록,
38×143, 한지에 먹, 2020

물령망동(勿令妄動)
경거망동하지 말고,
정중여산(靜重如山)
침착하기를 태산과 같이.

『이충무공전서(李忠武公全書)』권2에 보이
는 말이다. 이순신 장군이 옥포해전에서 승리
한 후에 선조대왕에게 올린 장계에서 당시의
전쟁 상황을 설명하는 부분에 이 말이 나오는
데 전장에서 이순신 장군이 군사들에게 동요
하지 말 것을 당부하는 내용이다. 이순신 장
군은 아무리 위태로운 상황에서도 침착하기
를 태산과 같이 하다가 기회가 왔다 싶으면
전광석화처럼 나아가 적을 공격할 수 있는 판
단력과 용기를 가진 인물이라는 생각을 하게
하는 구절이다. 주지하다시피 이순신 장군은
단 한 차례의 패전도 없이 스물세 번 싸워서
스물세 번을 다 이겼다. 전쟁사를 연구하는
사람들의 말에 의하면 동서고금의 어떤 장군
도 단 한 번의 패전도 없이 스물 세 번의 접전
을 전부 다 승리로 이끈 경우는 없다고 한다.
이순신 장군의 이러한 전과는 단순히 전술에
능해서만 얻은 것이 아니라고 생각한다. 훌륭

한 인품이 만들어낸 결과라고 생각한다. 인내심, 포용성, 침착성, 결단력… 어느 것 하나 부족함이 없는 인품이었던 것 같다. 『난중일기』나 『이충무공전서』를 읽다 보면 나도 모르는 사이에 이순신 장군의 그런 인품에 큰 감명을 받곤 한다. 나는 평소 이순신 장군은 성인(聖人)의 경지에 이른 인품이라고 말하기를 주저하지 않는다. 나이가 들수록 '조용한 가운데 무겁게 행동해야 한다.'는 생각을 많이 한다. 그런 생각을 다지기 위해서 나는 가끔 이 구절을 써보곤 한다.

20) 만법귀일萬法歸一

– 모든 법은 결국 하나로 귀결된다.

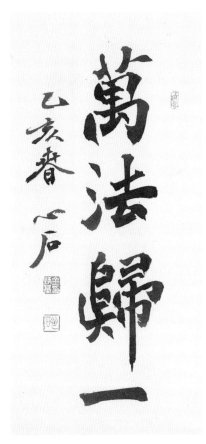

작품133 만법귀일(萬法歸一),
27×51cm, 한지에 먹, 2019

불가는 불가대로 만법귀일을 말하고 도가는 도가대로 만법귀일을 말한다. 도가에서는 "사람은 땅을 법 받고, 땅은 하늘을 법 받으며, 하늘은 도를 법 받는다.(人法地, 地法天, 天法道, 道法自然.)"라고 하였다. 원효대사는 「금강삼매경론(金剛三昧經論」을 통하여 만법귀일(萬法歸一), 만행귀진(萬行歸眞:모든 법은 진실로 귀결된다)을 설하였다. 나는 아직 노자가 말한 도(道)가 무엇인지, 원효대사가 설한 '일(一)'이 무엇이고 '진(眞)'이 무엇인지 잘 모른다. 다만, 천지자연은 '스스로 그러한' 어떤 규율에 의해 돌아가고 있으며, 그 규율은 누구라도 따르면 편하지만 따르지 않으면 불편한 어떤 힘의 작용이라고 생각한다. 그리고 그 규율을 따르지 않는 사람은 언젠가는 '스스로 그러할 수' 없음으로 인하여 강제로 벌 받듯이 무리하게 살다가 결국은 도태되고 만다고 생각한다. 하나로 귀결되는 그 법을 무시하고 따르지 않는 것이 곧 억지이다. 억지란 자원하여 벌 받듯이 사는 삶을 이르는 말인 것이다. 하나가 무엇인지를 알려는 마음으로 착하게 살아야 할 것이다.

21) 천하본무사天下本無事 용인자요지庸人自擾之

작품134 본무사(本無事)·자요지(自擾之) 대구, 37×70.5cm, 한지에 먹, 2020

천하본무사(天下本無事)

세상에는 본래 일이 없다.

용인자요지(庸人自擾之)

어리석은 사람이 요란을 떨 따름이지.

『신당서(新唐書)』「육상전(陸象傳)」
에 나오는 "세상에는 본래 일이 없다.
어리석은 사람들이 요란을 떨어서 번
거로움을 삼을 삼을 뿐이다.(天下本無
事, 庸人擾之爲煩耳.)"라는 말을 두 구절
다 5언구로 고쳐서 '5자성어(成語)'로
만든 것이다. 중국어 가운데 "자초마번
(自招麻煩:[zìzhāo máfan])"이라는 말
이 있다. 제 스스로 번거로움을 끌어들
인다는 뜻이다. 생각해 보면 세상사 대
부분은 스스로 끌어들인 번거로움이
다. 그러나 사람은 이 번거로움에서 헤
어나기를 그다지 원하지 않는다. 욕심으로 눈이 가리고 분노로 마음이 닫혀 번거
로움을 오히려 공업(功業)으로 여기기 때문이다. 스스로 요란을 떨고 있다는 자
각이 있을 때 요란에서 벗어나 무한한 평화를 누릴 수 있을 테지만 사람은 오늘
도 '자요지(自擾之)'에 분주하다. 나 또한 가끔 이 구절을 행초서로 시원하게 쓰면
서 '자요지(自擾之)'하지 말자는 다짐을 하지만 아직은 수양이 부족하여 갈 길이
멀다.

22) 황좌黃佐 시 「춘야대취언지春夜大醉言志」

작품135 황좌(黃佐) 「춘야대취언지(春夜大醉言志)」 54×73, 홍성 선지에 먹, 2019

발검기무림고대(拔劍起舞臨高臺),
북두삽지은한회(北斗插地銀漢回).

장공증아차명월(長空贈我此明月),
천하지음주일배(天下知音酒一杯).

높은 누대에 올라 칼을 빼어 들고 춤을 출 때
북두칠성은 땅에 꽂히고 은하수는 방향을 돌리네.

높은 하늘은 내게 이 밝은 달을 주었으나
이 밤에 내 마음을 알아주는 이, 술잔뿐이로구나.

중국 명나라 때 문인인 황좌(黃佐)가 쓴 7언 율시「춘야대취언지(春夜大醉言志: 봄밤에 크게 취하여 내 뜻을 말하다)」중 앞 4구절을 쓴 작품이다. 종이를 모아둔 서가를 정리하다가 전에 그림을 그리다가 잘 안되어 다른 부분은 잘라내어 버리고, 달을 그렸던 부분만 여백이 많기에 잘라서 보관해둔 중이를 발견하였다. 흰 바탕에 달만 있기에 달에 관한 시를 한 수 써봐야겠다는 생각을 하다가 문득 이 시를 기억해 내고선 일필휘지했다. 본래 이백의 시로 알고 외워둔 시였는데 다시 확인해 봤더니 명나라 사람 황좌(黃佐)의 시였다. 시풍이 이백의 시처럼 호방하여 이백의 시로 착각했던 것 같다. 쓰다 남은 종이를 몇 년 만에 찾아내어 달이 있는 서예작품을 창작하고 보니 이 또한 통쾌한 오유라는 생각이 든다.

23) 바람이 분다고 해서 모든 꽃이 다 지는 건 아니다

작품136 바람이 분다고 해서… 58×73cm, 한지에 먹, 2020

　2018년 봄으로 기억한다. 벚꽃이 흐드러지게 핀 때였다. 친구에게 전화를 걸었다. "'화시일준, 설야천권(花時一樽, 雪夜千卷: 꽃철에는 술 한 동이, 눈 내리는 밤에는 책 천권)'이라는 말도 있는데 이렇게 꽃이 만개한 날, 술 한 잔이 없어서야 되겠는가?"하고 운을 떼었다. 친구는 반색을 하며 "좋지!"하였다. 몇 분후, 우리 집 근처의 가로수 벚꽃이 흐드러진 핀 거리에 자리한 편의점, 그리고 편의점 앞에 마련된 야외 탁자에 우리는 술자리를 잡았다. 가로등에 비친 벚꽃 지는 밤풍경이 무척 아름다웠다. 나는 시를 읊었다.

낙화천만편(落花千萬片), 　꽃은 천만 조각으로 지고,
제조양삼성(啼鳥兩三聲). 　새소리도 이따금 두세 마디씩 들리는데.
약무시여주(若無詩與酒), 　이런 때에 만약 시와 술이 없다면
응살호풍경(應殺好風情). 　이 아름다운 풍경을 죽이는 꼴이 되리라.

서산대사 휴정(休靜)의 시이다. 이 시를 읊으며 스님께서도 "시와 술이 없으면 이 좋은 봄날 풍경이 무슨 소용이냐?"고 하셨는데 우리가 꽃이 지는 이 밤에 술을 안 마셔서야 되겠느냐고 제법 호기(浩氣)서린 말을 주고받으며 거푸 잔을 따랐다. 그날 밤, 우리는 대취하여 친구는 택시를 타고 집으로 갔고, 나는 비틀걸음으로 집에 돌아와 어떻게 잠자리에 든 줄도 모르게 잠이 들었다. 다음 날, 비록 눈은 일찍 떴으나 자리에서 일어나지 못하고 뒤척이다가 정오가 다 되어서야 밖으로 나왔다. 정신은 몽롱하고 사지에는 힘이 하나도 없었다. 어제 밤 과음한 것에 대한 후회가 밀려 왔다. 마음속으로 몇 번이고 다시는 과음하지 않겠다는 다짐을 했다. 어제보다도 바람이 더 드세게 불었고, 부는 바람으로 인해 막바지에 이른 꽃잎이 무더기로 떨어지고 있었다. 그런데 아파트 단지 내에 있는 아담한 수형을 지닌 벚꽃 한 그루는 세찬 바람에 가지가 심하게 흔들리면서도 꽃이 지지 않고 쌩쌩하게 버티고 있었다. 가로수로 서있는 오래된 벚꽃나무보다 훨씬 젊고 건강한 벚꽃이었다. 나는 그 자리에서 생각했다. 바람이 분다고 해서 모든 꽃이 다 지는 건 아니다. 그러면서 나를 향해 말했다. "너처럼 밤늦도록 술이나 마시고 다니면 언제 지는 줄 모르게 지는 꽃이 되고 말 것이다. 저 건강한 나무 좀 보라, 바람이 불어도 꽃잎을 떨구지 않잖느냐?" 문득 돌아가신 아버지 말씀이 생각났다.

뭐니 뭐니 해도 공부가 제일 힘든 일이다. 건강관리를 잘 하여 장수해야 학문적 업적을 남길 수 있는 것이지, 머리가 아무리 총명해도 단명하면 학문적 성과를 기대할 수 없다. 너는 이왕에 학문의 길로 들어섰으니 특별히 건강관리를 잘하여 나이가 들어서도 맑은 머리로 공부를 계속할 수 있도록 해라. 술은 적당히 마시면 흥취를 돋우고 시심(詩心)을 일으켜 학문에도 도움이 되지만 과음은 학자의 적이다. 오죽했으면 옛 사람들이 술을 일러 '벌성광약(伐性狂藥:본성

을 쳐내서 미치게 하는 약)'이라고 했겠느냐? 술을 조심하도록 하여라.

울음이 나왔다. 그 건강한 벚꽃 아래를 한동안 서성이다가 집으로 돌아와 애써 점심을 잘 먹고 오후에는 연구실을 향했다.

나는 아버님의 각별한 훈계로 인해 1998년부터는 술과 담배를 동시에 끊어서 2009년까지 단 한 모금의 술도 입에 대지 않은 적이 있다. 2009년부터 이제는 술을 잘 조절할 수 있겠다 싶어서 다시 한 잔씩 하게 되었는데 그날은 그렇게 또 과음을 하고 말았다. 술은 정말 조심하기가 어려운 상대이다. 그래서 더욱 경계하려고 노력한다. 그 후로도 더러 취한 적이 있으나 그날처럼 그렇게 '퍼마신 날'은 없는 것 같다. 앞으로는 더욱 술을 경계하여 아버님께 부끄럽지 않은 아들이 되어야겠다. 바람이 분다고 해서 모든 꽃이 다 지는 건 아니다. 늙어가는 나이에 과음은 건강을 해치는 최악의 적이라는 점을 다시 한 번 되새겨본다.

24) 당唐 풍도馮道 시「천도天道」 승련承聯과 전련轉聯

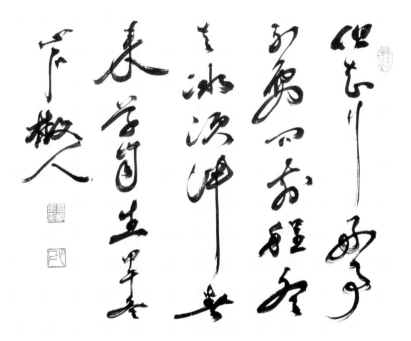

작품137 풍도(馮道) 시「천도(天道)」 65×60cm, 화선지에 먹, 2016??

단지행호사(但知行好事),　　단지 좋은 일을 행해야 한다는 것만 알 뿐이니,

막요문전정(莫要問前程).　　앞으로 무슨 일을 할 것인지는 묻지 마라.

동거빙수반(冬去冰須泮),　　겨울이 가면 얼음은 녹기 마련이고

춘래초자생(春來草自生).　　봄이 오면 풀은 절로 자라난다.

　가장 진실하고 성실한 삶의 태도를 읊은 시라고 생각한다. 입지(立志)가 중요
하다. 뜻을 세워 나아갈 방향을 정한 사람은 굳이 약삭빠르게 앞길을 계산하고

따질 이유가 없다. 진실하고 성실하게 걸어 나아가다 보면 언젠가는 목표한 성과를 얻게 된다. 겨울이 가면 얼음이 녹고, 봄이 오면 풀이 자라나듯이 말이다. 이게 천도(天道)가 행해지는 세상이다. 그런데 난세에는 사악한 무리들이 나타나 이러한 천도를 교란하곤 한다. 언뜻 보기엔 천도를 교란하면시까지 악삭빠르게 이익을 도모하는 사람이 잘 사는 것처럼 보여도 역시 천도는 무심하지 않아서 그런 사람을 그냥 놔두지 않는다. 스스로 구렁텅이에 빠지게 한다. 자멸하게 하는 것이다. 따지고 보면 인간은 누가 망하게 하는 것이 아니라, 거의 다 스스로 자멸한다. 그게 천도이다. 종교에 관계없이 그냥 천도를 믿어볼 일이다. 자연스럽게 평화와 행복이 다가올 것이다.

25) 이질李質 시 「옥대역정자玉臺驛亭子」 승련承聯

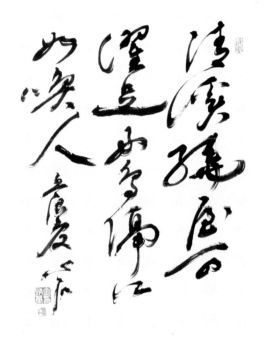

작품138 이질(李質) 시 「옥대역정자(玉臺驛亭子)」 구(句), 40×40cm, 화선지에 먹 2015

청계요옥가탁족(淸溪繞屋可濯足),　집을 감아 도는 맑은 시냇물에 발을 씻을 제,
호조격강여환인(好鳥隔江如喚人).　새는 강 건너에서 나를 부르는 듯.

　친구가 따로 없다. 한 마음이 되면 누구라도 친구이다. 사람뿐 아니라 동물도 식물도 친구가 될 수 있다. 하루라도 기심(機心:기회를 틈타 뭔가를 해보고자 하는 마음)을 버리고 자연에 묻히면 자연은 금세 그 사람을 받아들인다. 새를 잡으려 한다든지 꽃을 꺾으려 한다든지 자연에 대해 뭔가 작용을 하려고 하는 기심이 없

다는 것을 알았을 때, 자연은 사람을 받아들이는 것이다. 그렇게 되면 사람은 자연과 하나가 될 수 있다. 새가 부르면 내가 대답하고, 내가 부르면 새가 날아와 내 어깨에 앉을 것 같다는 생각으로 자연과 함께 할 수 있는 것이다. 맑은 시냇물에 발을 씻는다는 것은 혼탁한 세상에 나가지 않고 자연에 묻혀 깨끗하게 살겠다는 뜻이다. 사람이 이미 이런 생각을 하고 있으니 강 건너의 새가 나를 부를 수밖에. 자연은 자연대로 살고, 사람은 사람대로 살면서 서로 친구가 되는 것이 요즈음 불고 있는 반려동물 열풍보다 훨씬 낫다는 생각을 한다. 나만의 편협한 생각일까?

26) 자작구自作句

작품139 자작구(自作句) 34×135cm,
화선지에 먹, 2016

계상옥수수석류(溪上玉水漱石流),
시내의 옥과 같은 물은 돌을 양치하며 흐르고
송간미풍사월래(松間微風篩月來).
소나무 사이의 미풍은 달빛을 체질하며 불어
오네.

　나는 고운 달빛마저도 체로 걸러서 더 곱게
받아들이고 싶다는 생각을 한다. 내가 장차 짓
고자 하는 정자 이름을 '사월정(篩月亭)'이라
고 명명한 이유가 바로 여기에 있다.(이 책 242
쪽 작품 87부분 참조) 내가 지은 사월정 곁에 작
은 시내가 흘렀으면 좋겠다는 생각으로 이 구
절을 지었다. 벌써 20여 년 전의 일인데 아직
도 정자를 지을 길은 요원하기만 하다. 안 지어
도 괜찮다. 이미 내 마음 안에 '사월정(篩月亭)'
이 자리하고 있으니 내가 달을 바라보는 곳이
라면 어디라도 다 사월정이다.

27) 자작구自作句

족임천산청기출(足臨千山淸氣出),

발이 온 산을 내려다볼 수 있는 곳에 이르니

맑은 기운이 일고

흉납사해묘시래(胸納四海妙詩來).

가슴이 온 바다를 맞아들이니 오묘한 시가 떠

오르네.

작품140 자작구(自作句)
25×120cm×2폭, 무늬화선지에 먹, 2006

14년 전쯤일까? 경남 남해의 금산(錦山)에 올랐을 때 발아래로 각양각색 기기묘묘한 바위를 굽어보고, 또 멀리 바다를 바라보면서 지은 구절로 기억한다. 아니면, 중국 여행길에 어디에선가 본 주련 구절을 내가 지은 것으로 착각하고 있는지도 모르겠다. 지금 기억으로는 발아래로 굽어보이는 산에서는 사람을 청량하게 하는 기운이 샘솟는 것을 느꼈고, 멀리 바다를 바라보자니 뭔가를 읊조려 보고 싶다는 생각이 들어서 지은 구절로 생각된다. 여행에서 이 구절을 얻은 후, 집에 돌아와 종이를 뒤지다 보니 마침 대만산 무늬가 있는 대련지(對聯紙)가 눈에 띄어 이 작품을 휘호하였다. 종이가 목면섬유를 가미한 '면지(棉紙)'라서 특별히 먹을 잘 흡수하여 다른 종이에 썼을 때와 다른 효과를 냄으로써 의외로 곱게 써진 작품이다. 평소의 내 글씨와는 약간 다른 풍모이지만 나름대로 흥취가 있는 작품이라고 생각한다.

28) 태상은자太上隱者 시

우래송수하(偶來松樹下),

우연히 소나무 아래에 와서

고침석두면(高枕石頭眠),

돌베개 높이 베고 잠이 들었네.

산중무력일(山中無曆日),

산중엔 책력도 없으니

한진불지년(寒盡不知年),

추위가 다해도 해가는 줄 모르네.

　지금 내가 구사하고 있는 행초서 풍이 자리를 잡을 즈음에 쓴 작품이다. 내 행초서 서풍에 하나의 전기를 마련한 시험작이라고 생각하여 오래된 작품이지만 이 작품집에 수록하였다. 붓의 8면을 사용해야한다는 원리와 청나라 후기의 서예가인 이병수(李秉綬)가 말한 "서여가주불의첨(書如佳酒不宜甛)" 즉 "글씨는 좋은 술과 같아서 응당 달지 않아야 한다."라는 말의 의미를 행초서에 적용해 보려는 생각을 하던 어느 날 우연히 붓을 들어 일필휘지한 작품이다. 다소 방만한 점이 있고 필력도 당차지 못한 면이 있지만 내게 큰 깨달음을 준 작품이라서 오래도록 간직하고자 한다.

작품141 태상은자(太上隱者) 시,
34×135cm, 화선지에 먹, 2012

29) 아암兒菴 혜장惠藏 스님 구句

작품142 아암(兒菴) 혜장(惠藏) 스님 구(句), 135×34cm, 화선지에 먹, 2013

광가매향수중발(狂歌每向愁中發)　미친 듯이 부르는 노래는 수심 속에서 터져
　　　　　　　　　　　　　　　　나오고
청루다인취시령(淸淚多因醉時零)　맑은 눈물은 취했을 때 뚝뚝 떨어지곤 하지.

　이 구절은 아마도 내가 붓을 들었을 때 즉흥으로 쓴 구절 중에 가장 많이 쓴 구
절일 것이다. 억울함으로 인하여 분노가 치밀거나 밀려드는 고독감에 마음이 허
전할 때 그냥 붓을 들면 으레 썼던 구절이 이 구절이다. 이 구절을 가장 많이 쓴
시기는 2012년에 아버지께서 선서(仙逝)하신 후, 아내와 아이들은 전주에 있고
나만 출퇴근하며 부안의 고향집에서 어머니를 모시고 살 때의 2년과 그 후 어머
니께서 돌아가신 그해로부터 1년 여 시간이다. 내 마음은 한결같건만 주변으로부
터 불필요한 오해와 시기와 심지어는 모략을 당하고 있다는 생각이 들던 세월이
었다. 고향집에서 출퇴근하느라 아무래도 내가 그동안 해오던 학문 활동과 사회
활동이 다소 주춤하던 시기였다. 주춤하는 틈을 이용하여 나를 넘어뜨려 보려고
숨어서 덤비는 사람이 있다는 사실을 감지했을 때 많이 슬펐다. 답답했지만 싸우
기는 싫었다. 어머니께서 곤히 잠드신 깊은 밤에 홀로 깨어서 글씨를 썼다. 붓을

들었다 하면 우선 이 구절부터 썼다. 몇 번이고 반복하여 썼다. 가로로 써보기도 하고 세로로 써보기도 했다. 그러다가 마당에 나가 걸어보기도 하고 노래를 부르기도 했다. 마당이 넓어서 웬만해서는 이웃집까지 노래 소리가 들리지는 않을 것이라는 생각을 하면서도 목청껏 부르지는 못하고 흥얼흥얼 노래를 불렀다. 이 때 가장 많이 부른 노래가 김소월 시, 정세문 작곡의 「옛 이야기」라는 노래이다. 젊은 시절, 대만으로 유학을 떠나기 직전 몇 해 동안 생활이 매우 힘들 때 라디오에서 우연히 바리톤 이훈이 부르는 이 노래 「옛 이야기」를 듣고서 마음이 끌려 그 후로 무척 많이 부른 노래였는데 한동안 잊었다가 이 시기에 다시 부르게 된 것이다.

고요하고 어두운 밤이 오며는/ 어스레한 등불에 밤이 오며는/ 외로움에 아픔에 나만 혼자서/ 하염없는 눈물을 흘렸습니다.
제 한 몸도 예전엔 눈물 모르고/ 자그마한 세상을 품에 숨기고/ 그때는 지난날의 옛 이야기도/ 아무 설움 모르고 외웠습니다.

이런 생활을 하고 있을 때, 지금은 고인이 된 학정 이돈흥 선생이 나의 부안 고향집을 다녀간 적이 있다. 학정 선생과 함께 꾸려나가던 국제서예가협회 임원회의가 서울에서 열렸는데 진즉에 내가 행사계획을 수립해 놓은 게 있었기 때문에 회의에 참석하지 않으면 안 될 상황이어서 부득이 상경하였다. 서둘러 회의를 마치고 고속버스를 타려고 했더니 학정 선생이 말했다. "내가 광주에서 올라오면서 중허(홍동의) 차를 타고 왔으니 그 차로 함께 갑시다." 내가 말했다. "중간에 고속도로에서 내려서 부안까지 들어갔다가 가시려면 시간이 훨씬 많이 걸릴 텐데요…" 다시 학정 선생이 말했다. "괜찮아요, 부안에서 노모를 모시고 사신다니 어머님도 뵐 겸 내가 한 번 들렀다가 가리다." 이렇게 해서 그날 밤 11시가 다될 무렵에 학정 선생과 중허 형이 우리 집에 오게 되었다. 집에 도착했을 때 어머니는 많이 늦은 시간임에도 재봉틀 앞에서 바느질을 하고 계셨다. 특별히 해야 할 바느질감이 있어서가 아니라 심심하고 무료할 때면 나와 아내가 번갈아 가며 떠다 드린 색 모시 베를 잘라 조각보도 만들고, 하얀 천으로는 내 바지와 저고리도 만

들곤 하셨는데 그날도 그런 바느질을 하고 계셨다. 귀가 어두우셨던 어머니는 내가 도착한 줄도 모르고 재봉틀을 움직이고 계셨다. 그 모습을 보는 순간 왜 갑자기 그렇게 눈물이 나는지 한참을 방에 들어가지 못하고 마루에 서서 어머니의 바느질 하시는 모습을 지켜본 후에야 인기척을 하며 어머니께 돌아왔음을 보고 했다. 밤늦게 찾아온 손님 학정 선생과 중허 형을 보시더니 어머니는 깜짝 놀라셨다. 학정 선생은 어머니께 큰 절을 올렸다. 미안하기도 하고 고맙기도 했다. 인사를 받으신 어머니는 주방으로 들어가 뭔가를 챙기시려고 하셨다. 한 평생 유가의 '접빈(接賓)'이 몸에 밴 어머니의 모습이었다. 그날 밤, 학정 선생은 김치 안주에다 마침 집에 남아있던 가양주 석 잔을 마시고 광주를 향해 떠났다. 떠나면서 전라남도 특유의 정감이 넘치는 말투로 "연세 많으신 부모님을 모시는 일이 쉬운 일이 아닌디 고생 좀 하시것소. 그래도 그게 복 받는 일이니 애쓰시오."라는 말을 여러 차례 반복하였다. 그 후, 학정 선생은 밤에 가끔 전화를 걸어 예의 그 정감 넘치는 어투로 "잘 지내시오? 어머님 모시느라 고생이 많으시것소."라는 인사로 시작하여 이런저런 이야기를 나누다가 전화를 끊을 때면 또 다시 "연세 많으신 어른 모시고 사는 일이 쉬운 일이 아닌디… 애쓰시오."라는 인사를 한다. 학정 선생의 이런 전화를 받을 때면 나는 큰 위안을 받곤 하였다. 친형과 같은 정감을 느끼곤 하였다. 그런 학정 선생의 모습과 목소리를 나는 아직도 잊지 못한다. 그래서 그런지 지난 1월, 학정 선생의 영전에 섰을 때 한바탕 울음이 터져 나왔다.

학정 선생과 통화를 마치고 나면 큰 위로를 받았음에도 한편으로는 왠지 허전함이 밀려온다. 이때에도 나는 아암 혜장 스님의 이 구절을 썼다. 아암 혜장스님(1772~1811)은 전남 해남 두륜산의 대둔사(大芚寺:大興寺)에 들어가 승려가 되었다. 불도뿐 아니라 유가의 경전에도 박통하여 다산 정약용 선생과 교유가 깊었다. 39세로 요절하자 다산이 슬퍼하며 묘갈명을 지었다. 『아암집(兒菴集)』이 전하고 있어서 그의 시문을 살펴 볼 수 있다. 불우하게 요절한 천재라고 생각한다. 창암 이삼만에 근접할 정도로 글씨도 잘 썼던 아암 스님의 삶이 궁금하다. 스님은 무슨 사연이 있어서 "미친 듯이 부르는 노래는 수심 속에서 터져 나오고, 맑은 눈물은 취했을 때 뚝뚝 떨어지곤 한다네."라는 시를 지었을까? 왜 그런 수심과 외로움 속에서 살다가 39세에 요절했을까? 나는 스님에 대해 연구해볼 양으로 스님이

남긴 시집도 구하고 스님의 필적도 복사본일망정 여러 종 수집하여 간직하고 있다. 언젠가는 스님에 대해 꼭 연구해 볼 것이다. 나는 아암 스님의 이 한 구절로 인하여 분노도 수심도 아암 스님과 함께 녹이며 많은 위안을 받았다. 이 구절은 내가 오유할 수 있는 큰 소재였다. 그리고 나에게 많은 평화를 안겨준 구절이다. 앞으로도 자주 이 구절을 쓸 것 같다.

30) 한운야학하천불비閒雲野鶴何天不飛

한운야학(閒雲野鶴),

한가한 구름, 자연 속에 사는 학이

하천불비(何天不飛).

어느 하늘엔들 날아가지 못할까?

　어느 날, TV 화면에 나온 어떤 유명인사의 서재에
걸려 있던 서예작품에 쓰인 구절이다. '한운야학(閒雲
野鶴)'이야 많이 쓰는 말이지만 '하천불비(何天不飛)'
까지 이어진 구절은 누구의 어떤 문장에 나오는 구절
인지 아직 확인하지 못했다. 퇴임하는 나에게 잘 어울
리는 말이라는 생각이 들어서 최근에 써본 작품이다.
퇴임 후에 자그마한 연구실이라도 마련하게 되면 벽
에 걸어두고 싶은 작품이다.

작품143 한운야학하천불비(閒雲野鶴何天不飛),
35×200cm, 한지에 먹, 2020

31) 당唐 이상은李商隱 시 「등락유원登樂游原」 구句

작품144 이상은(李商隱) 시 「등락유원(登樂游原)」 구, 73×122cm, 2019

석양무한호(夕陽無限好),　　석양은 한없이 좋기만 한데

지시근황혼(只是近黃昏).　　다만 황혼이 가깝다는 것!

이 시의 앞 두 구절은 다음과 같다.

향만의부적(向晚意不適), 해질 무렵, 마음이 편치 못하여

구거등고원(驅車登古原). 수레 몰아 옛 언덕(낙유원) 올랐네.

　시인은 해질녘이 가까워지는 오후에 왠지 마음이 편치 못하여 마차를 몰고 낙유원(樂游原)에 올랐다. 그때 펼쳐진 석양의 모습이 무척 아름다웠나 보다. 잠시 석양의 아름다움에 도취되어 있던 시인은 금세 황혼이 다가올 것이라는 생각을 하며 아쉬워한다.

　이 시를 제대로 이해하기 위해서는 석양과 황혼의 차이를 알아야 한다. 석양은 하늘에 아직 태양이 떠 있을 때 즉 오후 4시쯤으로부터 해가 지평선을 넘을 때까지를 이르는 말이다. 황혼은 태양은 이미 져버리고 하늘에 노랗거나 붉은 노을만 깔려 있을 때를 말한다. 대만 유학시절의 어느 늦가을, 지도교수님이신 왕중(汪中) 스승님께서 나를 데리고 스승님의 스승님이신 대정농(臺靜農) 교수님을 찾아 뵈러 갈 때 스승님과 나는 석양을 바라보며 걷고 있었다. 대만은 아열대 지방이기 때문에 우리나라와 같은 소슬한 가을 기운은 느낄 수 없었지만 그날은 유난히 바람이 청량하였다. 이때 왕중 스승님께서는 문득 이 시를 읊조리시면서 석양과 황혼의 차이를 다음과 같이 설명해주셨다.

　시인은 낙유원에서 보고 느낀 석양에 대해 읊었지만 석양은 꼭 낙유원의 석양만 아름다운 게 아니다. 도서관의 석양, 사무실의 석양, 작업장의 석양 등 모든 석양이 다 아름답다. 왜냐하면 하루 중 가장 열심히 일할 때이기 때문이다. 아침부터 해 오던 일의 결과가 나타날 즈음이 석양이기 때문에 사람들은 이때에 하루를 잘 마무리하기 위해서 가장 열심히 일한다. 그래서 석양은 아름다운 것이다. 인생도 마찬가지다. 50~60대가 석양에 해당한다. 열정을 바쳐서 해오던 일을 마무리함으로써 달콤한 수확을 할 때이기 때문에 일생 중 가장 아름다운 시기라고 할 수 있다. 그래서 석양은 누구에게나 아름다운 것이다. 다만 아쉬운 것은 이 석양이 지나고 나면 바로 황혼이라는 점이다.

　나는 그날 스승님을 모시고 석양 길을 걸었던 일도 잊지 못하고, 그때 스승님

으로부터 들었던 이 설명도 잊지 못한다. 그리고 대정농 교수님의 댁에 들어섰을 때 서쪽으로 난 작은 창문으로 비치던 황혼이 지기 시작하는 하늘빛도 잊지 못한다. 그리고 그런 황혼 빛을 받으며 스승님과 스승님의 스승님이 나누시던 격조 높은 문학이야기와 서예이야기는 더욱 잊지 못한다. 그런 두 분 스승님을 뵈면서 나도 장차 꼭 저 두 분을 닮은 고격(高格)의 학자가 되어야겠다는 결심을 했던 일을 아직도 생생히 기억하고 있다. 그런데 내 나이가 벌써 그때 내 스승님의 나이보다 많아졌다. "석양은 한없이 좋기만 한데, 다만 황혼이 가깝다는 것!" 지금도 이 구절을 읊조리다보면 한편으로는 아직도 일을 더 열심히 하고 싶다는 열정을 느끼면서도 다른 한편으로는 아련한 아쉬움과 슬픔도 느끼곤 한다. 함성 뒤의 고독이라고나 할까? 나를 이토록 열정에 들게도 했다가 슬픔에 잠기게도 하는 이 구절은 오래도록 인구에 회자할 명구(名句)임에 틀림없다.

10년도 훨씬 이전, 학술회의 참석 차 타이베이에 갔을 때 대만의 친구들과 함께 들렀던 어느 전통 찻집에는 마침 서쪽으로 난 창문을 통해 석양이 비치고 있었다. 그리고 그 창문 앞에는 누구라도 휘호할 수 있도록 서탁(書桌)이 마련되어 있었다. 나는 붓을 들어 이 구절을 써봤다. 글씨 안에 아련한 추억과 함께 왕중 스승님을 모시고 걷던 당시의 회포를 담았다. 그런대로 괜찮은 작품이 나왔다. 대만의 서예가들과 교류하는 필회(筆會)에 대비해 가지고 갔던 인장을 꺼내 낙관도 하였다. 그로부터 2년 후, 다시 대만에 갔을 때 그 찻집에 들렀더니 그때 휘호했던 그 글씨가 깔끔하게 표구되어 걸려 있었고 주인은 나를 무척 반갑게 맞아주었다. 그로부터 다시 수년이 흐른 지금도 그 찻집에는 서쪽으로 난 창문이 그대로 있고 그 작품도 여전히 걸려 있는지 모르겠다. 내가 겪었던 많은 것들도 이제는 석양을 지나 황혼을 향해 다가가는 것 같다. 지시근황혼(只是近黃昏)! 아쉬울 손, 다만 황혼이 가깝다는 것!

32) 박지원朴趾源 선생 「원사原士」 구句

작품145 박지원(朴趾源) 선생 「원사(原士)」 구(句), 70×140cm, 한지에 먹, 2019

일사독서(一士讀書),　　한 선비가 독서하면

택급사해(澤及四海),　　독서로부터 얻은 지혜의 혜택이 온 세상에 미치고

공수만년(功垂萬年).　　독서로 얻은 능력으로 쌓은 공적이 만세에 이어진다.

역왈(易曰):『역경』에는

"현룡재전(見龍在田), "물속에 숨어 있던 용이 땅 위에 나타나면

천하문명(天下聞名)" 천하가 문명화한다."는 말이 있으니 이를 이름이다.

나는 연암(燕巖) 박지원(朴趾源) 선생의 이글을 떠올릴 때마다 자칭 '선비'로서 자부심도 느끼고 또 책임감도 무겁게 느낀다. 선비의 한 생각과 말이 세상을 바꿔놓을 수 있다는 생각 때문이다. 대부분의 사람들이 정치가가 세상을 바꾸는 것으로 생각하고 있지만, 실지로 세상을 바꾸는 것은 정치가보다는 학자이다. 비록 공산주의가 붕괴되었다고는 하지만 아직도 우리는 애덤 스미스(Adam Smith 1723~1790)의『국부론』과 칼 마르크스 (Karl Heinrich Marx 1818~1883)의『자본론』이 갈라놓은 이념과 경제체재 속에서 살고 있지 않은가! 학자의 영향력은 이처럼 큰 것이다. 사마천은 "천 사람이 옳다고 떠드는 말이 한 선비가 하는 바른 말만 못하다(千人之諾諾不如一士之諤諤)."(『사기』「상앙전」)고 하였다. 천 사람이 휩쓸려 외치는 말은 자칫 눈앞의 이익과 편리에만 치우치게 되어 결국 '올바름'을 잃고 '중우(衆愚)'에 빠질 수 있음을 경계한 말이다.

민주주의에서 대중의 뜻은 무엇보다도 중요하지만 자칫 '중우(衆愚)'에 빠질 위험성이 항상 도사리고 있음을 경계해야 한다. 그러므로 때로는 비록 대중의 뜻에 반하는 일이라고 할지라도 그것이 옳은 길이라고 주장하는 학자가 있다면 정치 지도자는 그 학자의 말을 토대로 대중을 설득하고 대중을 계도해야 할 필요가 있다. 대중은 목전의 이익에 밝지만 학자는 보다 먼 미래의 더 큰 이익과 보다 바른 길에 밝기 때문이다. 곧고 바른 말을 하는 진정한 선비가 있고, 그런 선비의 말이 존중되는 사회라야 건전한 발전을 할 수 있다. 학자의 바른 말을 알아보고 새겨듣는 시민이 진정한 민주시민일 것이다.

33) 이백李白 「자야오가子夜吳歌·추가秋歌」

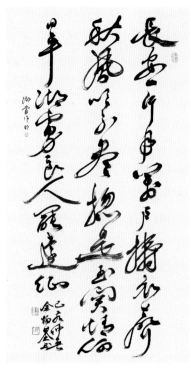

장안일편월(長安一片月),

장안엔 조각달 하나

만호도의성(萬戶擣衣聲).

집집마다 다듬이 소리.

추풍취부진(秋風吹不盡),

가을바람 그치지 않을 때면

총시옥관정(總是玉關情).

온통 옥문관(玉門關)으로 향하는 정.

하일평호로(何日平胡虜),

어느 날에야 오랑캐를 평정하고

양인파원정(良人罷遠征).

내 사랑, 먼 원정길 끝내려는가?

작품146 이백(李白) 「자야오가·추가(子夜吳歌·秋歌)」 70×135, 화선지에 먹, 2019

「자야가(子夜歌)」, 「자아오가(子夜吳歌)」, 「자야사시가(子夜四時歌)」 등의 시 제목은 고대 중국의 민가 제목이다. 다 '자야'라는 여인의 이름을 빌어 붙인 제목들이므로 한글로 번역하자면 '자야의 노래'라고 하는 것이 가장 좋을 것 같다. 마치 우리나라 옛 시가인 「공무도하가(公無渡河歌:임아! 그 강을 건너지 마소)」를 곽리자고(霍里子高)의 아내 '여옥(麗玉)'이 불렀기 때문에 '여옥의 노래'라고 칭하다보니 지금도 그런 제목의 유행가가 있는 것과 같은 경우이다.

이백은 고대의 민가인 「자야가」를 이백의 시대에 맞게 응용하여 변방을 지키러간 임을 그리는 여인의 심정을 담은 시로 재탄생시켰다. 소슬한 가을 풍경과

임을 기다리는 여인의 애타는 심정을 잘 조화시킨 시로서 이백의 대표작 중의 하나이다. 그런데 우리나라에서는 근대의 시인 백석(白石)으로 인해서 '자야(子夜)'라는 이름이 세상에 더 알려지게 되었다.

자야는 백석시인이 함경남도 함흥 영생여고보 영어교사로 재직할 당시에 만난 여인이다. 광산사업 실패로 망한 집안의 딸로서 권번 출신의 기생이었고 본래의 성명은 김영한, 처음 기명(妓名)은 진향(眞香)이었다고 한다. 총명했던 진향은 주변 사람들의 도움으로 나중에 일본 유학까지 다녀오고 문학잡지에 수필을 발표하여 '문학기생'으로 이름이 났다. 시인 백석과의 운명적인 만남은 진향이 함흥 권번 소속으로 함흥에서 가장 큰 요릿집인 함흥관에 나갔던 첫날이었다고 한다. 당시 백석은 21세, 진향은 25세. 백석은 첫 만남에서 자야의 손을 잡고서 "오늘부터 당신은 나의 영원한 아내야. 죽기 전엔 우리 사이에 이별은 없습니다."라고 말했다고 한다. 이후, 두 사람의 사랑은 걷잡을 수 없이 불타올랐다.

하루는 진향이 함흥시내 서점에서 바로 이백의 이 시 '자야사시가(子夜四時歌)'의 다른 명칭인 『자야오가(子夜吳歌)』 책 제목으로 삼은 당시(唐詩) 선집을 사가지고 와서 백석에게 보였다. 이 시집을 읽던 백석이 그날로 진향의 이름을 '자야'로 바꾸자는 제안을 했고 진향은 흔쾌히 그 제안을 받아들여 그날부터 '자야'가 되었다.

1937년, 백석은 부모의 독촉으로 억지 결혼을 했으나 다시 자야에게로 돌아와 버렸다. 백석은 자야에게 만주로 함께 가서 자유롭게 살자고 했으나, 자야는 고민 끝에 받아들이지 않고 함흥에서 서울로 떠났다. 백석은 곧 서울로 자야를 찾아와 하룻밤을 지낸 뒤 편지 봉투 하나를 남기고 떠났다. 그 편지 봉투에는 백석이 친필로 쓴 '나와 나타샤와 흰 당나귀'라는 시가 들어있었다.

가난한 내가/ 아름다운 나타샤를 사랑해서/ 오늘밤은 푹푹 눈이 나린다// 나타샤를 사랑은 하고/ 눈은 푹푹 날리고/ 나는 혼자 쓸쓸히 앉아 소주(燒酒)를 마신다/ 소주를 마시며 생각한다/ 나타샤와 나는/ 눈이 푹푹 쌓이는 밤 흰 당나귀를 타고/ 산골로 가자 출출이 우는 깊은 산골로 가 마가리(오두막)에 살자// 눈은 푹푹 나리고/ 나는 나타샤를 생각하고/ 나타샤가 아니 올 리 없다/

언제 벌써 내 속에 고조곤히(고요히) 와 이야기 한다/ 산골로 가는 것은 세상 한테 지는 것이 아니다/ 세상 같은 건 더러워 버리는 것이다// 눈은 푹푹 나리고/ 아름다운 나타샤는 나를 사랑하고/ 어데서 흰 당나귀도 오늘밤이 좋아서 응앙응앙 울을 것이다

서울에 남은 자야는 광복 후 남과 북으로 분단되면서 백석과는 영영 이별하게 되었다. 백석과의 이루어지지 못한 사랑을 항상 마음에 담아둔 채 홀로 살며 성북동 기슭에 '대원각'이라는 요정을 차려 크게 성공했다. 해마다 백석의 생일인 7월 1일이면 종일 식사를 하지 않으면서 그를 기렸다고 한다. 그러던 중, 법정 스님의 저서 『무소유』를 읽고 감명을 받아, 1987년 법정 스님에게 요정 터 7,000여 평과 40여 채의 건물을 시주하며 절을 세워달라고 간청하였다. 당시 시가로 1,000억 원이 넘는 액수였다고 한다. 법정 스님은 처음엔 사양하였으나 결국 1995년에 이를 받아들여 대한불교 조계종 송광사의 말사로 등록하여 길상사(吉祥寺)를 세웠고, 이때 자야는 길상화(吉祥華)라는 법명을 받았다. 1999년에 자야 김영한은 세상을 떴고 시신은 화장하여 절터에 뿌려졌다. 지금 절 안에 무덤은 없고 그녀를 기리는 공덕비만 세워져 있다. 2010년, 법정 스님도 여기서 입적했다.

평생 백석 시인에 대한 그리움을 안고 사는 자야 김영한을 향해 누군가가 "언제 백석 생각이 가장 많이 나느냐?"고 묻자 "사랑하는 사람을 생각하는데 때가 어디 있느냐?"라고 반문했다고 한다. 그리고 대원각을 시주할 당시, 자야 김영한은 "내게 있어서 1,000억 원이란 돈은 그 사람(백석)의 시 한 줄만도 못하다."라고 말하여 또 한 번 세상 사람들을 감동하게 하였다.

백석 시인과 자야의 사랑, 그리고 대원각에 얽힌 사연을 알게 된 다음부터 나는 이백의 이 시를 서예작품으로 쓸 때면 먼 옛날 중국의 여인 자야가 아니라, 우리나라의 여인 자야 김영한을 생각하게 되었다. 이 작품 또한 김영한의 그 아름다운 사랑을 기리며 나만의 오유로 얻은 작품이다.

34) 임제林悌 선생 시 「류별성이현留別成而顯: 성이현과 헤어지며」

작품147 임제(林悌) 선생 시 「류별성이현(留別成而顯)」 45×105cm, 2015

출언세위광(出言世爲狂),

말을 하면 미쳤다고들 하고

함구세운치(緘口世云癡).

입을 다물면 바보라고 하네.

소이도두거(所以掉頭去),

그래서 절레절레 고개 저으며 떠나지만

기무지자지(豈無知者知).

아는 이는 아는 일이 어찌 없으랴!(아는 이는 다 알리라)

조선 중기의 문장가이자 호연지기가 넘치던 대장부로 유명한 백호(白湖) 임제(林悌) 선생은 임종 때 자손들에게 다음과 같은 말을 남겼다.

중국의 주변에 있는 네 오랑캐와 여덟 미개 민족도 다 황제를 칭했는데 유독 조선만 스스로 중국 속으로 들어가 중국을 주인으로 섬기고 있으니 내가 살아본들 무엇을 할 수 있겠으며 내가 죽은들 또 무슨 일이 있겠느냐? 울지 마라!(四夷八蠻 皆呼稱帝, 唯獨朝鮮, 入主中國, 我生何爲, 我死何爲? 勿哭!)

중국이 오랑캐라고 부르며 야만시했던 주변의 이민족인 선비족, 거란족, 여진족 등은 다 황제를 칭한 적이 있다. 선비족이 세운 북위제국이 그렇고, 당항족(黨項族)이 세운 서하제국, 거란족의 요나라, 몽골족의 원나라, 여진족의 금나라와 청나라가 다 황제를 칭했다. 이처럼 중국 주변의 이민족들도 다 한 번쯤은 스스

로 일어나서 황제를 자칭하는 제국을 세웠는데 그런 일을 한 번도 해본 적이 없이 중국을 주인으로 섬기기만 해온 우리 역사의 사대성(事大性)을 임백호 선생은 통렬하게 비판하여 한탄한 것이다.

그런 임백호 선생이었기 때문에 선생은 당시의 씩어빠진 관료 사회에 적응할수 없었다. 호기롭게 바른 말을 하면 세상물정을 전혀 모르고 하는 미친 소리라며 손가락질을 하고, 썩은 관료들과 싸우자니 싸움을 어디서부터 시작하여 어디에서 멈춰야할지 가늠조차 할 수 없는 싸움이 될 것 같아 차라리 입을 다물고 있으면 완전히 바보 취급을 하려 들고… 임백호 선생은 이런 세상이 싫었다. 그래서 "아는 사람은 알 것"이라는 말을 남기고 고개를 절레절레 흔들며 관직을 떠나 은거해 버렸다.

지금, 21세기를 사는 우리는 과연 임제 선생의 이런 한탄으로부터 자유로울까? 별의별 사람들이 다 나서서 큰소리를 치는데 그게 다 중상과 모략에 가까운 말이고, 언론도 과장과 편파보도가 많아서 믿을 수 없는데다가 사회지도층이 오히려 더 앞장서서 자기편의 이익을 챙기기에 급급하고… 바른 생각과 바른 말은 아예 발을 붙일 곳이 없다. 검찰, 종교, 언론, 심지어는 대학에서도 정직과 양심이라는 기준이 오히려 조롱을 당하고 있으니 누구를 붙잡고 바른 말을 할 수 있겠는가! 임백호 선생처럼 "아는 자는 알 것"이라며 못 본 채 눈을 감아버리고 입을 다물어 버리자니 완전히 거짓이 주인 노릇을 하려고 날뛰는 꼴이 너무나 한심하여 그리 할 수도 없다. 그런가 하면 아직도 외세에 시달리고 있는 우리, 그리고 외세에 아부하려 하는 또 다른 '우리'들이 공존하는 이 시대에 우리는 임백호 선생의 "물곡(勿哭:울지 마라)!"이라는 말 앞에서 당당할 수 있을까? 답답한 세상이다. 붓을 휘둘러 임백호 선생의 이 시나 쓰고 있는 이 상황을 '오유'라고 하자니 내가 너무 초라하고 부끄럽다.

35) 서산대사 구句

작품148 서산대사 구(句), 52×95cm, 한지에 먹, 2019

산자무심벽(山自無心碧)
산은 스스로 무심히 푸르다.

 조선시대 명승 서산대사 시(詩)의 한 구절이다. 전시(全詩)는 다음과 같다.

산자무심벽(山自無心碧),
산은 스스로 무심히 푸르고
운자무심백(雲自無心白).
구름도 스스로 무심히 희도다.
기중일상인(其中一上人),
그 가운데 한 상인(스님)이 있으니
역시무심객(亦是無心客).
그 또한 무심한 나그네로세.

 산은 의도적으로 푸르게 되려고 노력하지 않아도 때가 되면 스스로 푸르러진다. 구름도 제 스스로 그렇게 희다. 인생의 경지도 마찬가지라고 생각한다. 애써 이루려고 하면 오히려 멀어지고 자연스럽게 때를 기다리다보면 온 줄도 모르게 내 곁에 와 있는 게 바로 인생의 경지이다. 사랑과 행복도 그렇게 와야 하고 깨달음도 그렇게 와야 하며 예술적 경지도 그렇게 다가와야 한다. 그렇게 자연스럽게 다가온 것이라야 값진 것이다.

36) 이검양덕以儉養德

– 검박함으로써 덕을 기르자.

작품149 이검양덕(以儉養德) 109×35cm, 한지에 먹, 2015

　이 구절은 나의 종외조부이자 스승이신 강암 송성용 선생께서 즐겨 휘호하시던 구절이다. 선생께서는 "내가 근검하고 소박하게 삶으로써 재물을 아끼고 모아서 그것을 남에게 줄 수 있을 때 덕이 배양되는 것이다. 내 입과 내 몸을 호사하기 위해 다 써버리고 나면 남에게 줄 것이 없으니 어떻게 덕이 배양되겠느냐?"라고 말씀하시면서 이 구절을 자주 휘호하곤 하셨다. 나는 선생의 그런 인생관을 존경하며 나 또한 그런 삶을 살려고 노력한다. 꼿꼿한 선비 정신을 표현해 보고자 가능한 한 붓을 곧추세워 강인한 필획을 구사하고자 하였으나 뜻한 대로 써지지 않았다.

37) 날마다 좋은 날日日是好日

작품150-1,2 일일시호일(日日是好日), 34×50cm, 한지에 먹과 물감, 2015

바탕에 파란 색으로 쓴 글은 다음과 같다.

춘유백화추유월(春有百花秋有月),	봄에는 온갖 꽃, 가을에는 밝은 달,
하유량풍동유설(夏有凉風冬有雪).	여름에는 서늘한 바람, 겨울에는 눈이 내리네.
약무한사괘심두(若無閑事掛心頭),	만약 마음에 부질없는 생각만 걸어두지 않는다면
변시인간호시절(便是人間好時節).	그게 바로 인간세상의 좋은 시절이리라.

중국 송나라 때의 승려인 무문(無門) 혜개선사(慧開禪師)의 시로 알려져 있다. 통쾌한 시이다. 한 바탕 붓을 휘둘러 오유할 만 한 시이다. 마음에 쓸데없는 생각만 담아두지 않는다면 어느 날인들 좋은날이 아니겠는가! '날마다 좋은 날'을 맞

이하기 위해서는 마음 안에 쓰레기 같은 쓸데없는 생각을 '분리배출'하려 하지 말고 그냥 통째로 비워버려야 한다. 한글과 한문을 함께 쓰기 위해 바탕에 청색 물감으로 혜개선사의 시를 쓰고 마르기를 기다려 그 위에 '날마다 좋은 날'과 '일 일시호일(日日是好日)'을 썼다. 2009년 12월 북경대하 100주년 기념관 초대전에 출품하였더니 중국의 서예가들이 의외로 관심을 보이며 좋아했다. 한글과 한문 의 조형이 참 잘 어울린다며 한글을 배우고 싶다는 말도 하였다. 한글 서예와 한 문 서예의 조화, 이것은 우리 서예계가 해결해야 할 중요한 과제이다. 누구에게 나 날마다 좋은 날이 되기를 바라는 마음으로 이 작품을 이용하여 벽시계도 제작 해 봤다. 반응이 좋았다. 서예와 생활의 접합, 이 또한 우리 서예계가 관심을 가 져야 할 중요한 화두이다.

38) 붕정만리鵬程萬里

작품151 붕정만리(鵬程萬里), 50×75cm, 화선지에 먹, 2019

붕정만리(鵬程萬里)

붕새가 만 리 길을 날아가듯 원대한 꿈을 가지고 미래를 개척하길.

『장자』「소요유」편에는 다음과 같은 고사가 나온다.

북쪽 바다에 물고기가 있으니 그 이름을 곤(鯤)이라 한다. 곤의 크기가 몇 천

리인지는 알지 못한다. 그것이 변하여 새가 되는데 그 이름을 붕(鵬)이라 한다. 이 새의 크기 또한 몇 천리인지 알지 못한다. 이 새가 한번 힘을 써서 날면 그 날개가 마치 하늘 전체를 뒤덮는 구름과 같고 바다를 뒤집을 만큼 큰바람이 일면서 그 바람을 타고 북쪽 바다 끝에서 남쪽 바다 끝까지 날아갈 수 있다 붕새가 남쪽 바다로 날아갈 때는 물결치는 것이 3천리이다. 회오리바람을 타고 9만 리나 올라간 붕새는 6개월 동안이나 계속 난 다음에 비로소 날개를 쉰다.

이 고사에 대한 현대적 해석은 분분하다. 철학적 해석뿐만 아니라, 물리학적인 해석을 내놓는 사람도 있고, 기상학적인 해석을 하는 사람도 있다. '붕정만리(鵬程萬里)'는 붕새처럼 장대한 길을 가라는 축원의 말이다. 이 구절을 휘호하면서 나도 아직 붕정만리의 꿈을 접지 않고 있음을 확인하고, 후학들 또한 붕정만리의 꿈을 갖기를 축원한다면 이보다 신선한 오유는 없을 것이다.

작품의 아래 부분에 쓴 한시는 중국 당나라 사람 배적(裵迪, 716~?)의 「송최구(送崔九)」3,4 구절이다. 전시(全詩)는 다음과 같다.

귀산심천가(歸山深淺去),	깊은 산으로 은거하든 옅은 산으로 은거하든
수진구학미(須盡丘壑美).	(한번 은거하기로 마음 먹었으면)
	산속 생활의 아름다움을 다 느끼도록 하시오.
막학무릉인(莫學武陵人),	무릉도원에 찾아들었다가
잠유도원리(暫遊桃源裏).	잠시 놀다가 돌아 온 그 어부를 배우지는 마시오.

도연명의 「도화원기(桃花源記)」에 나오는 주인공 어부는 무릉도원에 들어갔음에도 속세를 못 잊어 며칠 만에 다시 인간세상으로 돌아오고 말았다. 시인은 이런 어부에 빗대어 은거하러 산으로 들어가는 친구를 보내며 "한번 은거하기로 다짐했으면 은거생활을 제대로 하라."며 이 시를 지어 주었다. 은거뿐이 아니다. 뭐든지 한 번 결심했으면 끝까지 관철해야 한다. 그게 바로 '붕정만리'의 참의미이다.

39) 당唐 가도賈島 시 「심은자불우尋隱者不遇」

작품152 가도(賈島) 시 「심은자불우(尋隱者不遇), 32×75cm, 양지(洋紙)에 먹, 2019

송하문동자(松下問童子),
소나무 아래에서 동자에게 물으니
언"사채약거(言"師採藥去).
"스승께서 약을 캐러 가셨는데,
지재차산중(只在此山中),
분명 이 산 중에 계시는 줄은 알고 있지만
운심부지처"(雲深不知處).
구름이 깊어서 계신 곳을 알 수가 없네요." 라고 말하네.

범인(凡人)이 은자가 계신 곳을 알지 못하는 것은 꼭 구름 탓만은 아니다. 구름이 안 끼어 있다고 해도 은자가 숨어 있는 곳을 알아내기란 쉽지 않다. 그렇게 쉽게 찾아낼 은자라면 이미 은자가 아니다. 설령, 은사를 만났다고 하더라도 은자의 경지를 어찌 이해할 수 있겠는가? 이해할 수 없다면 못 찾아낸 거나 다를 바 없다. 그러니 그저 이 산속에 계시려니 하고 돌아오는 게 상책이다. 굳이 숨어 있는 사람을 찾아내어 미주알고주알 세속이야기를 할 바에야 구름이 깊다는 핑계를 대고 안 찾는 게 낫다. 동자승과의 짧은 대화체로 쓴 시이지만 안에 담긴 의미가 심장하여 음미할수록 맛이 난다. 한가한 마음으로 오유하기에 안성맞춤인 시이다.

40) 이이李珥 시 백천변작월(白川邊酌月:백천가에서 달과 대작하며) 제3,4구句

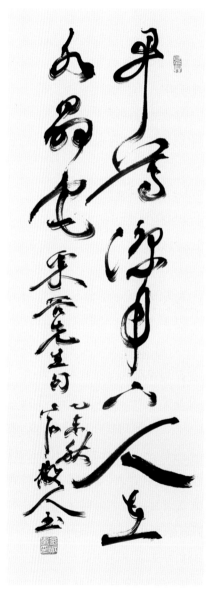

작품153 이이(李珥) 시 「백천변작월(白川邊酌月)」 구, 35×70cm, 한지에 먹, 2015

의습삼경로(衣濕三更露),

깊은 밤, 이슬에 옷이 젖고

운수일적풍(雲收一笛風).

바람에 실려 온 피리 소리는 구름 속으로 사라지네.

개준량월하(開樽凉月下),

서늘한 달 빛 아래 술동이를 열어놓으니

인재수정궁(人在水晶宮).

이곳이 바로 수정궁(신선이 사는 곳)이로구나

　처음 이 시를 대했을 때 도덕군자로 알려진 율곡 선생의 시 가운데에 이처럼 호방하면서도 풍류가 넘치는 시가 있다는 점에 놀랐다. 서늘한 달 빛 아래 술동이를 열어놓은 곳, 그곳이 바로 수정궁이라는 표현이 매우 시원하고 신선하다. 맑은 물로 씻은 듯이 깨끗한 선비의 풍류를 느낄 수 있는 시이다. 창문으로 들어오는 청량한 가을 달빛을 받으며 술잔을 곁에 두고 이 시를 일필휘지 한다면 이보다 더한 오유는 없을 것이다. "그대들이 이미 수정궁에 들어와 있는 내 흥취를 알어?"

41) 주희朱熹 시 관서유감觀書有感 제1수

작품154-1,2 주희(朱熹)시 관서유감(觀書有感)제1수, 전서(좌)72×200cm, 2019/예서(우)70×160cm, 2005

반무방당일감개(半畝方塘一鑑開),　반이랑 남짓 네모진 연못에 거울 같은 연못
　　　　　　　　　　　　　　　　이 펼쳐져 있어
천광운영공배회(天光雲影共徘徊),　하늘 빛 구름 그림자가 그 안에서 떠도는 구나.
문거나득청여허(問渠那得淸如許),　"묻노니, 어쩌면 그다지도 물이 맑단 말이요?"

위유원두활수래(爲有源頭活水來). "근원지에서 생수가 샘솟기 때문이지요."

이 시는 언뜻 보면 울안에 있는 자그마한 연못의 풍경과 물의 맑음을 묘사한 자연시로 보인다. 그런데 시의 제목은 〈관서유감(觀書有感)〉 즉 〈책을 읽다가 받은 느낌)〉이다. 연못 풍경과 책을 읽다가 받은 느낌 사이에 도대체 어떤 관계가 있는 것일까?

연못이나 도랑물은 때로 흐려질 수 있다. 고기잡이를 하는 사람들이 흐려 놓을 수도 있고 물놀이를 하는 아이들이 흐려 놓을 수도 있다. 그런데 그렇게 흐려졌던 물이 금세 다시 맑아지는 까닭은 상류의 수원지에서 맑은 생수가 솟아 나오고 있기 때문이다. 우리네 마음도 때때로 흐려 질 수 있다. 남을 미워하는 마음으로 흐려질 수도 있고, 남의 물건을 탐하는 마음으로 흐려질 수도 있으며, 음탕하거나 사악한 생각으로 흐려질 수도 있다. 그러나 그렇게 흐려지고 헝클어진 생각들이 잠시 왔다가도 다시 맑은 생각으로 돌아갈 수 있는 것은 책 때문이다. 독서는 연못의 상류에서 솟는 생수처럼 내 마음의 근원지에서 생수 역할을 하는 것이다. 생수가 솟는 한 도랑물은 이내 맑게 흐르고, 독서가 있는 한 잠시 흐렸던 내 마음도 이내 맑아지게 된다. 연못의 물과 개인의 마음에만 국한된 일이 아니다. 세상 돌아가는 이치가 다 그렇다. 윗물이라고 해서 까닭 없이 다 맑지는 않다. 아무리 흐리게 하려 해도 흐려지지 않는 퐁퐁 솟는 샘이 있어야만 윗물의 맑음을 영원히 유지 할 수 있다. 배운 지식인들이 우리 사회에서 맑은 샘 역할을 다 해야 하는 이유가 바로 여기에 있다.

42) 어제소학서御製小學序

작품155 어제소학서(御製小學序), 30×110cm, 한지에 먹, 2005

'경(敬)'이라고 하는 것은 성인(聖人) 학문의 처음과 끝을 이루는 것이며 또 성인 학문의 형이상학적인 면과 형이하학적인 면을 관통하는 것이다. 그러므로 사람이 '敬(한결 같은 마음)'하느냐, '怠(태만함)'하느냐에 따라서 길하고 흉함이 금세 판가름 난다. 이러한 까닭에 주나라의 무왕이 황제의 자리에 등극할 때 그의 스승이었던 상보(尙父:강태공)가 정성을 다하여 애써서 계율을 펼친 것도 이 '경'의 범주를 벗어나지 않았으니 공부를 하는 학생들은 진실로 이 '경'에 맛을 들여서 한 동작의 움직임과 멈춤도 반드시 '경'에서 하고, 눈 깜짝할 사이의 짧은 시간이라도 반드시 '경'을 실천하여 나의 들쭉날쭉한 마음을 거두어들이고 나의 공명정대한 근본을 세워서 오늘 하나의 공을 쌓고 내일 또 하나의 일을 하다보면 나도 모르는 사이에 어느덧 내 영혼의 받침대가 태연해지고 나의 속마음과 겉 행동이 유리알처럼 투명하게 일치하게 될 것이니 이렇게 된 연후에야 비로소 대학에서 말하는 '수신제가치국평천하'의 도에 나아갈 수 있을 것이다. 그런데 '수신제가치국평천하'라는 것도 사실은 별게 아니다. 수신, 제가, 치국, 평천하의 각 덕목에 '경'이라는 것을

옮겨놓고 실천 하는 것일 따름이다.

(…敬者, 聖學之所以成始成終, 徹上徹下, 而敬怠之間, 吉凶立判, 是以, 武王踐 之初, 師尙

父之所以陳戒者, 不越乎是, 學者誠有味于斯, 動靜必於敬, 造次必於敬, 收吾出入之心, 立吾正

大之本, 今日卜一功, 明日做一事, 於不知不覺之中, 靈臺泰然, 表裏洞徹, 則進乎大學所謂修身

齊家治國平天下之道, 特一擧而措之矣.…)

주희가 편찬한『소학집주』에 정조대왕이 붙인 서문의 일부분이다. 공부란 무
엇인가? 그리고 수신이란 어떻게 하는 것인가? 촌음이라도 아껴서 꾸준하고 성
실하게 조금씩 쌓아 가는 것이 바로 공부이고, 그렇게 꾸준히 자신을 닦아 가는
것이 바로 수신이다. 경(敬)한 자세로 오늘 한 가지의 공을 쌓고, 내일 또 하나의
일을 해나가는 것이 바로 공부이고 수신인 것이다. 경(敬)의 반대말이 태만(怠慢)
이라는 점에 유의해야 한다. 경(敬)은 '한결같은 집중'이고, 태(怠)는 '들쭉날쭉한
마음'이다. 들쭉날쭉한 마음으로는 결코 공부를 할 수 없다. 나는 하루하루를 경
한 자세로 살고 싶다. 그래서 나의 연구실 재호를「지경람고재(持敬攬古齋:경한 마
음을 지니고서 옛 것을 끌어다 이 시대에 사용하고자 하는 집)」라고 지었다. 그리고 마
음이 산란할 때면 이 문장을 암송하며 마음을 다잡곤 한다. 이 작품은 15년 전에
써서 내 연구실에 걸어놓고 늘 보는 작품인데 보다 더 경(敬)한 마음을 갖고자 이
번 작품집에 재수록 하였다. 이 산만한 세상에서 경(敬)을 추구하는 것, 이 또한
기쁨으로 다가오는 오유이리라.

43) 겸구鉗口

- 입에다 칼을 채우자

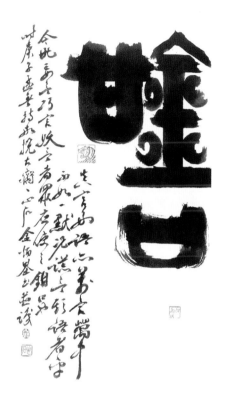

작품156 겸구(鉗口), 34×70cm, 한지에 먹, 2020

 내가 지어낸 말이다. 20여 년 전, 학술회의 발표 차 중국에 갔다. 학술회의가 끝나고 기분 좋은 분위기에서 필회(筆會)가 시작될 무렵, 중국의 한 교수가 나를 향해 대놓고 "한국은 진시황이 불로초를 찾기 위해 서불(徐市:徐福)을 동쪽으로 보내면서 함께 보낸 3000명의 동남동녀 후예들이 세운 나라"라는 말을 거듭하기에 나는 즉석에서 '쇄구(鎖口 鎖:자물쇠 쇄)'라는 두 글자를 써서 그에게 선물했었

다. 대자 예서로 '鎖口'라고 쓴 다음 옆에다가 다음과 같은 발문을 붙였다. "明人
屠隆 『考槃餘事』有云:'萬言萬中不如一黙', 故多言贅言者, 索性鎖口, 最好方也.(명나
라 사람 도륭이 말하기를:"만 마디 말을 하여 만 번 적중한다고 하더라도 한번 침묵을 지
키느니만 못하다."라고 하였으니 말을 많이 하고 쓸데없는 말을 하는 사람은 아예 입에다
자물쇠를 채우는 것이 가장 좋은 방법이다). 내가 이 글을 쓰자 주변의 분위기가 싸늘
해졌다. 나는 이 작품을 들어 그 교수에게 '선물'이라며 건네주었다. 그 교수는 미
처 그게 무슨 말을 쓴 작품인지도 제대로 확인하지 않은 채 '세세(謝謝)'를 연발하
며 작품을 받아갔다. 분위기가 더욱 싸늘해졌다. 나는 주최 측을 향해 정중하게
오늘 필회에 초대해주셔서 감사하다는 인사를 하고 내 숙소로 돌아왔다. 다음날
아침, 주최 측의 책임자가 아침 식사 전에 내 방문을 두드렸다. 어제 밤, 말을 함
부로 했던 교수가 술이 많이 취한 상태였다며 양해를 구했다. 나는 얼른 예를 갖
추며 내가 오히려 미안하다고 말했다. 우리는 다시 좋은 분위기에서 아침 식사를
할 수 있었다. 그러나 그 후로 나는 그 학술회의에 더 이상 초대받지 못했다. 귀
국 후, 아내에게 이 이야기를 했다가 엄청나게 많이 혼났다.

그런데 2020년에 나는 다시 이 작품「겸구(鉗口 鉗:칼 겸, 재갈물릴 겸)」를 썼다.
그리고 옆에 작은 글씨로 다음과 같은 발문을 달았다.

　진실한 말, 좋은 말도 만 마디 말을 하여 만 마디 다 맞는 말이라고 하더라도
한 번 침묵을 지키는 것만 못할 텐데 하물며 황당한 거짓말과 속이는 말에 있
어서야! 오늘날 세상에는 황당한 말, 속이는 말, 요망스런 말을 하는 사람들이
너무 많다. 응당 그들로 하여금 입에다 칼을 차게 해야 할 것이다.(眞言好語, 亦
萬言萬當不如一黙, 況謊言欺語者乎? 今世妄言巧言妖言者眾 , 應使之鉗口也.)

오늘날, 가짜뉴스를 양산하는 거짓 방송이 하도 많기에 쓴 작품이다. 쓸 때는
속이 시원했는데 써 놓고 보니 좀 과한 오유가 아니었나 하는 생각이 든다.

44) 연암燕巖 박지원朴趾源 선생 시 「억선형憶先兄」

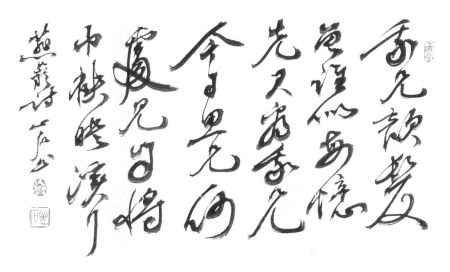

작품157 연암(燕巖) 선생 시 「억선형(憶先兄)」, 47×25.5cm, 한지에 먹, 2020

아형안발증수사(我兄顔髮曾誰似). 우리 형님 얼굴 누굴 닮았나?

매억선군간아형(每憶先君看我兄), 아버지 생각이 날 때마다 형님 얼굴을 보곤
 했었는데.

금일사형하처견(今日思兄何處見). 이제 형님 생각나면 어디 가서 찾아뵙나?

자장건몌영계행(自將巾袂映溪行), 의관을 갖추고 시냇물에 비친 내 그림자를
 보며 걷는다네.

이 시를 읽을 때마다 눈시울이 시큰해지는 건 어쩔 수 없다. 어떻게 할 말을 다
하고 살랴! 하고 싶은 말을 안으로 깊이 숨기려니 힘이 들 때도 있다. 하고 싶은

말을 못하여 가슴이 막혀 올 때 이렇게 글씨라도 쓰면 가슴이 좀 시원해진다. 이 또한 쉽게 드러내지 않고 안으로 숨기는 나만의 오유이다.

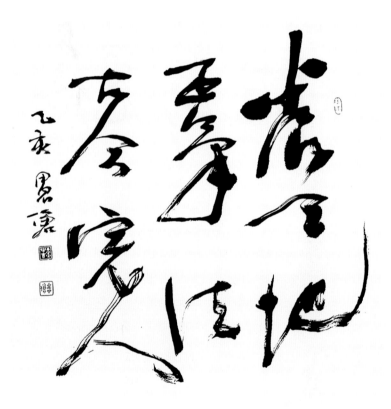

나의 선형(先兄) 고 우창(愚愴) 김세길(金世吉 1947~1995) 교수의 서예작품; 원광대학교 한의과대학 교수이자 대한민국미술대전(국전) 서예분과 초대작가이기도 했던 선형은 천재적 자질을 발휘하여 특별히 기상이 충만한 글씨를 썼다. 불행히도 단명하여 49세에 생을 마감했다. 나는 아직도 형을 생각하면 할 말과 해야 할 일이 많다. 세월을 기다려 본다.

45) 수처작주隨處作主 입처개진立處皆眞

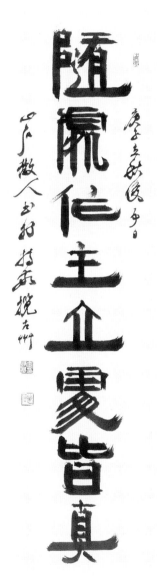

수처작주(隨處作主),
처하는 곳 어디에서라도 주인이 되어라.
입처개진(立處皆眞).
지금 서있는 그곳이 바로 진리의 세계이니라.

　중국 당나라 때의 임제(臨濟)선사가 남긴 유명한 법문(法問)이다. 주인으로 사는 사람은 이 지구도 자기 것이고 우주도 자기 것이다. 자기 것이니만큼 훤히 들여다 볼 수 있다. 그러므로 주인으로 사는 사람이 서 있는 곳은 어디라도 다 진리의 세계이다. 주인으로 사는 사람은 공중화장실의 휴지도 내 물건처럼 아껴 쓰고, 내가 머물렀던 장소도 내 집처럼 깨끗이 청소한다. 그게 진리다. 주인으로 살지 못하는 사람은 항상 남탓을 한다. 모든 것은 나로부터 나와서 나에게로 다시 돌아온다는 생각을 하면 삶이 그다지 괴로울 일이 없다. 그래서 주인은 항상 즐겁고 기쁘다. 서 있는 자리에서 늘 진리를 보기 때문에 즐겁고 기쁜 것이다.

작품158 수처작주 입처개진(隨處作主 立處皆眞), 25×92.5cm, 한지에 먹, 2020

46) 『공자가어孔子家語』「입관入官」편 구句

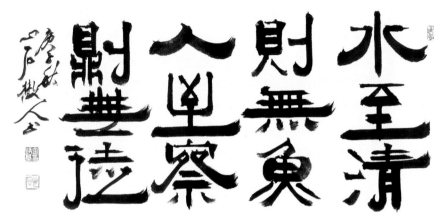

작품159 『공자가어(孔子家語)』「입관(入官)」편 구(句), 66×32cm, 한지에 먹, 2020

수지청즉무어(水至淸卽無魚),　물이 지나치게 맑으면 물고기가 없고
인지찰즉무도(人至察則無徒).　사람이 지나치게 살피면 따르는 사람이 없다.

『공자가어(孔子家語)』뿐 아니라, 반고(班固)가 지은 역사서인 『한서(漢書)』「반초전(班超傳)」에도 나오는 말이다. 반고의 아들인 반초는 서역의 이민족을 한나라에 복속시키는 공을 세움으로써 서역도호부(西域都護府)를 관장하게 되었다. 임기를 마치고 후임자 임상(任尙)에게 직위를 넘겨 줄 때 바로 이 말 "물이 지나치게 맑으면 물고기가 없고, 사람이 지나치게 살피면 따르는 사람이 없다."라는 말을 해 주었다. 그러나 임상은 반초의 말을 귀담아 듣지 않고 정복지의 백성들을 지나치게 간섭했기 때문에 부임 후 5년 만에 서역 50여개 나라 대부분이 한나라와의 맹약을 깨고 이반(離叛)했다. 물이 지나치게 맑으면 플랑크톤을 비롯한 여러 수초들이 살 수 없어서 물고기의 먹이가 없게 되므로 당연히 물고기가 떠나

게 된다. 사람이 지나칠 정도로 사사건건 따지고 들면 귀찮은 나머지 결국은 떠나고 만다. 부정을 눈감아 주라는 말이 아니다. 상식으로 이해할 수 있는 선에서 서로 화합하며 살라는 뜻이다. 결코 혼자서는 살지 못하는 게 사람이다. '인인성사(因人成事)'라는 말이 있다. '사람으로 인하여 일을 이룬다.'라는 뜻이다. 내 주변으로 사람이 모여드는 것, 그것이야말로 세상을 살아가는 데 가장 필요하고 소중한 자산이다.

47) 청풍녹수가淸風綠水歌

나와 서예의 무대 공연을 실현하는 일을 함께 해온 Do댄스 무용단이 창단 10주년 자축공연을 하면서 무대에 걸겠다고 하여 써 준 작품이다. 영화 서편제를 모티브로 가난한 소리꾼의 삶을 무용극으로 꾸민 작품을 무대에 올리면서 무용극의 내용을 한 마디로 표현할 수 있는 글을 써 달라는 부탁을 받았을 때 순간적으로 떠올린 생각이 이 「청풍녹수가(淸風綠水歌)」이다. 방수미 명창이 출연하여 판소리도 한다기에 "그럼 내가 판소리 가사도 써줄 테니 창작 판소리 한 대목을 하고 그때 이 「청풍녹수가」라고 쓴이 작품을 확대 출력하여 무대 한 편에 드리우자."라고 제안했다. Do댄스무용단의 홍화영 단장은 매우 좋아하며 그렇게 하겠다고 했고, 나는 다음과 같은 판소리 가사와 함께 이 글씨를 써 주었다.

작품160 청풍녹수가(淸風綠水歌) 66×32cm, 한지에 먹, 2019

청풍녹수가(淸風綠水歌) - 맑은 바람 푸른 물의 노래

청풍은 배불리 먹어서 시원한 바람 소리를 내더냐? 녹수는 비단 옷을 입어서 맑은 물소리를 내더냐? 청풍녹수가 다 제 일을 하느라 그리 소리를 내거늘 사람도 배불리 먹기만을 탐하지 말고 비단옷 입기를 뽐내지 말고 사람의 소리를 내면서 살아야 할 게 아니더냐? 사람이 사람다운 소리를 내는 게 노래인 거여! 그게 소리인거여! 어화! 세상 벗님네들! 좋으면 좋은 대로 "얼씨구 좋다!" 소리를 내고, 아프면 아픈 대로 "아이고 어쩌리~~"하고 소리를 내소. 거짓말 하지 말고 불평불만 늘어놓지 말고 청풍녹수, 바람소리 물소리처럼 제 소리를 내면서 살아가세.

예술가나 학자는 호의호식을 탐하지 않아야 한다. 그냥 예술이 좋고 학문이 좋아서 그 길을 가야 한다. 현대 자본주의 사회에서 그런 길을 가기가 쉽지는 않겠지만 나는 최소한 탐욕스럽게 굴지는 않을 생각이다. 탐욕에 물들면 학문과 예술은 시나브로 끝이라는 생각을 한다. 나 스스로를 경계하기 위해 이 가사를 써 주고 이 글씨도 써 주었다. 이 가사를 쓴 나도, 춤을 춘 홍화영 단장도, 노래를 부른 방수미 명창도, 오래도록 '맑은' 예술의 길을 함께 갈 수 있기를 바란다.

48) 포저浦渚 조익趙翼 선생「원조잠(元朝箴)」

– 새해 다짐

작품161 조익(趙翼) 선생 원조잠(元朝箴), 35×35, 한지에 먹, 2020

막여소자(藐予小子)　　나 보잘것없는 몸이

만생황복(晚生荒服)　　외진 나라에 때늦게 태어났으나

능지신고(能知信古)　　옛 법도를 믿고 따를 줄 알아

자탈유속(自脫流俗)　　폐습에서 스스로 빠져나왔네.

개뢰천령(蓋賴天靈)　　이는 하늘의 신령 덕분으로

성불우연(誠不偶然)　　진실로 우연 한 일이 아니거늘

운하불력(云何不力)　　어찌하여 힘을 기울이지 않고

허도세년(虛度歲年)　　헛되이 세월을 보낸단 말인가?

염유지학(念惟志學)　　생각하면 학문에 뜻을 둔 것이

불위불구(不爲不久)　　오래되지 않은 것은 아니지만

반고차신(反顧此身)　　이 몸을 돌이켜 생각해 보면

참언의구(僭焉依舊)　　어긋나고 경박함이 옛날과 다름이 없네.

이덕직방(以德則厖)　　덕을 쌓은 것으로 보자면 들쭉날쭉하고

이학직매(以學則昧)　　배움으로 말하자면 어둡기만 하며

견선미천(見善未遷)　　선을 보고도 선한 곳으로 옮기지 못하였고

지과미개(知過未改)　　잘못을 알고서도 고치지 못하였구나.

발언다우(發言多尤)　　말에는 허물이 많고

행이다치(行己多恥)　　행동에 부끄러움이 많기만 하니

회수망연(回首茫然)　　돌아보면 망연할 따름이니

통한갈이(痛恨曷已)　　통한하는 마음이 어찌 끝이 있으리오?

금치원조(今值元朝)　　오늘 정월 초하룻날을 당하고 보니

우경세역(又驚歲易)　　한 해가 바뀐 것이 또 놀라울 뿐.

개탄신년(慨嘆新年)　　개탄스럽구나, 새해를 맞고보니

이이십육(已二十六)　　내 나이 벌써 스물여섯이로구나.

전과수년(前過數年)　　이전에 지나간 몇 년의 세월도

일순상사(一瞬相似)　　눈 한번 깜작한 것과 비슷하니

삼십사십(三十四十)　　서른 살이나 마흔 살의 나이도

역기하지(亦幾何至)　　얼마 지나지 않아 금세 닥치리라.

차후세월(此後歲月)　　지금 이후의 세월에 대해서는

일각가석(一刻可惜)　　짧은 시간도 아끼고 또 아껴야 하리.

약부파완(若復把翫)　　만약 여전히 심심풀이 장난이나 치고 있으면

허생야필(虛生也必)　　내 삶이 헛될 것은 뻔한 일

유무자신(惟務自新)　스스로 새롭게 되도록 힘씀으로써

통혁전습(痛革前習)　예전의 습관을 통렬히 뜯어 고쳐

각려견고(刻厲堅固)　각고하고 면려하며 굳고 단단하게 하여

인일기백(人一己百)　남이 한번 하면 나는 백번 해야 하리

지수필근(持守必謹)　마음 단속하는 일을 반드시 신중하게

극치필성(克治必誠)　사념 극복하는 일을 반드시 성실하게

강송필근(講誦必勤)　경서 강송하는 일을 반드시 부지런히

탐색필정(探索必精)　이치를 탐색하는 일을 반드시 정밀하게

과수호리(過雖毫釐)　허물은 털끝처럼 조그마한 것이라도

무감구안(毋敢苟安)　감히 괜찮다고 놔두지 말아야지.

음수분촌(陰雖分寸)　시간은 분촌처럼 잠깐 사이라도

무혹자한(毋或自閑)　혹여 한가하게 보내지 말자.

유엄유려(愈嚴愈厲)　더욱 엄숙하고 더욱 정중하게

유경유신(愈敬愈愼)　더욱 공경하고 더욱 신중하게

신근인고(辛勤忍苦)　고통을 참으며 힘들어도 부지런히

맥직용진(驀直勇進)　곧장 앞으로 용맹스럽게 나아가리.

소접잡빈(少接雜賓)　쓸데없는 잡된 손님맞이를 줄이고

물담한설(勿談閑說)　실없는 말로 시간을 보내지 말자.

물호음주(勿好飮酒)　술 마시는 일을 좋아하지 말 것이며

물희박혁(勿喜博奕)　장기나 바둑도 즐기지 말아야지.

유차사자(惟此四者)　생각하건데 바로 이 네 가지 일이

최방공업(最妨功業)　공부에 가장 방해가 되나니

상수금절(常須禁絶)　언제나 모름지기 엄금하고 근절하여

전일우학(專一于學)　학문하는 하나의 일에 집중할지어다.

인이위임(仁以爲任)　인을 자기의 임무로 삼고

성이위기(聖以爲期)　성현을 자기의 목표로 삼을지니

구불대용(苟不大勇)　큰 용기로 분발하지 않는다면

숙진어사(孰進於斯)　어떻게 이 경지에 나아가겠는가?

일일용력(一日用力)　　하루같이 그 일에 힘을 쓰면
력무부족(力無不足)　　힘이 부족해서 못할 리는 없을 터이니
발분직전(發憤直前)　　발분하여 곧장 전진하겠다고
서자금일(誓自今日)　　오늘부터 굳게 다짐하노라.

　조익 선생은 이상과 같이 스스로를 경계하는 글을 지으면서 서두에 다음과 같
은 설명을 붙였다.

　　갑진년(1604 선조37) 새해 아침에 세월은 빨리도 지나가는데 학문은 독실하
　　지 못해 발전하지 않는 것을 탄식하면서 닭울음소리에 일어나 앉아 있으려니
　　실의에 빠져 마음이 즐겁지 못하기에 자신을 바로잡는 뜻으로 이 잠(箴)을
　　지었다.

　한해를 보내고 새해를 맞으면서 닭울음소리에 깨어 일어나 자신을 돌아보며
이런 다짐의 글을 쓴다는 것 자체가 이미 범상치 않다. ‘잠(箴)’이라는 형태의 문
장을 일러 ‘마음에 놓는 침(針)’이라고 하듯이 조익 선생은 새해 아침에 자신을 경
계하는 글을 지어 마음에 침을 놓았다. 의사가 침으로 육신의 병을 고치듯이 조익
선생은 잠으로 마음에 침을 놓아 자신의 잘못된 구습을 혁신하고자 한 것이다.
　반성 뒤에는 실천이 따라야한다. 해묵은 병이 한 방의 침으로 나을 리 없다. 매
일 같이 마음에 침을 놓는 생활을 해야 새해 아침의 다짐이 헛되지 않을 것이다.
나 또한 붓을 들어 수시로 반성의 글을 쓰기도 하고 다짐의 말을 짓기도 한다. 그
럴 때마다 실천이 부족함을 또 자책하곤 한다. 삶은 반성의 연속인 것 같다. 반성
도 하나의 오유라고 생각한다. 나만 아는 나만의 다짐이 뒤따르기 때문에 오유
인 것이다. 붓을 휘둘러 큰 글씨를 쓸 때면 통쾌한 오유를 한다는 생각에 속이 시
원함을 느끼지만 작은 글씨에 집중할 때면 티가 나지 않는 오유로 인하여 마음이
더 기쁘다. 티를 내지 않고 실천해 보겠다는 의지를 담아 조익 선생의「원조잠」을
8월의 한낮 더위 속에서 작고 가는 붓으로 써 보았다. 마음이 전일하지 못한 탓
에 글씨가 들쭉날쭉하다. 또 반성해야 할 부분이다.

49) 퇴계선생 고죽枯竹·화죽畫竹 시 예서 대병大屏

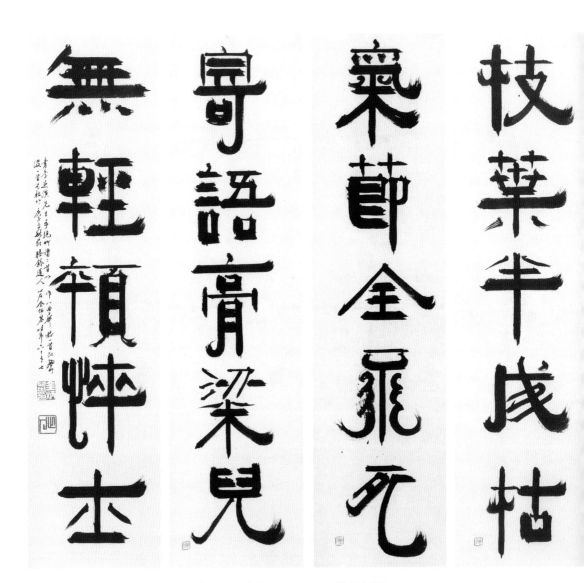

작품162 퇴계선생 화죽(畫竹)·고죽(枯竹)시 예서(隸書) 8곡 대병(大屏), 38×144cm×8폭, 한지에 먹, 2020

撇風戌党哂

風緊不平鳴

未遇伶倫采

空含大樂戲

풍미성완소(風微成莞笑),　　실바람 불어오면 빙그레 미소 짓고,

풍긴불평명(風緊不平鳴).　　된바람 불어오면 평형이 깨져 우는구나.

미우령륜채(未遇伶倫采),　　아직 영륜의 눈에 띄지 못하여

공함대악성(空含大樂聲).　　악기가 되지 못한 채 큰 음악을 안으로만 품고 있다오.

영륜(伶倫)은 중국의 시조인 황제(黃帝)의 신하로서 곤륜산 해곡(嶰谷)의 대나무로 퉁소를 만들어 악률(樂律)을 정했는데 그가 만든 퉁소를 불면 봉황의 울음소리와 같은 음악이 흘러나왔다고 한다. 대나무는 그런 악기가 되고 싶은 꿈이 있을 것이다. 그런데 이 대나무는 훌륭한 악기가 될 자질을 타고난 대나무건만 아직 영륜과 같은 악공을 만나지 못하여 큰 음악을 가슴에 품은 채 미풍이 불면 빙그레 웃으며 흥얼거려 보다가 사나운 바람이 불면 마음의 평형이 깨져 고르지 못한 소리를 내고 있는 것이다. '회재불우(懷才不遇)'라는 말이 있다. 몸에 가득 재주를 품고 있으나 때를 만나지 못하여 그 재주를 펴지 못함을 한탄하는 말이다. 역사를 돌이켜 보면 '회재불우'하여 뜻을 펴지 못하고 불행하게 일생을 마친 사람들이 많다. 정치가 혼란한 난세일수록 그런 사람이 많다. 우리가 살고 있는 밝은 21세기에는 기회를 얻지 못해 뜻을 펴지 못하는 일이 없도록 공정하고 균등한 기회를 누릴 수 있는 세상이 되어야할 것이다.

지엽반성고(枝葉半成枯),　　가지나 잎사귀는 반 쯤 시들었으나

기절전불사(氣節全不死).　　기상과 절개는 조금치도 죽지 않았다오.

기어고량아(寄語膏粱兒),　　기름진 밥에 산해진미를 차려 먹는 부자에게 말하노니,

무경초췌사(無輕憔悴士).　　"초췌한 선비라고 깔보지 마오."

겉모습이 시든 것처럼 보여도 대나무의 기상과 절개는 그대로이듯 가난하여 깡마른 선비이지만 그 정신은 누구도 함부로 꺾을 수 없을 테니 산해진미를 먹으며 부귀영화를 누리는 사람들아! 선비를 절대 우습게보지 말라는 시이다. 강직한 선비의 정신을 대나무에 빗대 읊은 명시이다.

위 두 수의 시 모두 내가 평소 애송하는 시이다. 선비로 살며 언젠가는 내가 닦

위 두 수의 시 모두 내가 평소 애송하는 시이다. 선비로 살며 언젠가는 내가 닦은 학문으로 세상에 도움을 줄 수 있는 뜻을 펼 수 있기를 늘 기대하고 있다. 그리고 이러한 기대가 허황한 꿈이 되지 않도록 늘 공부한다. 이 두 수의 시를 애송하며 가끔 붓을 들어 때로는 초서로 때로는 예서로 흥이 나는 대로 써보는 것 또한 나만의 뜻깊은 오유이다.

50) 목은牧隱·퇴계退溪 양兩선생 시 예서 8곡 대병大屛

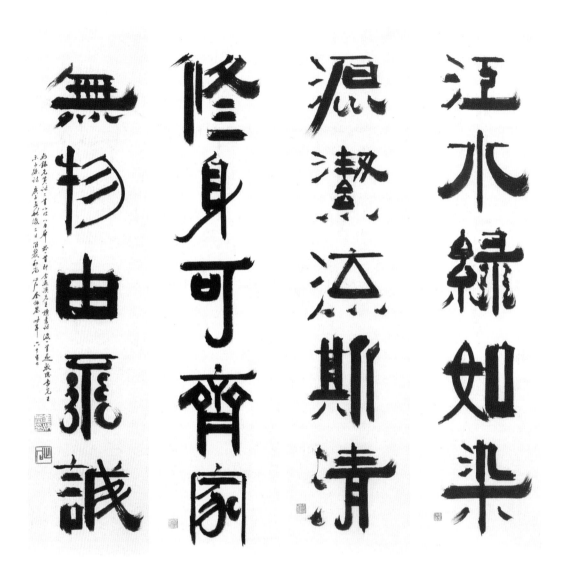

작품163 퇴계(退溪)·목은(牧隱) 양(兩)선생 시 예서 8곡 대병(大屛)38×144cm×8폭, 한지에 먹, 2020

書傳千古心

讀書乎不爲

卷中對聖賢

所言皆吾師

서전천고심(書傳千古心),	책속에 오랜 역사 속 성현의 마음이 다 들어 있으나,
독서지불이(讀書知不易).	책읽기가 쉽지 않다는 것을 나는 안다네.
권중대성현(卷中對聖賢),	책속에서 성현을 대하고 보면
소언개오사(所言皆吾師).	말씀 하신 바 모든 것이 다 나의 스승이라네.

　퇴계 이황 선생의 〈독서(讀書)〉라는 5언 절구이다. 우리는 흔히 세상에 참된 스승이 없다고 말하지만 기실 우리 주위에는 참으로 많은 스승이 있다. 책이 바로 스승이다. 세상이 어지러운 까닭은 스승이 없거나 좋은 말씀이 없어서가 아니라, 말씀은 있어도 실천을 않기 때문이다. 게다가 책을 읽는다는 것이 쉬운 일이 아니어서 책을 통해 만날 수 있는 성현을 아예 만나지 않으려 하는 경우도 많다. 그런데도 사람들은 사회 저명인사를 만나면 으레 좋은 말씀을 해달라고 부탁한다. 좋은 말씀을 부탁하기 전에 이미 세상에 널려 있는 좋은 말씀들을 실천했으면 좋겠다. 우리가 몸으로 실천할 때 책 속의 말씀들은 모두 우리 곁에 스승으로 다가올 것이다.

형단영기곡(形端影豈曲),	모양이 단정한데 어찌 그 그림자가 굽을 수 있겠느냐?
원결류사청(源潔流斯淸).	수원지가 맑으면 하류의 물도 맑다.
수신가제가(修身可齊家),	먼저 자신을 잘 닦으면 집안을 다스릴 수 있을 것이니
무물유불성(無物由不誠).	성실하지 않고서 이루어지는 일은 아무 것도 없다.

　목은(牧隱) 이색(李穡) 선생이 지은 〈시자손시(示子孫詩:자손들에게 주는 시)〉이다. 몸이 곧으면 그림자도 곧을 것이고, 몸이 굽어 있으면 그림자도 굽게 될 것이다. 물의 근원이 맑아야 하류를 흐르는 물도 맑다. 누구나 다 알아들을 수 있는 쉽고 평범한 말들이다. 그런데 우리는 때로 이 쉽고도 평범한 말을 자기를 속여가며 애써 부정하는 경우가 있다. 그림자가 분명히 굽어 있는 대도 자신은 똑바로 서 있노라고 우기는 일이 많은 것이다. 자신을 먼저 잘 닦아야 집안을 다스릴 수 있고, 집안이 평화로운 연후에 비로소 나라 일도 세계적인 일도 할 수 있다. 그런데 자신을 닦는 일은 진실과 성실로부터 비롯해야 한다. 성실하지 않고서 이

루이지는 일은 아무 것도 없다. 아니 땐 굴뚝에 연기 날 리 없다. 그림자는 괜히 굽지 않는다. 내가 굽으면 그림자도 굽기 마련이니 나를 바르게 세우도록 노력해야 할 것이다.

51) 백운白雲 · 미수眉叟 양兩선생 시 예서 8곡 대병大屏

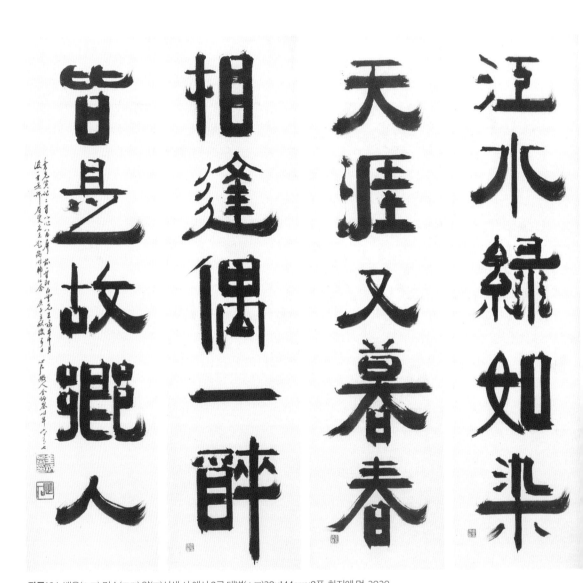

작품164 백운(白雲)·미수(眉叟) 양(兩)선생 시 예서 8곡 대병(大屏)38×144cm×8폭, 한지에 먹, 2020

山僧耽月色

並汲一缾中

到寺應有覺

傾缾月夫傾

산승탐월색(山僧耽月色),　　산 속에 사는 스님, 달빛이 너무 탐나,

병급일병중(幷汲一瓶中),　　물을 긷는 김에 달도 함께 담았네.

도사응유각(到寺應有覺),　　절에 도착한 후엔 응당 깨닫겠지.

병경월역경(瓶傾月亦傾).　　물을 비우고 보니 달도 역시 비워져 버리는 것을.

　고려 시대를 대표하는 시인인 백운(白雲) 이규보(李奎報 1168~1241) 선생의 「영정중월(咏井中月:우물 속의 달을 읊음)」이라는 시이다. 달이 아무리 탐난다 해도 병속에 담아둘 수는 없다. 물을 쏟아 부으면 달은 금세 사라지고 만다. 쏟아 볼 필요도 없다. 처마 밑의 그늘 속으로 들어서면 바가지에 담겼던 달은 없어지고 물만 남는다. 달은 그저 하늘에 띄워두고 다 같이 볼일이다. 욕심 사납게 가져올 생각을 말아야 한다. 오늘도 산에 오르는 사람이 많다. 산에 가거든 풀 한 포기, 돌한 개, 가져올 생각을 말아야 한다. 거기에 있는 그대로 놓아두고 다 함께 보아야 한다. 거기에 놓아두면 항상 나의 것이다. 수석이나 분재라는 이름으로 한번 캐오면 떠가지고 온 물속의 달이 사라지듯이 그것은 사라지고 만다. 밝은 달을 보며 이 세상은 혼자서 사는 세상이 아니라, 다 같이 사는 세상임을 다시 한 번 생삭해야 할 것이다.

강수록여염(江水綠如染),　　강물은 푸르기가 마치 물들인 것과 같은데

천애우모춘(天涯又暮春),　　하늘 끝으로 또 봄이 저무누나.

상봉우일취(相逢偶一醉),　　우연히 서로 만나 한바탕 취하다 보면

개시고향인(皆是故鄕人).　　모두가 다 고향 사람인 것을.

　고향이 따로 있는 게 아니다. 따뜻한 사람끼리 정을 나눌 수 있으면 그게 바로 고향이다. 저 멀리 하늘 끝으로 해가 지며 봄이 저물 때면 내 주변에 있는 사람들과 따뜻한 마음을 나눌 일이다. 그러면 지는 봄이 아쉽지도 슬프지도 않을 것이다. 사람이 사람과 더불어 따뜻함을 느낄 때 세상에는 평화와 행복의 웃음꽃이 핀다. 이웃과 동료를 만날 때마다 정겨운 인사를 나눌 일이다. 인사를 나누면 하루가 훨씬 즐거워 질 것이다.

위 작품 162부터 164까지는 대형 병풍이다. 내가 좋아하는 시를 내가 평소에 연마하여 스스로 좋아하게 된 나의 서체로 자유롭게 써 보았다. 세 작품을 완성하고 보니 세 시간 남짓 시간이 흘렀다. 그러나 그 세 시간이 어떻게 흘렀는지는 전혀 의식하지 못했다. '무아지경(無我之境)'이라고나 할까? 세 시간 동안 내가 없었던 것 같다. 먼 우주에 갔다가 지구로 다시 돌아온 것 같다. '와유오악(臥遊五岳)'이 이런 것일까? 산수화를 그리는 데에 집중하다 보면 붓을 들고 선 그 자리에서 천하명산 다섯 멧부리를 유람할 수 있고, 산수시를 쓰다보면 역시 앉은 자리에서 세상의 모든 아름다운 산수풍경을 다 돌아볼 수 있다는데, 서예는 명산과 산수풍경을 주제로 그림을 그리는 것도 아니고 시를 쓰는 것도 아닌데 붓을 든 채 5악을 돌아다니고 수천 년 전의 선현들을 두루 다 만날 수도 있다. 그런가 하면 하얀 백지와 같은 세상을 다녀올 수도 있다. 진정한 오유를 할 수 있는 것이다.

나는 1997년부터 청나라 때의 서예가인 이병수(李秉綬 1783~1842)의 서예, 특히 그의 예서에 깊은 관심을 갖게 되었다. 형언할 수 없는 높은 격조를 느꼈기 때문이다. 나는 그때부터 한국의 서예가를 만나든 중국의 서예가를 만나든 이병수 서예의 높은 격조에 대해서 이야기를 나누곤 했다. 그럴 때마다 서로 공감하는 부분도 있었지만 공감하지 못하는 부분도 적지 않았다. 이병수의 글씨를 내가 느끼는 만큼 고격으로 여기는 서예가들이 많지 않았기 때문이다. 그러나 나는 이병수의 글씨를 보면 볼수록 그 높은 격조에 더욱 매료되어 갔다. 이병수와 관련이 있는 책은 거의 다 구입해서 읽었다. 시간이 가는 것을 잊은 채 그의 글씨를 머릿속으로 따라 써보곤 했다. 그러다가 어느 날, 그가 평소에 입버릇처럼 한 말인 "서여가주불의첩(書如佳酒不宜甛)" 즉 "글씨는 좋은 술과 같아서 응당 달지 않아야 한다."라는 말의 의미를 체감하게 되었다. 그리고 조선의 명필 추사 김정희 선생도 이병수로부터 많은 영향을 받았음을 재확인하게 되었고, 근대의 서예가인 소전 손재형 선생도 이병수의 영향을 많이 받았음을 구체적으로 파악하게 되었다. 이에, 나는 내가 파악한 바의 이병수 글씨에다 추사 선생과 소전 선생의 글씨, 그리고 내가 30년이 넘게 연구해온 광대토태왕비문의 글씨체를 융합하여 나 스스로 즐겨 쓸 수 있는 서체를 창안해 보았다. 위의 작품 162, 163, 164, 세 작품은 내가 체득한 서체를 내 나름대로 시원하게 구사하여 일필휘지로 휘둘러본 작품이

다. 세월이 가다보면 또 어떤 흠이 발견될지 모르나 현재로서는 적잖이 만족하는 작품이다. 세상 사람들도 내가 구사하는 이러한 서체와 서풍의 글씨를 좋아해 주었으면 좋겠다.

52) 이규보 「방외원가상인용벽상고인운訪外院可上人用壁上古人韻」 시구詩句

작품165 이규보 「방외원가상인용벽상고인운(訪外院可上人用壁上古人韻)」 시구(詩句), 29×81cm, 한지에 먹, 2020

방장소연고수변(方丈蕭然古樹邊),
오래된 나무 곁에 쓸쓸하게 서있는 사방 한 길, 스님의 집,
일감등화일로연(一龕燈火一爐煙).
감실 앞엔 등불 하나 있고, 향로에선 향 이 피어오르면, 그걸로 족하지.
노승일월하수문(老僧日月何須問),
늙은 스님의 세월을 물어서 무엇 하랴?
객지청담객거면(客至淸談客去眠).
손님이 오면 청담을 나누고 손님이 가면 잠을 자면 그만인 것을.

　참으로 한가로운 시이다. 게으른 게 아니다. 경지에 이른 것이다. 청담 이 곧 공부이고, 잠이 곧 일인 스님의 생활이다. 청담과 공부가 둘이 아니 고, 휴식과 독서가 둘이 아니며, 수면 과 노작(勞作)이 둘이 아니다. 게으름 과 부지런함 또한 둘이 아니다. 득도 한 경지이다. 나는 붓을 들 때마다 처 음 먹에 갠 붓을 시험할 때도, 작품을 마치고 남은 먹을 소비하게 위해 조각

종이에 끄적거릴 때에도 이 구절을 즐겨 쓰곤 한다. 언제나 이런 경지에 올라볼까? 내가 지향하는 오유를 계속하다보면 이런 경지에 이르는 날을 맞이할 수 있을까? 여묵으로 이 구절을 끄적거릴 때마다 마음이 한없이 느슨해져야 할 텐데 여진히 마음이 급한 걸 보면 아직 갈 길이 먼 것 같다.

53) 나무아미타불南無阿彌陀佛

작품166 나무아미타불(南無阿彌陀佛), 48×35cm, 한지에 먹, 2020

 나는 종교를 가지지 않았다. 다만, 불교를 좋아할 뿐이다. 그래서 그런지 내 오유는 더러 나무아미타불로 끝맺음을 하는 경우가 많다. 내가 아무리 때로는 통쾌하게, 때로는 고요한 침잠으로 오유를 한들 부처님께 귀의하여 기대는 것만큼 큰 기쁨과 즐거움을 느끼지는 못할 것이라는 생각을 하는 것이다. 뭔가를 애써 찾아서 그것으로 오유를 할 게 아니라, 아예 나를 맡기면 그보다 마음 편한 오유는 없을 것이라는 생각이 나이가 들수록 더 든다. 나무아미타불!

에필로그

- 내가 걸어왔고 또 걸어가고 싶은 서예의 길

서예란 어떠한 예술일까?

붓으로 쓴 글씨 이른바 '붓글씨'를 서예라고 하는데 컴퓨터가 이렇게 발달한 요즈음에 서예가 무슨 소용이 있을까? 서예는 이미 도태된 사문화(死文化)가 아닐까? 오늘날 우리는 '서예'라는 단어 앞에서 이런 생각을 하는 경우가 많다. 그런데 때론 이와 다른 생각과 다른 경험을 떠올리는 경우도 있다. 언젠가 〈TV진품명품〉을 보았더니 케케묵은 붓글씨 한 장이 수천 만 원을 호가했다. 붓글씨가 도대체 뭐기에 그렇게 비쌀까? 정갈한 한복 차림으로 붓글씨를 쓰고 있는 여인의 모습을 본 적이 있는데 그 청아한 분위기에 압도당한 나머지 성스러움마저 느낀 것은 왜일까? 2002월드컵 때 전 국민이 입다시피 한 붉은 티셔츠의 앞가슴에 쓰여 있던 글씨 "Be the Reds"는 붓으로 쓴 것이라서 훨씬 더 멋있었다.…

지금 우리는 이처럼 서예에 대해서 이중의 생각을 가지고 있다. 서예는 이미 도태된 문화이며 앞으로 더욱 도태될 수밖에 없을 것이라는 생각과 함께 서예는 아직도 매우 값비싼 예술품일 뿐 아니라 또 컴퓨터 글씨에서는 느낄 수 없는 매력을 지니고 있어서 왠지 호감이 간다는 두 가지 생각을 동시에 가지고 있는 것이다. 그렇다면 장차 서예의 운명은 어떻게 되는 것일까? 앞으로 계속 발전할까? 아니면 영영 도태되고 마는 것일까? 비록 서예발전에 저해요소가 많이 있기는 하지만 그에 대한 나의 답은 매우 긍정적이다. 서예는 앞으로 무궁무진하게 발전할 것이다. 그리하여 21세기를 대표하는 예술 장르가 될 것이고, 전 세계가 서예에 대해 깊은 관심을 가질 것이며, 또한 서예는 21세기 문화 산업을 선도하는 역할도 할 것이다. 이것은 비단 나만의 생각이 아니다. 대부분의 서예가 특히 중국 서예가들은 이미 이런 생각 아래 서예를 중국문화를 대표하는 문화상품으로 홍

보하며 세계의 문화시상을 공략하고 있다. 그렇다면 무엇을 근거로 그런 희망적인 전망을 하는 것일까?

과거의 서예는 크게 보자면 음성언어를 문자언어로 바꾸어 의사를 전달하고 보존하기 위해 글씨를 쓰는 실용적 서예와, 쓰는 행위 자체를 통하여 쓰는 사람의 심미를 표현하는 예술적 서예, 두 가지 기능의 서예가 있었다. 그런데 오늘날에는 이 두 종류의 서예 중에서 전자는 완전히 컴퓨터가 대행하게 되었고 후자만 남아있다고 할 수 있다. 그런데 후자의 서예가 지니고 있는 예술성이 21세기의 국제 정세와 인류의 문화 환경에 비추어 볼 때 어느 장르의 예술보다도 발전할 가능성이 높다. 서예의 어떤 점이 21세기의 문화 환경과 그토록 정히 부합하는 것일까? 이와 관련하여 나는 진작부터 "서예는 곧 웰빙(Well- Being)이다."는 주장을 해 왔다.(《사람과 서예》, 이화문화출판사, 2004. 참조) 그런데 21세기는 웰빙의 시대이다. 그러므로 21세기에 서예는 발전하지 않을 수 없을 것이라는 게 나의 생각이다. 중국 청나라 때의 학자인 유희재(劉熙載)는 다음과 같이 말하였다.

> 서예는 그 사람을 그대로 반영하는 것이다. 그 사람의 배움을 그대로 반영하고, 그 사람의 타고난 재능을 그대로 반영하고, 그 사람의 성정(性情)을 그대로 반영한다. 결론지어 말한다면, 서예는 그 사람의 모든 것이다.(《서개(書槪)》)

서예는 곧 사람이다. 그런데 웰빙은 사람이 사람답게 잘 사는 것을 말한다. 그러므로 서예는 곧 웰빙인 것이다. 서예를 잘 한다는 것은 사람이 사람답게 된다는 뜻이다. 그러므로 서예는 사람이 사람답게 되도록 몸과 마음을 닦는 '수신(修身)'의 예술이다. 서예는 호흡, 지압, 지체 운동, 집중과 몰입 등 육신(肉身)과 정신 두 방면의 건강 증진에 절대적인 작용을 한다. 그래서 서예는 어떤 예술보다도 수신(修身)의 성격과 기능이 강한 예술인 것이다. 그런데 21세기는 우리의 몸을 자연으로 회귀시키는 몸의 시대 즉 건강의 시대이자, 문화 예술의 시대이며, 감동의 시대이고, 끊임없이 자신을 들여다보는 명상의 시대이며, 서로가 서로를 위해 축원하는 시대이다. 그리고 이러한 몸과 문화와 예술과 감동과 명상과 축원을 통하여 '잘 살기' 즉 '웰빙'을 추구하는 시대이다. 그런데 서예는 몸 즉 사람

이자 문화·예술이며 감동이고 명상이며 송축이고 기원이다. 그러므로 서예는 곧 '웰빙'이다. 따라서 21세기에 인류가 진정한 웰빙을 추구하는 한, 서예는 전 인류가 지향하고 애호하는 최고의 예술이 될 수밖에 없을 것이다. 더욱이 코로나19의 여파로 인류는 과거에 비해 훨씬 더 내적(內的)이고 정적(靜的)인 문화와 예술을 지향할 가능성이 많은데 서예는 태생이 내적 수양과 정적인 연마를 바탕으로 하는 예술이기 때문에 코로나 이후 어쩔 수 없이 내적이고 정적인 방향으로 변화해야할 인류의 문화와 예술에 대한 지향과도 부합한다. 서예야말로 금후 인류에게 희망을 주고 사랑을 받을 수 있는 예술인 것이다.

*

이렇게 값진 서예를 그 동안 우리는 너무 도외시 해왔다. 광복 이후 미국을 비롯한 서구 문명은 물밀 듯이 들어온 반면, 과거 수천 년간 우리의 문화 형성에 막대한 영향을 끼친 중국과는 40여 년 동안 모든 교류가 단절됨으로써 우리의 문화가 거의 모든 방면에서 서구화 되어갔다. 아울러, 서구의 문명을 아시아의 문명보다 훨씬 선진적인 것으로 보는 일종의 모서주의(慕西主意)가 팽배하여 우리는 우리의 전통문화를 스스로 폐기하다시피 하였다. 2000년 이상 사용해온 한자를 버리고 한글전용의 어문정책을 채택함과 동시에 영어의 교육과 학습에 지나치게 치중한 결과 대부분 한자로 기록된 우리의 전통문화유산을 알아볼 수 있는 눈도 상실하게 되었다. 이에, 우리 전통문화의 핵심이었던 서예는 광복 이후에 소용돌이치듯 바뀐 우리의 문화 환경 속에서 발전하기는커녕 명맥을 이어가기도 쉽지 않았다. 그리하여 지금은 서예의 숭고한 예술성과 높은 가치를 알아보는 사람이 거의 없게 되다시피 했다. 알아보는 사람이 드물어지면서 우리 국민들의 뇌리에는 '서예는 어려운 것'이라는 생각이 강하게 자리하게 되어 서예에 가까이 다가갈 생각을 거의 하지 않는다.

그렇다면 과연 서예는 어려운 것일까? 그리고 사람들은 정말 서예가 어렵기 때문에 도외시하는 것일까? 그렇지 않다. 어렵기로 말하자면 서예보다는 피카소의 그림이 훨씬 더하다. 그러나 피카소 작품 전시장에는 사람들이 다투어 몰려든

다. 피카소의 그림이 이해하기 쉽다거나 아름다워서 그렇게 몰려드는 것만은 아니다. 일종의 모서주의(慕西主義)도 일정 부분 작용한다고 생각한다. 우리의 전통문화인 서예는 단지 잘 모르겠다는 이유로 다가가려 하지 않으면서 서양의 그림은 전혀 이해하지 못하면서도 다투어 찾아가서 관람하고 복사본이라도 사들고 올 생각을 하는 것은 서양 것이라면 일단 선진적인 것으로 보는 심리 즉 모서주의가 어느 정도 작용하기 때문인 것이다.

지금 세계의 정세와 문화 환경은 매우 빠르게 변하고 있다. 서양 사람들이 오히려 동양 특히, 한자 문화권의 정신문화를 배우려 하고 있다. 물질 위주의 근대 서양문화가 가져온 환경파괴, 인간성 상실 등 여러 가지 폐해를 극복하는 길을 동양의 정신문화에서 찾으려 하고 있다. 그럼에도 불구하고 우리는 여전히 서양 문화를 선진문화로 보고서 그것을 배우려 하기 때문에 우리 고유의 문화가 설 땅을 잃어가고 있는 현상이 지금도 지속적으로 나타나고 있는 것이다. 그렇게 설 자리를 잃어가고 있는 문화의 대표적인 예가 바로 서예인 것이다. 다행히도 중국에서는 수년전부터 서예를 초·중고등학교에서 필수과목으로 교육하고 있고, 한국에서는 2018년 12월에 서예진흥법이 국회를 통과하였다. 중국은 지금 서예의 열기가 어느 때보다도 고조되어 있다. 그동안 퇴조일로에 있던 한국의 서예도 서예진흥법의 제정을 계기로 중흥을 맞으리라는 기대를 해본다. 이제는 서예를 21세기 세계문화예술 광장의 한복판에 서게 해야 한다. 그렇기 위해서는 우리가 먼저 서예를 알아야 한다.

*

나는 우리의 서예를 국내외에 알리기 위해 나름대로 많은 노력을 해왔다. 한국 서예의 형성에 큰 영향을 준 중국 서예사를 공부하였고 갑골문으로부터 중국 근·현대의 여러 서예가들에 이르기까지 많은 서예 작품들을 보아 왔다. 아울러 고구려 광개토태왕비, 백제 무령왕 지석, 신라의 냉수리비외 봉평비 등으로부디 조선의 추사 김정희와 창암 이삼만, 한국 근·현대의 여러 서예가들에 이르기까지 한국의 서예 유산도 적지 않게 살펴보았다. 뿐만 아니라, 그러한 과거의 서예 유산

에 대한 임서도 게을리 하지 않았다. 그리고 무엇보다도 서예의 예술적 가치와 특성이 무엇인지를 알기 위하여 중국미학에 관한 책들을 꾸준히 읽었다.

　나의 서예인생은 사실상 초등학교 취학 전 유년시절부터 나의 아버지 영재(英齋) 김형운(金炯云) 선생(1922~2012)의 훈도 아래 시작되있다. 그리고 학문연구와 서예가의 길을 아울러 가려는 결심을 한 것은 20세에 종외조(從外祖) 강암(剛菴) 송성용(宋成鏞) 선생(1910~1999)을 자주 뵙게 되면서부터이다.

　그리고 1980년 27세 때에 대만 유학을 하면서부터 서예를 학문적으로 연구하기 시작했다. 붓을 잡은 지 이미 60년, 서예를 학문적으로 연구하기 시작한지 대략 30년이 되었다. 그 과정에서 나는 서예가 다른 예술과 다른 점 즉 서예의 예술적 특성을 짐작할 수 있게 되었다. 나는 그 특성을 「"사무사(思無邪)"의 청정성(淸淨性)」과 「"지호예의(止乎禮儀)"의 절제성(節制性)」과 「천인합일(天人合一)」의 자연

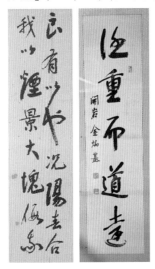

자료28 현존하는 김병기 작품 중 가장 이른 시기 작품 24세. 「춘야연도리원서(春夜宴桃李園序)」병풍 부분, 2018년 어느 날, 익명의 인물이 전화를 걸어와 번호를 알려줬더니 자신의 소장품이라며 사진을 보내왔다. (좌)

자료29 25세 작품 「임중도원(任重道遠)」 당시 직장 동료께 드린 작품인데 얼마 전에 사진을 보내왔다. 그때는 '개암(開岩)'이라는 호를 사용했었다. (우)

성 등으로 정리한 적이 있다. [이 점에 대해서는 필자의 다른 논문 〈서예의 현대적 변용 - 본질과 전통, 변질, 변용에 대한 辨釋〉(2001.12 《중국학 논총》12집 참조)

　그런데 "사무사(思無邪)"의 청정성과 "지호예의(止乎禮儀)"의 절제성과 "천인합일(天人合一)"의 자연성 등은 바로 중국의 유가(儒家)들이 지향하던 생활의 방향이자 조선의 선비들이 지향한 삶의 방향이었고 도달하고자 하는 목표였다. 따라서 나는 유가의 사상과 조선 선비의 정신을 이해하지 못하고서는 차원 높은 서예를 할 수 없다는 생각을 하게 되었다. 서예는 손끝에서 나오는 예술이 아니라 함양된 인품이 자리한 가슴으로부터 우러나오는 예술이라는 것을 깨닫게 된 것이다. 이후로 나는 다음과 같은 주장을 하게 되었다. "서예는 서양식 미술이나 예술의 개념으로 이해할 성질의 장르가 아니

다. 서예는 새로운 시도나 다양한 변화를 무기로 삼아 사람들의 주목을 끄는 예술이 아니라 청정하게 수양된 인품이 일회성(一回性)의 획을 통하여 한 순간에 표출되어 나옴으로써 사람들을 감동에 젖게 하는 예술이다. 서예는 최고의 인문학적 소양을 바탕으로 표출되는 예술이지, 미술적 반복 훈련과 작업을 통하여 제작되는 것이 아니다.…" 서예의 예술적 특성을 이렇게 파악한 나는 서예를 제대로 창작하기 위해서는 서예가가 되기 전에 먼저 선비가 되어야 하고, 서양적 개념의 예술가가 아니라 한국 전통적 개념의 인문학자가 되어야한다는 생각을 하게 되었다. 그런 생각을 한 후부터 나는 선비가 되고 학자가 되기 위해서 나름대로 노력하였고 지금도 그런 노력을 지속하고 있다.

선비가 된다는 것이 얼마나 어려운 일인 줄을 나는 잘 알고 있다. 나의 노력으로 과연 선비의 경지에 들 수 있을지 회의가 일 때도 있다. 그럴수록 마음을 굳게 가지려고 애를 쓴다. 하루 중 일정 시간을 할애하여 규칙적으로 경서(經書)를 읽고, 읽은 경서의 의미를 이 시대에 맞게 조절하여 실천하려고 노력한다. '교학상장(敎學相長)', '학불염교불권(學不厭敎不倦)'이라는 말을 머리에 새기며 내가 맡은 학생들을 바른 지혜와 지식으로 성실하게 가르치려고 노력한다. 그럴수록 현실적으로 넘어야 할 벽이 많음을 느끼고 가슴이 답답한 때도 많다. 그럴 때면 나는 나의 외증조께서 토로하신 〈주필견회(走筆遣懷:붓이 달리는 대로 내 회포를 쓰다)〉라는 시를 조용히 읊조려 보곤 한다.

세사이금가내하(世事而今可奈何),	세상사 이제 어이 할거나?
야의침취야의가(也宜沈醉也宜歌).	술에 취하고 노래 부르면 그만일까?
제천지외개여차(除天地外皆如此),	천지자연만 그대로 있는 외에
침욕해중기유타(沈欲海中豈有他).	모두가 욕심의 바다에 빠져 허우적댈 뿐.
만리풍진장임염(萬里風塵長荏苒),	온 세상을 뒤덮은 먼지는 오랫동안 걷힐 줄을 모르고
일방세월이소마(一方歲月易銷磨).	한쪽 방향으로만 흐르는 세월은 질도 가는구나.
성전만안무유세(腥羶滿眼無由洗),	서로 싸우느라 풍기는 비린내 누린내는 씻어낼 길이 없는데

광상다시욕만하(狂想多時欲挽河). 나는 왜 헛된 줄 알면서도 세상의 흐름을 바꾸어 볼 생각을 하는가!

이런 나를 누고서 납납하다는 사람도 있고 오만하다는 사람도 있다. 나 자신이 생각해봐도 오만한 면이 있다. 굴원(屈原)도 아니고 사마천(司馬遷)도 아니며, 두보(杜甫)에도 못 미치고 소동파(蘇東坡)에게도 못 미치며, 면암(勉庵) 선생이나 매천(梅泉) 선생의 그림자 곁에도 가지 못할 위인이 헛되이 생각만은 그분들과 비슷하게 '우환의식(憂患意識)'을 가지고 세상을 바꾸어 볼 생각을 하고 있으니 오만하다고 할 수 밖에 없는 것이다. 그래서 더욱 답답하다. 그렇게 답답할 때면 나는 여묵(餘墨)도 좋고 퇴묵(退墨)도 좋다. 그저 붓을 들어서 '오유(傲遊)' 혹은 '소유(嘯遊)'라는 큰 글씨를 휘둘러 쓰곤 한다. 오만하게 놀고 싶다는 뜻이다. 휘파람 불며 놀고 싶다는 뜻이다. 오만한대도 밉게 보이지 않는 사람 즉, 마음 안에서 내가 꿈꾸는 큰 자유를 누리는 사람이 되고 싶다는 뜻이다.

나는 선비가 되는 길을 쉬 포기하지 않을 것이다. 옛 선비들의 삶을 반이라도 닮을 수 있다면 족하게 생각하며 앞으로도 그 길을 가려는 노력을 게을리 하지 않을 생각이다. 60이 넘은 지금에야 '지어학(志於學)'했다고 하더라도 15년 후면 '입(立)'이라도 할 터이니 그 때면 내 나이가 80대 초반, 세상에 태어나 80대 초에라도 제 스스로 꼭 서야할 자리에 제대로 꼿꼿하게 설 수만 있다면 얼마나 다행한 일인가? 장수하여 80대

작품167 외증조 유재(裕齋) 송기면(宋基冕) 선생 시, 74×142cm, 한지에 먹, 2020

에 불혹(不惑)하고 90대에 지천명(知天命)할 수 있다면 그것은 두 말할 나위 없는 행복일 것이다.

　나는 선비가 되려는 꿈을 서예를 통하여 실현할 생각이다. 나를 다스리고 나를 닦는 수신(修身)도 서예로 하고, 나의 건강을 지키는 일도 서예로 하고, 나의 생각을 다듬는 일도 서예로 하려고 한다. 그리고 학문을 닦는 것도 인문학의 한 분야로서의 서예학과 아울러 문(文), 사(史), 철(哲)을 융합적으로 공부할 생각이다. 서예를 통하여 수신을 하고, 학문을 닦고, 나아가 나의 정신을 표현할 수 있는 운필능력 즉 심수상응(心手相應)의 기능을 익히게 되면 나는 서예를 매체로 삼아 한국의 문화

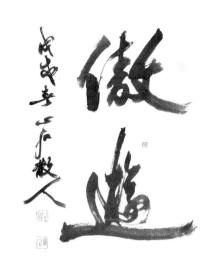

작품168 오유(傲遊), 74×107cm, 한지에 먹, 2018

와 예술은 물론 세계의 문화와 예술을 정화(淨化)하는 노력을 조금이라도 해 보고자 한다. 나는 평소 진선미(眞善美)가 통일을 이룰 때 비로소 최고 차원의 예술이 탄생된다는 생각을 해왔다. 아름다운 강간이나 살인은 있을 수 없고 아름다운 사기(詐欺)나 절도 또한 있을 수 없듯이 선(善)이 결여되거나 진(眞)이 결여되고서도 지고(至高)한 미(美)를 이루는 경우는 없다고 생각한다. 그런데 20세기에 예술지상주의(藝術至上主義)가 팽배한 이후로 대부분의 예술이 진(眞)과 결별하고, 선(善)과도 무관하게 전개된 경우가 허다하게 되었다. 그 결과, 나의 견해로 보았을 때 20세기의 예술 특히 미술 분야에는 지고한 예술은 존재하지 않는 것 같다. 뭐든지 제대로 된 것, 즉 진과 선이 갖추어진 것은 대부분 예술로 보려하지 않고 뒤틀리고 삐뚤어지고 왜곡되고 난해하고 불투명하고 어지러운 것들이 예술로 대접을 받았다. 그 결과, 예술은 상식을 훨씬 벗어나게 되었다. 아니 상식을 벗어난 것만이 예술로서 인정을 받게 되었다. 이러한 예술 환경 속에서 지극히 상식적이고 교화적이며 도덕적인 서예는 아예 예술로 인정조차 받지 못하는 처지에 놓이기도 했다. 상식과 일상의 점진적 심화(深化)와 정화(淨化)로 말미암아 마침내 도

달하게 되는 "사무사"의 청정성, "지호예의"의 절제성, "천인합일"의 자연성 등은 아예 예술의 수준을 판단하는 평가 기준에서 제외되다시피 한 것이다. 따라서 "사무사"의 청정성, "지호예의"의 절제성, "천인합일"의 자연성 등을 특성으로 삼는 서예는 쇠퇴할 수밖에 없었다. 그리고 세계는 뒤틀리고 삐뚤어지고 왜곡되고 난해하고 불투명한 예술의 조류로부터 영향을 받아 삐뚤어지고 어지러운 쪽을 향해 달려갈 수밖에 없었다. 그러나 21세기를 맞은 지금, 세계는 차츰 20세기 예술의 왜곡과 혼란으로부터 벗어나 서서히 절제와 청정과 해탈과 자연을 지향하고 있다. 조금씩 서예가 성장할 수 있는 환경으로 바뀌는 조짐을 보이고 있는 것이다. 나는 불씨로 피어나고 있는 이러한 분위기를 최대한으로 살리는 노력을 하고자 한다. 바로 선비 서예를 통하여 이러한 불씨 위에 기름을 뿌리고 섶나무를 대는 역할을 하고자 하는 것이다. 내가 이러한 생각을 하게 된 데는 나의 아버님의 영향도 크다. 나의 아버지는 한학(漢學)만 하신 분이다. 그리고 어렸을 적부터 나에게 한문과 서예를 가르쳐 주신 분이다. 그런 아버님이 언제부터인가 우리 집으로 배달되는 《월간서예》를 받아보실 때마다 혀를 차시며 하시는 말씀이 있었다. "세상이 삐뚤어져 있으니 글씨도 삐뚤어지고 세상이 어지러우니 글씨도 어지럽구나. 이렇게 삐뚤어지고 어지럽게 써야만 멋있는 줄로 알고 있으니....." 나는 아버님 말씀에 절대 공감한다. 혹자는 이런 나를 두고 보수적이라고 비웃을지 모르나 나는 결코 보수적이지 않다. 서예란 본래 바르게 쓰면서도 얼마든지 깊고 성스러운 미를 창출할 수 있는 예술이기 때문에 그런 서예의 본래 면모를 지키고자 할 뿐이다. 바르게 쓰고 또 옛 명필들이 썼던 길을 따라 쓰면서도 얼마든지 옛 사람과 다르게 그리고 옛 사람보다 더 깊고 성스럽고 아름답게 쓸 수도 있는데 무엇 때문에 붓을 제멋대로 비틀고 꼬고 뭉개고 으깨며 심지어는 탁하게 색을 칠하여 억지스런 작품을 만든단 말인가?

*

나는 수시로 글씨를 쓴다. 서예를 통하여 선비가 되어보겠다고 마음먹었으니 선비가 되기를 포기하지 않는 한 글씨는 계속 쓸 수밖에 없다. 식사 후, 잠시 쉬

는 시간에도 놀이삼아 글씨를 써보고, 잠이 들지 않는 밤이면 아예 일어나서 밤새도록 쓰기도 한다. 좋은 시를 만나면 시의 감흥이 가시기 전에 써보고, 가슴이 답답할 때면 답답함을 풀기 위해서 쓰기도 하며, 20년 전 쯤, 나의 막내딸이 5~6세일 때는 딸아이가 놀자고 하면 큰 종이를 펴 놓고 함께 얘기하고 놀면서 낙서 같은 글씨를 쓰기도 했다. 그러다가 더러는 붓을 내려놓고 글씨를 쓰던 그 종이 위에서 공기놀이를 했다. 그런 가운데 문득 흥이 나면 정색을 하고 시를 흥얼거리며 붓을 휘둘러 한 작품씩 뽑아보기도 한다. 그렇게 쓴 것들 대부분이 결국은 '연습'한 종이가 되어 버려지고 말지만 어쩌다 재수가 좋은 날은 한꺼번에 서너 점 혹은 네댓 점씩 맘에 드는 작품이 쏟아지기도 한다. 이렇게 해서 수시로 쓴 작품 중에서 다시 괜찮다고 생각되는 것들을 골라 2004년에 〈제1회 김병기서예전〉을 가졌고 2007년에는 제2회 서예전을 가졌다.

2007년 3월부터 중국 소주(蘇州)대학에 교환교수로 가있으면서 현재의 중국 서예를 들여다볼 수 있는 기회를 보다 더 많이 가질 수 있었고 미국 국회도서관의 초청을 받았을 때는 미국 국회도서관에 소장되어 있는 조선의 고서와 문인들의 필사본 저술과 간찰들을 탈초(脫草:초서체를 정자체로 바꾸기)하고 해제를 쓰는 작업도 했다. 미국 국회도서관에서 한지와 서예에 관한 특강과 시연을 한 것이 계기가 되어 이듬해에는 미국의 스미스소니언에서 특강과 서예퍼포먼스를 하게 되었고, 또 그것이 촉진제가 되어 2010년 10월 31일에는 가히 '세계최초'라고 할 수 있는 '서예의 무대공연'을 기획하여 무대에 올리게 되었다. 이후, 한국 내의 여러 행사에 초대되어 서예와 무용과 음악이 어우러지는 퍼포먼스를 여러 차례 시연하였고 폴란드, 루마니아, 스페인. 카자흐스탄, 헝가리. 이탈리아, 러시아 등의 초청으로 서예공연과 특강과 전시 등을 이어가게 되었다. 그리고 2017년 10월에는 한국의 전주에 자리한 '한국소리문화의 전당'에서 제11회 '世界書藝全北雙年展(World Calligraphy Biennale of Jellabuk-Do)' 개막식 특별행사로 대형 서예공연을 가짐으로써 평소에 꿈꿔왔던 서예의 무대공연을 다시 한 번 실현하였다.

세계서예전북비엔날레는 현재 세계에서 가장 규모가 크고 권위도 높은 종합적인 서예전시행사로 정평이 나있다. 나는 1999년에 이 세계서예전북비엔날레

를 탄생시키는 일부터 시작하여 22년 동안 관여해 왔다. 2009년부터는 총감독을 맡아 세계서예전북비엔날레를 총괄하며 국세간의 서예교류에 힘썼다. 2018년 1월 그동안 이끌어왔던 세계서예전북비엔날레를 후배 서예가에게 맡기고 서예실과 연구실에 칩거하는 자세로 돌아와 저술과 작품 창작에 전념하고 있다. 다만, 해외 초청 전시와 특강은 다 수용하였다. 2018년에는 모스크바 한국문화원에서 서예개인전을 가졌고 모스크바 외국어대학에서 특강을 했다. 2019년 10월에도 모스크바로부터

자료30-1,2 세계서예전북비엔날레 개막공연 장면

다시 초청을 받아 전시와 함께 국립모스크바대학에서 특강을 했다. 그리고 2019년 12월에는 북경대학의 초청으로 북경대학100주년기념관에서 나의 개인 작품전과 나의 작품을 주제로 한 세미나를 가졌다. 10여개 방송사와 신문사, 잡지사가 이 전시를 소개하였다. 적지 않은 보람을 느낀 전시이자 세미나였다.

 나는 가능한 한 연구실과 서예실에 칩거하면서 젊은 시절부터 가졌던 생각 그대로 계속 공부하면서 학문을 추구하고 전통서예 작품을 창작할 생각이다. 그리고 한편으로는 서예의 현대적 변용(變用)과 새로운 가치창조에도 깊은 관심을 가질 생각이다. 전통서예를 괴상하게 변형하여 새로움을 시도하겠다는 것이 아니라, 전통서예의 형식과 가치를 그대로 계승하면서 무용이나 음악 등 타 장르 예술과의 접합을 시도하고, 영상이나 인공지능 등 현대의 다양한 문명과의 융합도 시도하겠다는 것이다. 그렇기 위해서는 서예의 본질에 대한 연구와 천착이 무엇보다도 중요하다는 것을 나는 잘 알고 있다. 나는 "본립이도생(本立而道生)" 즉 "근본이 서야 방법이 생긴다."라는 말을 좋아한다. 학문도 예술도 다 "본립이도생"이며, 모든 인간관계도 "본립이도생"이라는 점을 믿어 의심치 않는다. 세상이

아무리 변해도 인간이 인간의 가치를 스스로 포기하지 않고 사람과 사람 사이의 사랑을 바탕으로 하는 "본립이도생"의 정신을 견지해 나간다면 인류는 영원히 평화와 번영을 누릴 수 있을 것이다. 인간이 인간임을 항상 자각하고 있을 때 인류의 평화와 번영은 유지되는 것이다. 그런데 바로 서여기인

자료31 북경대학100주년기념관 초대전 언론인터뷰

(書如其人)! 서예야말로 인간의 예술이다. 그러므로 서예가 살아나면 사람이 사람답게 살아가는 데에 큰 도움을 줄 수 있을 것이다.

나는 앞으로 인류의 평화와 번영을 위하여 서예를 더욱 더 연구하고 창작하여 서예를 중심으로 새로운 인류문화를 구축하는 데에 나의 남은 시간과 힘을 사용할 생각이다. 이번에 정년퇴임에 즈음하여 갖게 된 「김병기의 수필이 있는 서예전 축원, 평화, 오유(傲遊)」는 내 생애에 하나의 전기로 작용하게 될 것이다. 이번 전시를 계기로 더욱 열심히 연구하는 학자의 길, 더욱 열정적으로 창작하는 서예가의 길을 걷겠다는 다짐을 새롭게 한다.

지경람고재(持敬攬古齋)에서

청령도인(聽鈴道人) 심석 김병기 識

김병기 교수의 수필이 있는 서예

축원祝願 · 평화平和 · 오유傲遊

발행일 2020년 11월 20일
지은이 김병기
펴낸이 박영희
편 집 박은지
디자인 최소영
마케팅 김유미
인쇄·제본 AP프린팅
펴낸곳 도서출판 어문학사
　　　　서울특별시 도봉구 해등로 357 나너울카운티 1층
　　　　대표전화: 02-998-0094/편집부1: 02-998-2267, 편집부2: 02-998-2269
　　　　홈페이지: www.amhbook.com
　　　　트위터: @with_amhbook
　　　　페이스북: www.facebook.com/amhbook
　　　　블로그: 네이버 http://blog.naver.com/amhbook
　　　　　　　다음 http://blog.daum.net/amhbook
　　　　e-mail: am@amhbook.com
　　　　등록: 2004년 7월 26일 제2009-2호

ISBN 978-89-6184-965-4 (03640)
정가 30,000원

이 도서의 국립중앙도서관 출판예정도서목록(CIP)은 서지정보유통지원시스템 홈페이지(http://seoji.nl.go.kr)와 국가자료종
합목록 구축시스템(http://kolis-net.nl.go.kr)에서 이용하실 수 있습니다. (CIP제어번호 : CIP2020045124)

※잘못 만들어진 책은 교환해 드립니다.

본 전시는 (재)전라북도문화관광재단 2020년 지역문화예술육성지원사업에 선정되어
보조금을 지원받은 사업입니다.